이슬람 미술

조너선 블룸/셰일라 블레어 지음 · 강주헌 옮김

한길아트

이슬람 미술

머리말 · 5

이슬람의 탄생 600~900 · 13

1 모스크와 대저택과 모자이크 건축술 · 21

2 문자와 양피지 코란과 초기 문자 · 57

3 직물의 세계 직조술 · 79

4 항아리와 접시와 주전자 장식미술 · 99

지방 세력과 호족들 900~1500 · 129

5 마드라사와 무카르나스 건축술 · 139

6 필경사와 화가 제책술 · 191

7 날실과 씨실과 파일 직조술 · 221

8 색과 형상 장식미술 · 247

위대한 제국들 1500~1800 · 285

9 수도와 복합단지 건축술 · 293

10 필사본에서 낱장으로 제책술 · 329

11 벨벳과 카펫 직조술 · 361

12 장식과 보석 장식미술 · 389

맺음말 · 415

용어해설 · 424

주요왕조 소개 · 426

주요연표 · 428

권장도서 · 434

찾아보기 · 440

감사의 말 · 446

옮긴이의 말 · 446

앞 쪽
「녹색 별궁의
바람 구르」(부분),
15세기 왕자들을
위해 제작된
니자미의 「함사」
사본에서,
종이에
잉크와 물감,
30×19.5cm,
이스탄불,
토프카피 궁
도서실

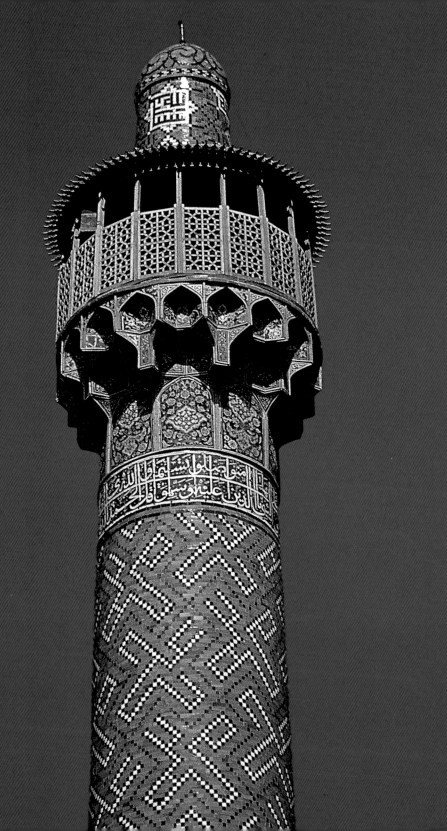

'이슬람 미술'(Islam art)은 이슬람교의 예식을 위해 만들어진 미술만이 아니라 그 땅에 살던 사람들 대부분──혹은 주요 인물들──이 과거부터 무슬림, 즉 이슬람교를 믿는 사람들이었고 지금도 무슬림인 사람들을 위해서 그리고 그들에 의해서 만들어진 미술을 뜻한다. 따라서 이슬람 미술이란 개념은 '기독교 미술'이나 '불교 미술'이란 개념과 약간 다르게 사용된다.

즉 이슬람 미술은 이슬람교에 관련된 미술에 국한되지 않고 이슬람 문화 전체에 관련된 모든 미술을 가리킨다. 앞으로 확인되겠지만 실제로 이슬람 문화의 다양성에서 종교예술은 상대적으로 작은 역할을 해내고 있을 뿐이다.

이슬람 미술의 분포는 현재의 분포와 상당히 달랐다. '르네상스 미술'이나 '바로크 미술', '이탈리아 미술'이나 '프랑스 미술'이란 개념과 달리 이슬람 미술은 특정한 시대 혹은 특정한 지역이나 민족의 미술을 가리키는 것이 아니기 때문이다.

예를 들어 아나톨리아(현재의 투르크)의 미술은 기원후 1000년에는 이슬람 미술에 속하지 않았지만 그로부터 500년 후에는 이슬람 미술에 속한 반면에, 에스파냐의 미술은 정반대다. 이슬람 미술은 양식이나 운동도 아니며, 이슬람 미술을 만든 사람들이 반드시 무슬림이었던 것도 아니다. 따라서 이슬람 미술은 만든 사람의 신앙에 의해 결정되는 것도 아니다. 무슬림 후원자를 위해 기독교인과 유대인이 만든 것도 있는 반면에 거꾸로 기독교인이나 유대인을 위해 무슬림이 만든 '이슬람 미술'도 있다.

요컨대 7세기에 시작되어 15세기쯤에는 대서양과 인도양 사이 그리고 중앙아시아의 대초원과 아프리카의 사막을 포괄하게 되는 이슬람 미술이란 개념은 이슬람 문화 자체에 의해서 또한 외지인에 의해서 창조된 현대적인 개념이다. 때때로 일부 지역에서 예술가들이 지리적 조건과

1
미나레트,
샤 모스크,
에스파한,
이란,
1611~38

5 머리말

왕조에 따라서 그들의 작품을 시리아와 이집트 혹은 오스만과 무굴 미술이라 생각했을 수도 있겠지만, 이 책에서 언급되는 예술가와 후원자는 그 작품을 '이슬람 미술'의 표본이라 생각한 적이 없었다.

역설적으로, 19세기 초 유럽에서 특정한 지역과 시기의 예술을 칭하기 위해서 사용한 인도나 힌두, 페르시아, 투르크, 아랍, 무어, 사라센 등과 같이 지리적으로나 인종적으로 제한된 용어들이 19세기 말에 이르러서 이슬람과 무슬림이라는 포괄적인 개념으로 대체되었다. 이런 용어들은 같은 시대의 것으로 묶을 수 없는 예술작품이나 사상을 하나로 묶고 있다.

예를 들어 알람브라(그림2)와 타지마할(그림3)이 이슬람 미술에 속한 것이기는 하지만, 타지마할을 지은 사람들은 알람브라가 타지마할과 깊은 관계가 있는 것이라 생각했을 가능성은 거의 없다.

이런 새로운 용어들의 사용은 동양에 대한 19세기 학문의 영향을 보여준다. 달리 말해서 1,000년 전 이슬람 문명의 황금시대를 단일한 것으로 파악한 당시의 몰이해에서 비롯된 것이다. 20세기에 이르면서, 이슬람 문명을 단일화시키려는 이런 모델은 서양과 이슬람 땅의 학자들에 의해서 더욱 정교하게 다듬어졌다. 서양 학자들로서는 이슬람 문명을 하나의 전통으로 이해하는 것이 훨씬 편했다.

한편 20세기에 들어 유럽식 민주의의의 굴레를 벗어던지고 원유를 바탕으로 힘을 축적한 이슬람 땅의 학자들은 민족문화와 지역문화의 갈등을 극복하기 위해서 찬란한 과거를 꿈꾸며 범이슬람 전통을 구축할 필요가 있었다. 따라서 이슬람교가 등장한 전후의 페르시아 미술이나 투르크 미술을 다룬 책이나 전시회는 어디에서나 쉽게 찾아볼 수 있다.

그러나 이슬람 땅 전체에 퍼져 있는 다양한 미술을 연결시켜주는 많은 특징들이 있다. 따라서 에스파냐와 인도 혹은 아나톨리아와 이집트의 차이를 무시하지 않으면서 이런 공통된 특징들을 분명히 찾아내는 것이 이 책의 목적이다.

세계사에서 이슬람 문명의 전성기는 7세기부터 17세기까지의 1,000년 동안이다. 이 시기는 로마 제국과 비잔틴 제국의 몰락 이후 유럽에서 근대민족국가들이 태동하기 이전까지의 시기이기도 하다. 이 시기

에 이슬람 세계의 심장부, 즉 시리아, 이집트, 이라크와 이란은 비단과 향료 같은 사치품이 교역되던 동·서양의 교차점이었다. 포르투갈인들이 아프리카를 돌아서 인도로 향하는 해로를 발견하기 전까지, 유럽인들이 아메리카를 발견하기 전까지 이슬람 땅은 진정으로 세계의 중심이었고 풍요를 누렸다. 그러나 이런 발견들로 말미암아 세계경제는 유라시아 대륙에서 변방과 신세계로 옮겨갔고 이슬람 땅은 곤경에 빠져들었다.

사막 이래에 엄청나게 매장된 원유의 발견은 이 지역의 경제를 다시 바꿔놓았다. 그리고 원유라는 새로운 재화가 지닌 문화적 의미가 서서히 드러나고 있는 중이다.

역사를 연대에 따라 분류하는 방법은 많다. 우리는 여기에서 이슬람의 역사를 세 시기로 나누려 한다. 첫 시기는 이슬람교의 태동에서 이슬람 사회가 등장하기 시작한 900년대까지다. 이 시기에 대부분의 이슬람 땅은 아라비아, 시리아, 이라크를 통치한 한 명의 칼리프 아래에 통일되어 있었다.

둘째 시기는 칼리프 시대가 붕괴된 10세기부터 뚜렷한 예술적 전통을 갖춘 지방 세력이 할거하던 때다.

마지막 셋째 시기에는 강력한 힘을 지닌 황제들이 등장해서 대부분의 이슬람 땅을 통치했다. 지중해변의 오스만 제국, 이란의 사파위 왕조, 인도의 무굴 제국이 대표적인 예다. 이런 제국이 직접 통치하지 않은 땅에서도 각 제국의 문화적 제도는 예술의 표준이 되었다.

이슬람 땅의 미술은 기독교 교회가 예술의 후원자 역할을 하면서 오랫동안 영향을 미쳤던 서양의 미술과는 다르다. 무슬림도 기독교인들만큼이나 그들의 종교에 헌신적이었지만, 기독교 미술을 만들어가는 데 중요한 역할을 해낸 교회에 비교될 만한 제도를 이슬람교는 발전시키지 않았다.

세속의 통치자와 부자인 개인이 모스크의 건설과 예술품을 가끔 의뢰하기는 했지만 기독교처럼 그런 것들을 의뢰할 교황이나 주교에 비견될 만한 공식적인 성직자가 이슬람교에는 없었다. 건축은 차치하더라도 서양미술의 주된 형식은 회화와 조각이었다.

이 둘이 예배에 필요한 종교적 이미지를 창조해주었다. 건축은 서양

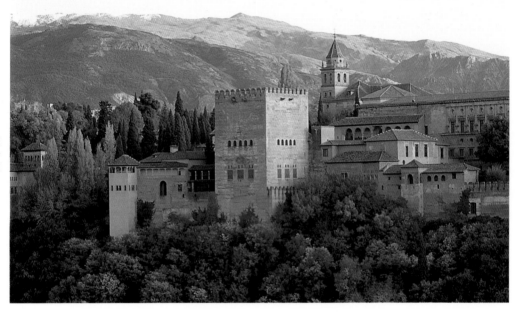

2
알람브라 궁전,
그라나다, 에스파냐,
13세기 이후

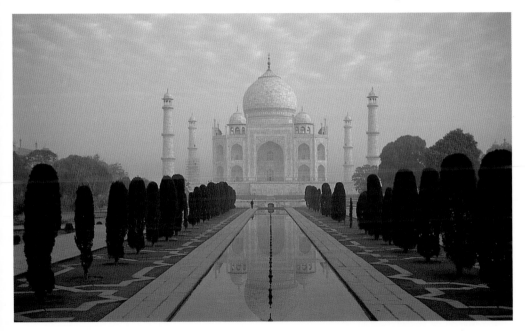

3
타지마할,
아그라, 인도,
1631~47

미술과 이슬람 미술에서 비슷한 역할을 했지만 이슬람 미술에서는 거창한 그림이나 조각을 거의 찾아볼 수 없다.

이슬람교가 인간의 형상을 표현하는 것을 금지했기 때문이라 여겼지만 이런 설명은 잘못된 것이다. 앞으로 자세히 설명하겠지만 이슬람 종교미술은 신을 묘사하기에 적합한 미술이 아니었다.

반면에 서양미술의 관점에서 '부차적'이고 '장식적'인 것이라 여겨지는 미술이 이슬람 문화에서는 중요한 역할을 했다. 책이 문화적으로 가장 중요한 것이었다. 신의 계시를 옮겨 적는 일에 부여된 존경심 때문이었다. 건물에서 동전까지 모든 예술품에 글이 덧붙여지면서 글쓰기에 담긴 의미가 다른 예술로 전이되었다. 글쓰기의 의미는 세속의 세계에도 전파되었다. 아름답게 복제된 책에 섬세한 그림이 삽화로 더해졌다.

직물은 중세 이슬람 경제의 근간이었기 때문에 경제적으로나 예술적으로나 가장 소중한 것이었다. 종이와 그림이 폭넓게 사용되기 전에 직물은 예술을 타지역으로 전파해주는 편리한 수단이었다.

이슬람 땅에서 그 밖의 다른 중요한 미술들, 즉 도자기와 유리 및 금속세공품은 땅에서 추출한 광물을 불로 변형시켜 얻는 것이기 때문에 '불의 예술'이라는 범주에 포함될 수 있다. 한편 조각된 수정이나 상아와 같은 예술품은 장식물과 똑같은 기법과 모티브를 보여준다. 따라서 각 시대별로 우리는 이슬람 미술을 건축, 서예와 책, 직물, 그리고 그 밖의 미술로 분류할 수 있다.

이 책은 이슬람 문화의 중요한 면들, 특히 건축을 비롯한 시각적으로 표현된 예술을 다룬 것이다. 각 장마다 우리는 미술의 변천을 연대순으로 추적하려 했지만 절대적 원칙으로 삼지는 않았다. 미술은 문화와 역사의 창이며, 예술품은 특별한 의도와 의미로 창조된 것이기 때문에 적절한 설명이 필요하다는 것이 우리 철학이다.

우리는 가능한 최소한의 가정에서 출발했지만, 앞으로 시간이 더해지고 아는 것이 늘어날수록 다른 가정들을 설정하지 않을 수 없을 것이다. 새로운 발견과 해석이 더해질수록 이슬람 미술을 향한 동경도 더욱 커질 것이기 때문이다.

우리는 복잡한 주제를 되도록 쉽게 설명하려 애썼다. 특별한 경우가

아니면 영어를 사용했으며, 예외적인 현상에 구애받지 않고 일반화시키는 것을 원칙으로 삼았다. 또한 아랍어와 페르시아어와 터키어를 표기하는 데도 간단한 음독법을 택했다. 따라서 이 언어들을 아는 독자에게는 우리의 음독법이 지나치게 단순화된 것이라 생각되겠지만 일반 독자를 위한 것이니 널리 양해를 구한다. 요컨대 이러한 언어를 모르는 독자들도 걱정할 필요가 없다.

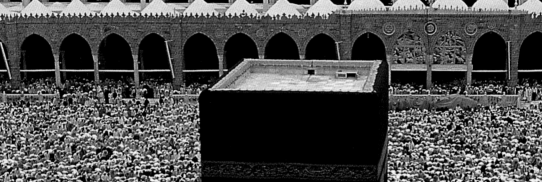

아랍어로 '신에게의 순종'을 뜻하는 단어에서 유래한 이슬람은 세계의 종교들 중에서 가장 늦게 탄생했다. 예언자 무하마드가 신의 계시를 받은 때는 7세기 초였다. 무하마드는 약 570년경 메카에서 태어났다. 메카는 아라비아의 서쪽에 위치한 도시로 오래전부터 상업과 종교의 중심이었고, 카바(입방체를 뜻하는 아랍어로 그 형태 때문에 붙여진 이름이다)로 알려진 신전의 수호자이던 쿠라이시족이 다스리는 도시이기도 했다. 610년경 무하마드는 가브리엘 천사를 통해 유일한 신(아랍어로 '알라')에 대한 계시를 받기 시작하면서, 추종자들에게 그의 가르침을 받아들여 '무슬림', 즉 알라에게 순종하는 사람이 된다면 번창할 것이라고 설교하기 시작했다. 물론 그의 가르침을 외면하고 경멸하는 사람들은 이세상과 다음 세상에서 천벌을 받게 될 것이란 경고도 잊지 않았다. 이런 계시들이 아랍어로 '암송'을 뜻하는 코란으로 알려졌다.

무슬림은 유대인의 토라와 기독교인의 복음을 거부감 없이 받아들인다. 이슬람교가 아브라함에게 처음 계시되고 다시 예수를 포함한 다른 선지자들에게 계시된 종교의 완결체(따라서 아브라함이 최초의 무슬림이다)라 믿기 때문이다. 무슬림은 유대인과 기독교인이 하나님을 향한 진실된 믿음을 상실했지만 이교도나 무종교자보다는 그들을 존중해주어야 한다고 생각한다. 따라서 그들은 유대인과 기독교인을 '책의 사람들'이라 칭하면서 이슬람 땅에서 유대교와 기독교를 오랫동안 허용했다.

무하마드의 시대에 기독교나 조로아스터교와 같은 종교들은 예식과 조직이 상당히 복잡했다. 반면에 이슬람교는 간결함 그 자체였다. 신도는 성직자나 성인의 중재 없이 하나님에게 직접 예배드릴 수 있었다. 오늘날에도 충실한 이슬람교도는 다섯 가지 율법, 즉 이슬람교의 다섯 기둥을 성실히 따라야 한다. 첫째 율법은 "알라는 유일한 신이며, 무하마드는 그의 사자다"라고 공언하는 것이다. 둘째 율법은 하루에 다섯 번씩—동틀녘, 정오, 오후 중반, 해질녘, 그리고 초저녁—특별한 의

식에 따라 씻고 메카를 향해 엎드려서 기도문을 암송하는 것이다. 이 의식은 어디에서나 행할 수 있고 몇 분이면 충분하다. 또한 금요일이면 모든 사람이 정오에 한곳에 모여서 공동체의 지도자에게 설교를 들어야 한다.

셋째 율법은 회교력으로 아홉번째 달인 라마단의 기간 중에는 일출부터 일몰까지 금식하는 것이다. 물도 마시지 않는다. 무슬림은 달의 주기를 근거로 역법을 만들었기 때문에 회교력은 기독교의 태양력보다 11일이 짧다. 그런데 유대력처럼 윤달을 주어 이런 차이를 수정하는 것이 금지되어 있기 때문에 회교력의 달은 계절과 반드시 일치하는 것은 아니다. 따라서 낮이 길고 더울 때 라마단은 가을에서 여름으로 되돌아가고, 낮이 짧고 추울 때는 봄과 겨울로 되돌아간다.

넷째 율법은 가난한 사람에게 자선을 베풀라는 것이다. 무슬림은 수입의 일정분을 자선기관에 기증해야 한다.

다섯째 율법은 평생에 한번은 메카로 순례의 길을 떠나는 것이다. 아랍어로 '하지'라 불리는 메카 순례는 가능하면 회교력에서 둘히자라 불리는 열두번째 달의 초에 행해져야 한다. 이달도 매년 계절이 조금씩 바뀐다. 순례의식은 아브라함과 카바 신전(그림4)과 깊은 관계가 있다. 무슬림은 카바 신전을 아브라함이 알라를 위해 세운 집이라 믿는다. 정육면체에 가까운 이 구조물은 메카에 있는 하람 모스크의 한가운데 자리잡고 있다. 순례의 다음 차례는 메카에서 동쪽으로 20킬로미터 떨어진 평원인 아라파트다. 열두번째 달의 열번째 날에 이곳에서는 제물의 제전이 벌어지며 의식은 최고조에 달한다. 최초의 무슬림인 아브라함이 아들을 제물로 바친 신실한 믿음을 기억하며 가축들이 제물로 바쳐진다.

무하마드가 주장한 새로운 종교가 과거의 전통을 많이 흡수하기는 했지만 많은 신을 섬기던 메카의 이단 종교에게 그의 가르침은 위협적일 수밖에 없었다. 622년 새로운 종교로 개종한 무하마드와 그를 따르던 소수의 추종자들은 메카에서 도망치지 않을 수 없었다. 그들은 북쪽으로 300킬로미터 떨어진 오아시스로 갔다. 아랍어로 이동을 뜻하는 히즈라라 불리는 이 도피는 훗날 무슬림 조직과 무슬림 시대의 기원으로 여겨졌다. 따라서 기독교가 그리스도의 탄생일을 역사의 기준으로 삼듯이 무슬림은 히즈라를 역사의 기준으로 삼는다.

아무튼 그들이 정착한 오아시스는 메디나(아랍어로 도시를 뜻한다. 결국 예언자의 도시라는 뜻이 된다)라 불리었다. 정치적이고 영적인 지도자가 된 무하마드는 혈족관계에 기반을 둔 공동체의 결속을 알라의 뜻에 순종하는 결속으로 바꾸어나갔다. 그로부터 몇 년 후 모든 이웃 부족이 자발적으로 혹은 무력적인 위협에 무슬림의 품으로 귀의했다. 무하마드의 숙적인 메카의 쿠라이시족까지도 632년 그가 죽기 직전에 그의 가르침을 받아들여야만 했다.

칼리프(아랍어로 추종자를 뜻한다)로 알려진 무하마드 후계자들 밑에서 이슬람교는 뛰어난 군사력을 앞세워 놀라운 속도로 퍼져나갔다. 10년이 되지 않아 아라비아 전역이 이슬람 군대에게 정복되었다. 그들은 4세기부터 로마의 후계자로 콘스탄티노플에 수도를 두고 세력을 떨치던 비잔틴 제국에게서 팔레스타인과 시리아를 빼앗았다. 오늘날 바그다드 근처인 크테시폰의 휘황찬란한 궁전에서 위세를 자랑하던 페르시아의 사산 왕조에게서는 이라크와 이란을 빼앗았다.

역시 비잔틴 제국에 속해 있던 이집트도 646년에 무슬림의 군대에게 떨어졌다. 무슬림의 군대는 북아프리카를 지나 대서양 연안까지 진출했다. 그리고 711년에는 지브롤터 해협을 건너 서고트족에게서 이베리아 반도를 탈취한 후 프랑스까지 넘보았지만 732년 푸아티에 전투에서 프랑크의 왕 카를 마르텔에게 격퇴당하면서 서쪽으로의 진출을 멈추어야 했다.

동쪽으로의 진출도 신속했고 거칠 것이 없었다. 667년 아랍인들은 이란과 중앙아시아의 전통적인 경계이던 옥수스(아무다리야) 강을 건넜다. 751년에는 사마르칸트 근처(현재 우즈베키스탄)의 탈라스 전투에서 중국군을 격퇴시켰다. 그러나 그들은 지나치게 멀리까지 진출했다는 생각에 그곳에서 동쪽으로의 진출을 중단하기로 결정했다.

무하마드가 세상을 떠나고 한 세기가 지나지 않아 완성된 이러한 정복(그림5)은 이슬람 땅을 에스파냐에서 중앙아시아까지 확대시켰다. 이런 판세는 그 후로도 오랫동안 지속되었다. 약간의 차이는 있었지만 이슬람 땅은 전 지역이 지형과 기후에서 공통점을 갖는다. 산악지대, 나무가 없는 초원, 사막으로 척박하고 물이 부족한 땅이지만 큰 강이 있기는 하다. 이집트의 나일 강, 이라크의 유프라테스 강과 티그리스 강, 중앙아

5
다음 쪽
900년경의
이슬람 세계

900년경의 이슬람 세계

프랑스
루아르 강
푸아티에
베네치아
이탈리아
대서양
흑해
콘스탄티노플
에브로 강
이베리아 반도
터키
타구스 강
코르도바
지브롤터
수사
알제리
레
라바트
알카이라완
지중해
E
모로코
튀니지
알렉산드리아
예루살
팔레
알 푸스타트(카이로)
리비아
이집트
아흐밈
나일 강

0 1,000 2,000마일
0 1,000 2,000 3,000킬로미터

파지리크●

카스피 해　　　아랄 해
코카서스 산맥　　　　　　작사르테스(시르다리야) 강
르메니아　키루스 강　　우르겐치●　중앙아시아　　●탈라스
　●예레반
　아라스 강　　　부하라●　　사마르칸트
티그리스 강　　　옥수스(아무다리야) 강　●무그 산
　●모슬　　　　　　　　　●발흐
스 강　　　　　이란　네이샤부르　호라산
　●사마라
쿠스　바그다드
라　　●크테시폰
이라크　　　　　　　　　　　　　인더스 강
　쿠파　●바스라
　　　　시라즈　　　　　　　파키스탄
아라비아　　파르스
즈　　　●시라프
메디나　　페르시아 만
카

　　　　　　아라비아 해

해
예멘
　●사나

시아의 옥수스 강과 작사르테스(시르디리야) 강이 운하와 관개수로를 통해 수천 년 동안 꾸준히 늘려온 경작지에 물을 공급해주었다.

그러나 전반적으로 물이 부족했기 때문에 일부 지역에 많은 사람이 몰려 살았다. 대부분의 땅에서 사람을 찾아볼 수 없었다. 정착촌의 사람들에게 고기와 운송수단을 제공해주고 그들의 밭에 필요한 비료를 만들어주는 양과 염소와 낙타를 키우는 유목민만이 그 광활한 땅에 뿔뿔이 흩어져 살았고, 대신 정착촌의 사람들은 삶에 필요한 물건을 만들어 유목민에게 제공해주었다.

모스크와 대저택과 모자이크 건축술

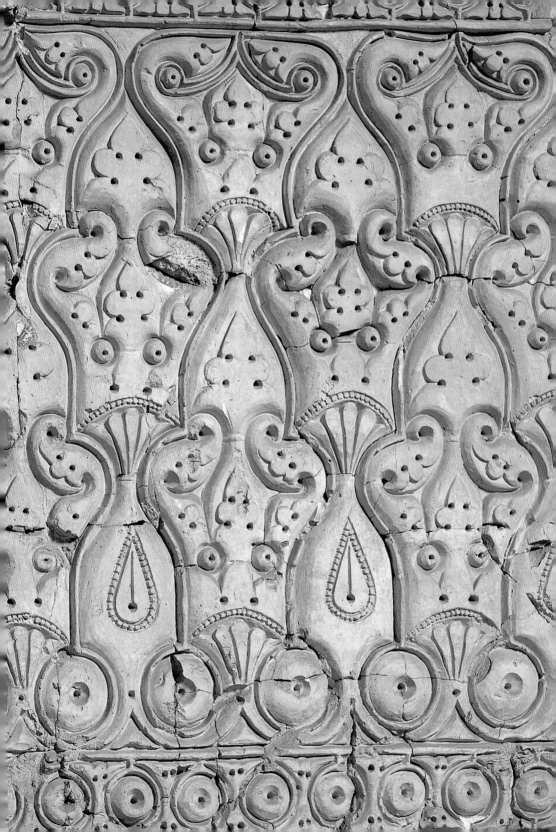

메디나에서 무하마드는 공동체의 중심이자 기도실로 사용할 집을 지었다. 그때부터 그 집은 이슬람 땅에서 가장 성스러운 장소의 하나가 되었고 계속 확장되고 개축되었다. 따라서 그 집의 원래 형태가 어땠는지에 대해서는 알 길이 없다. 그 집의 형태를 대략 묘사한 글이 남아 있기는 하지만 그 글도 훨씬 나중에 씌어진 것이기 때문에 그 신빙성을 판단하기 어렵다. 그러나 아라비아의 오아시스에 있는 건물들처럼 그 집도 햇빛에 말린 흙벽돌(아도브)로 중앙의 마당을 둘러싼 단순한 구조였을 것이라 여겨진다(그림7).

남쪽과 북쪽 벽을 따라 종려나무 줄기로 만든 출입구들이 있었고 종려나무 잎을 엮어 출입구의 지붕을 덮었다. 기둥을 많이 세운 이런 구조, 즉 '다주식 건물'은 작열하는 아라비아의 햇살 아래 신실한 성도들에게 그늘을 제공해주어 그들이 시원하게 일하고 기도하며 쉬게 해주었다. 무하마드와 그의 아내들과 가족들은 서쪽 벽을 따라 지어진 작은 방에서 살았다.

이 집이 지닌 세 가지 특징은 그 후 공동체의 기도실로 사용된 모든 건물의 필수조건이 되었다. 1) 기도하는 공간, 2) 기도하는 사람들에게 메카의 방향을 알려주는 것(아랍어로 키블라라 한다), 3) 기도하는 사람들을 궂은 기후에서 보호해주기 위한 일종의 덮개였다. 이런 특징을 지닌 건물들이 아랍어로 마스지드라 칭해지는 모스크, 즉 '엎드려 절하는 곳'이다.

이슬람교가 급속도로 확산됨에 따라 무슬림들은 정착하는 곳마다 성(聖)금요일의 집회기도를 위한 건물을 가장 먼저 건설했다. 무하마드가 이런 건물들이 지녀야 할 형태에 대해서 특별히 가르치지 않았기 때문에 무슬림들은 눈에 띄는 모든 것을 이용했다. 시리아의 다마스쿠스처럼 오래된 도시에서는 기독교인들에게서 교회를 구입했고 때로는 기독교인들과 교회를 공동으로 사용하기도 했다. 때로는 기독교인

의 교회를 빼앗는 일도 있었다.

한편 이라크의 쿠파와 바스라, 이집트의 알푸스타트(현재 카이로의 일부)처럼 원래 군 요새로 건설된 도시에서는 메디나에 있던 예언자의

7
메디나에 있던 무하마드의 집을 재현한 그림.
632년 그가 세상을 떠나기 전에 세워진 것으로 여겨진다.

집을 모델로 포치가 있고 기둥들로 안마당을 에워싼 건물을 새로 세웠다. 이런 건물들은 그늘을 제공해주기는 했지만 거의 자연에 노출된 상태였다. 게다가 어떤 경우에는 담도 없이 도랑으로 경계를 대신한 건물도 있었다.

이런 최초의 모스크에는 어떤 장식도 없었던 것으로 알려져 있다. 무슬림 공동체가 건물을 아름답게 짓기 시작한 것은 아브드 알 말리크(재위 685~705)가 칼리프로 등극한 때였다. 그는 우마이야 왕조로 알려진 이슬람 최초 왕조의 후손이었다. 우마이야 가문은 메카에 뿌리를 둔 씨족으로 예언자의 먼 친척이기도 했다. 예언자의 조카이자 사위로 최초의 이슬람 개종자였던 4대 칼리프 알리가 암살된 후 우마이야 가문 출신의 한 인물이 정권을 잡았다. 아브드 알 말리크의 선조로 당시 시리아 총독이었던 그는 정권을 잡은 후 수도를 메카에서 다마스쿠스로 옮겼다.

다마스쿠스는 시리아의 수도로 위대한 건축물이 많은 고도(古都)였다. 우마이야 왕조의 초기 칼리프들은 반란을 진압하며 정권을 유지하는 데 급급했기 때문에 건축에 관심을 가질 여유가 없었다. 그러나 아브드 알 말리크는 692년 모든 분쟁을 종식시킨 후 그의 영토에서 중요한 도시들에 장려한 건물을 짓기 시작했다.

예루살렘도 이런 도시들 가운데 하나였다. 예루살렘은 유대인과 기독교인의 오랜 성지이기도 했지만 이슬람교가 태동할 때부터 무슬림에게도 중요한 도시였다. 무하마드가 모든 무슬림은 메카의 카바를 향해 기도해야 한다는 계시를 받은 624년까지 예루살렘이 기도 방향인 키블라였기 때문이다. 또한 예루살렘은 『코란』 제17장에 언급된 신비로운 야간여행을 무하마드가 시작한 곳, 즉 '가장 멀리 떨어진 기도실'이기도 했다.

638년 무슬림군이 예루살렘을 정복했을 무렵 성전산(Temple Mount)——솔로몬 성전이 세워졌던 예루살렘의 전통적인 종교 중심지로 모리아 산이라고도 불린다——은 거의 폐허나 다름없었다. 기원후 70년 로마군이 두번째 성전을 무너뜨린 후부터 줄곧 버려져 있었던 것이다. 그리스도가 십자가에 못박히고 묻힌 곳, 즉 성전산의 서쪽에 있는 골고다 언덕으로 관심이 쏠렸기 때문이다. 실제로 로마 황제이면서 기독교로 개종한 콘스탄티누스 황제는 4세기경에 이 언덕에 성묘성당(Holy Sepulchre)이란 화려한 성당을 짓기도 했다.

무슬림이 예루살렘을 정복하고 수십 년이 지난 후 영국에서 예루살렘까지 순례차 찾아온 기독교인 아르쿨프는 '사라센'(당시 유럽인은 무슬림을 사라센이라 불렀다)이 성전산에 크지만 조악한 모스크를 이미 세웠다는 기록을 남겼다. 그러나 7세기 말 아브드 알 말리크는 모스크를 완전히 개조하라는 명령을 내렸다.

벽과 문을 수선하거나 다시 지었다. 관리용 건물도 세웠다. 게다가 솔로몬 성전이 서 있던 기단 위에 두 채의 장려한 건물을 세웠다. 그 하나가 '바위의 돔'이라 알려진 것으로 아담의 무덤, 아브라함이 아들을 제물로 바친 곳, 무하마드가 야간여행을 시작한 곳, 옛 유대인의 성전이 서 있던 성지 중의 성지 등 다양한 의미를 지닌 돌출된 노두(露頭) 위에 건축되었다. 그 바위 속에는 방 크기의 동굴이 있다.

바위의 돔(그림8)은 종종 최초의 이슬람 건축물이라 불린다. 이것이 사실이라면 건축사에서 최초로 정교하게 설계된 건축물임에 틀림없다. 이 건물을 설계한 건축가가 누구였든 간에 그는 고대양식만이 아니라 시리아와 팔레스타인에 있던 비잔틴 양식까지 능통했을 것이라 여겨진다. 이 건축물에서 그들의 영향이 뚜렷이 읽혀지기 때문이다.

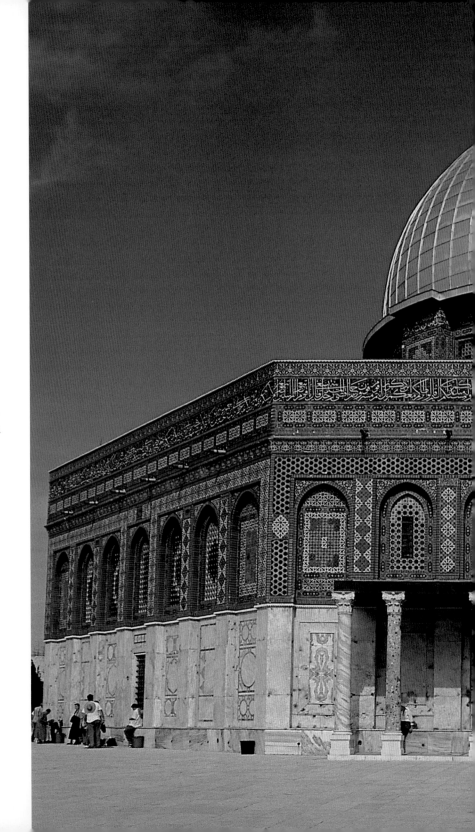

8
바위의 돔,
예루살렘,
692년 이후

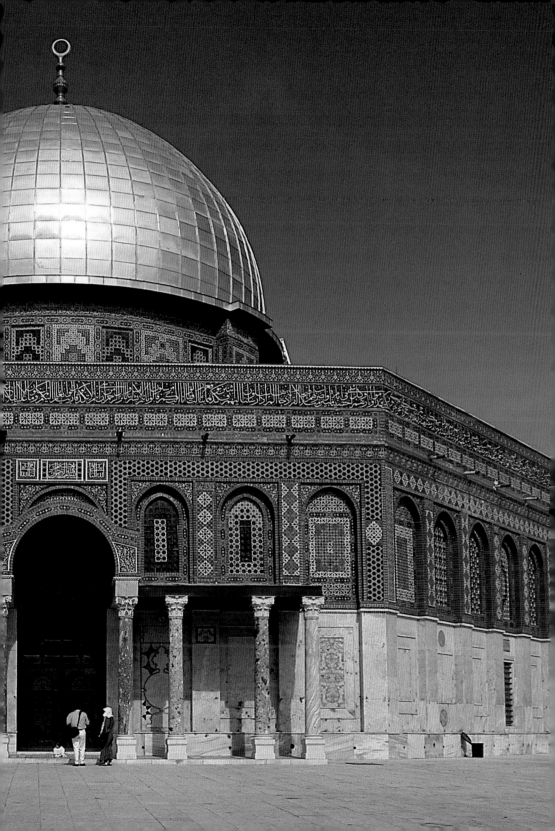

전형적인 비잔틴 건물에서는 아름답게 채색된 대리석 기둥과 피어(기둥과는 구분되는 지지물로 보통 직사각형이나 정사각형이다—옮긴이)들로 아치와 벽을 지탱한다. 벽은 결이 있는 대리석판이나, 채색하거나 금박을 입힌 유리나 돌, 조그만 각석 등을 모르타르로 촘촘하게 붙여서 형상을 만든 모자이크로 덮혀 있어 햇빛에 반사되면 눈이 부실 지경이다. 목재 지붕과 나무나 돌로 된 볼트 천장을 금속으로 감싸, 지중해 연안의 짧은 겨울 동안 추적추적 내리는 빗물에서 그 아래의 찬란한 공간을 보호한다.

바위의 돔은 7세기에 세워진 그 자리에 지금도 서 있다. 직경 20미터의 높은 중앙 공간을 팔각형으로 에워싼 건물이며, 널찍한 중앙 공간의 아랫부분은 아케이드(기둥으로 떠받친 연속 아치—옮긴이)에 의해 두 개의 팔각형 공간으로 나누어져 있다.

목조 돔에 납을 씌우고 다시 황금으로 도금한 지붕이 중앙 공간을 그대로 덮어준다. 돔은 수직의 원통형 벽, 즉 4개의 묵직한 돌 피어와 12개의 돌기둥을 원형으로 배치해서 떠받친 '드럼'(돔을 지탱해주는 다각형 혹은 원형의 수직벽—옮긴이) 위에 놓여 있다(그림9). 바위의 돔에는 동서남북으로 출입구가 있다. 측벽과 드럼에 있는 창을 통해 들어온 빛이 조명의 전부여서 내부는 어두운 편이다.

이 건물의 특징은 내부장식(그림10)에 있는데, 고대 혹은 중세부터 전해오는 모자이크 가운데 가장 화려한 것으로 여겨진다. 한때는 더 화려했다고 하지만, 16세기에 외부 모자이크를 타일로 교체했고 그 타일을 20세기에 다시 교체했다. 아랫벽은 결이 있는 대리석을 문양에 맞춰 잘라낸 판으로 덮혀 있다. 채색과 도금을 한 유리 조각 모자이크로 팔각형의 윗벽과 드럼을 장식했다. 또한 아케이드 윗부분에는 푸른 바탕에 황금으로 쓴 코란에서 인용한 아랍어 비문이 좁은 띠처럼 약 250미터 가량 이어진다.

이 건물은 로마 말기와 비잔틴의 건축 전통을 충실하게 따르고 있기 때문에 이슬람 건축에 포함시키지 않는 학자들도 간혹 있다. 그러나 이 건물을 세운 사람들은 십중팔구 이슬람적인 용도를 고려했을 것이다. 후대의 많은 이슬람 미술품과 마찬가지로 어떤 작품을 이슬람적인 것으로 만든 것은 그 작품이 지닌 기능이지, 그 작품을 만든 장인들의

9-10
바위의 돔,
예루살렘,
692년 이후
위
바위를
보여주는
내부 전경
아래
대리석판과
모자이크,
보석으로
장식한 아치의
끝부분과
비문을
보여주는
내부 전경

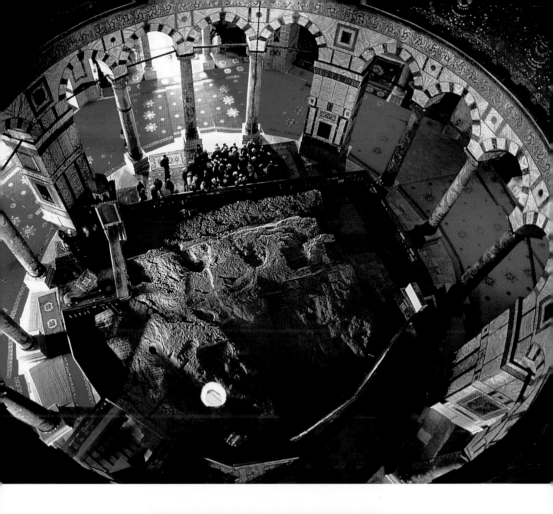

종교적 믿음이 아니었다.

수세기 동안 바위의 돔은 무하마드의 야간여행을 기념한 건물로 여겨졌지만 비문의 내용은 전혀 그렇지 않다. 따라서 잘못 전하는 전설이라 생각된다(실제로 이 건물이 세워진 훨씬 후인 9세기에야 야간여행에 대한 해석이 나타나고 있기 때문에 이 전설은 나중에 조작된 것일 수 있다).

한편 아브드 알 말리크가 칼리프직을 요구하는 경쟁자에게 공격당해 빼앗긴 메카의 카바를 대신하기 위해 이 건물을 세웠다는 설명도 있다(이러한 주장도 9세기에 처음 제기되었다). 그러나 건물의 비문은 이 사건에 대해서도 전혀 언급하지 않는다. 당시 상황을 짐작해볼 유일한 단서인 코란의 비문은 이슬람교의 성격을 설명하며 기독교의 논리를 반박하는 내용이다. 또한 이 건물이 유대교와 기독교의 중요한 기념물로 가득한 도시에서 이슬람교의 존재를 널리 알릴 목적으로 세워진 것이란 사실도 암시해준다.

아담의 무덤, 아브라함의 산 제물, 솔로몬의 성전이 있었던 곳에 건물을 세웠다는 사실, 그리고 콘스탄티누스가 골고다의 그리스도 무덤에 세웠던 성묘성당을 본떠서 돔형을 택했다는 사실도 이슬람교가 예전에 나타난 종교들의 진정한 후계자라는 믿음을 상징적으로 표현하려는 노력이었다고 해석할 수 있다.

바위의 돔에서 모자이크 장식은 대부분 환상적인 나무, 식물, 열매, 보석, 성배, 왕관 등을 상징적으로 표현한 것이다. 비잔틴 양식의 건물과 달리 바위의 돔에는 신약이나 구약에서 인용한 장면이 없으며, 그리스도와 성모와 성자의 모습도 눈에 띄지 않는다. 엄격하게 말해서 인간이나 동물의 모습이 전혀 없다. 이런 생명체의 부재가 이슬람 미술의 전형적인 특징이다. 생명체의 표현이 이슬람 미술에서 처음부터 금지되었다는 주장이 있지만 이런 주장은 사실과 다르다. 코란은 이 문제에 대해 거의 언급하지 않는다.

무슬림은 알라가 유일하며 비교될 수 없는 존재이기 때문에 알라를 어떤 방식으로도 표현할 수 없다고 믿는다. 또한 알라는 어떤 중재자도 없이 직접 숭배할 수 있기 때문에 성자(聖者)가 들어설 자리도 없으며, 더구나 코란은 이야기식의 서술이 아니기 때문에 종교미술로 형상

화할 만한 사건도 없다. 이처럼 그림으로 표현할 것이 없었기 때문에 그것이 율법으로 굳어진 것이다.

비잔틴 예술가들은 형상을 돋보이게 묘사하기 위해서 식물(열매와 꽃과 나무)과 기하학(도형과 도안) 문양을 대대적으로 사용했다. 특히 무슬림 후원자를 위해 작업할 때 그들은 기독교 미술에서 보조적인 수단으로 여겨진 것을 장식의 주된 매체로 사용했다.

바위의 돔에서 장식의 모티브가 무엇인가를 상징한 것인지 아니면 관람객에게 어떤 메시지를 전달하기 위한 것인지는 분명치 않다. 어쩌면 패배한 왕들의 공물이나 천국의 정원을 표현한 것인지도 모른다. 이 건물의 실험적인 성격, 즉 이 건물과 유사한 형태의 구조물이 없다는 사실에서 우리는 이 건물의 내부 장식이 무엇을 전달하려고 했는지조차 짐작할 수 없다. 그러나 예루살렘에 이슬람의 존재를 과시하려 했던 것만은 틀림없다.

무슬림이 7세기 말 성전산에 세운 두번째 건물은 바위의 돔 남쪽으로 성전 기단의 남쪽 끝에 있다. 이곳은 예루살렘에 기거하는 모든 남성 무슬림이 매주 금요일에 모여서 기도하는 일종의 공동 기도소였다(바위의 돔은 어떤 의도로 세워졌든 간에 기도소는 아니었다). 오늘날 이 건물은 『코란』 제17장에서 언급된 대로 알아크사(가장 멀리 떨어진) 모스크로 불린다.

바위의 돔과 달리 알아크사 모스크는 반복해서 개축되었고, 한때는 성지를 탈환하려고 유럽에서 건너온 십자군의 본부로 사용되기도 했다. 또한 부근의 무너진 건물들에서 빼낸 기둥을 사용했다는 사실을 제외하면 이 모스크의 원래 형태에 대해 알려진 바가 전혀 없다.

우마이야 왕조 시대의 기도소 형태는 아브드 알 말리크의 아들 알 왈리드(재위 705~15)가 수도인 다마스쿠스에 세운 모스크에서 추측해볼 수 있다. 이 건물은 1893년의 대화재로 손상되기는 했지만 원래의 형태를 상당 부분 그대로 간직하고 있다. 이 모스크(그림11)는 처음에는 로마 신전이었고 비잔틴 사람들이 교회로 사용하던 건물이다.

예루살렘의 무슬림과 마찬가지로 다마스쿠스의 무슬림도 처음에는 이 교회의 일부를 공동 기도소로 사용했지만, 알 왈리드의 시대가 되었을 때 무슬림 공동체가 확대되어 더 큰 건물이 필요해졌다. 로마 신

11
우마이야
모스크,
다마스쿠스,
707~15,
축측 투상도

전과 비잔틴 교회는 모두 웅장한 벽에 둘러싸인 거대한 경내에 서 있었다. 모스크의 설계자는 중앙에 있던 교회를 허물고 바깥 울타리(157×100미터)를 모스크의 벽으로 사용했다.

이 모스크에는 아케이드로 둘러싸인 널찍한 안마당과 남쪽, 즉 키블라 벽에 맞대어 세워진 웅장한 기도소가 있다. 또한 이 모스크의 주된 파사드가 안마당과 마주 보도록 뒤집어진 것은 건물의 외관을 그다지 중요하게 생각지 않았다는 증거다. 이처럼 안쪽을 향한 파사드는 그후 이슬람 건축에서 가장 뚜렷한 특징의 하나가 되었다.

다마스쿠스의 기도소는 나무 지붕을 떠받치는 육중한 돌기둥들(십중팔구 예전 건물에 있던 것을 다시 썼다)에 의해 엇비슷한 크기의 세 공간으로 나뉜다. 안마당의 중심점에서 키블라 벽으로 이어지는 축 공간은 안마당을 마주보는 박공 지붕을 가졌고, 원래 나무로 만든 돔들로 덮여 있었다고 한다.

여러 번의 개축에도 불구하고 안마당을 향한 박공 지붕과 한두 개의 목재 돔은 우마이야 시대 이후로 이 공간을 특별하게 만들었다. 박공은 의식(儀式)이 행해지는 차단된 공간, 아랍어로 마크수라를 외부에 표시하는 데 사용되었다. 이 공간에는 설교자——우마이야 시대에는 칼리프가 예언자의 계승자로서 기도를 인도했다——를 위한 계단식 강단인 민바르와 키블라 벽 한가운데 반원형의 벽감이 있었다.

미라브라는 이름으로 알려진 이 벽감은 메디나에 세워진 무하마드의 모스크에 처음 도입되었던 것으로 전한다. 무하마드가 기도를 인도하면서 사람들에게 기도해야 할 곳을 알려주려고 창을 꽂았다는 곳을 기억하기 위한 것이었다. 그 후 벽감은 이슬람 땅 전역의 모스크로 전파되어 기도를 인도하는 지도자가 서 있어야 할 곳을 정해주는 기준이 되었다.

반원형의 미라브가 모스크에 도입뇌기 10년 전 주조된 은화(그림12)에 한 쌍의 나선형 기둥으로 지탱되는 아치 안에 리본을 매단 창, 즉 미라브에 꽂힌 예언자의 창을 가리키는 그림이 새겨져 있다는 점에서 벽감은 상징적인 의미를 갖는 듯하다.

이 은화의 유통 기간은 짧았지만 숭배자들은 텅빈 반원형의 벽감을 예언자와 그의 창이 새겨진 기념물과 계속해서 연관시켰을 것이다. 어쨌든 비슷한 형태의 벽감은 신전에서 신의 석상을 안치하는 곳으로 사용되었을 뿐만 아니라 유대교의 회당과 기독교 교회에서도 널리 사용되었기 때문에, 모스크에서 벽감이 다시 사용된 것은 결코 놀라운 현상이 아니다.

바위의 돔과 마찬가지로 다마스쿠스의 우마이야 모스크도 화려하게 장식되었다. 아랫벽은 대리석판으로 마감했고 윗벽은 유리 모자이크로 장식했다. 코란의 비문——바위의 돔에서처럼——뿐만 아니라 풍경까지 모자이크로 처리했는데, 현재는 나무 사이사이에 서 있는 환상적인 집과 정자들 아래로 강이 흐르는 목가적인 풍경을 묘사한 커다란 벽판(그림13) 하나만이 전할 뿐이다.

다른 모자이크들도 코란에 묘사된 낙원, 즉 기독교 모자이크가 신자

12
695~96년에
주조된
은화 디람.
왼쪽
사산 왕조의
황제로 형상화된
칼리프의 초상
(앞면)
오른쪽
벽감 속
예언자의
창을 표현한
형상
(뒷면)

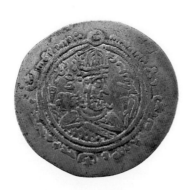
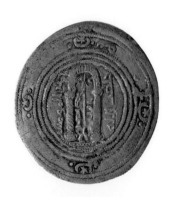

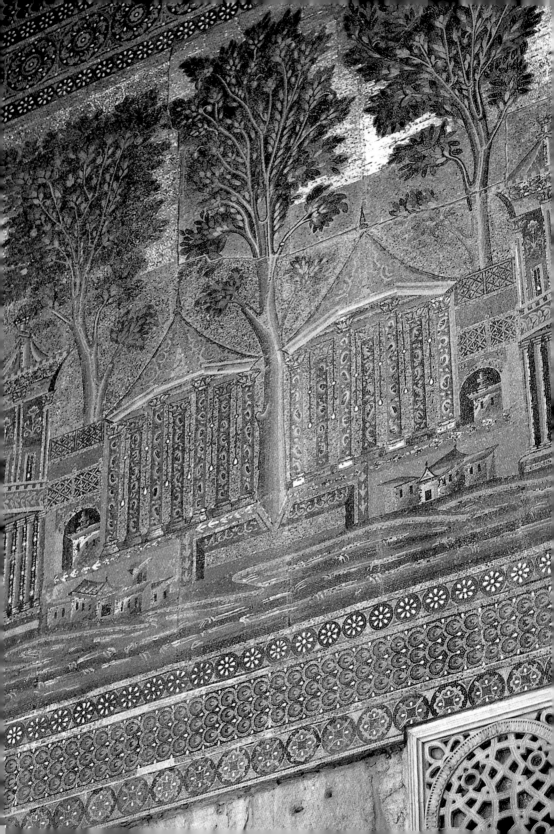

들이 천국에서 만나게 될 성자들을 보여주듯, 진실한 신자들이 죽은 후에 가게 될 천국의 아름다운 풍경을 묘사했을 것이라 여겨진다.

다마스쿠스의 기도소 옆에는 칼리프의 숙소가 있었다. 벽돌로 지어졌고 통치자의 궁전을 상징적으로 가리키는 천상의 돔에 비견되는 장려한 돔이 있었다. 칼리프는 궁전에서 모스크의 마크수라까지 곧바로 갈 수 있었다.

애석하게도 다음 세대가 종교적 건물을 보수하는 데만 관심을 기울이며 세속적 건물의 보존에는 별다른 신경을 쓰지 않았기 때문인지 우마이야 시대의 궁전은 단 한 채도 전하지 않는다. 그러나 시리아와 팔레스타인의 사막 지대에 남아 있는 우마이야 시대의 궁전 유적들에서 당시 세속 건물의 몇 가지 특징을 짐작해볼 수 있다. 그 중 가장 많이 알려진 것이 예리코 북쪽에 있는 히르바트 알마프자르('마프자르의 폐허')다. 이곳은 747년의 지진으로 붕괴되었지만 전성기에는 정방형의 궁전과 욕장, 모스크, 연못이 있는 안마당, 그리고 부대 건물을 지닌 복합단지였다.

가장 화려하게 장식된 건물은 욕장이었다. 1930년대와 1940년대에 발굴사업이 진행되었을 때, 욕장에서 왕자와 관능적인 무희들의 스투코(대리석 가루를 넣은 성형 재료―옮긴이)상(像)으로 장식된 출입구가 발견되어 그 안에서 있었던 쾌락을 짐작하게 해주었다. 한편 통로는 한때 볼트 천장과 중앙 돔으로 덮인 대연회장과 연결되어 있었다. 외벽에는 벽감이 줄지어 있었고 측벽을 따라 욕탕이 있었다. 바닥은 모자이크로 장식되었다. 대부분의 문양이 기하학적이었지만 입구 맞은편의 조그만 모자이크화에는 열매와 칼, 달리 말하면 그 건물을 세운 사람을 간접적으로 지칭하는 물건이 묘사되어 있었다. 볼트 천장에는 하나의 돌덩이에 난해한 퍼즐처럼 조각된 사슬이 매달려 있었다.

한 구석에 설치된 33구획의 변소는 욕장에서 즐긴 사람들의 수를 짐작하게 해주는 단서지만, 네 개의 자그마한 욕탕과 하나의 접견실은 오직 소수만이 왕자의 쾌락에 초대받을 수 있었음을 말해준다.

디완이라 일컬어지는 조그만 접견실은 밝은 채색의 부조 스투코 벽판으로 천국의 모습을 담아 화려하게 장식해놓았다. 날개 달린 말들이 새들을 떠받치고 새들은 돔을 떠받치며, 아칸서스 잎새 사이로 얼굴을

13
우마이야
모스크,
다마스쿠스,
715,
환상적인
풍경을
보여주는
모자이크 장식

내민 잘생긴 처녀 총각들이 돔의 꼭대기에서 건물 안을 훔쳐보는 형상이었다.

천국을 주제로 한 것은 통치자의 신격화와 깊은 관련을 가지며, 융단을 본뜬 바닥의 현란한 모자이크 장식도 이런 맥락에서 행해진 것이다. 예를 들어 사나운 사자가 영양을 게걸스레 잡아먹고 있는 동안 석류나무 옆에서 평화롭게 풀을 뜯는 두 마리의 영양을 묘사한 모자이크(그림14)는 이슬람의 승리 후에 찾아올 평화를 상징적으로 표현한 것으로 여겨진다.

한편 욕장 홀의 무질서한 장식은 선조들 덕분에 옥수스 강과 루아르 강 사이의 새로운 지배자로 갑작스레 부상한 점령자들의 졸부 취향을 보여준다. 이런 대규모 정복은 우마이야의 칼리프들에게 엄청난 재물을 안겨주었고 칼리프들은 도시의 도덕적 제약을 피해볼 생각으로 한적한 시골에 은신처를 세웠던 것이다.

도덕군자인 칼리프 히샴(재위 724~43)의 이름까지 히르바트 알마프자르에 기록된 것을 보아 그도 한때 이곳에서 지낸 것으로 여겨진

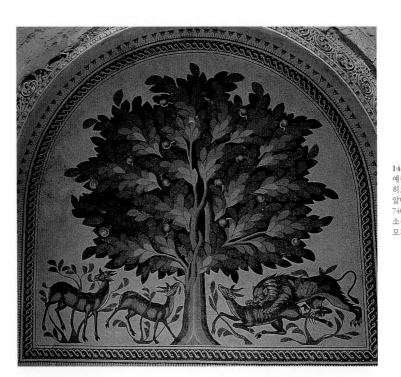

14
예리코 부근의
히르바트
알마프자르,
740년경,
소접견실의
모자이크

다. 그러나 활기찬 장식은 삼촌의 뒤를 이어 칼리프의 계승을 기다리며 20년 동안 환락의 파티를 가졌던 자유주의자 알 왈리드 2세(재위 743~44)에게 더욱 걸맞는 것이었다.

당시 시인들은 알 왈리드에게 후한 후원을 받았던 만큼, 술과 여자와 가무에 대한 알 왈리드의 탐닉과 취향을 시로써 찬양했다. 그들의 시에서 우리는 알 왈리드와 조신들이 욕탕을 포도주(무슬림에게는 금시된 것)로 가득 채우고 그 안에서 질탕치는 모습을 상상해볼 수 있다.

히르바트 알마프자르의 장식은 대부분의 시대와 장소에서 그랬듯이, 초기 이슬람 시대에도 개인 주택의 장식과 공공건물의 장식은 완전히 달랐다는 사실을 웅변적으로 보여준다. 난봉꾼인 왕자의 나태하고 방종한 삶을 위해 세워진 사적인 궁전의 장식에 도입된 주제는, 새로운 신앙을 공식적으로 상징해야 했던 신전과 모스크의 장식과는 뚜렷이 대비되었다.

히르바트 알마프자르에는 비잔틴과 이란 사산 왕조의 장식들——융단을 본뜬 바닥 모자이크와 직물을 본뜬 벽화(그림54)에서 페르시아식 옷을 입은 칼리프의 스투코 초상까지——이 자유롭게 사용되었다. 우마이야 건축과 그 장식의 시각적 매력은 새로운 문화가 무한한 부를 바탕으로 독특한 이슬람 예술 양식을 모색해가는 과정에서 과거의 형태들을 재해석하고 재창조하며 재결합시킨 방법에 있다.

그러나 우마이야 왕조는 거대한 제국 전체에 그들의 예술 양식을 전파시키지는 못했다. 중심 지역이던 시리아와 팔레스타인을 넘어서는 우마이야 미술을 언급하기조차 어렵다. 심지어 모스크도 안마당을 제외하면 그때까지 통일된 형태가 없었다.

이집트나 이란처럼 멀리 떨어진 땅에서는 수도의 지침보다 토착 전통을 따르고 있었다. 우마이야 건축물로 지금까지 보존된 극소수 건물의 공통점도 이슬람에 정복된 지중해변에 지배적이던 로마 말기의 예술적 취향을 반영한 데 있다. 그러나 750년 우마이야 칼리프가 전복되고 새로운 아바스 왕조가 세워지면서 힘의 중심이 시리아에서 이라크로 이동하는 것과 함께 진정한 의미에서 최초의 이슬람 건축이 등장하게 된다.

아바스 왕조(750~1258)도 예언자와 친척 관계였다. 다만 삼촌인 아

바스의 후계라는 점이 다를 뿐이다. 그들은 이슬람 땅 동쪽의 소외받던 소수민족들, 특히 우마이야 왕조가 예언자의 사위인 알리와 그 후손들에게서 정권을 찬탈했다고 믿은 시아파(아랍어에서 '당'이나 '파당'을 뜻하는 단어)의 적극적인 지원을 받았다. 아바스 왕조는 이라크를 거점으로 삼았다. 이라크가 육지로 아라비아와 이란고원으로 연결될 뿐 아니라, 걸프 만과 지중해로 빠지는 강과 연결되었기 때문이다.

시리아를 중심으로 한 우마이야 왕조의 석조 건물과 대조적으로 이라크 아바스 왕조의 건축물은 주로 흙벽돌이나 구운 벽돌로 세워졌다. 티그리스 강변과 유프라테스 강변에 거의 무한정으로 매장된 진흙으로 만든 벽돌이었다. 구운 벽돌은 내구성이 상당히 강하다. 또한 햇빛에 말린 벽돌이나 흙벽돌도 빗물에 노출되지 않도록 잘만 관리하면 너끈히 수세기를 넘길 수 있다. 구운 벽돌이나 회반죽으로 외벽을 세워서 흙벽돌 건물을 적절히 보호할 수도 있으며, 회반죽은 조각이나 주형도 가능하고 그림까지 그릴 수 있기 때문에 장식을 하기에 이상적인 표면을 제공한다.

그러나 흙벽돌은 제대로 관리되지 않을 경우, 메소포타미아의 거대한 고분과 고대 건축물들이 증명해주듯이 금새 흙으로 풍화된다. 따라서 아바스 왕조가 세운 건물 잔해에서 그 시대 건축물의 본래 모습을 추측하기란 여간 어려운 일이 아니다.

이슬람 문화는 아바스 왕조에 본격적으로 시작되었다. 이라크의 주요 도시들에서 칼리프들은 예술과 문학, 그리고 종교와 자연과학을 적극적으로 지원했다. 바그다드는 이슬람 땅의 로마가 되었다. 그리스의 과학이 되살아났고 수많은 고전이 아랍어로 번역되면서 망각의 늪에서 구원받았으며 훗날 중세 유럽까지 전승되는 기반이 마련되었다. 초기 이슬람 시대의 전통은 종교적 율법학자들에 의해서 법제화되었다. 오늘날까지 주된 세력을 형성하는 법에 대한 네 학파는 당시 최고의 영향력을 행사하던 율법학자들의 추종자들에 의해 정립된 것이다. 칼리프 하룬 알 라시드와 샤를마뉴 사이에 외교관계가 성립되기도 했다.

이라크는 세계경제의 중심이었다. 이슬람의 은화가 아바스의 궁전에서 높이 평가하던 모피와 노예와 호박(琥珀)을 수출한 스칸디나비아에서 발견되는 것이 그 증거다. 또한 중국의 도자기도 중앙아시아를

횡단하던 대상이나, 말레이 반도와 인도를 거쳐 걸프 만까지 항해하던 선박을 통해서 수입되었다.

아바스 왕조는 그들의 업적을 자랑스레 여기며, 그런 업적을 찬양하는 지리와 역사의 기록을 권장했다. 이 책들은 역사의 뒤안길로 사라진 시대의 찬란한 문화를 재구성하는 데 매우 소중한 도움을 준다.

초기에 아바스 왕조는 우마이야 왕조의 전통을 받아들여 엄청난 규모의 자족적 궁전을 세웠다. 762년 칼리프 알 만수르(재위 754~75)는 옛 사산 왕조의 수도로 티그리스 강과 유프라테스 강을 운하로 연결시킨 지점인 크테시폰 근처에 만디나트 알살람('평화의 도시')을 세웠다. 그 지역은 걸프 만과 지중해와의 교역에서 상업적 잇점을 지닌 곳이기도 했지만 이라크와 이란의 옛 수도를 계승했다는 상징적 의미도 가졌다. 아바스 왕조가 페르시아 문화와 의식(儀式)을 상당 부분 수용하면서 자연과학을 제외한 지중해의 문화는 당연히 그 역할이 줄어들 수밖에 없었다.

아바스 왕조의 새 수도는 부근에 있는 마을 이름을 따라 바그다드로 널리 알려졌다. 초기 페르시아의 도시들처럼 바그다드도 원형의 도시였다. 흙벽돌로 두 겹을 두른 성벽과 네 개의 성문이 그 도시를 지켜주었다. 성안에는 칼리프의 궁전을 비롯한 관청과 개인주택이 원형으로 배치되었고 그 중심에 모스크가 있었다. 이런 배치는 시민들이 금요일마다 모스크에 가려면 칼리프의 궁을 거쳐야 했다는 뜻이다. 이런 배치에서는 칼리프가 사생활을 보호받을 수 없다. 그래서 시장과 모스크와 새로운 궁전이 성 밖 티그리스 강의 양안에 세워졌다.

칼리프는 중앙아시아의 초원지대에서 투르크 노예를 대거 수입해서 군인으로 삼았지만, 투르크 호위병들과 본토박이 아랍인·페르시아인은 곧 앙숙지간으로 발전했다. 부산스런 바그다드에서 이런 다툼을 통제하기란 불가능했다. 따라서 9세기 중반의 60년 동안 칼리프들은 투르크 호위병들을 데리고 상류로 100킬로미터 떨어진 사마라로 이주해서 그곳의 광활한 땅에 거대한 궁전과 모스크를 세웠다. 아바스 초기 왕조가 바그다드에 남긴 유물은 현재 하나도 전하지 않지만 원형의 도시와 그곳에 세워졌던 찬란한 건물들은 중세까지 이슬람 땅 전체에 깊은 영향을 주었다.

현재 사마라에 남아 있는 거대한 두 모스크의 잔해는 아바스 왕조 당시 종교 건축물의 위용을 느끼게 하기에 충분하다. 848년부터 852년 사이에 세워진 알 무타와킬(재위 847~61)의 모스크는 240×156미터—다마스쿠스 우마이야 모스크의 2.5배—로 한동안 세계에서 가장 큰 모스크였다(그림15). 알무타와킬 모스크는 더욱 큰 울타리, 즉 376×444미터의 경내에 세워져 있었으며, 변소와 세례 시설까지 두었던 그 울타리는 나중에 고대 신전에서처럼 모스크와 주변 도시를 구분해주는 역할도 했다.

벽돌담은 버팀벽을 붙여 보강과 장식을 겸하였으며 안쪽에 목조 지붕을 떠받치는 기둥들을 세웠다. 지붕을 인 방들—키블라가 있는 쪽이 가장 깊다—이 사방에서 안마당을 둘러쌌다. 미라브 구역에 남아 있는 기초로 판단하건대 미라브에는 양쪽으로 출입구가 있었다. 하나는 기도의 지도자인 이맘이 모스크를 출입하던 문이고, 다른 하나는 금요일 설교에 사용하는 민바르를 평소 보관해두던 작은 방으로 연결된 문이다. 다마스쿠스의 대모스크와 마찬가지로 이 모스크도 유리 모자이크와 대리석판으로 화려하게 장식되어 있었다.

이 모스크의 가장 참신한 특징은 미라브 맞은편의 모스크 밖으로 세워진 나선형 탑(그림16)인데, 한때 이 탑은 다리로 모스크와 연결되어 있었다. 원래 50미터가 조금 넘었던 이 탑은 아랍어로 말뤼야('나선')로 알려져 있으며, 바깥쪽에는 기단에서 정상까지 나선형으로 올라가

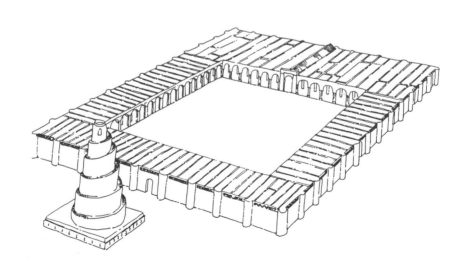

는 경사로가 있다.

옛날에는 미나레트 꼭대기에 정자가 세워져 있었다. 때때로 이 탑은 메소포타미아의 지구라트로 비유되지만, 거꾸로 나선형의 지구라트, 유럽식 표현으로는 바벨탑이 말뤼야 탑에서 영감을 얻은 것으로 여겨진다. 나선 구조는 아바스 왕조의 신기술로서, 우아한 멋은 떨어지지만 주변의 광야에서 우뚝 솟은 거대한 구조물의 건설을 가능하게 해주었다.

미나레트가 신도들에게 기도 시간을 알리는 데 사용되었다는 일반적인 설명은 역사적인 이유에서나 실질적인 이유에서나 올바른 해석이 아니다. 이러한 탑은 평평한 지형에서 멀리에서도 잘 보였기 때문에 모스크의 위치를 알리는 것이 주된 역할이었다.

모스크는 초기 아바스 시대에 획득한 새로운 제도적 권한을 상징적으로 과시하기 위해서 처음 수십 년 동안 전통적으로 권위의 상징인 탑을 덧붙였다. 물론 모스크 탑이 처음 건설된 곳은 바그다드였지만 그곳의 초기 모스크들은 대부분이 흙더미로 변해버렸다. 당시 대부분의 모스크가 현관이나 지붕에 기도 시간을 알리는 공간을 두었던 반면에 탑의 신축은 지역적 특색에 따라 달랐다. 말하자면 아바스의 흐름을 선뜻 따라가는 공동체도 있었지만 계속 탑 없이 모스크를 세우는 공동체도 있었다.

역시 사마라에 있는 아부둘라프 모스크는 859년에서 861년 사이에 세워진 것으로 이 도시의 다른 구역 사람들을 위한 모스크였다. 알무타와킬 모스크보다 약간 작은 규모(213×135미터)지만 미라브 맞은편에 세워진 나선형 탑을 비롯해서 기본적인 특징은 거의 동일하다. 주된 차이는 지주에서 발견된다.

알무타와킬 모스크에서는 기둥이 지주로 사용된 반면에 아부둘라프에서는 벽돌 피어가 사용되었다. 지붕이 있는 기도실, 직사각형의 안마당, 폭과 길이의 비율이 2대 3, 모스크 담밖으로 미라브 맞은편에 세워진 탑 등 아바스 시대의 모스크는 북아프리카에서 인도 국경까지 아바스 왕조의 거대한 제국 전체로 확대되어 그 왕조가 누린 힘과 세력을 입증해준다.

예를 들어 중앙이란의 에스파한에서 발굴된 모스크 단지에서도 840

15
알무타와킬
모스크,
사마라,
848~52,
재건축 설계도

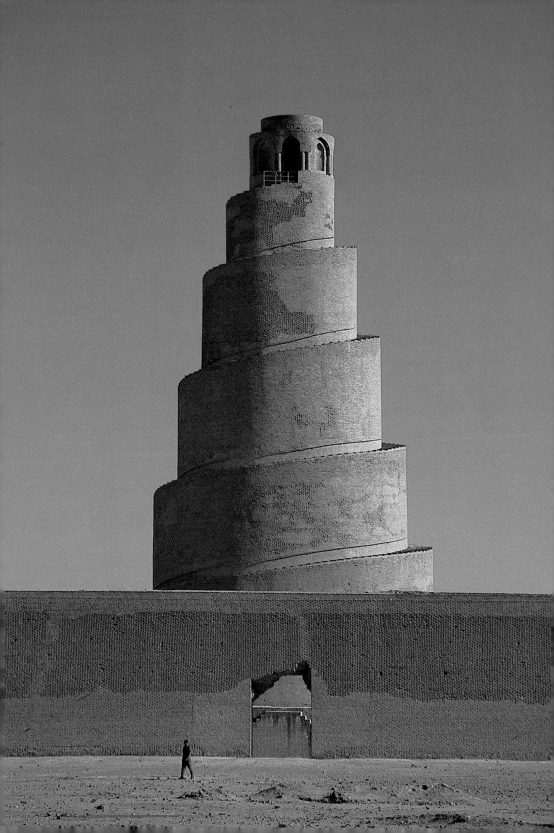

년경에 세워진 아바스 양식의 모스크(88×128미터)가 발견되었다. 널찍한 안마당은 세 면의 방과 나머지 한 면의 넓은 기도실로 둘러싸여 있다. 안마당에서 미라브까지 연결된 측랑은 다른 측랑들에 비해 약간 넓고, 건물의 외벽은 아치로 아주 소박하게 장식되어 있다.

현재까지 전하는 가장 훌륭한 아바스 시대의 모스크는 이집트의 총독 아마드 이븐 툴룬이 879년 카이로에 세운 모스크(그림17)다. 이븐 툴룬은 칼리프의 궁전에서 노예로 지내던 부르그인의 아들이었지만 사마라에서 고위직에 올라 이집트의 총독에까지 임명된 입지전적인 인물이다.

그가 카이로에 세운 모스크도 사마라의 아부둘라프 모스크와 거의 유사하다. 모스크 자체는 툭 터진 평원에 있고, 기둥을 사용한 이집트 초기 모스크들과는 달리 벽돌 피어를 사용하고 있으며, 미라브 맞은편에 나선형 탑이 세워져 있다. 그러나 카이로 모스크는 거의 정방형인 것이 다르다. 십중팔구 지역적 관습에 따른 것이라 여겨진다. 물론 사마라에 세워진 모스크들 가운데 하나를 표본으로 삼고 있지만, 그 시대의 이집트인들은 그것을 모방이라 생각지 않았다. 오히려 일화를 꾸며냄으로써 모스크의 독특한 특징들을 설명하려 했다. 예를 들어 당시의 한 사가(史家)는 나선형 탑을 이런 식으로 설명해준다.

모스크의 건설이 한창인 때 건축가들이 총독에게 "탑의 표본으로 어떤 것을 사용할까요?"라고 묻자, 언제나 단호한 결정을 내려주는 것으로 유명했던 총독은 습관처럼 지니고 다니던 종이를 둘둘 말아 보이며 "이것처럼 세우게!"라고 대답했다. 건축가들은 총독의 지시를 그대로 따랐고, 그 결과 탑은 나선형이 되었다.

아바스 양식으로 세워진 또 하나의 모스크는 9세기경 아바스 왕조를 대신해서 아글라브 가문이 총독을 맡아 다스린 이프리키야(현재의 튀니지)의 북아프리카 지역 수도인 알카이라완에 세워졌다. 이 지역에 세워진 최초의 모스크는 햇빛에 말린 벽돌로 지은 단순한 구조의 건물이었다. 7세기 말에 처음 세워진 후 여러 차례 개축되었지만, 836년 완전히 해체되어 아글라브 왕조의 통치자 지야다트 알라(재위 817~

16
알무타와킬
모스크,
사마라,
848~52,
미나레트
(나선형 탑)

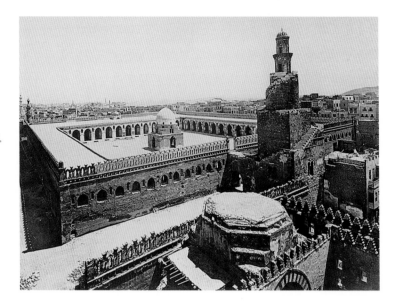

17
아마드 이븐
툴룬의 모스크,
카이로,
879,
앞마당과
미나레트의
전경

838)에 의해 현재의 형태로 다시 지어졌다(그림18, 19).

　아바스 시대의 다른 모스크들처럼 알카이라완 모스크는 직사각형의 구조(135×80미터)를 띠며 아케이드에 둘러싸인 안마당을 갖는다. 경내의 3분의 1정도를 차지하는 다주식 기도실이 있다.

　그런데 미라브 맞은편 벽 위에 세워진 미나레트의 위치와 디자인이 다른 모스크들과 약간 다르다. 안마당이 확장되어 미나레트를 포함하는 구조도 후기에 있었던 변화로 여겨진다. 3층 건물처럼 생긴 독특한 형태는 9세기경 모스크들이 준수한 탑의 형태와 완전히 다른데, 지중해안의 살라크타에 세워진 로마의 등대를 모방한 것으로 보인다. 또한 대리석 기둥과 돌담도 아바스 양식에서 벗어난 것이지만 그 시대의 다른 건축물에서 확인되듯이 튀니지의 뛰어난 석조 건축 전통을 따른 것이라 설명될 수 있다.

　기도실에는 중앙 측랑의 양편에 돌로 제작한 정교한 돔 지붕이 씌워져 있으며, 측랑의 열주(列柱)는 9세기 말에 건물의 강도를 높이기 위해서 이중으로 세워졌다. 두 돔 중 하나는 미라브의 전면을 가리키고, 다른 하나는 안마당에 잇대어 19세기에 덧붙인 것이지만 이 돔을 덧붙인 목적은 불분명하다.

　알카이라완 모스크의 내부(그림20)는 부분적으로 중세풍을 띠고 있어 상당히 흥미롭다. 미라브는 조각된 대리석판과 타일로 장식되어 있

다. 이 타일은 이라크에서 수입된 것으로 무척이나 값비싼 것이었다. 전체 벽을 덮을 정도로 타일이 충분하지 않았기 때문에 건축가들은 동일한 공간을 절반의 타일로 덮을 수 있는 체스판 도안을 채택하는 슬기를 발휘했다.

미라브의 오른쪽에는 조각된 목조 민바르가 있는데, 현존하는 민바르 가운데 가장 오래된 것으로 862~63년에 만들어졌다. 삼각형의 티크목으로 직사각형의 조각된 티크목을 감싼 형태다. 높이와 폭이 각기 다른 티크목에 새겨져 있는 부조가 이라크에서 발견된 티크목의 부조와 비슷한 것으로 판단하건대, 타일과 마찬가지로 티크목도 대부분 이라크에서 수입한 것으로 여겨진다(티크목은 자바 섬 원산이다). 실제로 훗날 중세학자들도 민바르를 제작한 목재가 메소포타미아에서 수입한 것이라 기록하고 있다.

그러나 모든 모스크를 금요일 기도를 위해 대규모로 지은 것은 아니다. 이슬람 율법에 따르면 일상 기도는 어디에서나 행할 수 있다. 따라서 도시의 도로나 외진 구역에도 기도를 위한 아담한 모스크를 초기부터 세웠다. 9세기에 세워진 이런 모스크들의 예는 아바스 제국의 곳곳에서 발견된다.

866년에 알카이라완에 세워진 삼문(三門) 모스크의 파사드(그림21)

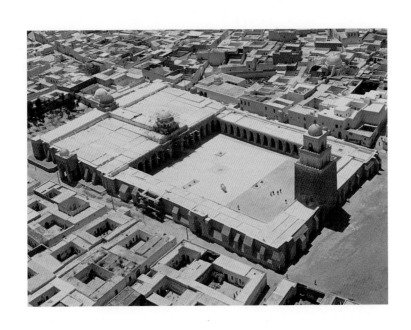

18
대모스크,
알카이라완,
836년 이후,
조감도

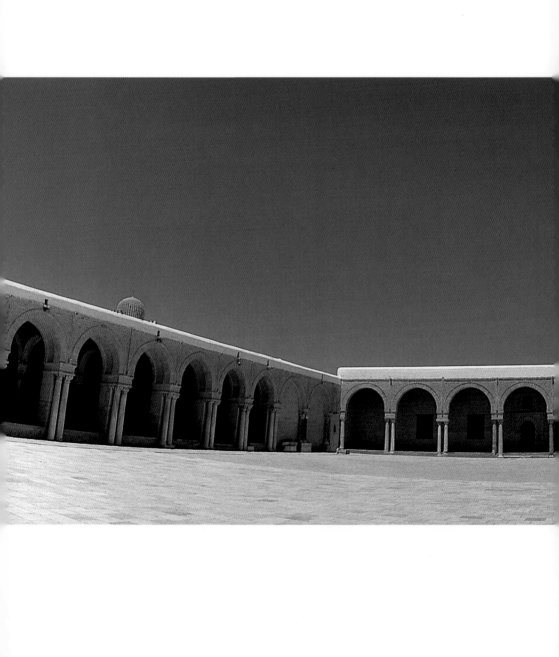

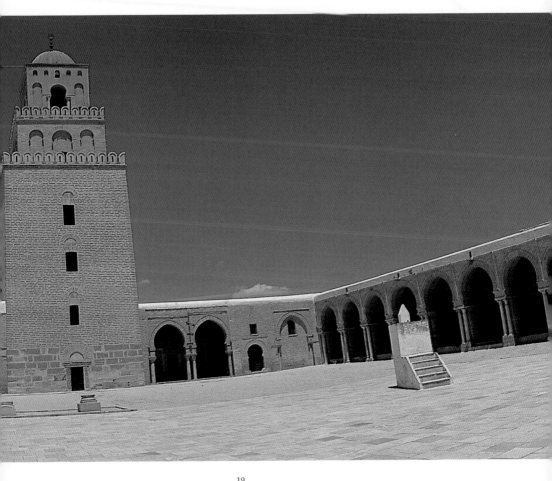

19
대모스크,
알카이라완,
836년 이후,
안마당의 전경

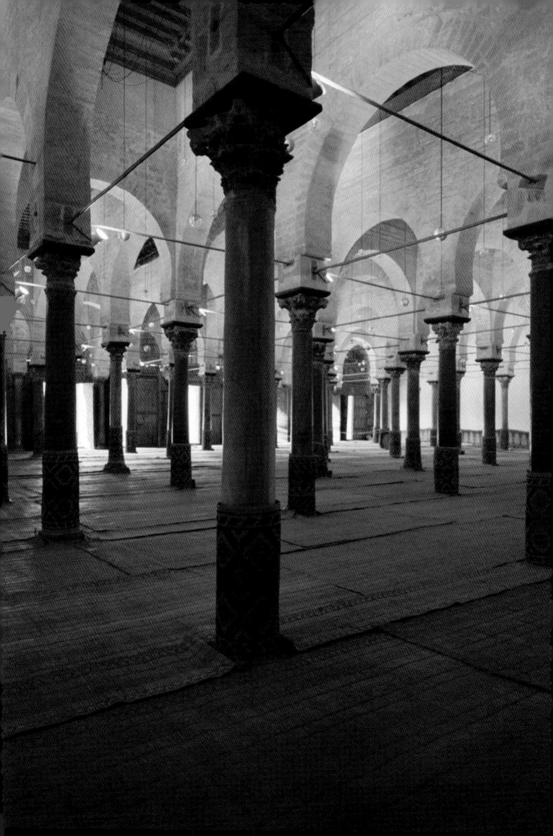

는 석조로 꽃과 기하학 문양이 조각되어 있다. 파사드 상단을 가로질러 우아하게 새겨진 비문에는 이 모스크가 안달루시아 사람인 무하마드 이븐 하이룬 알 마파리의 지시로 세워졌다고 적혀 있다. 모스크 건립의 후원자가 에스파냐 출신이었다는 이런 기록은 중세 이슬람 땅 전역에서 사람과 사상의 교류가 있었다는 역사적 사실을 증명해준다. 예를 들어 에스파냐의 코르도바에서 발행된 수표가 중앙아시아의 사마르칸트에서 현찰로 교환될 수 있었다!

삼문 모스크의 내부는 현재 완전히 새로운 모습으로 탈바꿈했지만, 과거에는 인근의 수사에 있는 부파타타(838~41)란 이름의 모스크와 비슷하게 아홉 개의 작은 돔 또는 볼트 지붕이 세 개씩 세 열로 배열되어 있었다.

이처럼 안마당이 없는 소규모 모스크의 다른 예는 이슬람 세계의 반대편 끝, 즉 아프가니스탄의 발흐에서도 볼 수 있다(그림22). 거의 폐허로 변해버린 이 모스크의 면적은 340평방미터(한 변이 대략 18미터)이며, 지금도 남아 있는 4개의 육중한 원형 피어가 아홉 개의 돔을 떠받쳤다. 이런 양식의 모스크는 주로 아바스 제국의 중앙 지역에 세워졌지만 현재는 거의가 파괴된 상태다.

이라크의 아바스 칼리프와 각 지역 총독들의 궁전들도 우마이야 시대의 궁전들처럼 대부분 사라졌지만 우리는 문헌을 통해 궁전의 형태에 대해 대략 짐작해볼 수 있다. 예를 들어 한 역사학자의 기록에 따르면, 917년 바그다드를 방문한 비잔틴 황제의 사절은 아바스 칼리프인 알 무크타디르의 궁궐에서 환대를 받았다. 이때 칼리프는 호화로운 건물, 안마당, 복도, 방 등이 끝없이 이어지는 궁궐을 보여주어 사절 대표에게 깊은 인상을 남겨주었다.

사절단 대표는 한 건물에서 두 달이나 지낸 후에야 다른 건물로 안내되었다. 도열해 있는 16만 명에 달하는 기병부대와 보병부대 앞을 지나 볼트 천장의 지하 통로에 도착한 대표는 그 건물로 안내되었다. 7,000명의 환관, 700명의 시종, 4,000명의 흑인 시동이 옥상이나 지붕에 붙은 방에서 지내는 엄청나게 큰 건물이었다.

그 후 대표는 세번째 건물로 안내되었다. 그 건물에서 몇 개의 복도를 지나자 동물원이 있었다. 첫번째 안마당에는 네 마리의 코끼리가

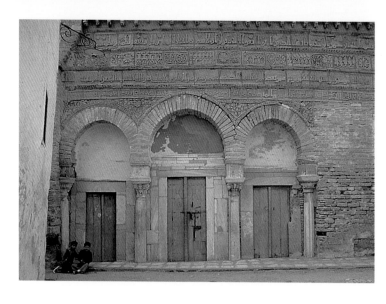

있었고 두번째 안마당에는 100마리의 사자가 있었다. 그 후 비잔틴 황제의 사절단은 두 정원 사이에 있는 건물로, 다시 목실(木室)과 파라다이스 궁으로 안내되었다. 그들은 300큐비트(팔꿈치에서 손가락 끝까지의 거리로 1큐피트는 46~56센티미터—옮긴이)의 통로를 다시 걸어야 했다. 모두 23개의 건물을 구경한 후 그들은 90인의 마당이라는 이름의 커다란 마당으로 안내되었다. 이 오랜 구경을 마친 후 사절단은 필요할 때마다 물이 흘러나오는 일곱 군데의 특별한 장소에

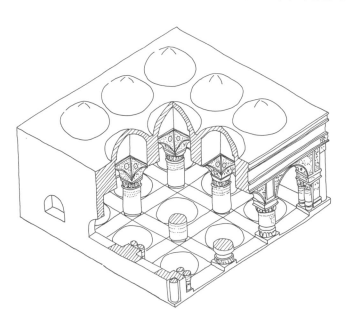

흩어져 쉬었다고 한다.

원형도시인 바그다드의 중심에 있던 알 만수르의 궁궐은 모스크 옆에 세워졌지만 그다지 크지 않았다. 응접실 옆에 약 10평방미터의 돔형 알현실이 있었다. 그 위로 역시 돔형의 두번째 알현실이 있었으며, 이 돔지붕의 끝, 정확히 말해서 지상에서 40미터 높이에 기수(騎手) 모양의 바람개비가 달려 있었다.

당시 사람들은 이 기수를 바그다드의 보관(寶冠)이며 중요한 육표(陸標)로 여겼다. 따라서 기수의 창이 가리키는 방향을 술탄은 적이 침입해 들어오는 방향의 예고라 해석했던 것으로 전한다. 또한 기수는 칼리프의 권위와 힘을 상징해주는 것이기도 했다. 실제로 기수가 폭풍에 쓰러지고 몇 년 지나지 않아 바그다드는 외세의 침입에 힘없이 무너지고 말았다.

아바스 왕조가 사마라에 세운 궁전들 가운데 일부가 지금까지 전하는 것은 아이로니컬하게도 바그다드가 무너진 이후 그곳에 아무도 살지 않다가 20세기에 들어 많은 지역에서 발굴사업이 진행된 덕분이다. 바그다드에 세워진 알 만수르의 자족적 궁궐과 달리, 알 무타와킬의 사마라 궁궐은 창도 없고 입구도 없는 밋밋한 벽으로 둘러싸여 있었다. 요컨대 시끄러운 도심과 분리된 곳이었다.

다르 알힐라파('칼리프의 집', 그림23)는 비잔틴 사절단이 영접을 받았던 궁궐처럼 정원과 건물들이 복합된 궁궐로 면적만도 400에이커에 달했으며, 네 잎 클로버 형상의 경주로가 완전히 굽어보이는 전망대에서 강둑까지의 거리만도 1,400미터였다. 널찍한 계단은 18세기 이전에 세워진 이슬람 건축물 가운데 유일하게 웅장한 계단으로 티그리스 강에서 바브 알암마(세 개의 커다란 아치가 있는 거대한 벽돌문)로 이어졌다.

이 거대한 궁궐 안에는 특정한 목적을 띤 방들로 연결되는 건물들과 안마당으로 이루어진 단지들이 줄지어 있었다. 건물은 십자형으로 중앙에 돔 지붕의 홀이 있었고, 중앙 홀은 다시 이완이라 불리는 볼트 지붕의 홀들로 둘러싸여 있었으며 한 홀에만 출입구가 있었다. 한편 연못 주변에 세워진 거주용 건물은 혹독한 기후를 극복하기 위해서 지상보다 낮게 지어졌다.

사마라의 다른 건물들과 마찬가지로 궁전도 흙벽돌로 지은 후에 회반죽을 덧칠해 보호하고, 조각이나 그림으로 장식했다. 구운 벽돌과 형틀에 넣어 단단해질 때까지 굳힌 흙(피세)도 사용되었고, 드물지만 석고로 만든 벽돌도 사용되었다. 여기에서 발견된 단편적인 그림들(그림24)에서 확인되듯이 개인 저택, 특히 궁전에서는 인물이 장식 모티브로 여전히 용인되었던 것으로 보인다. 광범하게 사용된 스투코 벽판의 세공(그림25)은 뚜렷하게 구분되는 세 양식을 보이는데 이런 차이는 새로운 기법과 주제가 어떻게 발전되었는가를 보여준다.

첫째 양식은 우마이야 시대에 사용된 식물의 기하학적 문양에서 영향을 받은 것으로 보이며, 둘째 양식은 그물 모양의 음영을 세밀하게 넣은 것이 특징이다. 주제는 약간 단순화되었지만 배경과 뚜렷이 구분되는 것은 여전하다. 셋째 양식은 '사선'양식(bevelled style)이라 알려진 것으로 커다란 벽면을 처리하는데 적당한 기법이다. 회반죽이 주형에서 쉽게 분리될 수 있도록 사선의 홈을 뚜렷하게 두었다.

사선양식은 소용돌이 모양으로 끝나는 곡선을 규칙적으로 반복 사용해서 전체적으로 추상적 형상을 이루고 있어, 장식의 주제와 배경이 뚜렷이 구분되던 전통적 방식과 다르다(그림6). 사선양식은 스투코 벽판의 세공을 위해 발전되었지만, 그 후 이라크의 주된 도시들만이 아

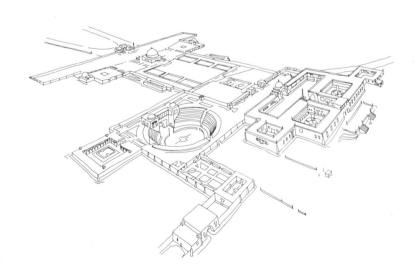

23
다르 알힐라파 궁,
사마라,
9세기 중반
모습의 상상도

24
다르 알힐라파 궁,
사마라,
9세기 중반,
춤추는 여인을
묘사한 벽화를
복원한 것
25
다음 쪽
발쿠와라 궁,
사마라,
849~59,
발굴된 방의
내부로 스투코
벽판 세공을
잘 보여준다

니라 각 지방의 중심지에서 목판을 비롯한 다른 재료, 특히 수정 조각
에 응용되었다.

사마라의 궁전은 다른 면에서도 색다른 특징을 갖는다. 초기 궁전들
은 높게 짓는 경향이 있었고, 게다가 높아 보이는 효과를 극대화시키
려고 돔 지붕을 덧씌웠지만, 사마라의 궁전들은 옆으로 확대되는 경향
을 띠었다. 초기에는 주로 궁전에 사용되던 탑과 정교한 정문이 거의
같은 시기에 모스크에도 사용되기 시작했다. 미나레트는 모스크의 위
치를 알려주는 기준점이 되었다.

건축이 이런 식으로 바뀐 이유에 대해서는 정확히 알려진 바가 없지
만, 비교적 평등한 사회였던 초기 이슬람 시대에서 계급화된 사회인
아바스 시대로의 전환이 건축에 반영된 것이라 추정해볼 수 있다. 실
제로 아바스 시대에 들어서 이슬람 지배자들이 왕권에 대한 페르시아
적 사상을 받아들인 것이 사실이다.

예를 들어 비잔틴 사절단이 바그다드를 찾았을 때, 사절단은 끊임없
이 옮겨다녀야 했지만 칼리프는 움직이지 않았다. 이런 '동양식' 예법
은 통치자가 환영단의 일원이 되어 사절단과 함께 움직인 지중해 지역
의 전통과 극명하게 대조를 이룬다.

이슬람 세계의 건축이 변화한 또 하나의 이유는 모스크가 제도적 장
치로 성장하면서 지배자의 영향권에서 조금씩 벗어나 당시 독립된 계
급으로 발전한 학자 집단, 즉 울레마에 귀속되어가고 있었기 때문이라

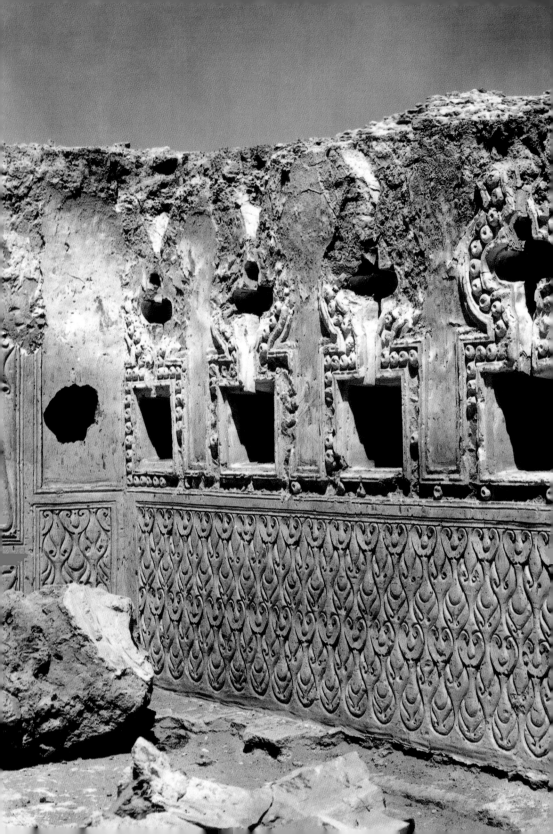

할 수 있다. 예언자 무하마드를 비롯해서 우마이야 시대의 칼리프들은 금요 기도회를 대모스크에서 직접 인도했다.

이슬람에서는 종교적 권위와 세속적 권위가 이론적으로 뚜렷이 구분되지는 않았지만 아바스 시대에 이르면서 이 둘은 현실적인 이유로 양분되기 시작했다. 그때부터 모스크는 신앙심이 깊은 사람들의 중심지로 발전한 반면에, 화려하게 장식된 궁궐은 피지배자와는 일정한 거리를 둔 칼리프와 지역 지배자들이 향유하는 세속적 권위의 중심지가 되었다.

فقال أنه لا يجوز أن ينفع وللصدق وحق بن ينفع أن ينفع انه أبونكم الذي بجكم اليوم فكان الجماعة

ابن لابت بعدونه وابن بصير يودعوته فنوجبن ما بهن في أفكارهم وفطن لما بطن من استنكاكم وخاذ ذان

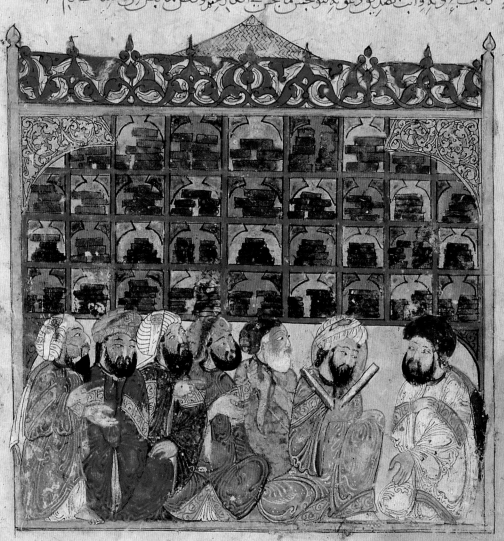

ثم قال أبازده البيض وشاه القول المربض ارطاطه الجوهر بعض الضراثم

الشك وقد قيل اطعم جزم الزمان عند الامتجاز يكم الرجل او كان

만물을 창조하신 주님의 이름으로 읽으라,

그분은 한 방울의 정액으로 인간을 창조하셨노라.

읽으라, 주님은 가장 은혜로운 분으로

펜으로 쓰는 것을 가르쳐주셨으며

인간이 알지 못하는 것도 가르쳐주셨노라.

『코란』 제96장 1~5절

26
중세 아랍의
도서실,
알 하리리의
필사본
『마카마트』에
실린 삽화로
1237년에
바그다드에서
야히아 알
와시티가
필사하고 그림,
종이에 잉크와
불투명 안료,
37×28cm,
파리,
국립도서관

이상은 알라가 예언자 무하마드에게 계시한 최초의 말씀으로, 문자가 아라비아에 비교적 새로운 것이란 뜻으로, 또는 인간은 문자를 통해서, 곧 책을 읽음으로써 배울 수 있다는 뜻으로 해석된다. 어떤 식으로 해석하든 간에 이 구절은 이슬람 문화와 예술에서 문자(넓은 의미에서 언어)의 중요한 역할을 강조하고 있다.

실제로 문자의 중요성은 『코란』 전체에서 볼 수 있다. 예를 들어 제68장은 "펜과 그들이 쓴 것으로"라는 구절로 시작된다. 훗날 주석가들은 펜(아랍어로 칼람은 갈대 펜을 뜻하는 그리스어 칼라모스에서 파생된 것이란 설도 있으며 한 줄기의 빛이란 뜻도 있다)은 알라가 미래의 사건을 기록하기 위해서 처음으로 창조한 것이며 인간의 모든 행위는 심판의 날에 있을 최후의 계산을 위해 청산의 책에 기록된다고 설명했다(『코란』 69 : 18~19).

이슬람이 도래하기 전 아라비아에서는 많은 아랍어 방언이 사용되었지만, 극단적으로 정교한 문법과 어휘로 구성된 동일한 시어(詩語)가 아라비아 전역의 모든 부족에 의해 사용되기도 했다. 이슬람 이전의 아라비아 문학은 대부분 구전문학이었으며, 시는 예술에서 가장 정화된 것으로 여겨졌다. 따라서 시인은 시장에서 예언자나 왕처럼 대접받았고 시는 최상의 웅변이었다. 카시다, 즉 송시(訟詩)는 최상의 운문이었다. 시는 대체로 짧은 편이었으며, 호메로스나 초서의 시에 비하면 상당히

짧은 편이었다. 직접 작시한 시인에 의해서, 때로는 원래의 시에 나름의 감상이나 배경을 덧붙인 전문 암송가들에 의해서 대중 앞에서 낭송되었다.

시는 구전자들에 의해 끊임없이 재가공되고 윤색되었기 때문에 각 작품마다 단 하나의 '확실한' 원전이 존재한다는 생각은 있을 수 없었다. 전문 암송가들은 각자의 뛰어난 기억력에 의존했으며, 이슬람 이전의 위대한 시들은 작시된 후 수세기가 지나서야 비로소 문자로 기록되었다.

그러나 이슬람 이전에도 아라비아에는 문자가 있었다. 아랍인들은 상거래에 문자를 사용했다. 사실 문자 없이 장거리 무역을 어떻게 수행할 수 있었겠는가! 고대 세계의 다른 지역에서처럼 탄력성 있는 물건의 양면이 기록에 이용되었다. 돌, 나무, 도기, 뼈 같은 물건들도 간단한 기록을 위해 이용되었다. 이집트의 나일 강변에 자라는 식물의 섬유질을 압축해서 만든 파피루스는 상거래에 사용된 반면에 동물(주로 양, 염소, 영양) 가죽으로 만들어 내구성을 지닌 양피지는 책을 제작하는 데 쓰였다.

이슬람이 도래하기 훨씬 전부터 아라비아에는 문자가 있었다. 그리스도가 탄생하기 전의 것으로 여겨지는 비문이 아라비아 남부의 예멘에서 발견되었고, 다양한 형태의 고대 문자로 씌어진 비문들이 아라비아 북서부에서 발견되었다. 정통 아랍어의 흔적은 시리아에서 처음 나타난다. 328년의 것으로 추정되는 알나마라의 비문은 나바테아 문자(기원전 7세기~기원전 2세기까지 아라비아 반도 북동부와 시리아 지역을 지배한 나바테아족이 사용한 언어로 아랍어의 직접적인 기원이 되었다—옮긴이)로 씌어져 있다.

아랍어로 기록된 최초의 증거들은 512년에서 568년 사이에 남겨진 것으로 다마스쿠스 근처에서 발견된 세 비문, 그리고 알레포 근처에서 발견된 비문이다. 특히 이 비문은 세 언어, 그리스어 · 시리아어 · 아랍어로 기록되어 있다.

그리스어와 라틴어와는 다르지만 히브리어와 시리아어처럼 아랍어는 우측에서 좌측으로 씌어진다. 또한 이집트의 상형문자나 중국문자와 달리 그리스어와 라틴어처럼 알파벳(그림27)으로 이루어지는 특징을 갖는

27
아랍어 문자표,
음독과 다양한
표기 형태를
보여준다.

이름	읽기	어말에서	어중에서	어두에서	단독으로
알리프	ā	ـا	ـا	ا	ا
바	b	ـب	ـبـ	بـ	ب
따	t	ـت	ـتـ	تـ	ت
싸	th	ـث	ـثـ	ثـ	ث
짐	j	ـج	ـجـ	جـ	ج
하	ḥ	ـح	ـحـ	حـ	ح
하	kh	ـخ	ـخـ	خـ	خ
달	d	ـد	ـد	د	د
달	dh	ـذ	ـذ	ذ	ذ
라	r	ـر	ـر	ر	ر
자	z	ـز	ـز	ز	ز
신	s	ـس	ـسـ	سـ	س
쉰	sh	ـش	ـشـ	شـ	ش
싸드	ṣ	ـص	ـصـ	صـ	ص
다드	ḍ	ـض	ـضـ	ضـ	ض
파	ṭ	ـط	ـطـ	طـ	ط
자, 봐, 돠	ẓ	ـظ	ـظـ	ظـ	ظ
아인	ʿ	ـع	ـعـ	عـ	ع
가인	gh	ـغ	ـغـ	غـ	غ
파	f	ـف	ـفـ	فـ	ف
까프	q	ـق	ـقـ	قـ	ق
카프	k	ـك	ـكـ	كـ	ك
람	l	ـل	ـلـ	لـ	ل
밈	m	ـم	ـمـ	مـ	م
눈	n	ـن	ـنـ	نـ	ن
하	h	ـه	ـهـ	هـ	ه
와우	w/ū	ـو	ـو	و	و
야	y/ī	ـي	ـيـ	يـ	ي
람-알리프	lā	ـلا	لا	لـا	لا

다. 언어학적으로 분류하면 28개의 음운을 갖지만 18개의 문자로 이루어져, 하나의 문자가 최대 다섯 가지 방법으로 발음되기도 했다. 예를 들어 바, 따, 싸, 눈, 야는 동일한 형태로 표기된다.

대부분의 아랍어 음운은 영어를 비롯한 유럽의 다른 언어들과 겹친다. 예를 들어 문자 하(kh)는 스코틀랜드어에서 'loch'의 ch와 같은 음으로 발음되고, 문자 가인(gh)은 파리 사람들의 r과 비슷하게 들린다. 한편 성문 폐색음인 문자 함자(ء, 혼자 독립되어 쓰이지 않고 몇 개의 다른 자음, 예를 들어 ا, و, ى의 위 또는 아래에 붙여 쓴다―옮긴이)는 'an idea'를 발음할 때 idea 앞에서 단락되는 음과 동일하게 들린다. 그러나 하(강조된 h)와 아인(ʻ, 음운학적으로 유성 인후 파열음으로 목이 막힌 듯한 음) 그리고 까프(q, 연구개 폐색음, 목 뒤에서 나는 [k])는 아랍어에만 있는 음으로 유럽어에는 비슷한 음이 없다.

대부분의 언어는 적어도 두 가지 형태의 문자를 갖는다. 예를 들어 문자가 분리되어 쓰이는 인쇄체와 문자가 연결되어 쓰이는 필기체가 있다. 영어의 인쇄체와 필기체를 생각해보면 충분하다. 그러나 아랍어에는 다양한 서체가 발달되어 있지만 필기체밖에 없다. 달리 말하면 각 문자가 단어에서 차지하는 위치에 따라 형태가 바뀐다. 따라서 동일한 문자가 단독으로 쓰일 때, 단어의 첫머리에서 중간에서 가장 뒤에서 각각 다른 형태를 가질 수 있다. 중국어처럼 상하의 변화가 없는 것이 다행일 정도다.

또한 특정한 단어나 문장이 문두에 쓰여 평서문과 의문문 등을 구분해준다. 쉼표, 마침표, 의문부호 등과 같은 서구식 구두점은 비교적 근대에 들어서야 사용되기 시작했다.

셈어족에 속한 다른 언어들과 마찬가지로 아랍어도 어근을 중심으로 이루어진다. 보통 세 자음(때로는 넷, 언어학적 용어로는 어근)이 기본 의미를 갖는다. 일정한 규칙에 따라 어근에 문법적 변형이 주어지면서 새로운 어휘가 만들어진다. 가령 k-t-b는 글쓰기라는 뜻을 지닌 어근이다. 여기에서 katib(작가 또는 서생), kitab(책), kutubi(서적상), kuttab(학교), maktab(글을 쓰는 곳 또는 사무실)과 같은 단어들이 파생된다(그림28). 이와 비슷한 변형이 다른 어근들에 주어지면서 새로운 단어들이 파생된다.

정의	읽기	아랍어
글을 쓰다	kataba	كتب
한 편의 글	kitāba	كتابة
서적상	kutubī	كتبي
코란 학교	kuttāb	كتاب
사무실	maktab	مكتب
사무실들	makātib	مكاتب
서점	maktaba	مكتبة
타이프라이터	miktāb	مكتاب
편지	mukātaba	مكاتبة
등록	iktitāb	اكتتاب
받아쓰기	istiktāb	استكتاب
서생	kātib	كاتب
씌어진 것	maktūb	مكتوب
기고가	mukātib	مكاتب
응모자	muktatib	مكتتب

셈어족의 다른 언어들처럼 아랍문자는 자음과 장모음만으로 기록한다. 어근과 문법소가 사전에 있는 모든 단어의 형태를 실질적으로 결정하기 때문에 글을 읽는 사람은 씌어지지 않은 단모음을 문맥에서 추론해낼 수 있다. 따라서 k-t-b는 문맥에 따라서 kataba('그는 글을 썼다'), kutiba('그것은 씌어졌다')로 읽히게 된다. 결국 문맥에서 올바른 형태를 선택하는 것은 글 읽는 사람의 몫이다.

이슬람 이전 시대의 아랍문학은 구전적 성격을 띠었기 때문에, 무하마드에게 주어진 알라의 계시도 구전으로 전승되었고 기억에 의존할 수밖에 없었을 것이다. 그러나 메카는 당시 상업의 중심지로 기록문화가 낯선 것이 아니었기 때문에, 계시의 전부는 아니더라도 일부는 무하마

드의 생전에 기록되었을 가능성도 없지 않다.

실제로 무하마드는 메디나에서 비서를 두어 계시를 받아쓰게 했던 것으로 알려졌다. 후기의 계시는 곧 이슬람의 율법이었기 때문에 이런 받아쓰기는 무척이나 중요한 작업이었다. 계시의 일부가 파피루스나 양피지에 기록된 것이 확실하지만, 코란 전체를 포괄하는 기록들이 책으로 만들어지지는 않았다.

632년 예언자가 세상을 떠난 직후 무슬림은 계시를 본격적으로 글로 기록하기 시작했다. 이렇게 기록된 텍스트의 내용은 크게 다르지 않았지만 그 순서가 일정하지는 않았다. 또한 아랍문자의 독특성 때문에 텍스트를 읽고 해석해내는 데 약간의 편차가 있을 수밖에 없었다.

3대 칼리프 우스만(재위 644~56)은 통일된 경전을 만들어내기로 결정하고 무하마드의 계시를 수집해서 대조해보라는 명령을 내렸다. 당시 예언자의 계시는 글보다 인간의 기억에 의존하고 있었기 때문에 대조의 중요성은 아무리 강조해도 지나치지 않은 것이었다. 언어적 모호성이 내재된 기록이기는 했지만, 그 내용을 이미 기억하고 있는 사람에게 기록은 기억한 것을 확실하게 되살려주는 장치로 사용될 수 있었기 때문이다.

『코란』의 편찬은 9세기 말에 외관상으로 완결되었다. 그리고 10세기 쯤에는 일곱 명의 8세기 학자—메디나, 메카, 다마스쿠스, 바스라 출신 각 한 명, 쿠파 출신 세 명—의 해석만이 정통한 것으로 폭넓게 인정받았다. 그때부터 비정통적인 해석을 사용하는 것이 금지되었지만, 다양한 해석을 두고 학자들 간에 뜨거운 격론이 벌어졌다는 점은 중세 이슬람 공동체에 다양한 관점이 존재했다는 사실을 증명해준다.

위와 같은 아랍어 표기법은 다양한 해석 가능성을 내재했기 때문에 알라의 계시를 보존하는 데 적합하지 않았다. 따라서 아브드 알 말리크 칼리프는 혁신적인 변화를 도입했다. 동일한 문자가 다양한 소리를 낼 때 그것들을 구분하기 위한 기호가 도입되었다.

예를 들어 바에는 기본형태 아래에 하나의 짧은 획을 덧붙였고, 따에는 기본형태 위에 두 획, 그리고 싸에는 기본형태 위에 세 개의 획, 눈에는 기본형태 위에 하나의 획, 야에는 기본형태 아래에 두 획을 덧붙였다 (획은 나중에 점으로 대체되었다). 단모음은 해당 문자의 위나 아래에

덧붙이는 기호들로 구분되었고, 이 기호들은 장모음과 자음을 구분하기 위해서도 사용되었다. 또한 모음이 없는 경우와 이중자음을 표기하기 위한 특수한 기호가 고안되었다.

이렇게 만들어진 새로운 표기법은 이슬람 건축사에서 최초의 기념물로 아브드 알 말리크가 예루살렘에 세운 바위의 돔(그림8)에서 확인된다. 팔각형 아케이드의 안쪽 면에 기록된 비문은 이런 표기법을 사용해서 의도된 해석을 정확히 전달해준다(그림10). 남서쪽의 구석에서 시작되어 시계반대방향으로 기록된 이 비문에는 "자비롭고 인정 많은 분 하나님의 이름으로"(아랍어에서 '바스말라'로 알려진 첫 구절 '비슴 알라 알-라만 알-라힘') 기도하는 알라를 향한 기원, 코란에서 인용한 서너 구절, 그리고 "하나님의 이름으로, 이 세상에는 오직 한 분의 하나님밖에 없습니다. 무하마드는 하나님의 사자이십니다"라는 샤하다, 즉 신앙고백이 씌어져 있다.

한편 팔각형 아케이드의 바깥쪽에 새겨진 비문은 장미 장식에 의해서 여섯 부분으로 나누어져 있다. 각진 모양이고 수평의 기준선을 중심으로 오르내리게 조각된 문자들은 거의 완벽한 균형을 이루고 있어 전체적인 미학적 효과를 고려한 흔적이 역력하다. 이 비문들은 글로 남겨진 코란의 최초 증거물이기도 하다.

이와 동일한 서체가 다른 예술에도 적용되었다. 팔레스타인과 시리아의 중요성을 극대화시키려던 아브드 알 말리크는 그 노력의 일환으로 수도인 다마스쿠스와 예루살렘 간의 도로망을 개선했다. 두 도시까지의 거리를 표시해주고, 칼리프의 이름으로 행해진 대대적인 도로공사를 기록하기 위한 이정표들이 곳곳에 세워졌다.

예를 들어 1961년에 발견된 한 돌(그림29)에는 아브드 알 말리크의 삼촌인 팔레스타인 총독이 692년 5~6월에 다마스쿠스에서 예루살렘까지 이어지는 도로 상에 있는 피크라는 마을 근처의 난공사를 어떻게 감독했는지가 기록되어 있다. 단단한 잿빛 현무암에 여덟 줄의 글이 조각되어 있다. 바위의 돔에 새겨진 비문처럼 이 이정표에도 각진 모양의 표기법이 사용되어 읽기가 상당히 쉽다. 다만 줄바꿈이 단어를 중심으로 하지 않고 문자를 중심으로 하고 있는 것이 유일한 어려움이다. 말하자면 두번째 줄은 알라의 첫 문자인 알리프로 끝나고, 다음 줄은 그 단어의

29
다마스쿠스와
예루살렘 간의
도로에 세워진
현무암 이정표의
문자

남은 세 문자로 시작된다. 아래로 내려갈수록 줄간격이 좁아지고 문자
들의 간격도 비좁아지는 것으로 판단하건대 장인의 공간감각이 그다지
뛰어나지 않았던 모양이다.

초기부터 꾸준히 제기된 표기법의 중요성과 규칙성은 주화에서도 확
인된다. 이슬람 시대가 시작되고 첫 60년 동안 시리아에서 주화가 주조
되었다는 증거는 없다. 따라서 동쪽에서 주조된 주화와 비잔틴 주화만
으로도 이슬람 지역의 요구를 소화하기에 충분했던 것으로 추정된다.
그러나 아브드 알 말리크 시대부터 시리아에서도 주화가 주조되기 시작
했다. 처음에는 비잔틴이나 사산 왕조의 디자인과 무게를 거의 그대로
따랐다.

예를 들어 692~94년에 주조된 것으로 추정되는 황금 디나르(그림31)
의 앞면에는 서 있는 세 인물이 새겨져 있다. 이것은 헤라클리우스 비잔
틴 황제의 주화를 모방한 것이다. 십자가를 없애고 비잔틴 황제의 복장
을 아랍식 복장으로 바꿔놓음으로써 기독교적 냄새를 탈색시켰을 뿐이
다. 한편 덧붙여진 것으로 가장 눈에 띄는 특징은 뒷면의 테두리에 새겨
진 이슬람식 신앙고백이다.

694~97년에 발행된 두번째 금화(그림32)도 비잔틴 디자인을 차용했다. 신앙고백으로 테두리가 장식된 것으로 보아 앞면에 서 있는 인물은 틀림없이 칼리프의 초상일 것이다. 한편 은화(그림12)는 사산 왕조의 디자인을 차용했다.

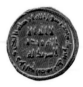

이처럼 기독교와 다른 상징물을 모방해서 변형시킨 주화들은 696~97년에 세번째 황금 디나르(그림30과 그림33)가 주조되면서 신속히 사라졌다. 표준 무게도 비잔틴 솔리두스에서 20아랍캐럿(4.25그램)으로 바뀌었고 전면의 인물도 사라졌다. 신앙고백을 주화의 중심과 테두리 일부에 새겼고, 남은 공간에는 『코란』 제9장 33절, 즉 예언의 소명에 관련된 내용을 새겼다. 뒷면에는 삼위일체를 부인하며 하나님의 하나됨을 역설한 『코란』 제112장의 핵심내용을 채웠다. 테두리에는 알라를 향한 기원, 주조한 곳과 때를 새겼다.

30
황금
디나르(전면)의
실제 크기,
그림33 참조

이런 모든 것이 직경 20밀리미터 이내의 주화(영국의 페니나 미국의 쿼터보다 작은 크기)에 기록되었다. 그 후 10년이란 세월 동안 주화의 디자인은 점점 개선되었으며 명각은 건물의 비문에 버금가는 수준을 보여줄 정도로 발전했다. 이런 특징은 오늘날에도 이슬람 세계의 주화에 고스란히 남아 있다.

『신약성서』와 엇비슷한 길이인 『코란』은 모두 114장(아랍어로는 수라)으로 구성된다. 첫 장, 즉 알라를 향한 기원으로 사용되는 짤막한 기도문인 「파티하」 이후의 장들은 7세기에 씌어진 때부터 길이 순으로 배열되었다. 말하자면 286절로 이루어진 제2장이 가장 길고 점점 짧아져서 마지막 두 장은 서너 줄의 짤막한 기도문으로 이루어져 있다. 유럽인은 각 장에 숫자를 붙여 구분하지만, 무슬림은 각 장에 전통적으로 전하는 명칭으로 구분한다. 또한 대부분의 『코란』에는 각 장마다 제목 이외에 계시된 장소——메카나 메디나——와 구절의 수가 실려 있다. 가령 둘째 장은 메디나에서 계시된 것으로 「수라트 알바카라」(암소)라는 제목이 붙어 있다.

암송을 위해 무슬림은 코란을 동일한 길이로 대개 30부분(주즈)으로 나눈다. 코란 전체가 낭송되는 라마단의 날 수에 맞추어 나누어진 각 부분은 다시 둘이나 넷으로 나뉜다. 그러나 1주일에 맞추어 코란을 일곱 부분으로 나누는 방법도 있다. 이런 분할은 원이나 경전에 사용된 다른

31
위
비잔틴 주화의
디자인을
모방한 황금
디나르,
시리아에서
주조,
692~94,
뉴욕,
미국화폐협회

32
가운데
비잔틴 주화의
디자인을
도입한 황금
디나르,
시리아에서
주조,
694~97,
뉴욕,
미국화폐협회

33
아래
전체적으로
글로 구성된
새로운
디자인의 황금
디나르,
시리아에서
주조,
696~97,
필라델피아
대학 박물관,
뉴욕
미국화폐협회에
대여

부호 그리고 관련된 부호로 여백에 표시된다. 물론 이런 분할은 경전 자체에는 표시되어 있지 않으며, 무슬림들이 하나님의 말씀이라 믿어 의심치 않는 구절의 내용과도 아무런 관계가 없다.

현재까지 전하는 수천 구절의 내용으로 판단하건대 코란의 텍스트로 여겨지는 많은 양피지는 초기 시대에 작성된 것이 거의 확실하다. 독실힌 칼리프이던 우스만이 656년 살해당할 당시에 읽고 있던 것이라고 전하는 핏자국이 선명한 양피지처럼 그럴싸한 전설이 담긴 필사본들도 석지 않다. 이런 필사본들은 기록된 장소나 날짜가 전혀 남아 있지 않아 얼마나 오래된 것인지 판별하기 어렵다.

한편 아랍문자의 역사를 연구한 중세 아랍인 학자들은 여러 형태의 서체를 언급하고 있고 이런 서체들의 명칭과 특징을 현재 전하는 필사본들에 연결시키는 작업도 불가능하지는 않지만 무척이나 어려운 일이다. 이런 서체들 가운데 하나가 코란 연구의 중심지였던 이라크의 쿠파 시와 깊은 관련이 있는 쿠파체다. 18세기부터 유럽 학자들은 수평의 기준선을 중심으로 각진 형태로 씌어진 문자들을 일괄적으로 쿠파체라고 칭했지만 성급한 판단에 따른 오류였다.

코란의 초기 필사본들은 대개 두 포맷으로 씌어졌다. 처음에 사용된 수직형으로 씌어진 책은 가로 폭에 비해 세로가 길다. 이것은 고대의 책에 전통적인 포맷이어서 후기 이슬람 시대에 표준이 되었지만 상대적으로 희귀한 편이다. 약 30×20센티미터 크기이며, 각 쪽마다 수직의 획이 우측으로 기울어진 뚜렷한 서체로 약 25줄 정도 씌어져 있다(그림34). 이 서체는 히자지(메카와 메디나가 있는 아라비아 서부지방인 '히자즈에서'라는 뜻) 혹은 마일('비스듬한')로 불린다.

이 서체로 씌어진 필사본들은 가끔 사용된 짧은 획 이외에 변별력을 지닌 부호가 쓰이지 않아 유사한 형태의 문자들의 발음을 정확히 구분해내기 힘들다. 모음, 장 제목, 구절 표시 등이 없어 7세기경에 작성된 초기의 필사본이라는 추정이 가능한데, 초기 필사본이 지닌 종교적 의미와 그 자체의 권위 때문에 8세기는 물론이고 9세기에도 이 서체는 끈질기게 사용되었다.

코란의 필사본에서 흔히 사용된 두번째 포맷은 수평형이다. 달리 말하면 세로보다 가로가 긴 포맷이다. 이 포맷을 사용한 양피지와 필사본

34
수직 포맷을 사용해
비스듬한 서체로 씌어진 코란
필사본의 펼친 면,
8세기 이후, 양피지에 잉크,
30×20cm,
런던,
영국 국립도서관

은 수천을 헤아리며, 크기도 작은 주머니에 들어갈 수 있는 것부터 전시용이나 모스크에서 강독할 때 사용된 큼직한 필사본까지 다양하다. 이런 사실에서 이슬람 땅 전역에서 적어도 3세기 동안 이런 포맷이 유행했을 것이라는 추정이 가능하다. 어쩌면 이슬람의 성서를 다른 책들, 특히 수직 포맷으로 작성된 기독교 성서와 두루마리 형식으로 만들어진 유대교의 토라와 구분하기 위해서 의도적으로 수평 포맷이 채택되었을 가능성도 없지 않다. 또한 수평 포맷은 코란의 필사본들을 초기에 수식 포맷으로 만들어진 이슬람 관련 서적들과 구분하는 기준이 된다.

수평 포맷을 택한 코란의 필사본들에서는 각진 서체가 다양한 형태로 사용되고 있다. 수직 포맷의 필사본처럼 비스듬히 기울어진 서체로 빽빽하게 씌어진 필사본도 있지만 완만한 곡선을 그리며 장엄한 서체로 씌어진 필사본까지 다양하다. 양피지에는 갈대 펜과 잉크가 사용되었다. 사용된 서법은 무척이나 절제되고 과단성 있어 보인다. 펜의 움직임에서도 절제력이 엿보이고 기준선은 완전한 수평을 이룬다. 따라서 723년에 13마리의 암양을 받았다는 수령증으로 파피루스에 사용된 서체(그림35)보다 모자이크와 돌의 비문에 사용된 서체에 더욱 가깝다. 파피루스에 사용된 서체는 당시 건물과 주화에서 사용된 서체와 유사하지만 영수증 같은 서류에는 일상적인 서법으로 약간 서둘러 쓴 것으로 보인다.

이런 점에서 우리는 코란의 필사본이 무척이나 신중한 계획 아래 작성되었을 뿐만 아니라 선 하나에도 정성을 기울인 산물이란 사실을 짐작할 수 있다. 실제로 서체의 굵기도 빈 공간의 크기에 맞추어 정교하게 계산된 듯하며 동일한 문자는 놀라울 정도로 똑같은 모양으로 씌어졌다.

코란의 초기 필사본임을 확인해주는 몇 안 되는 중요한 기준의 하나는 아바스 시대에 870년부터 878년까지 다마스쿠스의 총독을 지낸 아마주르를 위해 작성된 필사본이다(그림36). 모두 242장으로, 현존하는 필사본들 가운데 가장 큰 이 책은 현재 초기 이슬람 필사본을 가장 많이(21만 장) 소장하고 있는 이스탄불의 터키 이슬람 미술관에 전시되어 있다. 이 미술관에 소장된 대다수의 필사본이 19세기 말까지 다마스쿠스 대모스크의 안마당에 있던 창고에 보관되어 있었으나 대화재가 발생한

الوضع

... حما ... عمر ... لله عمر ... ارسل عمر ... طلب

الى ... دونر بر ... لمسلمر عطاه

... همر ... الله وعبد ... ارسم ...

...

الذ ...

... ثمن وماس لاو ...

... منك ... عبد الله بر سلم

احد وعلى سمه وعبد الملك برأوب

السد ... ام مزبهم السنة اربع

후로 이곳으로 옮겨져 보관되고 있다. 당시 시리아는 오스만 제국의 일부였기 때문에 이 필사본들이 제국의 수도이던 이스탄불로 옮겨진 것은 당연한 일이다.

아마주르 코란에 남겨진 기록에 따르면 875~76년에 티레(현재 레바논의 수르)의 한 모스크에 모두 36권의 필사본이 헌정되었지만, 12세기에 십자군이 진군하기 직전에 대부분의 필사본이 티레에서 다마스쿠스로 옮겨졌다. 아마주르 코란은 규모만이 아니라 서체도 화려하기 이를 데 없다. 각 권마다 200장 이상으로 이루어진 이 필사본을 만드는 데 충분한 양피지를 공급하기 위해서 300마리의 양가죽(약 140평방미터)이

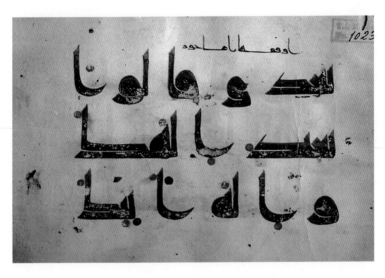

필요했다고 한다. 물론 각 쪽마다 세 줄로 씌어진 서체의 미학적 효과는 무척이나 뛰어나지만 양피지 낭비라는 비난을 모면할 수는 없다. 실제로 같은 크기로 제작된 대부분의 필사본들이 쪽당 훨씬 많은 글을 담고 있어 결과적으로 훨씬 얇은 책이 되었기 때문이다(그림37).

이 필사본과 여타의 필사본들은 대개 쪽마다 아름다운 장식을 곁들였다. 장식은 구절이나 단락을 구분하기 위해서 텍스트 안에도 사용되었다. 각 구절이 끝나는 곳에 주로 원형의 기호를 덧붙였고, 전통적으로 숫자 5를 상징하는 것으로 여겨지는 눈물방울 모양의 문자 '하'를 다섯 구절이 끝날 때마다 덧붙였다. 원형 장식은 열 구절이 끝난 것을 가리킨다. 한편 일부 필사본에서 여백에 그려진 원형 장식은 텍스트의 분할을

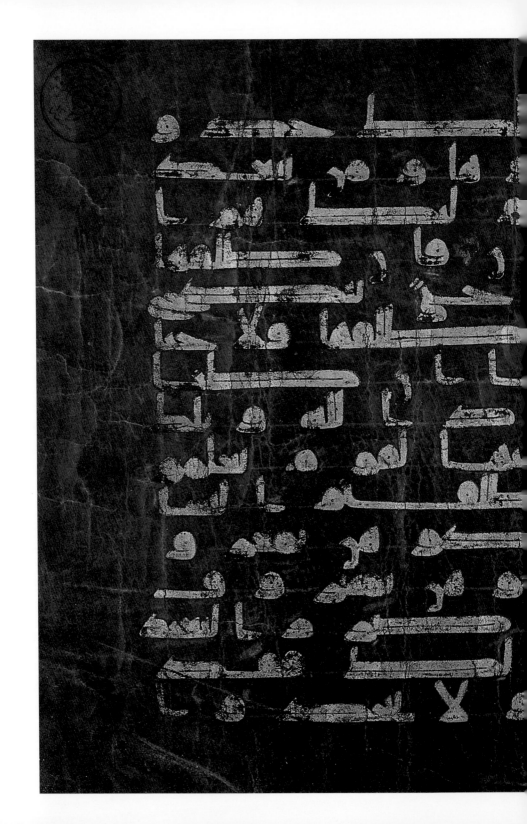

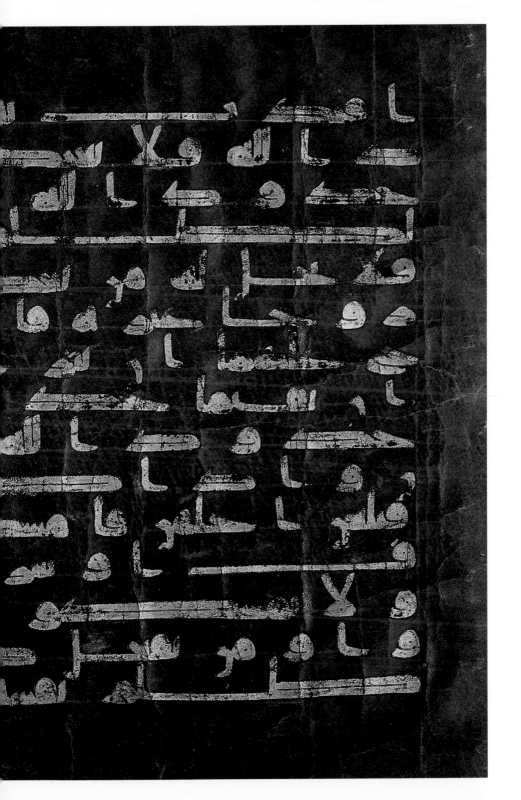

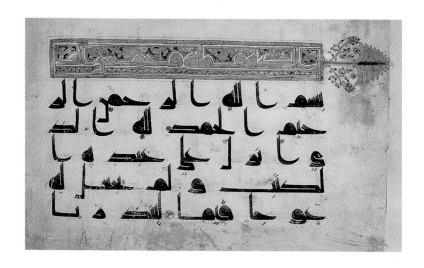

뜻하며, 동시에 코란에서 명령한 대로 열네 번의 부복기도(아랍어로 사지다)가 행해져야 할 곳을 가리킨다.

코란의 초기 필사본(그림34)에는 각 장의 첫머리에 제목이 없지만, 수평의 장식띠를 각 장의 마지막 줄 여백에 덧붙이곤 했다. 이런 장식띠가 새로운 장의 시작을 알리는 데 사용된 적은 없었다. 어쨌든 9세기에 이르면서 제목과 구절 번호가 첫머리에 덧붙여지기 시작했다. 제목들은 상대적으로 작은 서체와 다른 색의 잉크로 씌어져 신의 계시가 아닌 부분임을 명시했다. 수평의 띠는 일반적으로 작은 종려나무 잎을 환상적으로 형상화한 모양으로 끝맺음하면서 여백 밖까지 뻗어나갔다(그림38). 이런 여백 장식은 훗날 한 권의 책이 시작되고 끝나는 곳에서 펼친 면을 차지하는 커다란 장식으로 발전되었고 황금과 물감을 아낌없이 사용하면서 식물을 모티브로 한 기하학적인 형상을 창조해냈다(그림39).

양피지로 된 코란 필사본은 상자에 한 장씩 보관하거나, 가죽 장정을 씌워 책으로 보관했다. 장정된 책도 상자에 보관하거나 도서관의 책꽂이에 뉘어서 보관했다(그림26). 아랍어는 오른쪽에서 왼쪽으로 읽기 때문에 유럽의 책과는 반대로 책등이 오른쪽에 있었고 그곳에 종종 제목이 씌어지기도 했다. 또한 텍스트를 보호하기 위해서 겉표지에 봉투처럼 사용하도록 날개를 달기도 했다. 그러나 제본 상태가 느슨했기 때문에 겉표지가 상당수 떨어져 나갔다. 따라서 겉표지만 따로 떨어져서 전하는 경우 시기를 추적하기가 상당히 어렵다. 현재 튀니지의 알카이라완 대모스크 도서관에 보존되어 있는 책이 현존하는 책들 가운데 가장

38
위
왼쪽
코란 필사본의
오른쪽 면,
면당 여섯 줄,
'동굴'이란
제목이 붙은
제18장의
첫 부분,
9세기나 10세기,
양피지에
잉크와 황금,
18.5×26cm,
더블린,
체스터 비티
도서관

39
왼쪽 아래
코란 필사본의
권두화 왼쪽 면,
9세기나 10세기,
양피지에 황금,
12×28.5cm,
더블린,
체스터 비티
도서관

40
오른쪽
압형으로 무늬를
찍어낸 코란
필사본의
가죽 장정,
9세기,
13.8×20.5cm,
알카이라완,
대모스크 도서관

오래된 장정이라 여겨진다.

전형적인 초기 장정은 날개가 달린 판지를 위에서 아래까지 풀칠을 해서 가죽을 덧댄 형태였다. 무른 가죽에 압형으로 무늬를 찍어내는데, 그 모양은 사슬처럼 꼬인 장식띠(혹은 글)가 직사각형의 테두리를 이루는 형식이다(그림40). 그 밖에도 여러 가지 디자인이 앞표지와 뒤표지에 사용되었다.

코란은 이슬람 세계의 구심점이었던 까닭에 아랍어를 일개 지방어에서 일약 제국의 공통어로 승격시켰다. 예언자의 생전에 아랍어는 지중해 동쪽과 남동쪽에 사는 소수만이 사용하던 언어였다. 그러나 3세기

만에 아랍어는 라틴어, 그리스어, 시리아어, 페르시아어 같은 유서 깊은 언어들을 대체하면서, 이베리아 반도에서 이란과 이라크를 가로질러 지중해의 남쪽과 동쪽 해안, 중앙아시아의 서쪽에 이르는 광대한 지역에서 종교, 행정, 상업, 문학을 주도하는 언어가 되었다.

이슬람교와 아랍어와 아랍문자의 놀라운 확산은 에스파냐, 북아프리카, 이집트, 시리아, 이란 등에서 발견되는 아랍어가 새겨진 묘석에서 확인된다(그림41). 또한 코란을 읽는 것이 신앙심을 보여주는 증거의 하나였기 때문에 무슬림이 당시 유럽인들에 비해 문맹율이 현저히 낮았을 것이라 여겨진다.

그러나 아랍어가 확산되었다고 근동 지역과 지중해 지역의 다른 언어들이 사라졌다는 뜻은 아니다. 대부분의 사람들이 글을 읽지는 못했지만 여러 언어를 유창하게 구사했던 까닭에 많은 외래어가 아랍어에 스며들었다. 한편 페르시아어는 영어, 독일어와 함께 인도유럽어족에 속하지만 11세기부터 아랍문자를 받아들여 지금까지 유지하고 있다. 터키어는 15세기부터 20세기 초까지 아랍문자로 씌어졌다.

41
야쿠브 이븐
아브달라의
묘석,
이집트,
858,
대리석,
54.3×41.7cm,
런던,
대영 박물관

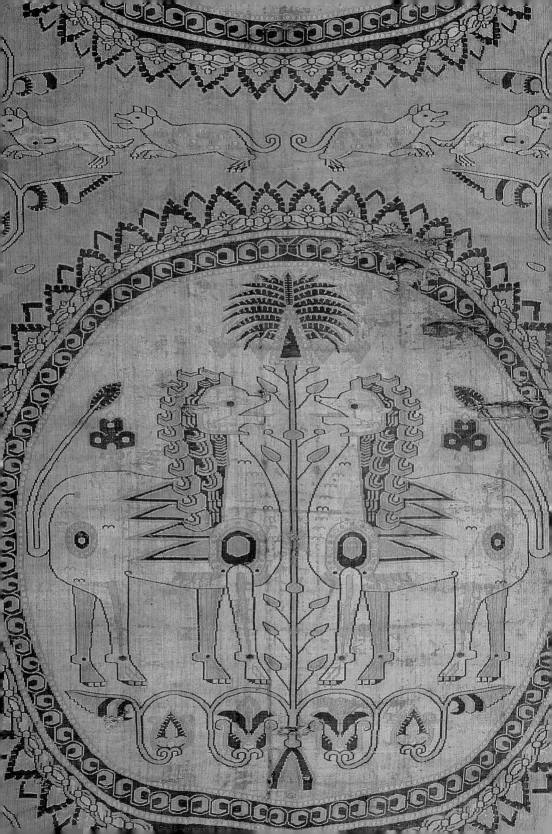

이슬람교가 활짝 꽃핀 뜨겁고 척박한 땅에도 직물은 삶의 필수품이었다. 뜨거운 햇살에서 살갗을 보호하고, 해가 떨어지면 추워지는 사막의 밤과 짧은(때로는 축축한) 겨울에 온기를 지켜줄 옷이 모두에게 필요했다. 유행은 강물처럼 변덕스럽지만 옷과 액세서리는 언제나 사회적 신분을 드러내는 징표가 된다. 이슬람 세계에서 옷은 남자와 여자, 부자와 가난한 사람을 구분해주고 유목민과 정착민 그리고 무슬림과 비무슬림을 구분해주는 기준이었다. 그 밖에도 옷은 무수한 사회적·종교적인 구분에 사용되었다.

예를 들어 무하마드의 후손들은 초록색 터번을 썼고, 열두 겹의 터번은 12대 시아파 이맘에 대한 충성을 뜻했다. 양털로 만든 조악한 겉옷(아랍어로 수프)은 신비주의자들의 전유물이었다. 종교를 향한 신비주의자들의 접근 방식은 이슬람교라는 공통분모를 갖고 있던 사회에서 점점 중요한 위치를 차지하게 되었고 훗날 그들에게는 수피교도라는 이름이 붙었다.

이 거대한 지역을 지배한 기본 의상은 두 가지였다. 아라비아와 지중해 연안의 사람들은 토가(고대 로마 시민이 즐겨 입은 긴 겉옷—옮긴이)처럼 헐거운 옷을 즐겨 입었다. 그러나 이란과 중앙아시아 일대의 사람들은 몸에 꼭 맞는 옷을 입었기 때문에 바지와 셔츠를 짓기 위해서 옷감을 정확히 재단해서 꼼꼼히 바느질해야 했다. 그러나 시간이 흐름에 따라 두 옷의 지리적 경계가 자연스럽게 겹치면서 이란에서 헐거운 옷을 입고 이집트에서 꼭 맞는 옷을 입은 사람을 흔히 볼 수 있게 되었다.

또한 어느 지역에서나 남자들이 터번을 쓰면서 '아랍인의 왕관'이란 별칭이 터번에 붙었다. 여자들은 외출할 때 베일을 썼지만 의무적인 것은 아니었다. 또한 베일로 가리는 부위와 베일로 나타내는 신분(기혼, 자유인 등)과 연령 등은 지역에 따라 달랐다. 예를 들어 북아프리카의 투아레그족은 여자가 아니라 남자가 베일을 썼다.

직물은 공간을 덮거나 나누는 데도 사용되었다. 유럽에서처럼 바닥에는 융단을 깔았고 벽에는 커튼과 족자를 걸었다. 대부분의 지역에서 양털은 무척이나 진귀한 물건이었으며, 서구적인 개념의 침대나 장롱, 테이블, 의자 같은 가구가 전무하다시피 한 이슬람 세계에서 직물은 이런 가구의 역할을 대신했고, 또한 보관용 자루와 쿠션, 깔개 등으로도 사용되었다. 채색한 양털과 염색하지 않은 리넨을 엮어 만든 벽걸이(그림43)가 초기의 예다. 기하학적인 패턴은 히르바트 알마프자르 궁 같은 초기 이슬람 궁전의 바닥을 장식한 모자이크의 패턴과 비슷하다. 히르바트 알마프자르의 디완을 장식한 아름다운 모자이크(그림14)가 조그만 각석을 사용해 술장식까지 정교하게 모방해 실제 카펫을 보는 것 같은 착각을 불러일으키게 만들어진 것으로 판단하건대 심지어 돌조각으로 모자이크한 바닥 장식까지 카펫으로 여겼던 것 같다.

차갑고 축축한 바닥에서 벗어나기 위해 가구를 발달시킨 서유럽과 달리, 이슬람 세계에서는 여름에 시원한 기운을 안겨주는 바닥을 벗어나야 할 이유가 없었다. 먼지를 억제하고 짧지만 추운 계절에 온기를 유지하는 데는 융단으로 충분했다. 게다가 직물은 사용하지 않을 때는 쉽게 보관할 수 있다는 이점까지 있었다. 또한 궁극적으로 유럽인들의 거주 공간을 먹고 자고 쉬는 곳, 즉 기능적으로 분할해버린 무거운 가구와 달리, 직물은 이동성이 뛰어나기 때문에 하나의 공간을 다용도로 사용하는 가능성을 열어주었다.

예를 들어 카펫이 깔린 공동의 공간에 방석을 깔면 앉아서 담소를 나누는 공간이 되었고, 세탁 가능한 천을 깔면 식당이 되었다. 이때 사람들은 공동의 접시에 담긴 음식을 바닥이나 나지막한 의자에 앉아 먹을 수 있다. 잠을 잘 때에는 카펫 위에 깔개와 이불을 펼치기만 하면 그만이었다.

직물은 사회의 모든 계층에서 사용되었다. 특히 유목민들에게는 무엇보다 중요한 것이었다. 그들은 직물로 옷과 가구뿐만이 아니라 물건을 운반하는 자루와 비바람을 피할 수 있는 피난처까지 만들었다. 단단한 지지대 위에 직물을 덮어 만든 휴대용 주택인 천막은 거의 태곳적부터 중동과 중앙아시아의 유목민들에게 피난처로 사용되었다.

이 지역에서 사용된 천막은 기본적으로 두 가지 유형으로 나뉜다. 중

동 지역의 천막은 기둥을 세우고 그 위에 커다란 덮개를 씌워 밧줄로 고정시키는 데 반해, 중앙아시아의 천막은 격자형의 나무틀에 펠트를 덧씌우는 형태다. 두 형식 모두 내부는 천 벽걸이를 사용해 남자 구역과 여자 구역으로 나눌 수 있었다. 유목민이 중세 이슬람 사회의 주류로 편입되면서 유목민의 천막도 규모가 커지고 화려한 직물이 쓰여 왕가에서도 사용할 정도가 되었다. 실제로 몽골의 위대한 정복자 티무르('절름발이 티무르'라는 뜻으로 타메를란이라 불리기도 한다) 같은 지배자들은 궁전 대신 엄청난 규모의 천막도시들을 세우기도 했다.

거의 초창기부터 이슬람 사회에서 직물의 주요한 역할은 메카의 카바(그림4)를 감싸는 장막(아랍어로는 키스와로 알려짐)을 통해 부각되었다. 코란에는 언급되어 있지 않지만 이슬람교가 도래하기 전에도 카바에 장막을 둘렀던 것으로 보인다. 이슬람교가 도래한 후에는 예멘이나 이집트에서 만든 새로운 장막이 메카로 이송되었다. 이런 장막을 제공한다는 것은 엄청난 영광이었다. 게다가 장막을 바친 자는 절대군주가 될 수 있다는 미신이 싹트면서 각지의 지배자들이 그 권리를 차지하기 위해 싸움까지 벌였다.

오늘날 카바를 감싼 장막은 황금실로 코란의 구절을 수놓은 검은 천이지만, 과거에는 장막의 색에 구애받지 않은 듯하다. 흰색과 초록색의 장막이 씌워진 적도 있었고 심지어 붉은색 장막이 씌워진 적도 있었다. 무하마드의 시대에는 여러 겹의 장막이 씌워지기도 했다. 우마르(재위 634~44) 칼리프의 시대에는 장막의 무게 때문에 카바가 붕괴될 위험에 빠지기도 했다. 카바를 씌운 장막의 기원과 의미는 불분명하지만 하나님이 거주하신 성스런 천막——『성서』에서 이스라엘 사람들이 계약의 궤를 보호하려고 친 천막처럼(「사무엘기 하」6 : 17)——을 상징적으로 표현한 것이라 해석할 수 있다.

직물과 카바와의 특별한 관련성은 메카를 찾는 순례자들의 옷으로 확대된다. 남자들은 솔기가 없는 하얀 천 두 조각으로 된 옷을 입는다. 즉 무릎까지 내려오는 헐렁한 옷과 가슴을 중심으로 상반신을 두른 어깨걸이가 그것이다. 파라솔을 지닐 수는 있지만 머리에는 어떤 것도 써서는 안 된다. 반면 여자에게는 특별한 옷이 규정되어 있지 않지만 팔다리를 감추는 것이 관습이다. 물론 요즘은 베일을 써야만 한다. 또한 샌들이나

굽이 낮은 단화를 신어야 한다. 결국 순례자의 의상은 순례자가 속세를 잊었다는 사실과 하나님 앞에서 모든 무슬림이 평등하다는 사실을 상징적으로 드러내기 위해 소박하고 단순해야 한다.

낙원에 올라간 성결한 사람들은 호화로운 옷감을 즐기게 될 것이라고 『코란』에 서너 차례 언급되어 있는 것으로 판단하건대 7세기경 아라비아에도 화려한 직물이 있었을 것이라 여겨진다. 성자들은 비단옷을 입을 것이고(22 : 23과 35 : 33), 화려한 무늬를 수놓은 카펫에 누워 지낼 것(55 : 54)이라고 『코란』은 말한다.

이처럼 낙원과 비단을 연계시킨 코란의 가르침 때문에 이슬람의 율법학자들은 이세상 사람들에게 피부에 닿는 비단옷을 입지 못하게 해야 한다는 점에는 뜻을 같이하지만, 비단의 다른 용도에 대해서는 학파에 따라 의견이 다르다. 예를 들어 비단과 다른 직물의 혼용을 허용하는 학파가 있는 반면에, 비단 방석이나 기도용 깔개, 피부와 직접 닿지 않는 비단옷은 허용하는 학파가 있다. 그러나 이런 모든 규칙은 남자에게만 적용되는 듯하다.

예언자의 삶과 업적을 기록한 성전(聖傳)으로 이슬람 초기에 대한 두 번째로 중요한 정보원인 하디스에도 무늬가 있는 직물이 언급되어 있다. 하디스는 몇 세대 동안 구전으로만 전해지다가 8세기에 이르러서야 글로 기록되었다. 코란에서 모호하게 언급된 상황들이 하디스에 구체적으로 설명되어 있는 경우가 적지 않다.

무하마드는 무슬림의 표본으로 여겨지기 때문에 하디스도 모든 무슬림이 추종해야 할 표본을 제시하고 있다. 전설의 수집가로 유명한 전통주의자 알 부하리(870년 사망)가 수집한 전설에 따르면, 무하마드는 아내인 아이샤가 짐승과 새의 형상으로 장식된 커튼을 단 것을 보고는 하나님의 창조행위를 흉내내는 사람은 심판의 날에 준엄한 형벌을 받게 될 것이라고 소리쳤다고 한다. 그러나 아이샤가 그 직물을 재단해서 방석 덮개를 만들자 무하마드는 흡족한 미소를 지었다고 한다. 무하마드가 우상숭배로 발전할 수 있는 형상의 표현을 금지했다는 사실을 증명하기 위해서 이 전설이 자주 인용되지만, 이 전설은 분명 수입품이었을 아름다운 천이 그의 집에 있었다는 사실을 간접적으로 증명하는 것이기도 하다.

44
겉옷 위에 검은 돌을 올려놓은 무하마드, 라시드 알 딘의 『우주의 역사』 중에서, 타브리스에서 복사 및 삽화, 1315, 13×26cm, 에든버러 대학 도서관

한편 카바의 재건축에 관련된 전설도 직물이 경의를 표하는 데 사용되었다는 사실을 증명해준다. 최초의 초석으로 여겨지는 성스러운 운석 '검은 돌'을 놓을 때 일꾼들은 누가 그 성스러운 역할을 맡을 것이냐는 문제를 두고 말다툼을 벌였다. 결국 메카 사람들은 그곳을 가장 먼저 지나가는 사람에게 그 성스러운 역할을 맡기기로 합의를 보았다. 그 순간 무하마드가 그곳을 지나가게 되었다. 무하마드는 겉옷을 벗어 각 부족 대표들에게 옷의 귀퉁이를 붙잡게 하고 검은 돌을 그 위에 살며시 올려 놓았다(그림 44).

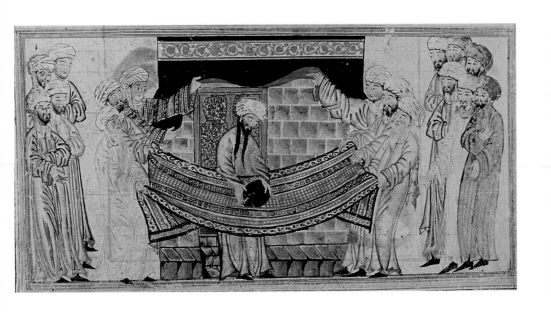

무하마드의 겉옷은 많은 이야기에 등장한다. 전설에 따르면 어느 날 아침 무하마드는 무늬가 있는 겉옷을 입고 외출했다. 처음 마주친 사람이 딸인 파티마였고, 그 후 사위인 알리와 두 손자 하산, 후사인과 차례로 마주쳤다. 그는 그들 모두를 겉옷으로 감싸 안으며, "내 가족들아, 오로지 하나님은 너희에게서 가증스런 면을 씻어내 너희를 정결히 하기를 바라실 뿐이다"(『코란』 33 : 32)라고 말했다. 시아파는 이 전설이 무슬림 공동체를 이끌어갈 권리가 예언자의 가족에게 있음을 확언해주는 것이라고 해석한다.

다른 전설에서 무하마드는 친구인 카브 이븐 주하이르가 시를 써준 대

가로 그의 겉옷(아랍어로 부르다)을 선물했다. 우마이야 시대의 칼리프 무아위야가 그 시인의 아들에게서 예언자의 겉옷을 사들였고, 그 후 그 겉옷은 1258년 몽골이 바그다드를 점령할 때까지 그 도시에 있던 아바스 칼리프들의 보물창고에 보관되어 있었다. 예언자의 부르다가 불타버렸다는 주장도 있지만, 몽골의 손에서 안전하게 피신해 결국 오스만 제국의 이스탄불 보물창고에서 성유물로 발견되었다는 주장도 만만치 않다.

어쨌든 그 겉옷은 13세기의 시인 알 부시리에 의해 영원불멸의 것으로 승화되었다. 깊은 병에 시달리던 그에게 무하마드가 나타나 겉옷을 벗어 그의 어깨에 걸어준 순간 병이 기적처럼 치유된 후 알 부시리는 무하마드의 겉옷을 기리는 송시를 썼다. 그 송시는 귀를 열고 그 시를 듣는 모든 사람에게 겉옷의 축복을 전하는 것이라 믿겨졌기 때문에 아랍어로 쓰인 가장 유명한 시가 되었다.

이슬람 땅에서 직물의 원료로는 네 가지 섬유가 사용되었다. 모직과 리넨은 지중해 원산이었던 반면에 면과 비단은 아시아에서 들여왔다. 가장 다목적으로 사용된 섬유, 따라서 가장 중요한 섬유는 모직이었다. 모직은 양, 때로는 염소와 낙타의 밑털로 만들었다. 양의 몸에서 깎아낸 털을 세척해서 불순물을 제거하고 가지런히 빗질해서 긴 실을 잣고, 이렇게 만들어진 실을 직조해서 직물로 만들었다. 계절에 따라 산악지대와 저지대 사이의 목초지를 찾아다니는 유목민은 털을 지닌 대부분의 포유동물, 특히 양을 사육했다. 이슬람이 도래하기 직전에 농업을 버리고 유목생활을 택한 사람들이 늘고 털을 지닌 동물의 사육이 권장된 까닭에, 모직물은 이슬람 땅 거의 전역에서 생산될 수 있었지만 특별히 유명한 지역들이 있었다.

동물 사육에 대한 관심은 자연스레 품종개량으로 이어졌다. 예를 들어 이슬람 땅의 동부에서 8세기경부터 알려진 메리노 양은 서서히 에스파냐까지 전해지면서 뛰어난 털을 앞세워 결국에는 토착 품종을 완전히 대체해버렸다. 네 섬유 가운데 모직은 양을 키우는 유목민과 관련된 것이지만 농부와 도시민도 양이 주는 이점을 향유할 수 있었다. 양의 배설물이 농토를 비옥하게 해주었고, 양젖은 치즈의 원료가 되었으며, 양고기는 영양분이 풍부한 살코기를 제공했다. 또한 양가죽은 신발과 책의 장정을 위한 가죽의 공급원이었다.

나머지 세 섬유는 농업과 관련된 것이기 때문에 정착민의 몫이었다. 가장 질기지만 가장 노동집약적이고 생산하기도 어려운 섬유인 리넨은 아마에서 추출한 섬유질로 만들어진다. 줄기를 말려서 따뜻한 물에서 발효시킨 후, 다시 바싹 말려 가루를 내고 불순물을 제거해서 실로 만든다. 아마가 자라는 곳은 많지만, 리넨(아마포)을 만들기 위해서는 많은 양의 깨끗한 물이 필요하다. 따라서 리넨은 큰 강이 있는 이집트와 메소포타미아에서 선사시내부터 만들어졌다.

리넨의 섬유질은 왼쪽으로 돌아가는 속성을 지니기 때문에 S형 꼬임이 되도록 시계반대방향으로 실을 잣는 것이 최선책이다. 실제로 실을 자세히 들여다보면 눈에 띄는 기울기가 S의 허리부분과 닮았기 때문에 S형 꼬임이라 칭하는데, 이런 꼬임 형태는 아마에서 실을 뽑는 과정에서 생기는 자연스런 결과이며 이집트에서 생산된 모든 섬유에서 발견되는 공통된 특징이기도 하다. 그러나 다른 지역에서 생산된 섬유는 시계방향, 즉 Z형 꼬임을 보인다. 이집트 방적법의 이런 특이성은 기원전 5세기경 그리스의 역사학자 헤로도토스에 의해서 이미 지적된 바 있다. 리넨의 섬유질은 잿빛을 띤 갈색이기 때문에 옷감으로 만들려면 표백을 해야 했다. 이집트의 강렬한 태양은 섬유를 하얗게 만드는 중요한 자산이었다.

이집트는 중세 때에 리넨 생산의 주요 거점이었지만 리넨은 시리아, 메소포타미아, 시칠리아, 북아프리카, 에스파냐에서도 생산되었다. 리넨은 다양한 용도에 쓰였다. 베일과 손수건을 만들 정도로 부드럽기도 했지만 밧줄을 만들어 쓸 만큼 질긴 섬유였다. 그러나 염색하는 데 어려움이 있어 채색 장식을 하려면 다른 섬유의 도움을 받지 않을 수 없었다.

면도 리넨처럼 식물에서 뽑아낸 실로 만든 섬유다. 목화는 뜨겁고 습한 기후에서 잘 자란다. 강수량이 충분하지 못한 곳에서는 관개수로를 만들어서라도 물을 충분이 공급해줄 수 있어야 한다. 목화에서 실을 뽑아내는 과정 또한 습한 기후가 훨씬 유리하다. 목화는 인도 원산이지만 기원후 1세기경부터 중앙아시아에 전래되어 큰 강에서 끌어온 물을 바탕으로 대대적으로 재배되었다. 그 후 목화 재배는 서쪽으로 확산되어 이슬람 시대에 이르러서는 이라크와 시리아와 예멘이 주요 목화 재배

지가 되었다. 요즘은 이집트가 목화 재배로 유명하지만, 이집트가 목화를 본격적으로 재배하기 시작한 것은 비교적 최근의 일이다. 리넨처럼 면도 다용도로 쓰인다. 붕대처럼 섬세한 물건부터 모직처럼 두툼한 흡수제까지 만들 수 있다. 하지만 리넨과 달리 면은 표면을 매끄럽게 하려면 광택제를 사용하거나 풀을 먹여야 하는 등 번거로운 과정을 거쳐야 한다.

네번째 섬유인 비단은 다른 섬유들에 비해서 월등히 비쌌다. 비단은 누에가 고치를 지을 때 생산되는 실로 만드는 화려하면서도 탄력 있는 섬유다. 고치에 얽힌 무척이나 가늘면서도 질긴 실을 푸는 데 고치하나당 평균 1,200미터 정도를 뽑아낼 수 있다. 누에는 뽕잎을 먹고 살기 때문에 비단의 생산, 즉 양잠은 뽕나무가 자랄 수 있는 온대지역에 국한될 수밖에 없다.

비단은 신석기 시대에 중국에서 처음 생산되었고, 그 후 2,000년 동안이나 중국 황실만의 전유물이었다. 기원전 마지막 세기에 이르러서야 명주실과 비단이 실크로드를 통해 중앙아시아와 이란과 비옥한 초승달 지역을 거쳐 지중해 연안에까지 전해졌다. 그 후 양잠의 비밀이 중국에서 중앙아시아와 인도로 비밀스럽게 전해졌고 마침내 페르시아에까지 전해졌다. 비잔틴 유스티니아누스 1세(재위 527~65)의 시대에, 두 수도자가 누에의 알과 뽕나무 씨앗을 속이 빈 지팡이에 감추어 중앙아시아에서 비잔틴 제국의 수도이던 콘스탄티노플까지 몰래 가지고 들어왔다고 한다. 중국에서처럼 비잔틴 제국에서도 비단 생산은 국가가 독점했다.

시리아가 비단의 주요 생산지였던 까닭에 7세기에 무슬림이 시리아를 정복하면서 비단 생산은 극적인 변화를 맞았다. 그 후 양잠법은 9세기 초에 에스파냐, 11세기 말 또는 12세기 초에 시칠리아로 전해졌다. 중세 초기에 비단은 대륙간 무역에서 가장 중요한 서너 가지 거래 품목 가운데 하나였다. 또한 명주실과 비단은 19세기 초까지 이슬람 세계의 가장 중요한 수출품이었다. 양잠법이 이슬람 땅에서 서유럽으로 전해지면서, 14세기에 이탈리아 루카의 직조공들은 비단 생산에서 무슬림의 독점체제를 깨뜨리는 개가를 이루어냈다.

주된 네 섬유, 그리고 삼(麻) 같은 여러 보조 섬유 이외에도 천연섬유

를 혼용해서 여러 가지 직물이 만들어졌다. 예를 들어 멀햄(mulham, '반비단')이라 일컫는 가볍고 섬세한 섬유는 명주실과 무명실을 혼합해서 만들었다. 이집트 리넨도 때때로 모직이나 비단과 혼용되었다. 메소포타미아산(産) 면에는 밝은 색의 명주실로 수를 놓았고, 강도를 더하기 위해서 모직을 덧대기도 했다.

특정 지역에서만 생산되는 섬유들이 있었기 때문에 섬유와 실과 직물의 거래가 광범하게 이루어졌다. 예를 들어 매년 순례자들이 모여드는 시기에 메카의 항구인 지다에 개설된 대대적인 포목시장은 이집트의 리넨과 인도의 면을 거래하는 장이었다. 중세 초기에 비단은 서양에서 황금에 버금가는 가치를 지닌 물건이었기 때문에 동서양의 교역에서 가장 주된 품목 가운데 하나였다. 당시 생사와 직물의 생산과 운송은 중세 이슬람의 경제를 이끌어가는 원동력으로 요즘의 자동차 산업에 비견될 정도다.

염색법이 발달하면서 섬유의 용도도 더욱 다양해졌다. 밝은 색이 중세 직물의 주된 특징이었지만 햇빛에 노출되면 원래의 명도가 낮아지는 현상까지 막지는 못했다. 염료는 다양했지만 국지적으로 생산되었으므로 염료의 수요를 충족시키기 위해서는 수입에 의존할 수밖에 없었다. 대부분의 염료는 식물에서 추출한 것이었다. 예를 들어 크로커스에서는 샛노란 색, 꼭두서니라는 풀의 뿌리에서는 주황색, 쪽의 잎에서는 남색을 만들어냈다. 물론 광물에서 추출한 염료도 있었다. 예를 들어 구리에서는 녹청색을 추출했지만 이 염료는 섬유를 부식시키는 부작용이 있었다. 그 밖에도 연지벌레 같은 곤충에서 진홍색 염료를 추출하기도 했다. 가장 값비싼 비단은 명주실에 금박과 은박을 입혀 만든 금실과 은실을 섞어 짜기도 했다.

섬유나 직물과 마찬가지로 염료도 이슬람 땅 거의 전역에서 거래되었다. 요컨대 직물 생산에 필요한 모든 것이 거래되었다. 염색된 섬유의 탈색을 방지하기 위한 착색제도 당연히 필요했다. 예를 들어 알칼라이는 크로커스의 색을 착색하는 데 뛰어난 효과를 보였고, 옻나무 잎을 말린 분말과 식물의 잎과 줄기 따위에 생기는 벌레혹은 염료만이 아니라 착색제로도 사용되었으며 특히 면에 탁월한 효과를 보였다. 직물 거래와 관련된 다른 품목들로는 표백제, 질산칼륨, 양털의 기름기를 제거하

는 데 필요한 생석회, 마무리와 광택을 내는 데 필요한 전분이 있었다. 백토로 알려진 흙도 모직물을 부드럽게 하고 보풀을 세우는 데 사용되었다.

대부분의 직물이 베틀, 즉 여러 개의 날줄을 가지런히 매단 틀로 직조되었다. 직조공은 날줄과 직각을 이루도록 씨줄을 날줄의 위아래로 번갈아 끼워가면서 천을 만들었다. 평직으로 짠 직물에서는 씨줄과 날줄이 확연히 보이지만, 씨줄이나 날줄만 보이도록 짜는 방법도 있었다. 천이 충분한 길이가 되면 직조공은 실을 묶어 풀리지 않도록 마무리했다. 이렇게 직조된 천은 보통 긴 직사각형을 이루며, 그 전체를 사용하기도 하지만 대개의 경우 적당한 크기로 마름질해서 실로 꿰매어 썼다. 직물의 가장자리 올이 풀리지 않도록 묶은 식서(飾緖)간의 거리, 즉 천의 폭은 베틀의 폭에 따라 달라졌다.

이슬람 땅에서는 두 종류의 베틀이 사용되었다. 유목민은 주로 접어서 옮길 수 있는 수평베틀을 사용했다. 이 베틀로 만든 천은 폭이 상대적으로 좁았기 때문에 넓은 천이 필요할 때는 좁은 천을 연결해야 했다. 반면에 정착민은 고정된 수직베틀을 사용했다. 이 베틀은 옮기기는 어려웠지만 폭이 넓은 천을 만들어낼 수 있었다. 완성된 천의 품질은 사용된 섬유, 실의 굵기, 직조 기술에 따라 차이가 있었다. 천막과 자루를 만드는 질긴 천은 굵은 양털과 염소털을, 베일이나 숄을 만드는 부드러운 천은 명주나 캐시미어—인도 카슈미르 지방에서 기른 염소의 하복부

45
푸스타트에서 발견된 것으로 알려진 네발짐승을 형상화한 카펫, 이란, 8세기, 모직 파일, 89×166cm, 샌프란시스코 미술관

털—를 써서 지었다.

직물은 다른 기술로도 생산되었다. 중동의 특산물이라 할 수 있는 직물은 보풀(파일)이 보송보송한 카펫이다. 베틀로 짠 천에 양털이나 명주실로 매듭을 만들어 모피 같은 느낌을 자아낸다. 현존하는 이런 카펫 중에서 가장 오래된 것은 시베리아 파지리크의 냉동무덤에서 거의 완벽한 상태로 발견된 카펫으로 기원전 5세기 초에 생산된 것으로 여겨진다. 그러나 이슬람 시대까지 이 기술의 발전상을 증명해줄 만한 증거는 어디에도 남아 있지 않다.

초기 이슬람 시대에 제작되어 지금까지 전하는 몇 안 되는 카펫 가운데 하나가 1920년대에 푸스타트(옛 카이로)의 유적에서 발견된 모직 카펫이다(그림45). 파지리크 카펫과 그 후의 많은 카펫처럼, 푸스타트 카펫에도 여러 겹의 테두리로 둘러싸인 중앙에 하나의 문양이 있다. 여섯 색상으로 제작된 이 카펫에는 날카로운 발톱을 지닌 네발짐승이 중앙에 수놓아져 있다. 십중팔구 사자일 것이다. 이 카펫이 이집트에서 발견되기는 했지만 Z형으로 짜인 씨줄과 날줄의 교차를 볼 때, S형 직조가 전통이던 이집트에서 제작된 것이 아니라 이란이나 중앙아시아에서 수입된 것이라 추정해볼 수 있다.

한편 문양을 만들어 넣고 천의 두께와 강도를 늘리기 위해서 씨줄을 추가로 덧붙여 만든 융단도 있었다. 양털에 압력과 열과 습기를 가해서 천처럼 납작하게 만드는 펠트법이 사용되기도 했다. 펠트는 중앙아시아의 유목민이 처음 만들어낸 것으로 여겨진다. 그들은 방적과 방직이 개발되기 훨씬 전부터 펠트를 사용했다고 하며 펠트는 이 지역에서 무척이나 인기가 높아 마침내 예술로까지 발전했다.

이슬람 땅에서 일상적으로 쓰인 천에는 대부분 장식이 없었지만, 사람들은 장식된 천을 높이 평가하며 비싼 값을 치르고서라도 구입하려 했다. 장식은 실 자체를 염색함으로써 천을 짜기 전에 미리 처리할 수도 있었다. 줄무늬나 체크무늬의 천이 이런 식으로 직조되었다. 날줄, 때로는 씨줄을 홀치기 염색해서 일정한 문양을 만드는 이카트라는 직조방식은 중앙아시아와 예멘에서 주로 사용되었지만 인도에서 인도양을 거쳐 전해진 직조법이었다.

이런 기법을 사용해서 9세기와 10세기에 예멘의 수도인 사나를 비롯

46
금실로 글을
수놓은
두 색의
이카트식
면직물,
예멘,
10세기,
79×45cm,
보스턴 미술관

한 여러 도시에서 호화로운 면직물이 생산되었다. 면사의 천연 색조를 그대로 살린 상태에서 직조하기 전에 날줄을 푸른색과 갈색으로 염색하고 천연 면사를 씨줄로 사용하면 독특한 얼룩 줄무늬가 나타난다. 예멘에서는 이카트식으로 직조된 천에 때때로 자수를 놓았고, 때로는 소유자를 축복하는 글과 더불어 금으로 그림을 그려 넣기도 했다(그림46).

장식은 직조하는 동안에도 할 수 있었다. 예를 들어 씨줄을 불연속적으로 사용할 때 모자이크와 같은 도안을 만들어낼 수 있다. 다시 말해서 날줄을 여러 번 사용한 뒤에 씨줄을 한 번 왕래시키면 작은 부분에 색을 넣을 수 있다. 이슬람 이전 시대에 그랬듯이, 짐승과 새와 글로 꾸민 띠와 메달리온을 민짜 리넨에 덧붙였다(그림47). 예를 들어 이집트 무슬림은 옷깃의 안이나 밖, 그리고 소매 끝에 태피스트리식으로 짠 띠를 두르고 십자형으로 직조한 리넨 옷을 즐겨 입었다. 따라서 옷을 만들 때 특별한 마름질이 필요하지 않았다.

두 벌 이상의 씨줄과 날줄을 동시에 사용해서 직조한 천에서 보이듯이 이슬람 땅의 직조법은 초기부터 무척이나 정교한 수준에 이르러 있었다. 이런 복합 직조법이 발달함으로써 여러 색으로 전체에 무늬를 넣은 천이 생산될 수 있었다. 염색하지 않은 명주실을 날실로, 두 색의 명주실을 씨실로 사용해서 능직으로 짠 비단 띠(그림48)는 튜닉(가운 같은 겉옷—옮긴이)에 장식으로 쓰였다. 이처럼 두 가지 색으로 짠 비단 띠는 이집트의 무덤, 특히 상이집트의 아흐밈에서 많이 발굴되었다. 그리스

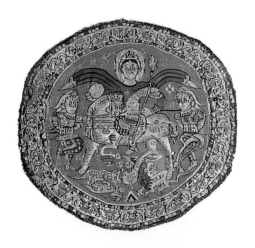

47
태피스트리식으로
직조된 메달리온,
「승리한 황제」,
이집트,
8세기,
양털과 리넨,
25.4×22.9cm,
런던,
빅토리아 앨버트
박물관

식, 즉 콥트식 이름을 넣은 비단 띠는 기독교인을 겨냥해서 만들어진 것이었겠지만 동일한 스타일에 아랍어가 씌어진 비단 띠도 있었다. 그러나 아랍어로 씌어진 글에 특별한 의미가 들어 있지 않은 점으로 미루어 직조공이 아랍어를 제대로 알지 못했으며, 무슬림이 이집트를 정복한 후에 문화에 변화가 있었음을 추정해볼 수 있다.

직조한 후에 직물에 직접 장식을 할 수도 있었다. 전체를 염색할 수도, 부분만을 염색할 수도 있었다. 혹은 무늬 부분에 밀랍을 발라 그 부분만 염색되지 않게 하는 납염법이 사용되기도 했다. 천에 직접 그림을 그리거나 목판화를 찍는 방식으로 장식하기도 했다. 또한 완성된 천에 다채로운 색실로 수를 놓거나 바느질하는 방법도 있었으며, 아플리케 기법으로 어떤 천에서 잘라낸 조각을 다른 천에 덧붙여 장식 무늬를 만들기도 했다.

초기 이슬람 시대에 가장 흔한 유형의 자수 장식은 지배자의 이름과 다른 정보 그리고 제작된 장소와 시기가 새겨진 긴 띠였다. 자수를 뜻하는 팔레스타인어인 티라즈로 알려진 이런 직물들은 지배자가 신하들에게 나눠줄 목적으로 운영한 국영 작업장에서 만들어졌다. 지배자는 겨울용 옷과 여름용 옷을 나눠주었다. 현존하는 티라즈 가운데 가장 오래된 것은 붉은 날실과 네 가지 색상의 씨실을 능직으로 짠 것이다(그림49). 노란 비단에 자수된 글에 따르면, 이 천은 '이프리키야의 티라즈'로 제작되었다. 말하자면 '마르완의 통치', 즉 우마이야 왕조의 마지막 칼리프인 마르완 2세(재위 744~50)의 통치 기간 중 현재의 튀니지에 있던 국영 작업장에서 만들어진 것이다.

티라즈 체제는 아바스 시대에도 계속 이어졌다. 이 시대의 칼리프들은 중앙아시아, 메소포타미아, 이집트에 국영 공장을 설립해서 엄청난 수효의 수행원들에게 나눠줄 옷을 만들었다. 하룬 알 라시드(809년 사망) 칼리프의 영지에 남아 있던 옷 가운데 겉옷만도 8,000벌이나 되었다. 그 절반은 검은 담비털 같은 모피로 안감을 댔고 나머지 절반은 무늬가 있는 천으로 안감을 댔다. 또한 1만 벌의 셔츠와 튜닉, 1만 벌의 카프탄(근동 지역에서 유행한, 소매가 길고 띠가 있는 긴 옷―옮긴이), 2,000벌의 속옷, 4,000벌의 터번, 1,000벌의 두건이 달린 겉옷, 1,000벌의 외투, 5,000벌의 목도리가 있었다. 옷 이외에도 1,000개의 아르메

니아산(産) 카펫, 4,000개의 주름 휘장, 5,000개의 방석, 5,000개의 베개, 1,500개의 비단 파일 카펫, 100개의 비단 깔개, 1,000개의 비단 방석, 300개의 마이산산 카펫, 1,000개의 다라브지르드산 카펫, 1,000개의 능라 방석, 1,000개의 줄무늬 비단 방석, 1,000개의 비단 휘장, 300개의 능라 휘장, 500개의 타바리스탄산 카펫과 1,000개의 타바리스탄산 방석, 1,000개의 작은 덧베개, 그리고 1,000개의 베개가 있었다!

그러나 현존하는 대부분의 티라즈 옷감은 아무런 장식도 없이 단순한 자수띠를 덧붙인 정도다. 예를 들어 896년 이란에서 알 무타디드 칼리프를 위해 만들어진 직물은 노란색을 띤 황갈색 멀헴으로(그림50), 위쪽의 글은 붉은 명주실로 사슬뜨기와 블랭킷 스티치를 한 것이며, 아래쪽의 글은 자수된 것이 아니라 요즘의 양재사가 하듯이 작은 톱니가 달린 휠로 그린 것이다. 이 천이 부드러운 것으로 판단하건대 장식하기 전에 광택을 내었을 것이고, 이 때문에 휠을 사용하기가 훨씬 쉬웠을 것이다.

자수가 이슬람 땅의 서쪽에 전해졌을 때 이 지역에서 보편적으로 사용된 리넨은 광택제를 먹일 필요가 없었다. 하지만 광택 처리를 하지 않은 표면에는 깔끔한 선을 긋기가 어려웠기 때문에 새로운 기법이 개발될 수밖에 없었다. 알 무타미드 칼리프의 이름과 이집트 알렉산드리아의 작업장 이름, 272년이란 제작 시기(기원후 885~86)가 새겨진 리넨(그림51)은 동양의 자수법이 리넨을 비롯한 지중해안의 섬유에 어떻게 적용되었는가를 보여준다. 푸른색의 마름모, 노란색의 테두리, 푸른색의 글로 장식된 띠는 카우칭과 스템스티치 기법으로 자수한 것이다. 리넨은 뻣뻣한 속성이 있어 수놓는 사람이 실의 수를 헤아려가며 전체적인 무늬를 가늠해볼 수 있었기 때문에 천에 미리 밑그림을 그릴 필요가 없었을 것이다.

산업혁명 이전에 공장에서 생산된 물건들과 마찬가지로 직물도 고가의 물건이었다. 게다가 직물은 파손의 위험까지 있었다. 또한 종국에는 문자 그대로 너덜너덜 닳아 없어지는 것이 직물이었다. 현존하는 티라즈 대부분이 시신을 감싸는 데 사용되었던 것으로 여겨진다. 이슬람 율법에 따르면 시체는 아무런 장식이 없는 하얀 천으로 감싸 매장하는 것이 원칙이다. 따라서 독실한 무슬림은 메카를 순례할 때 입었던 솔기가

49
마르완 칼리프의 이름이 자수로 새겨진 비단에서 떨어져 나온 두 조각,
시리아,
7세기 중반,
30.3×50.7cm와 15×22cm,
런던,
빅토리아 앨버트 박물관

50
알 무타미드 칼리프를 위해 붉은 명주실로 수놓은 노란색의 티라즈(부분),
이란,
896,
멀헴
(실크와 무명),
15×66cm,
워싱턴,
섬유박물관

51
알 무타미드 칼리프를 위해 푸른색과 노란색의 명주실로 수놓은 하얀 리넨 티라즈,
알렉산드리아,
885~86,
19×26cm,
워싱턴,
섬유박물관

없는 하얀 옷을 수의로 삼거나, 누군가에게 선물받은 하얀 예복을 수의로 삼았다.

해진 천, 특히 해진 리넨을 전문적으로 수집하는 사람들이 있었다. 이렇게 수집된 천은 8세기경 중국과 중앙아시아를 통해서 비단과 더불어 이슬람 땅에 전해진 종이로 재활용되었다.

간혹 제작 시기가 명기된 경우도 있지만 대부분의 직물은 생산된 시기와 장소를 판별하기 힘들다. 견본 하나만 제작된 경우는 거의 업고 그것을 모본으로 하여 반복적으로 생산해냈기 때문이다. 일단 무늬가 결정되고 거기에 맞추어서 베틀이 설치되면 약간의 변화를 줄 뿐 거의 동일한 무늬의 천이 거의 무한정 반복 생산되었다. 시골의 정착민이나 유목민이나 이런 생산방식을 택해서 같은 무늬가 몇 세대에 걸쳐 전해졌다. 도시의 공장에서 제작된 직물도 마찬가지여서 하나의 무늬가 몇 년 동안 반복해서 생산되었다.

직물은 상당히 고가였기 때문에 닳고 해져도 결코 버리는 법이 없었다. 해진 천은 다시 재단해서 어떤 식으로든 재활용되었다. 예를 들어 외투의 가장자리 단이나 안감은 일반 옷의 겉감보다 50년은 더 입은 것처럼 보인다. 묘지에서 발굴되는 다른 증거들을 통해서 옷감이 마지막

으로 사용된 시기를 추정해볼 수 있지만, 그 옷감이 사용되기 훨씬 전에 생산된 것이란 사실을 감안해야 한다. 특히 수의로 사용된 경우에는 더욱 그렇다. 따라서 고고학적 증거만으로 옷감이나 직물이 생산된 시기를 추정하기란 사실상 불가능하다.

중세 이슬람 사회에서 직물이 차지한 중요성에도 불구하고 지금까지 전하는 실질적인 증거는 비교적 빈곤한 편이다. 묘지나, 이집트처럼 비가 거의 오지 않는 메마른 지역에서 발굴해낸 것이 거의 전부다. 게다가 발굴된 직물의 대부분이 민짜, 즉 장식이 없는 천이다. 그러나 코카서스 산맥 안의 벽촌, 모슈체바야 발카의 한 묘지에서 1969년부터 1975년 사이에 발굴된, 모피를 안감으로 댄 카프탄(그림52, 53)은 완전히 달랐다. 함께 발견된 비잔틴 주화로 판단하건대 8세기나 9세기에 매장된 것으로 여겨지는 지방 영주의 무덤에서 나온 것이다. 밝은 초록색을 띤 긴소매 옷으로, 페르시아의 전설에 등장하는 사자 얼굴을 한 새인 노란 시무르그(페르시아 신화에 등장하는 불사조로 지식의 나무에 둥지를 튼다고 전한다. 덩치도 엄청나게 커서 코끼리나 낙타를 옮길 수 있다고 한다—옮긴이)를 원으로 감싸 장식했고, 다른 무늬의 비단을 가장자리 단과 안감으로 사용했다.

이처럼 값비싼 천을 무명의 영주가 외딴 곳에서 풍족하게 사용할 수 있었던 이유는 충분히 짐작이 간다. 그곳이 중국이나 중앙아시아에서 비잔티움과 유럽까지 연결된 실크로드의 북쪽 길목이었기 때문이다. 이처럼 화려한 비단은 시리아에도 수출되었던 것으로 여겨진다. 시무르그를 그려 넣은 둥근 문장(紋章)을 연속적으로 사용한 직물의 장식을 히르바트 알 마프자르의 궁전 벽화에서도 볼 수 있다(그림54).

유럽 성당의 보물창고에도 이처럼 호화로운 직물들이 보관되어 있다. 모두가 성인들의 유물을 곱게 감싸는 데 사용했던 것들이다. 이런 직물들은 순례자들이 타지의 물건으로 돈을 벌 수 있는 최고의 상품이었다. 실제로 섬유에 관련된 많은 단어가 아랍어나 페르시아어, 또는 그 지역의 명칭에서 유래한다.

예를 들어 아틀라스는 지금도 화려한 공단을 가리키는 이름으로 쓰이며, 다마스크는 다마스쿠스에서, 모슬린은 모술에서, 오건디는 중앙아시아의 우르겐치에서 유래한 단어들이다. 한편 모헤어는 아랍어인 무하

이야르('선택, 선별')에서, 태피터는 페르시아어의 동사 타프탄('실을 잣다')에서 유래했다.

벨기에의 위이에 있는 한 성당 창고에서 발견된 비단은 짝을 이룬 새와 그 밖의 모티브를 감싼 둥근 문양으로 장식된 다채로운 색상의 이슬람 비단들이 제작된 장소와 시기를 가늠할 수 있는 단초를 제공해주었다. 이 비단은 성 도미티아누스(6세기에 사망해서 8세기에 성인으로 시성되었으며 12세기에 유물이 수집되었다)의 유물 가운데 하나였다. 소그디아나 문자로 씌어진 필사본의 뒷면에 적힌 짤막한 기록에 따르면, 이 비단은 중앙아시아 부하라 근처의 잔다나에서 제작된 것이다. 또한 그 필체가 722년 아랍군의 침략으로 파괴된 중앙아시아 무그 산의 소그디아나 성에서 발견된 다른 비문들의 필체와 유사하다. 따라서 이 비단은 이슬람교가 중앙아시아에 처음 전래된 7세기 말이나 8세기 초에 제작된 것으로 여겨진다.

잔다나에서 제작된 것으로 추정되는 다른 예로는 툴 성당으로 820년경에 옮겨진 후 줄곧 보관된 아몬 성자의 유물인 '사자 비단'(그림42)이다. 지금은 색이 많이 바랬지만, 종려나무를 사이에 두고 사자가 얼굴을 마주보고 있는 형상을 커다랗게 직조해낸 걸작으로 여섯 색의 날줄로 작업한 것이다.

문헌에서 발굴 유물에 이르기까지 많은 증거들이 이슬람 세계에서 직물이 일상생활의 얼마나 커다란 부분을 차지했는지를 잘 보여준다. 모든 무슬림에게 장막이 드리워진 성소로 여겨지는 카바에 빗대어, 최근에 한 학자는 무슬림 사회를 '장막이 드리워진 이슬람 세계'라고 표현하기도 했다. 실제로 이슬람 세계에서 직물은 신분과 공간을 결정해주었을 뿐 아니라 삽화책이 등장하기 이전 시대에 그들의 예술사상을 다른 곳으로 전달해주는 주요한 수단으로도 이용되었다.

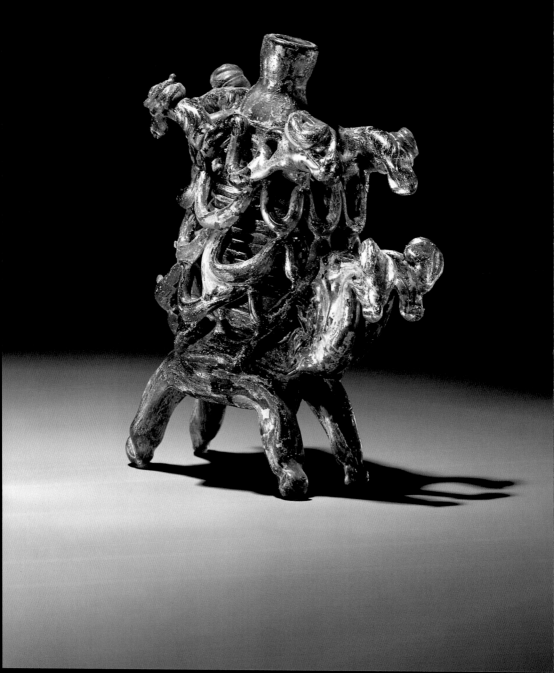

흙에서 얻은 재료를 불을 통해 도자(陶磁)와 유리, 금속 용구로 변화시키는 법을 발견함으로써 근동의 문명은 중대한 전기를 맞게 된다. 그 후로 지금까지 도자와 유리와 금속제품의 제조는 이슬람 땅을 특징짓고 있다. 도자는 음식물을 저장하고 요리하고 담아 먹는 데 사용되었다. 유리는 음식물을 저장하고 담아 먹는 데, 그리고 조명기구와 향수병으로 사용되었다. 한편 금속은 무기와 연장과 요리기구 그리고 보석과 주화의 원료로 사용되었다. 이슬람 시대에 예술로 승화된 공예 기술, 곧 '장식미술'은 일상생활의 장구를 아름다운 예술작품으로 만들어나갔다. 은이나 금으로 만든 그릇을 성당 예식에 사용한 기독교 사회와 달리, 이슬람 사회의 모스크에서는 그처럼 사치스런 물건을 필요로 하지 않았다. 따라서 지금까지 전하는 공예품들은 모두 일상생활에서 사용되던 호화품들이다.

도자의 제작과 사용은 고대 근동과 지중해 지역의 위대한 문화를 극명하게 보여준다. 근동 문화의 중심지는 대개 강을 따라 위치했기 때문에 진흙과 모래와 물, 즉 토기 제작에 필요한 기본 원료가 무한정으로 공급될 수 있었다. 처음에 도자기는 강변을 따라 자연스레 퇴적된 고운 흙으로 만들어졌지만 나중에는 모래와 석영, 그리고 곱게 빻은 재료를 섞어 여러 형태로 제작되었다. 하지만 어떤 경우에도 건조시키고 체로 걸러 물과 혼합해서 형태를 빚을 수 있도록 반죽해야 했다. 본뜨거나 코일과 받침을 사용해서 흙으로 빚은 것을 지탱하는 기법, 형틀에 반죽한 흙을 밀어 넣거나 흙물을 붓는 주형법, 또는 반죽한 흙을 녹로에 회전시키면서 도공이 손으로 형태를 만들어가는 녹로법 등 다양한 기술이 사용되었다.

형태가 갖추어진 것은 대부분 편의상 햇빛에 건조시켰다. 이렇게 건조된 것을 더 이상 물에 풀리지 않도록 가마에 넣어 고열의 불로 구워냈다. 나무가 상대적으로 귀한 땅이었기 때문에 배설물 말린 것과 덤불과 쓰레기를 연료로 사용했다. 기본 원료는 풍부하고 저렴했지만 연료비

55
등에 짐을 진
단봉낙타
모양의
화장용 병,
동지중해,
8~9세기,
세공과
프리 블로잉,
높이 12cm,
뉴욕,
메트로폴리탄
미술관

때문에 도자는 비교적 값이 비쌌다.

유리 제조도 이집트와 시리아와 메소포타미아에서 성행한 산업이었다. 시리아는 13세기에 베네치아에서 경쟁상품이 제작될 때까지 지중해 안에서 유리 제조업의 주된 중심지였다.

도자기처럼 유리도 일상적인 원료에 열을 가해 만들어지는 물건이다. 다만 모래와 모래에서 추출한 석회(바닷조개를 빻은 것)가 섞인 목질을 띤 회(灰)를 한꺼번에 용해시키는 것이 다르다. 이런 천연의 원료에 열을 가해 녹인 것을 항아리에 담아 식힌다. 이렇게 용융된 '프리트'를 압착시켜 잘게 부순 유리와 섞어 다시 녹인다. 이때 금속산화물을 첨가해서 유리를 탈색시키거나, 다른 색조를 입히거나 아니면 불투명하게 만들 수 있다. 취입성형법(blowing)이나 주형법(molding)으로 액체 상태로 변한 유리에 형태를 준다. 유리는 뜨겁게 달구어진 상태는 물론이고 식은 후에도 장식을 할 수 있다.

이슬람 땅은 또한 야금술의 오랜 전통을 지니고 있다. 금, 은, 납, 수은, 구리, 철 등이 그 땅에 매장된 주요 금속이었기 때문에 거의 모든 지역에서 야금술이 발달했다. 강에서 채취하는 사금을 제외하고는 광석은 땅에서 채굴해 현장에서 제련했다. 무거운 금속을 먼 거리까지 운반하기에는 비용이 너무 많이 들었기 때문이다. 다만 주석은 예외였다. 주석은 이슬람 땅에 매장되어 있지 않아 수마트라, 에스파냐 또는 잉글랜드의 콘월에서 막대한 비용을 들여 수입해와야만 했다.

광산의 채굴작업은 광물의 수요만이 아니라 연료의 수요에도 크게 영향을 받았다. 척박한 기후 때문에 지역적으로 활용 가능한 연료의 공급이 중단될 경우, 광산은 연료가 충분히 확보될 때까지 폐쇄하고 기다릴 수밖에 없었다. 달리 말하면 광산은 연중 내내 채굴되는 경우가 드물었다. 금과 은은 보석이나 주화 제조에 사용되었고, 철은 무기와 갑옷을 만드는 데 사용되었다. 청동과 황동, 즉 주석과 아연의 합금은 식기나 일상용구 등 다양한 용도로 사용되었다. 구리는 과거는 물론이고 오늘날에도 근동의 장터에서 빠질 수 없는 필수 거래품목이다. 제련에 따른 어려움과 비싼 연료비 때문에 금속제품은 상당히 고가였지만 내구성이 뛰어나고 수선이 쉬웠기 때문에 그만한 값어치를 지녔다.

토기는 근동 지방에서 물을 운반하고 저장하는 용구로 수천 년 동안

56
유약을 입히지
않은 토기 물병,
8세기 초,
높이 35cm,
뉴욕,
메트로폴리탄
미술관

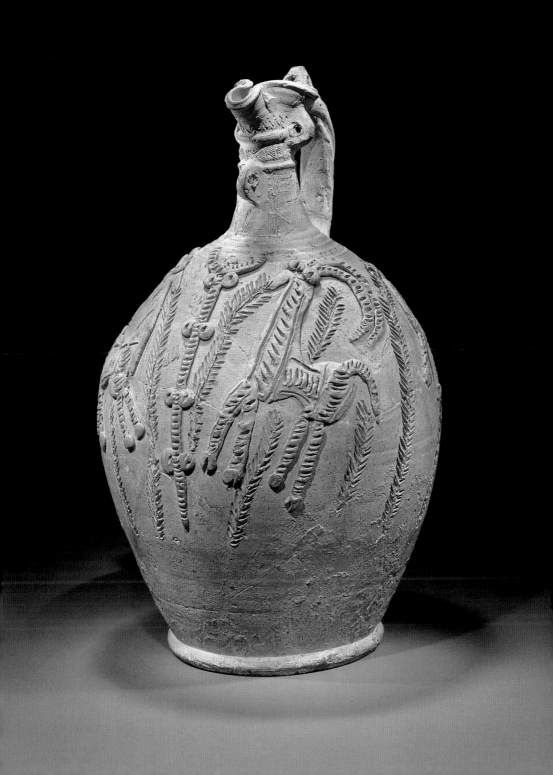

사용되어온 역사적 물건이다. 물이 비교적 귀하고 마을 우물이나 강까지 나가야 물을 구할 수 있는 지역에서 토기는 특히 중요했다. 실제로 도자기의 대표라 할 수 있는 토기는 삼투성을 지니고 있어 물의 저장에 안성맞춤이다. 뜨겁고 건조한 기후에서 토기 표면의 물이 증발되면서 그릇과 그 내용물을 식혀주는 효과를 갖기 때문이다.

물항아리는 집이나 모스크의 일정한 장소에 두고 써야 할 정도로 크게 만들기도 했지만 손으로 들고 다닐 수 있을 정도의 아담한 크기로 만들기도 했다. 간단한 질그릇, 즉 값싼 토기에는 장식이 거의 없었지만 대부분의 토기에 약간의 장식이 더해졌다. 불에 굽기 전 축축한 상태의 표면을 조각하거나 긁어내거나 무엇인가를 덧붙이는 방식이었다. 도자기는 쉽게 깨지지만 흙으로 환원되기는 어렵기 때문에, 이슬람 땅 어디에서나 일상생활에 사용하던 도자기의 파편들(고고학자들의 용어로는 사금파리)이 발견된다.

조각하고 덧붙이는 방식으로 장식된 토기 물병(그림56)은 제작 과정의 자연스러움과 정교함을 동시에 보여준다. 도공은 녹로 위에서 회전시켜 거의 완성된 물병의 입술을 살짝 집어 주둥이를 만들었다. 여기에 손잡이를 덧붙이고, 운반하기 편하도록 끈을 매달 수 있는 구멍을 뚫었다. 또한 젖은 흙을 덧붙이고 반건조 상태(leatherhard, 아주 무르지도 아주 딱딱하지도 않은 '가죽' 정도의 단단함을 지닌 상태를 말한다—옮긴이)의 표면을 긁어내 모양을 만들었다. 아이벡스(유럽·아시아·북동 아프리카의 산악지대에 서식하는 야생염소—옮긴이)와 새들이 모여든 나무를 묘사한 형상은 근동의 예술에서 수천 년의 전통을 지닌 것이지만, 그 독특한 표현 양식에서 이 토기는 8세기경 이라크에서 만들어진 것이라 추정해볼 수 있다. 이런 생명수(生命樹)는 물을 담는 용기에 더할 나위 없이 적합한 장식이라 생각된다.

통기성을 지닌 토기는 물을 저장하고 식히는 데는 안성맞춤이었지만 기름과 같은 액체를 저장하기에는 부적합했다. 공기에 오랫동안 노출되면서 기름이 역한 냄새를 풍겼기 때문이다. 그러나 도공들은 토기에 얇은 유리막, 즉 유약을 입힘으로써 통기성을 억제할 수 있다는 사실을 알아냈다.

유약을 입히는 방법은 두 가지였다. 알칼리성 유약이나 납 성분이 들

어간 유약을 사용했다. 이집트와 근동에서 고대부터 사용된 알칼리성 유약은 유리에 가까웠다. 도자기 제조법과 유리 제조법이 긴밀한 관계를 유지하면서 새롭게 터득된 기술을 서로에게 전수했다는 사실은 전혀 놀라운 일이 아니다.

알칼리성 유약은 석영 가루와 알칼리(아랍어 알칼리[al-qali]에서 유래, 탄산소다나 탄산칼륨), 때로는 소금을 혼합해 만들었다. 알칼리성 유약은 원래 맑고 투명하지만 구리나 철을 사용해서 색을 넣을 수도 있고 불투명하게 만들 수도 있다. 그러나 시간이 지나면 변색되어 보는 각도에 따라 색이 변하는 것이 문제다. 또한 알칼리성 유약은 토기와의 접착력이 떨어지고, 흙에 모래가 섞이지 않을 경우 균열을 일으켜 표면을 거칠게 만들기 때문에 정교한 예술품에 사용하기에는 곤란했다. 한편 로마 제국과 중국에서 거의 동시에 개발된 산화납을 이용한 유약도 유리 제조법에서 단서를 얻었다.

어떤 종류의 유약을 사용하든 간에 유약의 원료는 분말로 만들어져 물과 혼합해서 쓴다. 이미 한 차례 불에 구워진 토기를 액상의 유약통에 담그거나 유약칠을 해 발랐다. 이렇게 유약 처리한 토기는 건조 후에 다시 가마에 굽는다. 이때 유약 처리된 토기들이 가마 안에서 서로 달라붙지 않도록 조심해야 한다. 일반적으로 토기 바닥에는 유약을 바르지 않기 때문에 삼각가(三脚架)를 이용해서 차곡차곡 쌓을 수 있다. 삼각가에 낙관(落款)을 부착해놓을 경우 완성품의 바닥에 자연스레 낙관이 찍혀 나오게 된다.

유약은 방수 효과 이외에도 도자기에 다양한 색을 입힐 수 있다는 이점을 갖는다. 알칼리성 유약과 달리 산화납 유약은 쉽게 채색되어 균일한 색을 입힐 수 있다. 그러나 둘 이상의 색이 들어간 무늬는 경계가 불분명해지고 얼룩질 위험이 높다. 구리산화물은 알칼리성 유약과 섞일 때 하늘색을 만들어내지만 산화납 유약에서는 초록색을 만들어낸다. 산화납 유약을 사용할 때 녹(綠)은 노란색이나 오렌지색, 코발트는 청색, 망간은 자주색이나 검은색을 만들어낸다.

투명한 유약은 도자기의 표면을 감추기보다 더 확연히 드러내는 효과를 갖는데, 대부분의 경우 도자기의 이 칙칙한 표면을 어떤 식으로든 감추어서 유약을 입히는 것이 바람직하다. 이때 주로 두 가지 방법이 사용

된다. 유약을 입히기 전에 점토액을 칠하는 방법(도자기 표면의 반사효
과를 살리기 위해서 주로 흰색으로 착색된 점토액을 얇게 입힌다)이나
유약을 불투명하게 처리하는 방법이다. 점토액 방법은 토기의 표면에
색을 입히는 방법으로 오래전부터 사용되었지만, 그 자체로 토기의 삼
투성까지 제어할 수는 없었다. 그러나 이슬람 땅의 도공들은 알칼리성
유약이나 산화납 유약에 주석산화물을 첨가해서 유약을 불투명한 흰색
으로 변화시킬 수 있다는 놀라운 사실을 발견해냈다.

　초록색과 노란색의 유약이 칠해진 양념접시(그림57)는 주형의 양각
기법과 유약 처리의 로마 전통이 이슬람 시대에 고스란히 전해졌음을

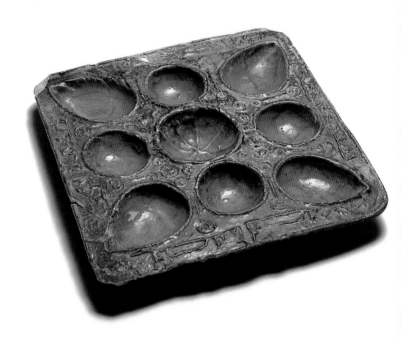

보여주는 증거다. 소형 토기와 오일 램프는 로마 제국 전역에서 수세기
동안 주형으로 만들어졌다. 이런 방식이 이슬람 시대에도 계속됐다는
증거가 한 아랍인의 명각에서 발견된다. 무슬림이 7세기경 이라크에 세
운 도시 바스라 출신의 아부 나스르라는 사내는 이 명각에서 자신이 이
집트에서 이 접시를 직접 만들었다고 밝히고 있다.

　주형기의 다른 예는 8세기와 9세기의 이란과 이라크에서도 발견된
다. 유약 처리한 토기와 그러지 않은 토기가 뒤섞여 있는데 이런 사실에

서, 아바스 왕조가 이슬람 땅의 동부에서 새로운 권력자로 등장함에 따라 도공들이 시리아와 이집트를 떠나 새로운 권력의 중심지로 이동하면서 주형 기법까지 가져갔으리라는 추정이 가능하다. 이렇게 동부로 이동한 지중해의 전통적인 기술은 강력한 아바스 칼리프들의 영도 아래 싹트기 시작한 새로운 디자인과 융화해나갔다.

당시 세계에서 가장 강력하고 가장 부유했던 아바스 왕조는 아름답고 이국적인 것에 찬사를 보냈고 그것을 사들이는 데 돈을 아끼지 않았다. 당시 문헌에 따르면, 그들은 중국 도자기를 특별히 높이 평가했다. 예를 들어 호라산 지방의 총독이던 알리 이븐 이사는 "비슷한 것조차 찾아볼 수 없다"는 극찬과 더불어 20점의 중국 황실 자기와 2,000여점의 자기를 하룬 알 라시드(재위 786~809) 칼리프에게 선물로 보냈다. 대다수가 중국인들이 수출용으로 만든 것이었지만 문제의 20점은 중국 황실용으로 만든 것이 거의 확실했다. 중국 도자기가 아바스 시대에 이라크의 수도였던 사마라와 페르시아 만의 항구도시인 시라프에서 발굴되는 것으로 판단하건대, 중국 도자기는 아바스 제국 거의 전역으로 퍼져나갔던 것 같다. 이곳에서 발견되는 중국 도자기들은 흰색이나 녹회색 유약을 칠한 석기나 자기다. 이런 중국 도자기의 대부분은 인도양과 페르시아 만을 건너 바다로 근동 지역에 전래되었지만 실크로드를 통해서 대상들이 들여왔을 가능성도 배제할 수 없다.

근동 지역의 도공들은 중국 수입품의 순백색과 강도와 우아함에 깊은 감동을 받았다. 특수한 흙과 광물을 섞어 만들어 고온에 구운 자기는 얇으면서도 단단했다. 이슬람 땅의 장인들은 그 비법을 몰랐을 뿐만 아니라 원료도 구할 수 없었기 때문에 중국 도자기를 그대로 재현해낼 수는 없었지만 그들 땅의 흙을 정제해서 그 형태와 문양을 흉내낸 담황색의 토기를 만들 수 있었다.

중국 도자기를 이슬람식으로 해석해낸 대표적인 예는 불투명한 흰색 유약을 바른 후 암청색으로 그림을 그린 납작한 토기 사발이다(그림58). 뚜껑이 없는 얕은 형태는 중국의 것을 흉내냈지만, 이슬람 땅에는 중국에서처럼 고운 백토가 없었기 때문에 도공은 불투명한 흰색 유약으로 그 지역의 흙빛을 감추어야만 했다.

이런 유형의 도자기는 오랫동안 산화납 유약에 수입품인 고가의 주석

57
초록색과
노란색의
납유약을 칠한
토기 양념접시,
'이집트에서
바스라의
아부 나스르의
작품'이라
명각되어 있음,
9세기,
폭 15cm,
런던,
대영 박물관

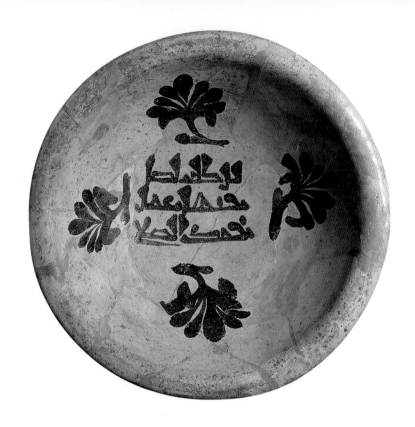

을 혼합해서 불투명하게 만든 것이라고 여겨졌다. 그러나 최근에 개발된 성분분석법으로 조사해본 결과, 산화납 유약이 아니라 알칼리성 유약을 덜 가열해서 석영 입자가 완전히 녹지 않게 하는 수법으로 불투명하게 만들었다는 사실이 밝혀졌다. 요컨대 전통적인 알칼리성 유약은 새로운 유약이 수입된 후에도 이슬람 땅의 동부에서 계속 사용되었던 것이다.

중국 도공이었다면 형태와 유약 처리가 충분히 미학적인가를 고려해서 호화품을 만들었겠지만, 이슬람 땅의 도공들은 다른 분야의 장인들과 마찬가지로 색과 질과 문양 등과 같은 외형적 장식을 선호했다. 이처럼 정교한 외형에 대한 선호는 이슬람 미술을 특징지어주는 불변의 요소다. 그림58의 경우, 도공은 그릇에 색을 넣었다. 다시 말해서 유약 처리한 표면에 코발트 산화물로 그림을 그린 후 가마에 구웠다. 그 밖에도 불투명 유약 위에 구리산화물로 채색해서 초록색을 만들어 '눈밭에 흩뿌린 잉크'에 비유되는 산뜻한 효과를 낸 그릇도 있다.

이 사발에서는 "소유자에게 축복이 있으리라 / 무하마드의 업적은

/……"(마지막 단어는 판독 불가능하다)라 씌어진 세 줄의 글을 네 잎이 둘러싸고 있다. 상투적인 문구로 보아 이 사발은 일반 시장에서 판매되었던 것으로 여겨진다. 만약 특별한 주문에 따라 제작된 것이라면 축복받을 소유자의 이름이 기록되었을 것이기 때문이다. 사발의 외부에는 아무런 장식이 없다. 따라서 이 사발은 위에서 내려다보게 만들어진 것이 분명하다. 이 사발에 음식이 담겼을 때, 주인이 음식을 먹어감에 따라 장식이 조금씩 나타나는 장면을 상상해보라. 어쨌든 이런 유형의 그릇은 하얀 바탕에 청색 그림이 그려진 최초의 예로, 그 후 중국과 이슬람 땅과 유럽 간의 교역이 빈번해지면서 무척이나 보편적인 장식 형태가 되었다.

이 사발에 씌어진 글은 정보인 동시에 장식이었다. 이슬람교의 확대와 더불어 아랍문자도 널리 보급되었고, 후원의 규모를 불문하고 후원을 받아 만들어지는 물건을 장식하는 데 아랍문자가 사용되었다. 명각은 가장 흔히 쓰이는 방식이었기 때문에 문자 자체가 장식물로 승화되었다. 이 사발에 씌어진 장인의 이름처럼 때로는 단어 자체를 판독하는 것이 어렵고, 심지어 불가능할 정도로 장식되는 경우가 많았다.

이 시기에 유약 처리된 도자기들에서 볼 수 있는 또 하나의 공통된 특징은 담황색 바탕을 장식하는 큼직한 초록색 얼룩(구리)과 황토색 얼룩(철), 때로는 갈색 얼룩(망간) 그리고 가는 선을 새겨 넣은 것이다(그림 59). 도공은 흰 점토액을 얇게 칠해서 토기의 속성을 감추고 유약의 효과를 극대화시켰다. 광택이 나는 투명한 유약은 납을 주성분으로 하고 있어 색들의 경계가 뚜렷하지 않다. 도공은 이런 한계를 십분 활용해서 '투채(鬪彩) 도자기'로 알려진 장식법을 개발했다.

이런 도자기가 근동에 수입된 중국 당나라 시대의 투채 자기를 모방한 것이라는 주장도 있지만, 중국에서 제작된 이런 유형의 자기가 근동 지역에서 지금껏 발견된 적이 없으며, 또한 중국 도자기 모방품은 한결같이 황실의 무덤에서 발굴되었다. 따라서 두 유형의 자기가 각각 독립적으로 발전된 듯하다. 또한 사발의 안쪽을 장식하고 있는 얼룩(색)과 선은 서로 아무런 관계도 없어 보이지만, 여러 차원의 무늬를 동시에 사용하고 있다는 점에서 이슬람 미술이 지닌 또 하나의 독특한 특징을 보여준다.

58
불투명한
흰색 유약을
바른 후 청색으로
무늬를 그려 넣은
토기 사발,
메소포타미아,
9세기,
직경 24cm,
뮌헨,
국립
민족학박물관

이 시기에 도공들이 이룩해낸 가장 인상적인 업적은 유약 처리한 표면에, 칠한 면이 금속처럼 반짝이는 '러스터'(금, 은 등을 섞은 특수한 진흙 상태의 안료—옮긴이)로 그림을 그려 넣어 장식한 도자기를 개발한 것이다. 진주처럼 광택을 내는 이런 도자기의 제작은 무척이나 복잡해서 몇 단계의 절차가 필요했다. 형태를 만들어 건조시키고, 주석을 첨가한 납 유약으로 불투명하게 처리한 후 가마에 굽는 과정까지는 다른 도자기와 다를 바가 없었다. 그러나 러스터 도기는 여기에 다른 절차가 필요했다. 즉 은산화물이나 구리산화물로 무늬를 그린 후, 연기를 내는 특수한 가마에서 다시 한 번 구워내는 과정이 있었다. 세심하게 조절한 온도(약 600°C)로 유약을 녹게 만들었다. 산소가 없는 환경이 금속 산화물에서 산소를 빼앗아 유약 처리된 표면에 얇은 금속막을 형성해주었다.

이처럼 특수한 가마의 제작, 추가 원료의 비용과 연료, 그리고 돌발변수에 대한 대처 방안 등을 필요로 하는 이런 도자기는 그야말로 도예의 극치라고 할 수 있었다. 유리처럼 매끈한 표면에 그림을 그린다는 것도 쉬운 일은 아니었다. 따라서 이런 도자기가 선보다 색을 강조하고 복합적인 무늬를 띠는 것은 당연한 귀결이라 하겠다.

이런 러스터 기술은 이집트와 시리아의 유리 제조인들이 개발한 것으로 여겨진다. 가장 초기에 만들어진 예는 깨진 큰 컵인데, 773년에 한 달 동안 이집트 총독을 지낸 인물의 이름이 새겨져 있다. 다른 조각에 남아 있는 글에는 이 컵이 다마스쿠스에서 만들어진 것이라 씌어져 있다. 십중팔구 8세기경이었을 것이다.

59
흰 점토액을
바른 후
가는 선의
무늬를 그리고
유약을 입힌
토기 접시,
이란의
네이샤부르에서
발굴,
10세기,
직경 26cm,
뉴욕,
메트로폴리탄
미술관

60
유리컵,
프리 블로잉,
세가지 색의
러스터로 그림,
동지중해,
8~9세기,
높이 11cm,
뉴욕,
메트로폴리탄
미술관

 드물게 온전한 형태를 유지하고 있는 컵 가운데 하나로 세 가지 색(황
토색, 오렌지색, 밤색)으로 장식된 컵이 있다(그림60). 테두리 바로 아래
에 아랍어로 글이 씌어져 있지만 아직까지 해독되지 않았다. 또한 그 아
래로 원형과 아치형 장식이 교대로 그려져 있고, 각 장식 안에는 추상화
한 식물 형상이 있다.

 식물을 모티브로 한 장식은 자그마한 도자기 접시에서도 볼 수 있다.
여기에서 식물은 가운데에 줄기가 있고 쌍을 이룬 잎사귀들이 네 가지
색의 러스터로 그려졌다(그림61). 기본 도안은 아주 단순하지만 표면을
거의 가득 채우고 있는 여러 가지 문양——점, 빗살무늬, 공작의 눈
등——으로 한층 정교하게 다듬어졌다. 이런 식의 장식법은 당시 건물들
의 스투코 벽판 장식(그림25)에서 보았던 것에 비교된다. 자연에서 얻
은 모티브를 추상화시켜서 벽지처럼 벽을 장식해놓은 것과 엇비슷하기
때문이다.

 1911년부터 1913년까지 사마라를 발굴한 독일 탐사대가 찾아낸 러스
터 도기 접시의 문양(그림62)은 구상예술과 추상예술의 교차점처럼 보
인다. 중앙 원이 새의 몸이 되고 여기서 새의 날개와 머리가 되는 종려

잎이 돋아난다. 그 새는 주둥이에 작은 가지를 물고 있다. 남은 부분은 갖가지 문양으로 채워져 있지만, 장식되지 않은 가는 띠가 주된 모티브와 배경을 엄격하게 구분함으로써 시선의 혼돈을 막아준다. 그러나 새인지 나무인지 확실치 않은 애매함은 처음부터 계획된 것이며, 이런 식의 디자인은 이슬람 장식미술의 또 다른 본질적인 특성이다.

러스터의 장식 효과는 금속공예품, 특히 금·은 식기의 장식 효과와 종종 비교된다. 무슬림은 장신구나 식기에 귀금속의 사용을 극도로 꺼렸기 때문에, 러스터 도기는 식사하는 사람에게 금접시나 은접시에 음식을 담아 먹는 즐거움을 주면서도 도덕적 죄책감을 느끼지 않게 해주었다는 주장이 있다.

실제로 코란은 이세상에서 금과 은을 몰래 간직한 사람들은 내세에서 고통스런 형벌을 받게 될 것이라고 경고하면서 정의로운 사람은 내세에서 커다란 접시에 음식을 담아 먹고 황금잔에 물을 따라 마실 것이라고 가르친다. 전설에 따르면 무하마드는 "은잔으로 마시는 사람은 지옥불 같은 복통을 겪어야 할 것이다"라고 말하면서 금·은 식기의 사용을 금지했다고 한다. 그러나 비단 사용 금지와 마찬가지로 금·은 식기의 금지도 거의 지켜지지 않았다. 칼리프를 비롯한 많은 사람이 금·은 식기를 사용했다는 문헌 기록이 적지 않다.

금과 은에 내재된 가치 덕분에 금·은 식기는 돈이 필요할 때 완벽하게 돈 역할을 해주었다. 예를 들어 금·은 식기를 깨뜨려 녹여서 금화나 은화를 만들어 군인들에게 급료를 주었다. 초기 이슬람 시대에는 굶주림에 지친 병사들의 급료를 달라는 분노의 함성이 그칠 날이 없었으니 당시의 금·은 식기가 거의 남아 있지 않은 것도 전혀 놀라운 일은 아니다. 현존하는 극소수의 식기도 궁전에서 사용하던 것이 아니라 외딴곳에 남몰래 묻어두었던 비장품들이다.

대표적인 예가 아르메니아의 에레반 근처에서 발견된 은접시(그림63)로 사냥하는 왕의 모습을 담고 있다. 이런 유형의 접시는 사산 왕조의 이란에서 처음 만들어졌지만 이슬람에 의해 정복된 후에도 계속 생산되었다. 동이란과 중앙아시아는 근동에서 은의 주된 생산지였고, 은접시는 신분을 드러내는 중요한 상징물이었다. 따라서 왕의 용맹무쌍한 모습을 새긴 은접시를 지방 호족과 해외의 동맹자들에게 선물로 보냈다.

61
위
네 가지 색의
러스터로
식물을 그려
넣은 토기 접시,
이라크,
9세기 중반,
직경 19cm,
뉴욕,
메트로폴리탄
미술관

62
아래
러스터로 새를
추상화해서
그려 넣은
토기 접기,
사마라에서
발굴,
9세기,
직경 27cm,
베를린,
이슬람 미술관

높은 양각으로 사냥 장면을 돋보이게 하거나, 인물에 금박을 입혀 은 바탕에서 더욱 두드러지게 만들기도 했다. 이런 접시의 초기 예들은 왕이 쓰고 있는 왕관의 모습에서 제작 시기를 추정해볼 수 있다. 그러나 5세기 이후부터는 왕의 형상이 점점 추상적으로 표현되기 시작했다. 이런 흐름은 이슬람 시대에 끊임없이 지속되었다.

사냥 장면을 묘사한 이 접시는 7세기나 8세기의 것으로 추정된다. 사산 왕조에 만들어진 대부분의 접시들과 달리, 이 접시의 부조는 납작하고 낮은 대신에 윤곽과 지엽적인 것이 강조되었다. 옷을 비롯한 모티브들이 전통적인 방식으로 표현되었고 인물이 아니라 배경이 금박 처리된 것이 흥미롭다.

이 접시를 만든 예술가는 바람 구르('사나운 당나귀')로 알려진 사산 왕조의 바람 5세(재위 420~38)에 대한 민담을 묘사한 듯하다. 바람 5세는 뛰어난 사냥 재주를 가진 왕이었다. 그런데 예술가는 왕이 말발굽 아래 쓰러진 수퇘지와 숫사자를 무엇으로 죽이려 하는지를 보여주려 하지 않았다. 또한 왕의 목에서 벗겨낸 듯한 목걸이를 손에 쥐고 있는 날개 달린 인물을 사냥 장면에 덧붙인 것도 어울리지 않는다. 따라서 이 접시는 묘사된 인물의 용맹한 모습으로 상대에게 깊은 인상을 남기려는 의도로 제작되었다기보다는 이슬람 시대까지 전해진 페르시아의 전설을 기억하기 위해서 만들어진 것이라 할 수 있다.

시무르그라 불리는 신화 속의 동물, 즉 사자 얼굴을 한 새를 모티브로 사용해서 9세기나 10세기에 제작된 것으로 추정되는 팔각형의 은접시(그림64)에서 보이듯이 이슬람 이전 시대의 모티브는 더욱 양식화된 형태로 꾸준히 사용되었다. 바람 구르의 사냥 장면을 묘사한 초기의 접시처럼, 이 접시의 문양도 날카로운 연장으로 양각되었고 부분적으로 금박을 입히기 전에 앞뒤로 두들긴 흔적이 엿보인다. 은을 팔각형으로 두들겨 펴고 양각하기가 쉽지 않았던 모양인지 금속띠를 나중에 덧붙여 테두리를 보강했다.

사냥하는 장면을 구체적으로 표현한 접시와 달리 시무르그 접시의 문양은 시무르그에 대한 구체적인 이야기가 아니라 여러 개의 원이 서로 얽혀 띠를 이루는 모양이다. 또한 원들은 시무르그만이 아니라, 유리컵(그림60)에서 보았던 것과 유사한 꽃들로 채워져 있으며 시무르그들은

63
수퇘지와
숫사자를
사냥하는 왕을
묘사한 접시,
이란,
7~8세기,
금을 입힌 은,
직경 19cm,
베를린,
이슬람 미술관

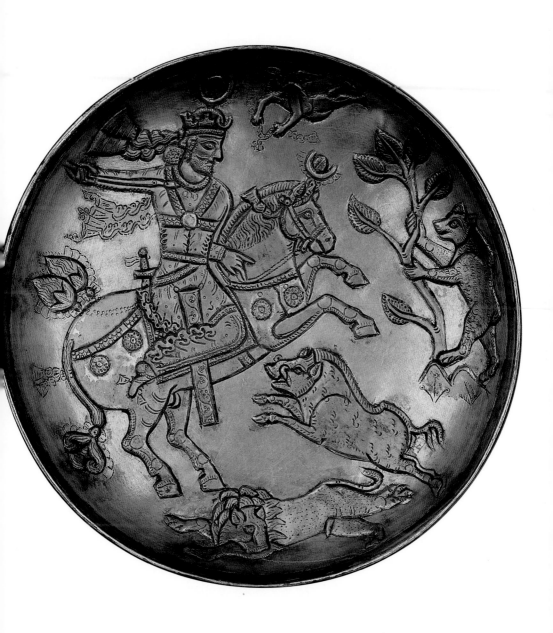

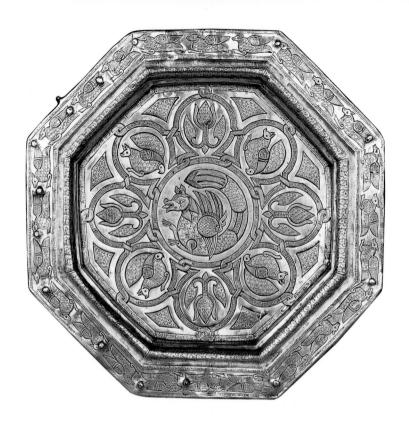

시계반대방향을 보고 있다. 이런 디자인은 모슈체바야 발카에서 발견된
카프탄(그림52와 53)에 사용된 디자인과 비슷하다는 점에서 초기 이슬
람 시대에 조금씩 변해가고 있던 새로운 장식법을 보여주는 것이라 할
수 있다.

이슬람 이전 시대에는 매체에 따라서 주로 다른 문양이 사용되었다.
달리 말하면 직물, 금속제품, 건축 장식이나 유리제품에 각기 다른 문양
이 사용되었고 서로 사용 문양을 교환하는 경우가 극히 드물었다. 반면
에 이슬람 미술에서 공통된 특징의 하나는 매체간에 장식 모티브와 기
법을 교환한다는 점이다. 직물에 사용된 문양이 금속제품이나 도기에
다시 사용되거나, 규모의 현격한 차이에도 불구하고 건축에 사용된 모
티브가 유리제품에 다시 사용되는 현상을 보여준다. 이런 현상은 여러
관점에서 설명될 수 있다. 또한 이런 현상은 이슬람 시대의 도래 직전에
도 예술 분야에서 약간 확인되기는 하지만 이슬람 사회로 새롭게 태어
나면서 본격적으로 시작된 듯하다.

조로아스터교를 비롯한 과거의 제도는 사라진 상태였고, 새로운 이슬

64
시무르그를
둘러싼
기하학적인
문양으로
장식된 접시,
이란,
9~10세기,
금을 입힌 은,
직경 32.5cm,
베를린,
이슬람 미술관

람 제도는 특별한 사물이나 문양에 부여된 의미를 그대로 답습할 이유가 없었다. 따라서 장인들의 창작은 한결 자유로워졌고, 과거의 모티브들을 새로운 방식으로 조합해볼 수 있는 여유를 갖게 되었다. 예를 들어 사자 얼굴을 한 새는 상상 속에서만 존재한다는 사실을 모두가 알고 있었기 때문에, 우상을 적극적으로 반대하던 사람들도 접시에 시무르그를 표현하는 것에 크게 반발하지 않았다.

부자만이 금과 은을 사용할 수 있었다. 그 밖의 사람들은 구리합금으로 만든 제품을 사용하는 정도였다. 물론 구리합금제품도 가격이 만만치 않았지만 금이나 은보다는 훨씬 대중적이었다. 이런 물건들은 대부분 구리와 주석을 합금한 값비싼 수입품인 청동으로 만들었다고 여겨졌지만 초기 이슬람 시대의 금속제품을 성분분석한 결과 실제로 많은 제품이 구리와 아연 또는 다른 금속을 합금한 황동으로 만들어졌다는 사실이 밝혀졌다.

이 합금의 주형을 쉽게 하기 위해서 납을 첨가하기도 했지만, 그 때문에 깨지기 쉬워 망치로 다듬거나 선반작업에 적합하지 않았다. 따라서 최소한의 납을 황동에 더할 수밖에 없었다. 때로는 황동합금에서 소량의 주석이 발견되기도 하지만 대부분의 경우 주석의 함유량은 무시해도 될 정도여서 우연히 더해진 것으로 여겨진다.

향로(그림65)는 초기 이슬람 시대에 황동으로 만들어진 대표적인 예술품이다. 독수리가 올라선 다섯 개의 돔으로 이루어진 윗부분, 발톱이 없는 동물의 네 다리(발톱이 달린 경우도 있다)로 이루어진 아랫부분, 그리고 영양이 웅크린 모습을 한 긴 손잡이, 이렇게 세 부분은 별도의 주형으로 주조된 것이다. 따라서 몸통과 손잡이의 재료 구성이 약간 다르다. 주형에서 주물을 꺼낸 후 차갑게 굳은 금속에 줄이나 송곳을 사용해 구멍을 뚫은 것으로 보인다. 표면은 꽃무늬나 기하학적인 문양으로 음각하거나 양각해 넣었다.

이 유물의 무게는 4킬로그램이 약간 넘는다. 따라서 기독교 문화의 향로처럼 매달아서 흔들리게 사용하기에는 너무 무거웠을 것이다. 실제로 이슬람 문화에서 향로는 거의 언제나 고정된 자리에 있었지만, 긴 손잡이가 달려 있어 향로가 뜨겁게 달구어졌을 때에도 집어 옮길 수 있었을 것이다. 또한 네 다리는 뜨거운 향로를 바닥에서 떼어놓으려는 신중한

계산의 산물이다.

보통 노회(蘆薈, 알로에)라 불리는 방향성 식물과 유향(乳香)이나 용연향을 혼합해 만든 향을 향로 안의 얕은 접시에 놓고 태우면 구멍을 통해 연기가 밖으로 새어 나왔다. 향이 경외심이나 헌신을 의미하며 기도하는 과정에 폭넓게 이용된 기독교 문화와 달리 이슬람 문화권에서 향은 제례적인 의미를 갖지 않았다.

이슬람 땅에서 향은 순전히 냄새 때문에 사용되었다. 역사학자 알 마수디에 따르면, 알 마문(재위 813~33) 칼리프는 매주 학자들과 만났다. 이때 학자들은 칼리프 앞에 나서기 전에 향로 앞에 서서 향냄새가 몸에 배도록 해야 했다. 19세기 이집트에서도 비슷한 관습이 있었다. 하인이 주인이나 손님에게 향로를 준비해주면 그들은 오른손으로 연기를 얼굴 쪽으로 밀어서 향내를 맡았다고 한다.

65
정자 형태의
향로,
이집트 또는
이란,
8~9세기,
황동 주조,
높이 32.5cm,
워싱턴,
프리어 미술관

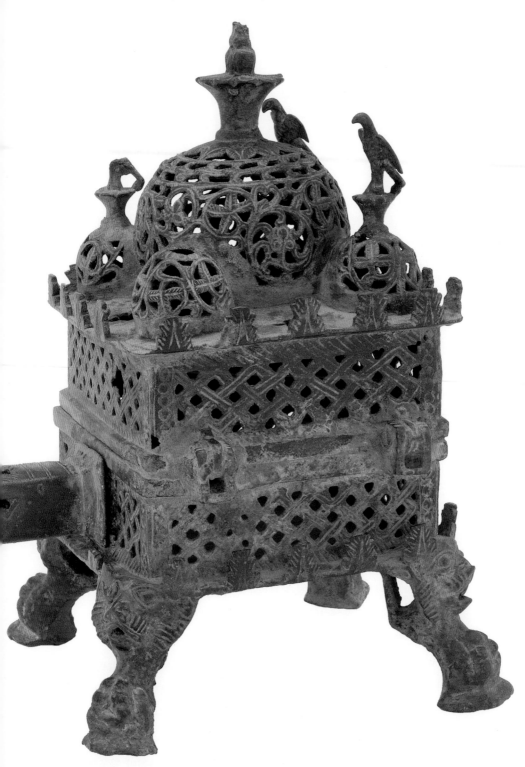

향로는 다양한 형태로 만들어졌지만 많은 돔을 지닌 그림65처럼 특이한 형태의 향로는 금속공예품의 원형과 크게 다른 것으로 아마도 건축을 본뜬 것으로 보인다. 중앙아시아의 불교 사리탑이나 비잔틴의 기독교 성당을 본뜬 것이라는 추측도 있지만, 실제의 원형이 무엇이었든 간에 이 향로는 다른 분야의 디자인을 원용한 분명한 증거다. 한편 전체적인 모습이 이집트의 것과 닮았다는 점에서 이집트에서 제작되었을 것이라는 추정도 있지만 성분분석에 따르면 이란에서 만들어진 황동제품의 성분과 유사하다.

구리합금 물병도 널리 사용되었다. 유약을 입히지 않은 토기와 달리 황동은 내용물을 시원하게 유지시킬 수는 없었지만 견고성이라는 장점을 지녀 떨어뜨려도 깨지지 않았다. 물병은 물을 마시는 용도로도 사용되었지만 식사 전에 손을 씻는 데도 사용되었다. 세수용 물은 수반에 모아두는 것이 원칙이었기 때문에 물병과 수반은 보통 하나의 짝으로 만들어졌다. 하지만 이 둘이 동시에 발굴되는 경우는 극히 드물다. 사람들은 나지막한 테이블에 모여 앉아 오른손으로 음식을 집어 먹었다(왼손은 위생상 사용하지 않았다). 음식은 커다란 접시나 쟁반에 공동으로 준비했고, 이처럼 음식을 공유하는 관습은 사람들에게 예법을 준수하는 마음을 심어주었다.

초기 이슬람 시대의 물병은 둥근 형태의 몸통, 새부리 모양의 주둥이, 그리고 물을 여과시켜주는 관 모양의 목으로 이루어져 있다(그림66). 물꼭지가 없는 경우에는 물통을 커다란 수조에 담가 물을 채웠다. 주형으로 제작된 여섯 개의 물병 가운데 하나인 그림66은 높고 낮은 양각 장식과 둥근 몸체나 새부리 모양의 주둥이와는 특별한 관계 없이 몸통에 연이어 음각되어 있는 아치 형상을 보여준다. 또한 초기 이슬람 시대에 각기 다른 매체에서 즐겨 사용한 기법과 모티브들의 모둠이라고 해도 좋을 이 복합체에 상감세공과 투각 장식이 눈에 띈다.

이 물병이 이집트, 정확히 말해서 우마이야 왕조의 마지막 칼리프인 마르완 2세(재위 744~50)의 무덤으로 추정되는 데서 겨우 600미터 떨어진 곳에서 발견된 것으로 미루어 볼 때, 이런 형식의 물병은 8세기 중반 즈음 이집트에서 주로 사용된 것으로 여겨진다. 많은 이슬람 유물에 낭만적인 이야기가 전설처럼 곁들여지지만 이 물병을 우마이야 왕조의

마지막 칼리프와 특별히 관련시킬 만한 역사적·고고학적인 증거는 없다. 다른 유물과의 비교를 통해서 그 제작 시기와 소유자를 판단하는 것이 한층 과학적인 접근법일 것이다.

초기 이슬람 시대의 물병들 가운데 가장 독특한 형태는 그림67에서 보이듯이 동물, 특히 새의 형상을 본뜬 것이다. 우마이야 왕조의 유적지에서 발굴된 부조물들과는 달리 이런 물병들은 어느 각도에서나 볼 수 있도록 조각한 이슬람 조각 기법에 가깝다. 또한 물병의 기능적인 역할이 우상숭배라는 의혹을 애초부터 배제한다. 이 물병에서는 부리의 양쪽에 뚫린 구멍이 주둥이 역할을 한다. 한편 물을 따르기 쉽도록 목덜미에 손잡이가 달린 것도 있다.

이 물병은 황동을 주원료로 만들었으며 다양한 형상을 상감세공해서 은과 구리를 심었다. 비늘 형상은 몸에 붙은 깃털을 표현한 것이란 사실을 금방 알 수 있지만, 가슴의 원과 목 언저리의 장미는 상당히 자의적

66
알파이윰에
있는 아부시르
알말라크에서
발견된 물병,
이집트,
황동 주조에
음각,
높이 41cm,
카이로,
이슬람 미술관

인 형상이어서 직물에 사용된 문양을 본뜬 것으로 여겨진다. 목둘레에 명각된 문자는 소유자의 이름인 술라이만과 180년(기원후 796~97)에 제작된 것임을 뜻한다. 이처럼 서명과 제작년도가 기록된 유물이 거의 없기 때문에 이 물병은 초기 물병이 만들어진 시기를 추정하는 데 중요한 역할을 한다. 또한 명각은 이 물병이 만들어진 도시의 이름까지 남기고 있지만 불행히도 그 문자를 해독해낼 수가 없다. 그루지야의 트블리시에서 발견된 또 다른 물병에 바스라 출신의 장인이 서명을 남긴 것으로 판단하건대, 이런 물병들의 일부는 당시 중심지였던 이라크에서 제작된 것이 확실하다.

금속공예품처럼 초기 시대에 만들어진 유리제품도 이슬람이 도래하기 이전 시대의 기법과 모티브를 한층 정교하게 다듬은 장식을 보여준다. 가장 널리 사용된 형식의 유리제품은 연고와 향수와 화장품을 담는 데 사용한 조그만 병이었다. 이 병들은 뜨거운 유리관을 반으로 접어 만든 것으로, 용해된 유리로 정교한 장식을 넣거나 손잡이를 여러 군데 붙이고 관을 둘이나 넷까지 덧붙인 것은 요즘의 최고급 장식품에도 뒤지지 않는다.

초기 이슬람 시대의 유리 장인들은 로마의 것을 표본으로 삼았지만 짐 싣는 동물의 등에 관이나 병을 덧붙여 더욱 정교한 물건을 만들었다(그림55). 단봉낙타를 연상시키는 이런 병들은 장인의 예술적 감각과 장난기가 더해져 어떤 용도로 사용되었는지 짐작조차 어려울 정도다.

유리는 쉽게 깨지는 본질적인 단점 때문에 중세 이전의 유물은 현재 남아 있는 것이 극히 드물다. 현존하는 대부분의 유물은 비교적 안전한 장소인 성당에 남아 있던 것들이다. 하지만 그 유물들은 성당에서 제작된 것이 아니기 때문에 그 형태를 근거로 제작 시기를 추정할 수밖에 없다. 반면에 발굴된 유리제품들은 거의 언제나 산산조각난 상태지만 함께 발굴된 다른 유물들을 근거로 어느 정도 제작 시기를 추정해볼 수 있다.

예를 들어 이란의 네이샤부르에서 암청색을 띤 불완전한 유리접시(그림68)가 9세기 초의 것으로 추정되는 층에서 발굴되었다. 이 접시의 무늬는 딱딱하고 뾰족한 칼로 음각된 것이다. 단순한 기법이지만 놀라운 효과를 창조해냈다. 표면을 여러 구획으로 나눠 각 구역마다 기하학적

문양과 식물을 모티브로 장식한 독특한 형태는 아바스 왕조 시대의 러스터 접시(그림61과 62)에서 보았던 장식을 떠오르게 한다. 그러나 이 접시는 다른 곳에서 제작되어 네이샤부르로 수출된 것으로 여겨진다.

바퀴절단법은 이슬람 시대에 널리 확산된 유리 제조법이었다. 단단한 돌과 수정으로 모양을 만드는 데 오래전부터 사용된 이 기법은 연마제를 바퀴처럼 회전시켜 표면을 갈아내고 부조로 문양을 만들어 넣는 방식이었다. 유리 제조자들은 단단한 유리 덩어리로 작업을 시작해서 목표로 한 모양을 만들어냈다. 엄청난 공력이 필요한 작업이었다. 이때 유리는 색이 없고 투명한 것일 수도 있었지만, 유리 세공사들은 다른 색을 지닌 유리 조각이나 유리판을 덧붙이는 카메오 기법을 이용해서 특수한 효과를 자아냈다.

예를 들어 그림69의 병은 대략 다음과 같은 방식으로 만들어졌을 것이다. 기존의 그릇 전체에 다른 색의 유리를 덧씌워 컵처럼 만든 다음, 외부의 초록색 층을 대부분 깎아내고, 작은 종려나무를 마주보고 있는 한 쌍의 새를 무색의 바탕에 부조된 형태로 남겨두었다. 이 유리병에 사용된 종려나무가 상당히 추상적으로 표현된 것으로 판단하건대, 당시 사마라에서 사용되던 기법과 상당히 유사하기 때문에 이 유리병은 9세기경에 만들어진 것으로 여겨진다.

채색된 유리 덩어리를 사용해서 특수한 효과를 만들어내기도 했다.

68
아래
음각 장식의
청색 유리접시
(복원),
네이샤부르에서
발굴,
이란, 9세기 초,
직경 28cm,
뉴욕,
메트로폴리탄
미술관

69
오른쪽
양각 장식의
유리병
(목 부분 복원),
이란 또는
이라크,
9~10세기,
맑은 유리 위에
녹색 유리를
덧씌움,
높이 15cm,
코펜하겐,
다비드 컬렉션

아래 그림처럼 뛰어난 예술성을 보여주는 사발은 불투명한 청록색 유리로 만들어진 것이다(그림70). 잎 모양의 형태는 다른 예에서도 볼 수 있지만 색은 유일무이하다. 다섯 잎꼴 하나하나에 달음박질하는 산토끼가 낮게 양각되어 간략하게 표현된 반면에 무늬의 테두리는 뚜렷하게 도드라진다. 바닥의 명각에서 '호라산'이라는 단어가 읽힌다. 청록색 유리의 재료가 매장된 이란 북부지방의 이름이지만 그 지방 이름이 여기에 명각된 이유는 분명치 않다.

청록색 유리는 치유력을 지닌 것으로 여겨졌기 때문에, 9세기나 10세기의 것으로 추정되는 이 사발은 특별한 목적에 사용되었으리라 생각된다. 어쨌든 이 사발은 1204년 베네치아의 산마르코 성당에 안치된 이래,

70
양각의 청록색
유리 사발,
이란 또는
이라크,
9~10세기,
11세기 비잔틴
법랑과 15세기
유럽식 금도금
은 세팅,
직경 19cm,
베네치아,
산마르코 성당

비잔틴 법랑과 은도금으로 아름답게 장식되어 산마르코 성당의 보물창
고에 소중한 유물로 보존되고 있다.

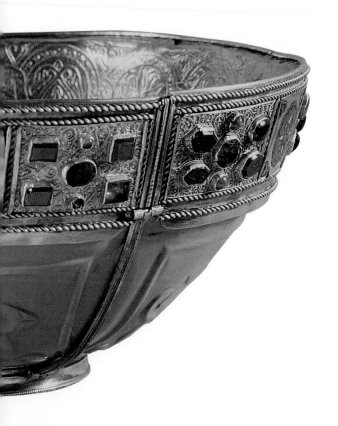

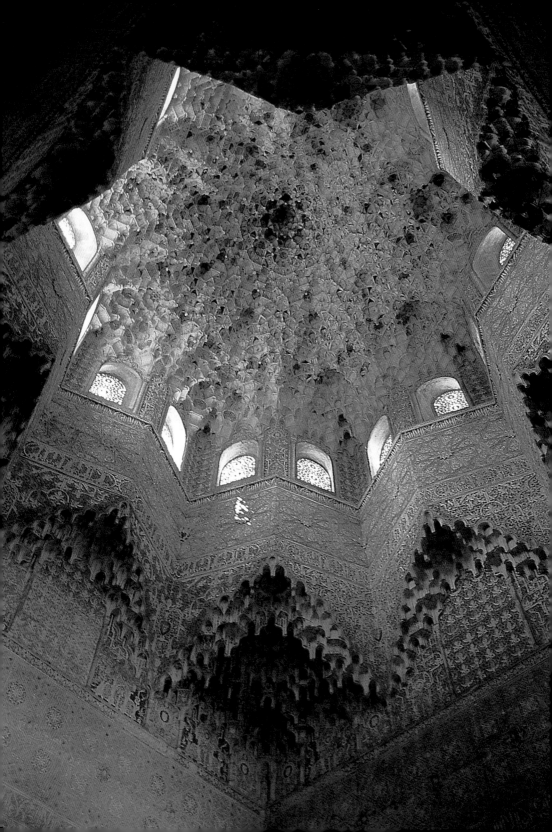

중기, 즉 대략 900~1500년경은 지방의 강력한 세력들이 각축전을 벌인 시기다. 초기에는 칼리프들이 절대적인 권한을 누리며 전국을 통치했고 후기에는 강력한 제국들이 광활한 땅을 나누어 수세기 동안 지배했지만, 중기에는 여러 지배자들이 상대적으로 좁은 땅을 지배하면서 끊임없이 영토 다툼을 벌였다. 이 시기에는 아무리 강력한 정복자라도 본연의 영토를 오랫동안 보존하기가 힘들었다. 따라서 이 시기의 주된 문제는 정치적인 것으로서 통치자가 정통성과 지배권을 어떻게 확보하느냐였다. 아바스 왕조의 칼리프들은 1268년까지 바그다드를 거점으로 명맥을 유지했지만 이미 수세기 전부터 지방 총독들이 독립을 요구하기 시작했다. 특히 이집트의 툴룬 정권이 868년부터 아바스의 통치에서 벗어나 있었다.

변방 지역부터 시작된 이러한 독립은 나중에는 아바스 제국의 중심지역까지 칼리프의 통치에서 벗어나게 했다. 예를 들어 아바스 가문을 대신해서 9세기 내내 동쪽의 트란스옥시아나를 통치하던 페르시아의 지주 가문인 사만 가문은 경쟁자인 사파르 가문을 900년에 격퇴시킨 후부터 독자적인 노선을 걷기 시작했다. 한편 7세기와 8세기에 시리아를 통치했던 옛 칼리프 가문의 후손인 에스파냐의 우마이야 가문은 제국의 서쪽 끝에서 다시 세력을 떨치고 있었다.

처음에 에스파냐의 우마이야 가문은 지리적으로 멀리 떨어져 있어 아바스 왕조에 큰 문젯거리가 아니었지만, 10세기에 그들의 경쟁자로 북아프리카와 이집트에서 세력을 떨치던 시아파인 파티마 왕조와 마찬가지로 그들이 칼리프의 적통이라 주장하고 나섰다. 두 칼리프의 대립은 국제적인 분쟁, 특히 비잔틴을 두고 분쟁을 일으키면서 아바스 왕조를 압박해왔다. 아바스 왕조는 파티마 가문의 주장을 훨씬 진지하고 설득력 있게 받아들였다. 무엇보다도 같은 뿌리인 시아파 왕조로 이란에 거점을 두고 있었기 때문이다.

71
알람브라 궁전,
그라나다,
아벤세라헤스
방의 천장,
14세기 중반

이처럼 정통성을 두고 분쟁이 벌어지자 거의 전국에서 갖가지 형태의 종교개혁운동이 일어났다. 베르베르 왕조를 계승한 알모라비데 왕조와 알모아데 왕조는 11세기부터 13세기까지 차례로 모로코와 에스파냐에서 번창하면서 치열한 다툼을 벌였다. 그러나 두 왕조 모두 에스파냐 북부에서 일어난 기독교 왕국의 성장을 성공적으로 견제하지 못한 까닭에 1492년 반도 전체를 기독교 왕국에게 넘겨주어야 했다.

무슬림 땅과 비잔틴 제국의 경계, 특히 시리아 북부와 아나톨리아의 변방에서는 불안한 휴전 상태가 수세기 동안 지속되고 있었다. 간헐적인 교전이 있었지만 큰 싸움으로 번지지는 않았다. 그러나 11세기에 들어 상황이 급변했다. 1071년 만지케르트 전투에서 비잔틴이 패배하면서 아나톨리아가 무슬림의 수중에 들어갔다. 그로부터 약 20년 후 교황은 성지에서 무슬림을 몰아내자며 유럽 제국들에 십자군 결성을 요청했다. 제1차 십자군은 동지중해 지역을 정치적 혼돈 상태로 빠뜨리며 1099년 마침내 예루살렘을 탈환했고 시리아에 여러 기독교 왕국을 건설했다.

이처럼 국내외적인 도전에 직면한 아바스 왕조는 다양한 세력과 연대를 꾀했다. 메소포타미아 북부의 쿠르드족도 있었지만 대부분의 세력가들이 중앙아시아의 대초원에 기반을 둔 투르크족이었다. 투르크족은 수세기 전부터 이슬람 땅의 중심지로 넘어오면서 아바스 왕조의 노예병(맘루크)으로 봉직했지만 세월이 지나면서 자체의 세력을 형성해가고 있었다. 그 가운데 가장 중요한 집단이 아프가니스탄과 중앙아시아에서 시작해서 시리아까지 제국을 개척한 셀주크 왕조(1038~1194)였다.

아바스 왕조의 칼리프들에게 술탄('힘')이란 지위를 부여받은 그들은 투르크군과 페르시아 관료계급으로부터 광범위한 지원을 받으며 계급 국가를 만들어나갔다. 따라서 하나님의 백성이 되기 위해 모두가 예전의 신분을 포기했던 초기 이슬람 시대의 평등사상이 흔들리게 되었다. 토착민과 그들의 땅을 침략해 들어온 이방인 간의 인종적 갈등이 주된 원인이었다. 그야말로 분열의 시대였다. 안전을 보장받기 위해서 높이 쌓아올린 성벽과 성채가 오늘날까지 남아 당시의 혼돈을 극명하게 증명해준다.

이슬람교도 도전을 피해갈 수 없었고 따라서 변화를 겪지 않을 수 없

었다. 시아파 선교사들의 활약으로 많은 사람이 시아파로 개종했다. 많은 무슬림이 당시의 현상에 불만을 품은데다 무하마드의 후손만이 모두에게 정의와 번영을 안겨줄 수 있다고 믿었기 때문이다. 시아파 선교사들의 성공에 대응하기 위해서 정통 수니파는 새로운 제도를 도입했다.

그렇게 해서 만들어진 그들의 주된 무기는 마드라사, 즉 주로 통치자가 세운, 정통 이슬람 교리를 가르치는 신학교였다. 한편 신비주의자들도 이슬람교에 새로운 활력을 불어넣었다. 그들이 조악한 양털옷(수프)을 걸쳤기 때문에 수피즘이라 알려진 신비주의였다. 개인적으로 신비주의를 추구하는 경향은 예전부터 이슬람 땅에 있었지만 중기의 신비주의는 제도화된 것이었다. 따라서 신비주의자들은 수도회를 결성해 독립된 건물에서 지냈다. 이런 건물은 통치자가 세워주는 경우가 많았다. 이런 식으로 정부는 교리교육을 관리하면서 분열 요인들을 애초부터 통제하려 애썼다.

13세기는 이슬람 역사의 분수령이었다. 중앙아시아 숲에서 몽골어를 사용하는 몽골인이 이슬람 땅을 침략했던 것이다. 그들은 인류 역사상 가장 위대한 정복자 가운데 한 사람인 칭기즈 칸의 추종자들이었다. 1206년 모든 몽골인의 수장으로 떠오른 칭기즈 칸은 군대를 이끌고 중국해부터 우크라이나의 드네프르 강까지 유라시아의 대부분을 정복했다. 그의 후손들은 몽골과 중국 북부를 원(元) 왕조, 남러시아를 '황금군단', 중앙아시아를 차가타이한국, 그리고 이슬람 땅의 동부를 일한국('종속 칸')이란 이름으로 다스렸다.

처음에는 샤만이 신과 악마와 조상의 혼령이 떠도는 보이지 않는 세계와 교통할 수 있다고 믿는 샤마니스트였던 일한국의 지배자들은 이슬람교를 받아들여 페르시아 문화의 든든한 후원자가 되었다. 일한국은 시리아로 세력을 확대하려 했지만 이집트와 시리아의 군사 지도자들이 세운 맘루크 왕조에게 견제를 받았다. 1258년 바그다드가 일한국에 함락되면서, 맘루크 왕조의 수도이던 카이로가 아랍-이슬람 문화의 중심지로 부상했다.

이런 세력의 변화, 그리고 일한국과 중국을 지배하던 몽골인과의 긴밀한 관계는 극동의 사상과 예술이 이슬람 땅으로 전해지는 계기가 되

1500년경의 이슬람 세계

드네프르 강

드네스트르 강

우크

프랑스

대서양

다뉴브 강

베네치아

흑해

이탈리아

콘스탄티노플

이즈니크

그리스

이베리아 반도

아나톨리아

카스티야

팔레르모

베이셰히르

코니

나바스 데 톨로사

코르도바

과달키비르 강

시칠리아

알제

그라나다

테투안

알제리

다마스

라바트

페스

알카이라완

지중해

팔레스

아틀라스 산맥

튀니지

모로코

예루살

마라케시

리비아

카이로

이집트

사하라 사막

나일 강

나이저 강

| 0 | | 1,000 | | 2,000마일 |

| 0 | 1,000 | 2,000 | 3,000킬로미터 |

볼가 강

돈 강

우랄 강

작사르테스 강

아랄 해

트란스옥시아나

중앙아시아

투르키스탄 시티
(야시)

키루스 강

카스피 해

화라즘

타슈켄트

아제르바이잔

아라스 강

부하라

사마르칸트

군바디 카부스

옥수스 강

샤리 샤브즈

티그리스 강

타브리즈

메르프

모술

마라가

라바티 샤라프

술타니야

이란

네이샤부르

호라산

하마단

라이

콤

카샨

헤라트

데스 강

바그다드

이라크

아프가니스탄

에스파한

아라비아

인더스 강

델리

시라즈

파르스

파키스탄

데디나

페르시아 만

갠지스 강

브라마푸트라 강

데카

인도

해

아라비아 해

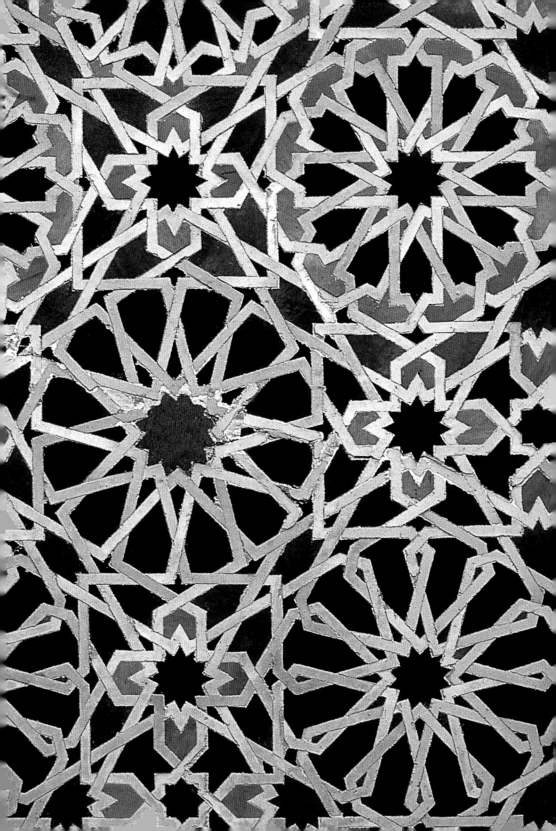

었다. 일한국은 거의 한 세기 이상 이슬람 땅을 지배했지만, 1370년 몽골이 탄생시킨 또 한 명의 위대한 정복자 티무르(유럽에서는 '절름발이 티무르'라는 뜻의 '티무르-렝'에서 와전되어 타메를란이라 알려졌다)가 이슬람 땅에 두번째로 몽골 제국을 건설했다.

티무르의 힘도 결국 덧없이 사라지고 말았지만, 몽골인이 중앙아시아와 서아프가니스탄과 동이란에 남겨놓은 예술과 문화는 그 후로도 이슬람 땅에 면면히 이어졌다. 예를 들어 서아나톨리아의 지배자로 부상한 오스만 왕조가 그랬듯이 맘루크 왕조도 티무르 시대의 장식 모티브를 그들의 예술에 받아들였다.

중세 후반부에 이슬람의 모태인 비옥한 초승달 지역에서 새로운 중심지로 떠오른 이란과 중앙아시아까지 이슬람 땅에서는 정권의 혁명적인 변화가 있었던 반면에 유럽에서는 도시와 상업이 급속도로 발전했다. 그 결과로 북아프리카는 이슬람 땅에서만이 아니라 기독교 땅인 유럽에서도 소외되는 현상이 벌어졌다. 게다가 15세기에 포르투갈이 아프리카를 돌아가는 해로를 발견하고, 1492년에는 에스파냐가 신세계를 발견함으로써 이런 소외 현상은 더욱 가속화되었다. 또한 중세가 끝나갈 무렵에는 세계경제가 지중해를 중심으로 한 전통적인 무역에서 인도와 극동과 미국에 걸치는 장거리 무역으로 변했지만 북아프리카는 쉽게 우회할 수 있는 장애물에 불과했다.

중심의 다변화는 초기 시대의 아바스 왕조의 양식처럼 건축이나 미술에서 하나의 양식이 주도할 수 없게 되었다는 뜻이다. 그 지역에 어울리는 양식이 더욱 중요하게 되었다. 따라서 에스파냐와 북아프리카의 이슬람 건축은 이란과 중앙아시아의 건축과 뚜렷이 구분된다. 또한 에스파냐의 도자기와 이란의 도자기도 눈에 띄게 다르다. 그러나 외면의 다양함이 이슬람교라는 근원적인 일체감을 완전히 빼앗을 수는 없다는 증거라도 보여주듯이 이슬람 땅 전역에서 공통적으로 받아들인 예술적 특징이 있었다.

모스크 옆에 세워진 미나레트가 그 대표적인 예다. 또한 종유석처럼 층을 이룬 벽감 장식인 무카르나스도 에스파냐에서 아프가니스탄까지 급속도로 확산된 건축 양식의 하나로 이슬람 건물에 거의 절대적으로 적용되었다. 끝으로 식물의 줄기와 잎과 덩굴과 같은 자연의 형태에 근

73
알람브라 궁전,
그라나다,
대사의 방에
있는 12잎꼴의
별 모양 장식,
14세기 초

간을 두지만 무한히 복잡한 기하학적 문양으로 재해석해낸 독특한 장식인 아라베스크(당초문)도 이슬람 미술과 건축 장식의 특징이었다. 이런 특징들에는 특별한 의미가 담겨 있었지만 이슬람 땅의 서로 다른 환경에 살고 있던 다양한 민족들에게 폭넓게 받아들여지면서 이런 문양과 모티브들은 다양한 의미로 재해석되었던 것으로 여겨진다.

마드라사와 무카르나스 건축술

5

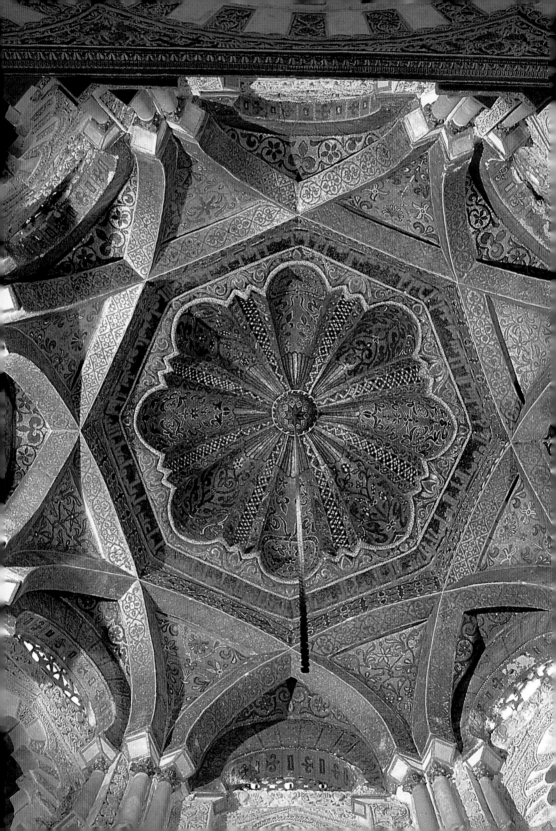

아바스 왕조의 세력이 900년경 쇠퇴하기 시작하면서 건축과 예술에서도 각 지역마다 독특한 양식이 아바스 양식을 대체하기 시작했다. 이런 양식들은 해당 지역에서 쉽게 구할 수 있는 자재와 전통적인 건축 기법을 사용했다. 에스파냐와 북아프리카, 이집트와 시리아, 아라비아, 아나톨리아, 이란과 중앙아시아, 그리고 인도 등에서 저마다 독특한 양식이 나타났다. 그러나 아바스 왕조의 유산이 완전히 사라지지는 않아 상당한 건물들이 여러 지역에서 표준으로 남아 있었다. 물론 가장 중요한 것은 다주식 양식인 모스크였다. 하지만 모스크도 널리 확대되면서 무슬림 공동체의 변화하는 욕구를 만족시켜주기 위해서 조금씩 변하고 있었다.

모스크가 중기에 들어 어떻게 변했는가를 보여주는 좋은 예는 코르도바의 대모스크다. 코르도바는 과달키비르 강변에 위치한 무슬림 에스파냐의 수도였다. 무슬림이 711년에 이곳에 자리잡은 후 이곳을 곧 그 지역의 수도로 삼았다. 대모스크는 우마이야 가문의 유일한 후손인 아브드 알 라만 1세(재위 756~88)가 784~85년에 세우기 시작한 것이다. 알 라만은 750년 아바스 왕조의 학살을 피해 시리아로 피신해서 북아프리카로 극적으로 탈출했다. 그리고 6년 후에는 코르도바로 건너갔다. 그는 이곳에서 30년을 보내면서 힘을 축적해 거의 말년에 이르러서야 모스크를 건설할 기회를 얻어 786~87년에 완공시켰다.

초기 시대에 건설된 대부분의 대모스크처럼 이 모스크(그림75)도 널찍한 안마당에서 다주식 건축양식의 기도실로 연결되었다. 이 모스크의 뚜렷한 특징은 나무지붕을 떠받치고 있는 기둥과 아치의 2단(段) 구조다. 이슬람에 정복되기 전 이 지역에 세워진 서고트족의 건물들이 짧고 굵은 기둥을 사용했기 때문에 무슬림들이 사용 가능한 자재를 최대한 활용하기 위해서 이런 양식을 고안해낸 것으로 보인다. 이 건물의 설계자들은 짧은 기둥 둘을 연결시키는 방식으로 필요한 높이를 얻어낼 수

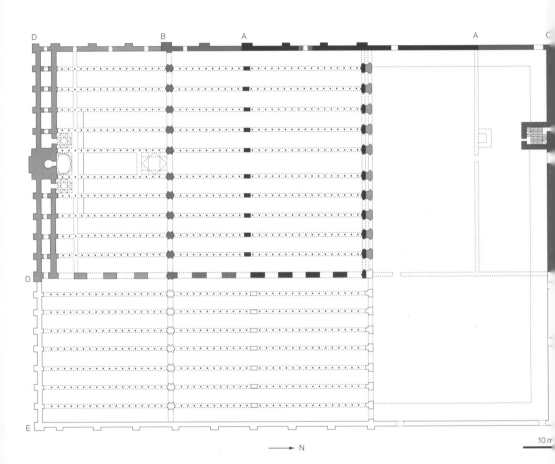

D B A A C

D

E → N 10 m

도 있었겠지만 불안한 구조를 보강하기 위해서 중간에 아치를 덧붙이는 방식을 택했다.

9세기와 10세기에 코르도바의 모스크는 계속해서 확장되고 아름답게 꾸며졌다. 2단의 건축구조가 그 후로도 계속 유지될 수 있었던 것은 비용이나 자재의 부족 때문이 아니라 최초의 구조를 지키려는 마음 때문이었다. 우마이야 가문의 칼리프 알 하캄 2세(재위 961~76)가 기도실을 확장했을 때 가장 대대적인 변화가 있었다. 알 하캄 2세는 기도실을 확장하면서 증축물의 중앙 입구, 그리고 새로운 미라브의 전면과 양측에 돔 지붕까지 올렸다.

증축된 구역은 최초 건물의 2단 지지구조를 한층 세련되게 발전시킨 양식, 즉 두 곡선이 교차하는 아치 형식으로 정교하게 짜여진 칸막이들로 구분되었다(그림76). 특히 미라브 근처에 칸막이로 구분된 구역은 통치자만을 위한 통로인 마크수라로서 키블라 벽을 따라 만들어진 통로를 통해서 궁전으로 연결되었다. 이 마크수라는 칼리프를 불의의 공격에서 보호하기 위한 것이 아니라 칼리프의 우월적 존재를 돋보이게 하려던 것으로 여겨진다.

마크수라는 조각된 대리석과 모자이크로 정교하게 장식되었다(그림 74). 모자이크는 비잔틴 시대에 성당을 장식하는 데 폭넓게 사용된 고비용의 기법이었지만, 코르도바에 정착한 우마이야 가문의 칼리프들은 그들의 조상이 250년 전에 세운 위대한 건축물들과 이를 연계하여 모스크를 모자이크로 장식했다. 결국 그들의 조상이 예루살렘에 세운 바위의 돔(그림8~10)이나 다마스쿠스의 대모스크(그림11, 13)와 같은 찬란한 건축물에 버금가는 모스크를 세우고 싶었던 것이다.

이런 꿈을 실현시키기 위해서 그들은 필요한 인부와 자재를 해외에서 들여오기도 했다. 아랍의 역사책에 따르면, 알 하캄은 콘스탄티노플의 비잔틴 황제에게 사절단을 보내 모스크를 장식해줄 장인의 파견을 요청하기도 했다. 이때 비잔틴 황제가 그 요청을 흔쾌히 받아들인 덕분에 사절단은 뛰어난 장인과 320킨타르(약 1만 6,000킬로그램)의 모자이크 조각을 선물로 받아 고향으로 돌아올 수 있었다. 알 하캄 칼리프는 장인들에게 거처까지 제공하며 극진히 대접해주었고, 모자이크 장식은 965년 6월에 완성되었다.

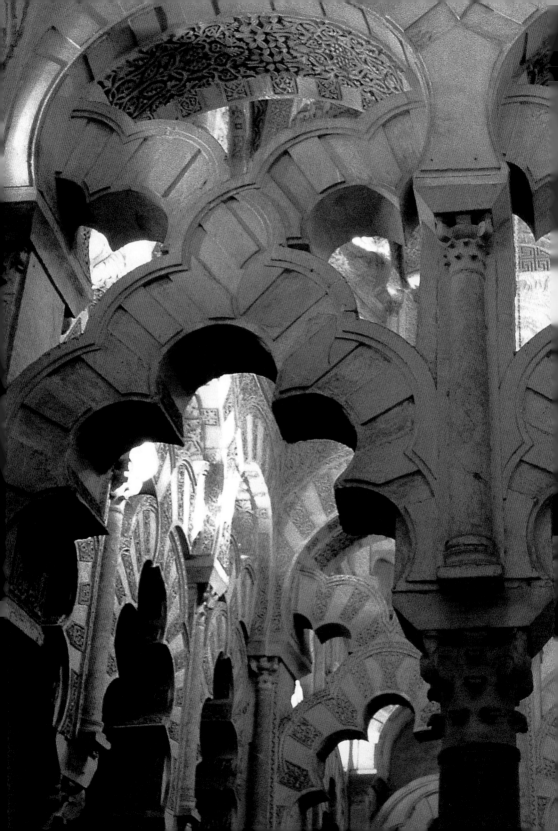

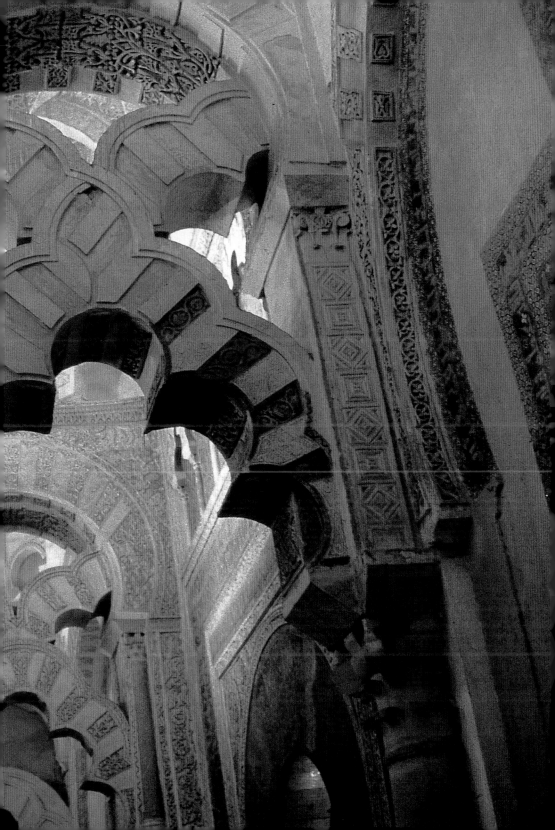

다주식 양식의 모스크는 이슬람이 새로이 정복한 지역에서도 선호된 건축양식이었다. 이 양식은 초기 이슬람 시대와 상징적 관계가 있는 것이긴 했지만, 사용된 자재와 지역적 건축방식에 따라 융통성 있게 변할 수 있는 건축양식이기도 했다.

예를 들어 터키의 베이셰히르에 세워진 대모스크는 나무기둥이 나무지붕을 떠받치는 양식이다(그림77). 1299년 에슈레포글루의 지배자 쉴레이만 베이(재위 1296~1301)가 세운 이 직사각형의 모스크는 돌담에 둘러싸여 있고 화려하게 조각된 정문이 자랑거리다. 또한 47개의 가느다란 나무기둥이 나무지붕을 수평으로 떠받치고 있는 목재 들보들을 지탱하는 구조가 이 모스크의 백미다.

77
에슈레포글루
모스크,
베이셰히르,
1299,
내부

아나톨리아는 대부분 고원 지대에 자리잡고 있어 겨울에는 춥고 눈이 많이 온다. 울창한 산이 모스크를 짓기에 충분한 나무를 제공해주었지만, 가혹한 기후 때문에 따뜻하고 건조한 지역처럼 안마당을 썰렁하게 그냥 두기에는 적당치 않았다. 따라서 연못이 있는 중간 공간에만 햇빛이 들도록 하고 나머지는 지붕을 이었다. 물론 연못은 세정(洗淨)에 쓸 빗물을 받아두기 위해 마련되었다. 오른쪽 구석으로 약간 올라간 곳은 통치자가 개인적으로 기도를 드리던 공간으로, 코르도바 모스크에서 칸막이로 구획된 곳과 비슷하지만 정교함에서는 비길 바가 못 된다.

이슬람이 인도를 정복한 후 델리에 처음 세운 쿠와트 알이슬람('이슬람의 권세') 모스크는 다주식 건축양식을 다른 식으로 적용한 예다(그림 78). 1190년대에 힌두교 사원의 잔해 위에 착공된 이 모스크는 힌두교 사원의 기둥을 재활용해서 세웠다. 모스크가 부근 땅보다 높은 곳에 세워진 것은 세속의 공간과 성소를 이런 식으로 분리해온 힌두교 사원의 전통에 따른 것이다. 또한 힌두교 사원처럼 모스크로 이어지는 계단까지 있다. 인도의 더운 날씨 때문에 이 모스크의 대부분은 자연에 그대로 노출된 상태다.

78
쿠와트
알이슬람
모스크,
델리,
1190년대에
착공,
안마당의 전경

인도에서도 높은 지붕까지 단번에 닿을 만한 기둥을 주변에서 구할 수 없었기 때문에 힌두교 사원에서 뜯어낸 기둥을 둘, 때로는 셋까지 이어서 높은 기둥을 만들었다. 이런 기둥들이 들보를 지탱해주고 다시 들보가 납작한 지붕을 떠받치는 건축양식은 인도의 전통적인 건축방식이었다. 요컨대 인도의 건축가들은 아치와 볼트를 사용한 건축법에 익숙하

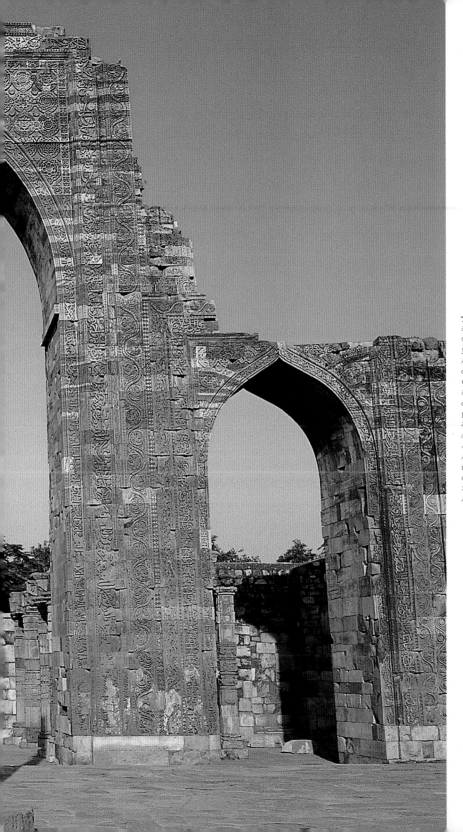

79
쿠와트
알이슬람
모스크에
세워진 내쌓기
아치의 차폐물,
델리,
쿠트브 알 딘
아이바크 건설,
1198,
중앙의 철주는
4세기경 비슈누
신에게 헌정된
사원에서
떼어온 것으로
이 모스크에
전리품으로
세워졌다

지 않았기 때문에 이곳의 건물들은 기둥과 들보를 뼈대로 삼는 가구식 구조(架構式構造, 세로의 기둥들을 가로지르는 보(상인방)를 사용한 건축방식)로 지어졌다.

델리에 처음 세워진 이 모스크는 지배자의 마음에 차지 않았던지 곧바로 개축되었다. 이슬람 사원답지 않았기 때문이었을 것이다. 12세기 말, 이슬람 동부의 건축물들은 아치와 돔을 보편적으로 사용하고 있었다. 따라서 1198년 델리의 지배자이던 쿠트브 알 딘 아이바크는 기도실 앞의 안마당에 아치형의 차폐물을 세우라고 명령했다(그림79). 크고 높은 아치의 양쪽에 그보다 낮고 좁은 아치가 세워진 차폐물이었다.

델리의 석공들은 진정한 아치를 세우는 법을 몰랐기 때문에 돌을 윗단이 아랫단 보다 약간 돌출하게 쌓아 중앙에서 만나도록 하는 내쌓기(corbel) 방식으로 아치를 흉내냈다. 그러나 내쌓기 방식은 엄청난 하중을 이겨낼 수 없기 때문에 그 위에 돔을 얹을 수 없었다. 따라서 아이바크의 차폐물은 배경을 가리는 역할에 만족하면서 자연스런 덩굴무늬와 서체로 표면을 아름답게 장식했다. 델리의 석공들이 조각한 것으로 추정되는 이 장식은 인도의 전통적 기법을 이슬람 지배자의 욕구에 맞춰 변형시킨 또 하나의 좋은 예다. 이슬람에게 정복당하기 전까지 힌두교와 자이나교의 건축물은 많은 팔다리를 가진 신과 여신의 모습을 조각한 인물상으로 장식되어 있었다. 그러나 무슬림은 이런 우상숭배를 혐오했기 때문에 이런 인물상이 새겨진 자재들을 재사용할 때 인물상을 깨끗이 지워내고 식물과 기하학적인 무늬를 조각해 넣었다.

코르도바에서도 그랬듯이 델리의 모스크도 급속도로 늘어나는 무슬림들을 수용하기에는 턱없이 비좁았다. 또한 대중을 위한 건축물을 권위의 상징물로 생각한 지배자들의 요구를 만족시켜줄 수도 없었다. 따라서 1199년에 모스크 바로 밖에 사암으로 거대한 미나레트가 건설되기 시작했다. 그러나 쿠트브 미나르(그림80)로 알려진 이 미나레트는 1368년에야 완공될 수 있었다. 돌출된 원형의 기둥들을 발코니로 분리하고 명각으로 장식한 72.5미터의 미나레트는 이슬람의 권위를 완벽하게 드러내는 상징물이었다.

사실 12세기 말경, 홀로 하늘 높이 솟아 있는 날씬한 미나레트는 대서양에서 인도양까지 이슬람의 지배를 과시하는 보편적인 상징물이었다.

80
쿠트브 미나르로
알려진 미나레트,
쿠와트 알이슬람
모스크에 세워짐,
델리,
1199년 착공

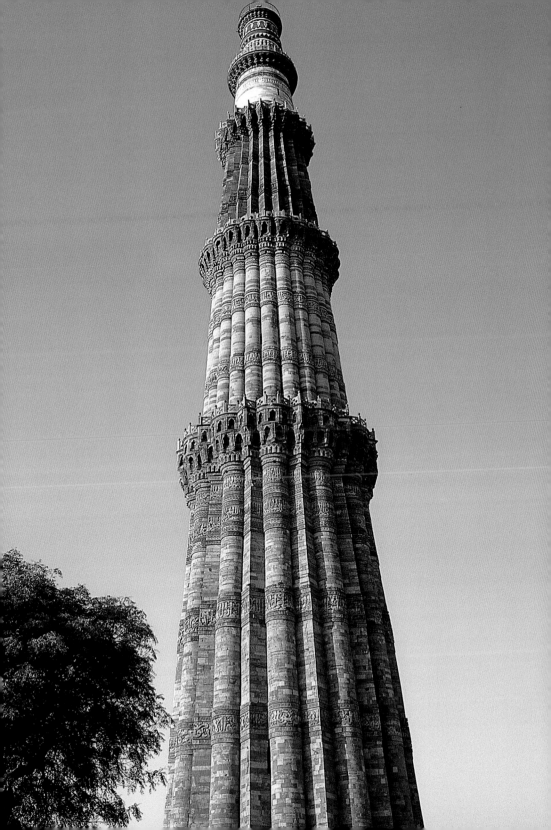

미나레트는 대개 모스크에 세워졌다. 실제로 미나레트는 새 모스크를 짓는 것보다 비용이 덜 들었을 뿐 아니라 멀리에서는 마을이 있는 곳을 알려주고 가까이에서는 모스크의 위치를 알려주는 양수겸장의 잇점을 지닌 건축물이었다. 또한 미나레트는 그 건립자의 믿음을 증명해주는 동시에 이슬람의 존재를 널리 알리는 역할까지 했다.

1210년부터 1229년 사이에 아이바크의 사위 일투트미슈가 쿠와트 알 이슬람 모스크의 규모를 세 배로 확장시키면서 그 거대한 미나레트까지 안마당으로 들어가게 되었다. 그로부터 한 세기가 지난 후, 알라 알 딘 할지(재위 1296~1316)가 규모를 다시 세 배로 확장시켜 전체 면적이 228×135미터에 이르게 되었다.

이때 할지는 이 거대한 모스크에 어울릴 만한 두번째 미나레트를 새 안마당에 세우라는 명령을 내렸다. 쿠트브 미나르의 직경 길이의 두 배에 이르는 기단이 보여주듯이 그 미나레트는 145미터의 높이로 세워질 예정이었다. 그러나 할지의 죽음과 더불어 이 원대한 계획도 물거품이 되고 말았다. 엄청난 크기의 기단만이 그 원대한 야망을 어렴풋이 짐작하게 해줄 뿐이다.

아이바크가 델리의 모스크에 덧붙인 아치형의 차폐물을 '이슬람식' 문양으로 장식한 것은 그의 일행이 아프가니스탄에서 북인도로 넘어온 때문이었다. 아프가니스탄 출신이었기 때문에 그들은 당시 이란에서 건축의 기준처럼 받아들여지던 아치와 돔을 잘 알고 있었을 것이다. 모스크의 기준이 된 이란의 건축양식은 이란 중부의 중심도시인 에스파한의 대모스크에서 분명히 확인된다.

다른 도시들의 모스크와 마찬가지로 이 모스크도 도시의 성장과 더불어 대대적인 개축을 피할 수 없었다. 8세기 말, 정확히 말해서 에스파한이 아바스 왕조의 한 주도였을 때 현재의 땅에 처음 모스크가 세워졌다. 아담한 흙벽돌의 건물은 840~41년에 다주식 건축물로 바뀌었고, 커다란 중앙 안마당을 둘러싼 방들의 납작한 지붕은 구운 벽돌로 기둥을 쌓아 떠받쳤다.

그 후 아바스 칼리프의 군사적 후견인을 자처한 부이 군벌가문이 에스파한을 그들의 터전으로 삼은 10세기 말경 모스크도 완전히 새로운 모습으로 탈바꿈했다. 훗날 아이바크가 델리의 모스크에 커다란 차폐

물을 세울 때도 그랬듯이 부이 가문도 안마당을 빙 둘러싸도록 기둥을 세웠다. 이런 식의 개축에서 우리는 그들이 건물의 외관보다는 안마당의 전경을 더욱 중요시했다고 추정해볼 수 있다. 또한 이런 식의 개축은 후견인으로서는 돈을 절약할 수 있는 잇점이 있었다. 실제로 맨땅에 새 모스크를 짓는 것보다 열주를 세우는 것이 비용 면에서 훨씬 절약되었다.

에스파한의 모스크는 셀주크 왕조 때에 대대적인 변화를 겪었다. 권력이 상대저으로 제한되었을 뿐 이니라 단명으로 끝난 부이 가문과 달리, 셀주크 왕조는 이슬람 땅 동부에서 막강한 권세를 휘둘렀다. 또한 투르크군과 페르시아 관료의 지원을 받아 이슬람 세계를 계급국가로 바꾸어나갔다. 이때 에스파한은 중앙아시아에서 시리아에 이르는 거대한 제국의 수도가 되었다.

셀주크가 에스파한의 모스크에 행한 첫 작업은 남쪽 끝의 미라브 앞에 있는 24개의 기둥을 헐어내고 그 사이에 돔 지붕의 독채를 세워 상대적으로 평등정신이 배어 있던 다주식 건물에 변화를 준 것이다. 이 작업은 술탄 말리크샤(재위 1072~92)의 총리대신이던 니잠 알 물크의 명령으로 1086~87년에 시작되었다. 돔형 독채는 술탄과 그 조신들을 위한 거대한 마크수라로 세워졌던 것이다. 게다가 술탄이 다마스쿠스에서 우마이야 시대에 세워진 모스크의 마크수라에 거대한 돔을 얹는 등 대대적인 보수를 지시하고 귀향한 직후였기 때문에 에스파한 모스크의 개축도 충분한 명분이 있었다. 이런 점에서 에스파한 모스크에 얹은 돔은 시리아적 사상을 페르시아식으로 해석한 것이다.

하지만 자재와 건축기법에서 에스파한과 다마스쿠스는 상당히 달랐기 때문에 말리크샤가 시리아의 건축가를 데려왔을 가능성은 거의 없다. 따라서 건물을 설계하기 전에 총리대신은 페르시아의 건축가들에게 시리아의 건물 모습에 대해 상세히 설명해주었을 것이라 여겨진다. 실제로 중세 시대에 마크수라와 돔 같은 건축 형태와 개념은 지역간에 원활히 교환되었던 반면에 건축자재와 기법——시리아에서는 돌과 나무, 이란에서는 벽돌——은 토속적인 면을 그대로 유지하는 경향을 띠었다. 따라서 당시 후원자와 건축가들은 비슷한 모습으로 지으려 했겠지만 오늘날 우리 눈에는 상당히 다르게 보인다.

그것으로 니잠 알 물크가 당시 최대 라이벌이던 교활한 타지 알 물크를 완전히 압도할 수는 없었다. 그래서 2년 후 니잠은 모스크의 북쪽에 돔형의 방을 다시 세웠다(그림81). 많은 부분에서 남쪽 돔과 크게 다르지 않지만, 상당한 부분이 유럽의 고딕 건축을 연상시키는 구조를 지니고 있어 훨씬 우아해 보인다. 실제로 북쪽 돔형의 방은 중세 페르시아 건축의 걸작으로 손꼽히기도 한다. 그러나 이 독특한 건물을 세운 목적은 오리무중이다. 북쪽에 돔형의 방이 있는 모스크를 다른 곳에서는 전혀 찾아볼 수 없기 때문이다. 따라서 이 건물이 아름답기는 하지만 이란의 모스크 발전사에서는 크게 벗어난 것으로 여겨진다.

　　반면에 미라브 앞의 남쪽 돔은 이란 모스크 설계의 기준이 되었다. 기둥을 헐어내고 그 사이에 독립된 돔형의 건물을 세움으로써 다주식 구조 자체가 불안정해질 수밖에 없었다. 천장이 낮은 홀의 중앙에 얹은 웅장한 돔은 시각적으로도 부자연스러워 보였을 것이다. 어쨌든 남쪽 돔형의 방은 곧이어 모스크의 다른 부분과 연결되었다. 게다가 안마당과 돔 건물 사이의 기둥들이 모두 해체되고, '이완'이라 불리는, 한 면을 출입구로 튼 반원통형 볼트(barrel vault) 천장의 공간으로 대체되었다

(그림82).

이완은 이슬람이 도래하기 전부터 페르시아 건축의 특징으로, 궁전에서도 사용되어 통치자의 옥좌에서 안마당으로 연결되는 형식이었다. 이완은 우마이야와 아바스 시대의 궁전에서도 사용되었지만 셀주크 시대에는 모스크에만 사용되었다. 모스크의 남쪽 면, 즉 키블라의 중앙에 이런 이완을 덧붙이기 위해서 안마당의 다른 세 면의 중앙에도 이완이 세워졌다(그림83). 그러나 이 작업은 1121~22년에 일어난 대화재로 모스크의 대부분이 소실된 후에 시행된 것으로 여겨진다.

12세기 초 에스파한의 대모스크는 이란 모스크의 전형이라 할 수 있을 정도로 모든 특징을 갖추게 되었다. 즉 안마당을 둘러싼 네 면의 중앙에 세워진 이완, 키블라 이완 끝의 미라브에 올린 돔 등. 이런 양식의 건물 외벽은 도시의 한 부분으로 거의 완전히 융합되어 있었다. 다만 화려하게 장식된 정문 출입구만은 예외였다.

서양 건축물은 밖에서 보아야 그 멋을 제대로 감상할 수 있지만, 사방에 이완을 갖춘 이슬람 건물은 안마당에서 보아야 제격이다. 안마당의 파사드는 정교하게 장식되었지만 외벽은 평범하기 이를 데 없는 다마스

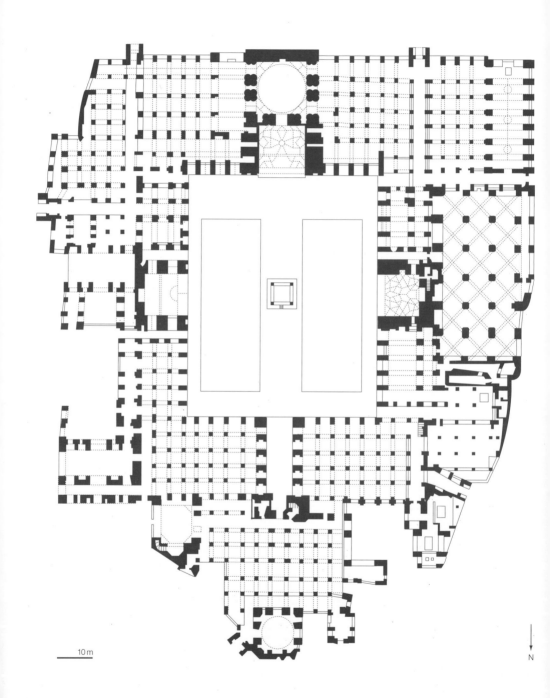

10 m

N

쿠스의 우마이야 대모스크에서 이런 생각이 시작된 듯하다. 게다가 건물의 외벽이 존재한다고 말하기조차 힘든 에스파한의 대모스크는 이런 생각을 더욱 발전시킨 예다. 요컨대 외벽은 그다지 중요한 것이 아니었기 때문에 건물을 어떤 방향으로든 확대시킬 수 있었다. 결국 모스크에서 중요한 것은 안마당과 네 개의 이완이었다.

뜨거운 햇살, 때때로 몰아닥치는 냉기, 그리고 비가 거의 오지 않는 이란의 기후 조건에서 네 이완을 중심으로 한 설계는 합리적 선택이었던 것으로 여겨진다. 기도를 위해 가장 자주 사용된 키블라 이완은 북쪽으로 열려 있어 하루 종일 시원한 그늘이 드리워진다. 반면에 서쪽, 북쪽, 동쪽의 이완에는 차례로 오전과 정오와 오후에 햇살이 비치기 때문에 학습과 휴식 등 상황에 따라 적합한 활동이 이루어졌다. 그런데 태양의 각도는 계절에 따라서도 바뀐다. 태양이 높게 뜨는 여름에는 빛이 이완의 구석까지 스며들지 못하기 때문에 안쪽으로 시원한 그늘이 만들어지고, 태양이 낮게 뜨는 겨울에는 햇살이 이완의 구석까지 비추면서 따뜻한 온기를 안겨준다. 게다가 안쪽은 차가운 겨울바람도 그런대로 막아주지 않는가!

원래 네 이완을 중심으로 한 설계는 기본방향을 갖지 않지만 모스크에서는 키블라 벽의 이완이 가장 크고 중요한 역할을 하기 때문에 그 끝에 커다란 돔을 얹어 그 역할을 강조했다. 따라서 참배자는 안마당에 들어서서 미라브를 보지 못하더라도 즉시 기도 방향을 알 수 있었다.

셀주크가 득세하기 전까지는 이란의 모스크에는 돔이 사용되지 않았지만 에스파한의 모스크에 얹혀진 두 돔의 정교한 모습은 이란에 돔을 세우는 오랜 전통이 있었음을 증명해준다. 돔은 주로 무덤을 덮는 데 사용되었다. 예언자 무하마드는 죽은 사람을 위해 아름다운 무덤을 세워 애도하는 행위 자체를 반대했을 뿐만 아니라 시체를 수의에 싸서 땅과 직접 접촉하도록 묻고 특별한 무덤을 만들 필요가 없다고 가르쳤다. 그러나 이슬람 정통파는 이슬람 이전 시대의 보다 세련된 매장문화를 받아들였다.

예를 들어 이집트의 매장문화는 그야말로 사자(死者)의 도시에 피라미드를 세운 파라오 시대로 거슬러 올라간다. 또한 지중해의 기독교 국가들은 그리스·로마 시대의 마우솔레움(영묘, 유난히 세련된 무덤에 묻

83
대모스크,
에스파한,
일정한 형태를
규정할 수 없는
외형을
보여주는
평면도

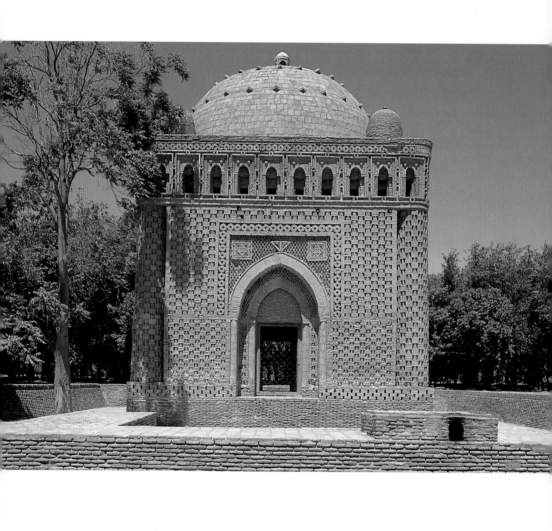

힌 그리스 왕 마우솔로스의 이름에서 유래)만이 아니라 믿음을 지키기 위해 순교한 사람들을 기념해서 성당을 짓는 전통까지 물려받았다. 초기 이슬람 시대에도 일부 무덤들은 간단한 묘석이나 묘판을 세워 눈에 띄게 표시했고, 심지어 메디나에 있는 무하마드의 무덤까지 사방에 목조 차폐물을 두르고 결국에는 돔까지 씌웠다.

무하마드를 비롯해서 선각자들의 무덤을 찾아가는 관습이 공식적으로 금지되었음에도 불구하고 많은 사람이 죽은 이를 기념하려고 묘를 찾았다. 따라서 창살, 묘석, 묘판으로 묘를 장식하는 일이 비일비재했으며 심지어 작은 건물을 세우는 경우도 있었다. 하지만 공식적인 정책은 그런 관습을 인정하지 않았기 때문에 칼리프처럼 중요한 인물도 처음에는 소박한 묘에 묻혔다. 그러나 9세기 말 아바스 왕조의 칼리프들이 왕가의 영묘를 인정하면서 그들의 총독과 경쟁자들도 그런 매장문화를 저항 없이 받아들였다.

이슬람 땅의 어디에서나 볼 수 있는 초기 무덤의 하나가 부하라에 있는 사만 가문의 무덤이다(그림84). 사만 가문(재위, 819~1005)은 옛 페르시아의 귀족 가문으로 아바스 시대에 중앙아시아의 서부지방을 다스린 왕조를 세웠다. 이 가문에서 가장 뛰어난 인물로 평가받는 이스마일 이븐 아마드(재위 892~907)는 바그다드와 인도 사이의 넓은 땅을 다스렸지만 칼리프의 영주라는 신분을 잠시도 망각하지 않았다. 민간 전설에 따르면 부하라의 영묘가 이스마일의 무덤이라 하지만, 그가 죽은 후에 세워진 가족묘일 가능성이 훨씬 높다.

구운 벽돌로 세워 장식한 이 영묘는 거의 정육면체로 비스듬히 기운 벽이 중앙 돔을 떠받치고 네 귀퉁이에 작은 돔을 덧붙인 모습이다. 단순한 형태지만 내부와 외벽에는 담황색의 벽돌로 정교한 무늬를 수놓았다(그림85). 구조와 장식의 뛰어난 멋과 조화에서, 이 건물이 이런 양식으로 처음 지어진 것은 아니라는 추정이 가능하다. 따라서 10세기 초에 이란 땅에는 돔형 건물을 화려하게 짓는 오랜 전통이 있었을 것이라 추정해볼 수 있다.

돔형의 입방체 건물은 무덤에 가장 흔히 사용된 구조였지만 유일한 것은 아니었다. 실제로 이란 북부에서 11세기에 세워진 것으로 추정되는 탑 모양의 인상적인 무덤이 적잖게 발견된다. 그 가운데 가장 눈에 띄는

무덤이 제야르 왕조의 통치자, 카부스 이븐 우슘기르(재위 978~102)가 세운 52미터 높이의 벽돌탑인 군바디 카부스(그림86)다. 실제보다 높게 보이려고 인공으로 쌓은 10미터 높이의 언덕 위에 수직으로 세워 주변의 평원을 굽어보고 있는 이 탑은 원형의 테두리에 삼각뿔들을 덧붙인 단순한 몸체에 원추형의 지붕을 씌웠다.

특별한 장식이 없는 외벽은 탑신을 두른 두 개의 동일한 명각으로 나누어져 있을 뿐이다. 명각의 내용은 카부스가 이 탑의 건설을 1006~7년에 직접 명령했다는 것이다. 평탄한 땅에 우뚝 솟은 모습을 보고 후세의 한 작가는 "카부스의 몸이 땅 속에 매장된 것이 아니라 돔에 연결된 긴 사슬에 매달린 유리관에 넣어진 듯하다"라고 썼다.

카부스는 위대한 이슬람 역사에서 상대적으로 무명인에 불과하지만 그가 남긴 무덤은 제 역할을 완벽하게 해냈다. 덕분에 우리가 그의 이름

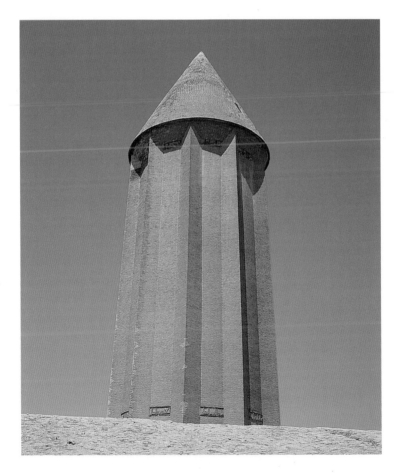

85
왼쪽
사만 가문의
무덤, 부하라,
920년대,
벽돌로 쌓은
벽(부분)

86
오른쪽
군바디 카부스,
고르간,
1006~7

까지 기억하지 않는가! 대부분의 통치자는 웅대한 무덤으로 그들의 이름을 후세에 전하려 했다. 때문에 무덤은 점점 커졌다. 이란을 통치한 몽골의 일한국 통치자인 울자이투(재위 1306~13)가 세운 무덤은 가장 큰 무덤 가운데 하나다(그림87). 울자이투의 수도는 일한국이 이란 북서지방의 대초원에 세운 술타니야('제국')였다.

오늘날 이곳은 흙벽돌 건물들이 늘어선 먼지가 자욱한 마을로 변해버려 한때 거대한 제국의 수도였다는 사실이 도무지 믿겨지지 않는다. 베네치아의 상인 마르코 폴로(1254~1324)는 중국을 찾아가던 길에 이란의 북서지방을 지났다. 이곳에서 중국의 옷감, 인도의 향료, 카스피 해의 비단, 시라즈의 면화, 걸프 만의 진주 등이 산더미처럼 쌓인 시장을 목격한 그는 이란의 상업활동을 실감나게 묘사하기도 했다. 몽골의 지배하에 평화를 구가하던 유라시아, 즉 다뉴브 강에서 북중국해(서해)까지의 거대한 땅이 무역이란 수단을 통해 하나로 결합되어 있던 시대였다.

울자이투의 영묘는 거대한 몽골 제국에 어울리는 상징물이었다. 구운 벽돌을 50미터 높이로 쌓아 올리고 그 위에 얹은 돔 지붕은 푸른 기와로 덮여 있어 멀리에서도 뚜렷이 보인다. 또한 아직까지 기단 부분이 남아 있는 8개의 날씬한 미나레트가 돔을 둥그렇게 에워싸고 있었다. 한편 참배자들이 술탄의 영혼을 위한 곳이라 생각했을 직사각형의 홀이 남쪽, 즉 키블라 쪽에 위치해 있다. 팔각형의 건물 안에는 대각선으로 25미터에 이르는 커다란 공간 하나가 있다. 사방 벽에 깊은 벽감이 있는 이 공간은 바깥 경치가 아래로 굽어보이는 회랑으로 연결된다. 또한 돔 아래로 건물의 외벽을 둘러싸고 있는 또 하나의 회랑에서 굽어보이는 평원도 절경이다.

건물의 외벽은 유약을 바른 타일로 덧씌워 그렇잖아도 장려한 건물을 한층 돋보이게 했다. 회랑의 볼트 천장 아래(그림88)처럼 내밀한 곳에도 회반죽에 조각과 채색을 넣어 장식했다. 24개의 볼트 천장은 각기 다른 기하학적 문양으로 장식되어 있는데 대부분이 당시 필사본에 사용된 문양들과 놀라울 정도로 유사하다(그림107). 따라서 두 분야의 장인들이 동일한 도안책에서 문양을 채택했을 것이라는 추정이 가능하다.

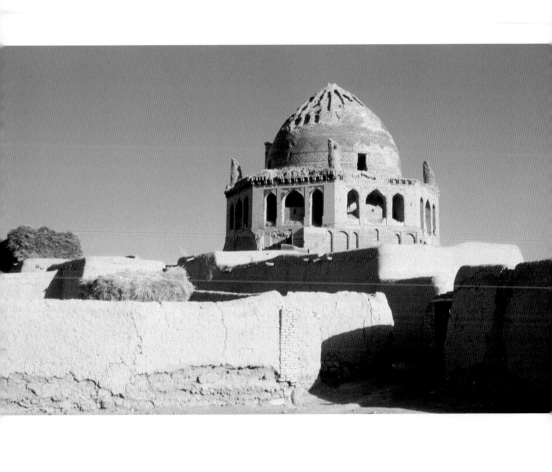

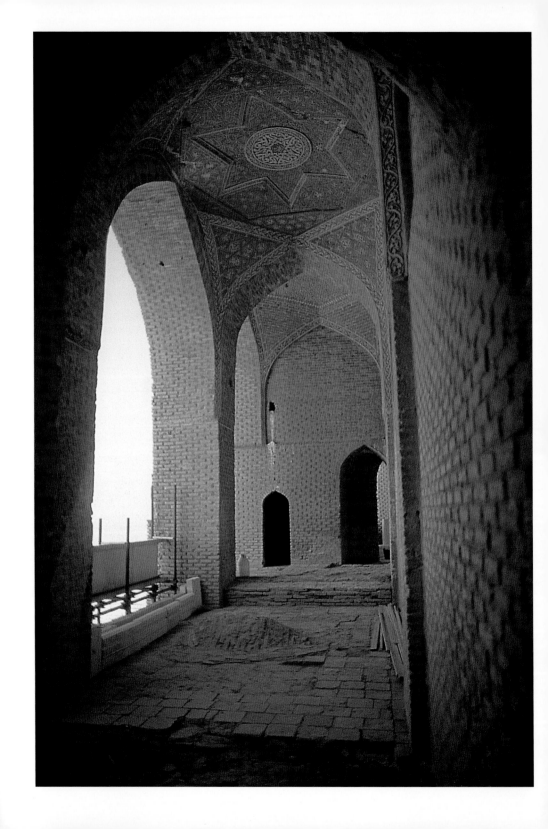

중기 이슬람 시대, 특히 이란에서는 색이 건물의 특정한 부분을 규정하고 구분하는 데 폭넓게 사용되었다. 유약 처리한 타일이 점점 대중화되면서 외벽의 장식용으로 쓰였으며 다양한 색이 사용되었다. 예를 들어 사만 가문의 무덤이 보여주는 미학적 효과는 외벽에 드리우는 빛과 그림자의 관계를 세심하게 계산해낸 결과물이었다. 이런 접근법은 유약 처리한 토기 조각을 벽돌 사이에 사용해 단순한 벽에 변화를 주는 방식으로 색—주로 청록색—을 도입한 11세기 이후로 꾸준히 발전했다.

14세기에는 광택이 나는 부분과 그렇지 않은 부분의 비율이 완전히 역전되어 증축된 부분은 전체를 유약 처리한 도자기 조각으로 모자이크 장식했다. 이때의 모자이크는 끌로 형체를 다듬은 도자기 조각을 모르타르로 심는 방식으로, 다마스쿠스와 코르도바에서 사용한 유리 조각 모자이크 방식과 기술적으로 상당히 다르다. 울자이투 무덤의 처마는 담황색의 벽돌에 세 가지 색—청록색, 암청색, 흰색—의 타일로 장식했다. 그 후 색은 더욱 다양해져 초록색, 황토색, 암자색도 사용되었다. 이처럼 다양한 색으로 외벽을 장식하는 경향이 뚜렷해지면서 문양도 더욱 다채로워졌으며 꽃을 모티브로 한 기하학적 문양까지 생겨났다.

통치자들은 화려한 영묘를 건설해서 그들의 존재를 영원히 역사에 남기고 싶어했지만, 다른 유명인, 특히 성자를 위한 건물을 봉헌해 이 땅과 내세에서 알라의 축복을 기원하는 데 전력을 기울인 통치자들도 적지 않았다. 이슬람 땅에 두번째 몽골 제국을 건설한 티무르(재위, 1370~1405)는 러시아의 대초원을 지배하던 몽골 왕조인 황금군단을 섬멸한 후 승전에서 얻은 전리품을 바탕으로 아마드 야사비(1166년 사망)의 무덤 위에 웅장한 영묘를 세웠다.

아마드는 중앙아시아의 투르크인을 이슬람으로 개종시키는 데 결정적인 역할을 해낸 수피교의 지도자였다. 중기 이슬람 시대에 신비주의는 개인적인 고행에서 벗어나 공동체 활동으로 변해갔다. 말하자면 신비주의자들이 샤이흐로 불리는 스승의 가르침을 중심으로 집단으로 조직화되었다. 그들은 형태에서 마드라사와 거의 구분되지 않는 한카라 불리는 건물에서 함께 살았다. 아마드는 타슈켄트에서 북쪽으로 이어지는 무역로에 위치한 야시(현재 카자흐스탄의 투르키스탄)로 알려진 오

88
울자이투의
영묘,
술타니야,
1313,
회랑의
볼트 천장

아시스에서 신비주의 수도회를 창립했다. 그가 세상을 떠난 후 그의 무덤은 중앙아시아와 볼가 강 유역에 살던 투르크인들에게 순례의 중심지가 되었다. 기회를 포착하는 데 뛰어난 혜안을 지닌 티무르는 수피교의 수도회를 장려하기로 결정하고 아마드의 무덤을 대대적으로 개축하라는 명령을 내렸다(그림89).

그 무덤은 광활한 초원 위에 우뚝 솟아 있다. 탑들이 늘어선 거대한 이완, 즉 주된 출입문을 들어서면 중앙에 있는 정방형의 방, 청색 타일로 장식된 돔 지붕의 방이 방문객을 유혹한다. 수피교도의 집회소로 사용된 이 방에는 시원한 물을 채운 커다란 수반이 준비되어 있어 순례자

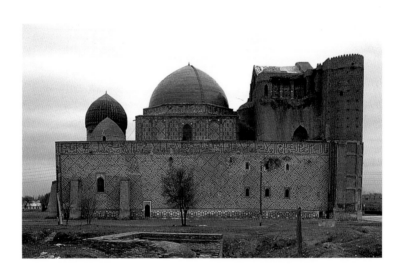

89-91
아마드
야사비의 성묘,
투르키스탄,
1398
왼쪽
외부 모습
오른쪽
내부의
볼트 천장

들의 목을 축여준다.

한편 모스크, 부엌, 욕실, 도서실, 명상실, 기숙사 등의 보조적인 방들이 건물의 측면에 배치되어 있지만, 성묘의 중심은 중앙 방의 뒤에 마련된 조그만 돔 지붕의 방이다. 아래에 성자의 관을 뉘어놓은 이 방에도 역시 청색 타일을 씌운 멜론 모양의 돔 지붕을 얹었다. 안에서 바라볼 때 무카르나스로 장식된 볼트 천장은 아름다움의 극치를 보여준다(그림 90과 91).

때때로 종유석에 비유되는 무카르나스는 10세기 말부터 이슬람 땅에서 건물의 장식 수단으로 사용된 기법이다. 아랫열부터 점점 돌출하는 벽감 모양의 층으로 구성되는 무카르나스는 돔 내부의 지지물, 예를 들

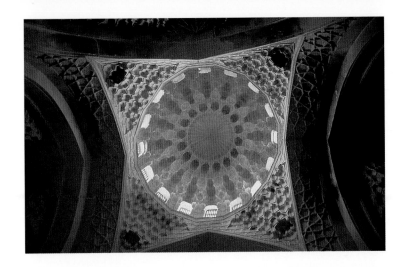

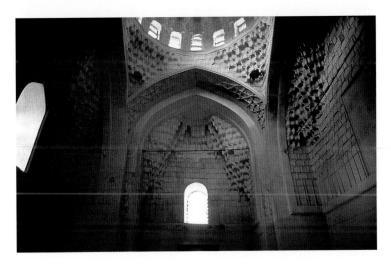

어 모퉁이의 스퀸치(squinch, 돔을 지지하기 위한 내쌓기나 아치, 니치, 볼트 등의 구조물—옮긴이)에 사용되었을 뿐만 아니라, 무덤이나 미나레트 등 건물의 외벽에서 각 부분을 구분 지어주는 요소로도 사용되었다. 군바디 카부스에서도 정문의 볼트 천장이 무카르나스로 장식되었으며, 술타니야 모스크에서도 벽과 돔을 구분지어주는 처마 장식이 타일 모자이크로 덮힌 3층의 무카르나스로 장식되어 있다. 11세기 경에는 무카르나스로 볼트 천장의 내벽 전체가 장식되었다.

이란에서는 성자들의 무덤들이 종종 이런 식으로 장식되었다. 무카르나스는 초기에는 일종의 건축양식이었지만 점점 순수하게 장식적인 요소로 변해갔다. 따라서 아마드 야사비의 성묘에서 회반죽을 재료로 무

카르나스를 장식한 볼트 천장은 목재 들보로 지탱해놓은 듯한 모습을 띤다. 무카르나스도 아랍문자처럼 에스파냐에서 중앙아시아까지 건축가들에 의해 앞다투어 받아들여졌다. 그 결과 의미는 지역마다 달랐지만 무카르나스는 이슬람 건축에서 가장 특징적인 장식기법이 되었다. 다른 장식기법들과 달리 무카르나스는 건축과 민바르 같은 설비를 제외한 다른 분야에는 응용되지 않았다.

아마드 야사비의 성묘는 한 채의 건물에 여러 기능을 집결시킨 형식이다. 따라서 집회소, 기도실, 강습실, 조리실, 독서실과 침실 등의 공간이 한 건물에 모여 있다. 예외적으로 오밀조밀하게 밀집된 구조를 택한 것은 카자흐스탄의 혹독한 기후 때문이라 생각된다. 안마당이 없는 것도 같은 이유에서다. 널찍한 돔 지붕의 홀이 중앙에 위치해 안마당의 역할을 했다. 실제로 중앙 홀의 규모는 이 건물 안에 있는 다른 공간들의 규모를 월등히 넘어선다.

에스파한의 대모스크와 달리 이 성묘는 어느 방향에서도 멀리에서 눈에 띄도록 지어졌다. 외벽을 치밀하게 장식했고 건물의 여러 부분을 세밀하게 배치한 점에서 그렇다. 이런 신중한 배치는 입지 조건에서 비롯되었다고 여겨진다. 건물을 세울 땅이 얼마든지 있었음에도 불구하고 한적한 곳에 세운 것은 비용 때문이었다. 말하자면 비계를 세울 목재, 가마를 뗄 연료, 유약을 만들 광물 등을 구하기가 쉽지 않았던 것이다. 어엿한 수도인 에스파한에서라면 인부와 자재는 쉽게 구할 수 있었겠지만 건물을 세울 땅이 상대적으로 부족했기 때문에 인접한 땅을 확보한 후에야 건물의 확장이 가능했을 것이다. 따라서 대모스크와 같은 도시의 건축물이 안마당을 중심으로 네 면에 이완을 넣은 구조를 채택한 것은 탁월한 선택이었다.

네 이완을 바탕으로 한 설계는 뛰어난 융통성으로, 중기 이슬람 시대에 발전한 다양한 건축양식에도 폭넓게 사용되었다. 학교, 카라반사리(대상을 위한 숙소), 심지어 궁전에도 이런 배치가 사용되었다. 말하자면 이런 배치가 전통적인 본향의 경계를 훨씬 넘어 이란 전역으로 확대되었다는 뜻이다. 현재 이란의 북쪽 경계지인 메르프와 네이샤부르 사이의 초원에 1114년에 세워진 리바트 샤라프로 알려진 카라반사리의 잔해가 그 증거다(그림92).

92
리바트 샤라프, 이란, 1114년 이후, 두번째 안마당의 전경

이곳은 당시 이슬람 땅의 동부와 중부를 이어주는 가장 중요한 통행로의 하나였던 옛 실크로드에 위치하고 있다. 귀중품, 식료품, 가축 등을 포함해서 엄청난 양의 상품이 대상의 행렬을 따라 이동했다. 고대에는 대부분의 상품이 수레에 실려 육로로 운반되었지만, 이슬람 시대가 시작되기 수세기 전부터 원거리 육상 운반수단으로 낙타가 수레를 대신하기 시작했다. 놀랍게 들리겠지만 바퀴 달린 운송수단은 20세기에 이르러서야 이슬람 땅에 실질적으로 도입되었다. 낙타는 며칠 동안 무거운 짐을 싣고서도 물이 없는 초원 지대를 너끈히 건널 수 있었다. 이런 대상과 동물들에게 쉴 곳과 마실 물, 그리고 밤을 안전하게 지낼 공간을 제공하기 위해서 40킬로미터 간격으로 카라반사리가 세워졌다.

리바트 샤라프로 알려진 카라반사리는 그 이름으로 판단해보건대, 호라산 지방의 총독이던 샤라프 알 딘 이븐 타히르가 세운 것으로 추정된다. 이 카라반사리는 호전적인 투르크인들에게서 대상들을 보호하기 위해 세워진 것이다. 그러나 투르크인들은 이 지역을 점령한 후 메르프를 수도로 정한 셀주크의 술탄 산자르(재위 1118~57)의 부인이던 투르칸 하툰을 위해 이 카라반사리를 개축해 궁궐로 삼았다.

아마드 야사비의 성묘가 그랬듯이 정상적인 외벽을 쌓게 충분한 땅

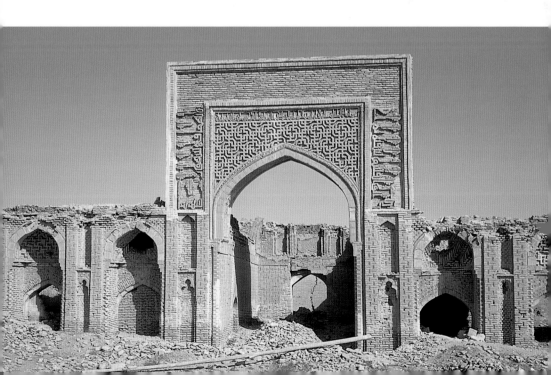

이 있었지만, 이 건물에는 언제라도 닫아서 방어할 수 있도록 문을 단하나만 만들었다. 직사각형의 건물 안에 두 개의 안마당이 있다. 그 가운데 큰 마당이 출입문 가까운 쪽에 위치해 있지만 둘 모두 작은 방들이 줄지어 양 옆에 붙은 네 이완의 구조를 띠고 있다. 구운 벽돌로 쌓은 육중한 구조물과 계단 잔해에서 이 건물이 적어도 2층이었을 것이라 추정해볼 수 있다. 또한 출입구 맞은편의 거대한 지하 수조는 소금기 있는 물만 있었을 메마른 땅에서 일년 내내 시원한 물을 제공해주었을 것이다.

두 안마당은 대상들의 낙타를 쉬게 하는 공간이었을 것이고, 방들은 대상들이 짐을 풀고 잠을 자는 곳이었을 것이다. 건물 끝자락에 위치한 중앙 이완과 돔의 양 측면에 있는 훨씬 큰 방들은 왕비를 위해 개축된 것으로 여겨진다. 환상적인 조각과 채색으로 아름답게 장식된 회반죽 벽토 잔해는 실용적인 여관을 화려한 궁궐로 탈바꿈시키는 것이 얼마나 쉬운 일이었던가를 잘 보여준다. 결국 이 리바트 샤라프는 네 이완을 바탕으로 한 구조의 탁월한 융통성을 보여주는 증거인 셈이다.

네 이완을 바탕으로 한 구조는 중기에 발달한 특수한 종교기관, 즉 신학교와 수피교도의 수도원에도 적용되었다. 이 구조의 융통성은 공동의 집회장과 개인용 서재를 동시에 마련해야 했던 그런 건물들의 요구를 만족시킬 수 있었다. 네 이완을 바탕으로 한 구조가 이런 건물들에 무리 없이 적용됨으로써 많은 지역으로 확대될 수 있었다.

이슬람의 초기 시대부터 모스크는 공동체의 기도소라는 본연의 역할 이외에 교육과 학습의 중심지라는 역할도 맡고 있었다. 종교 지도자들은 대모스크의 한쪽 구석을 그들만의 공간으로 택해서, 도서실에서 가져온 서적을 연구하거나 이슬람에 대해 알고 싶어 찾아온 사람들을 가르쳤다. 종교가 학문으로 발전하고 일부 학자가 전문적인 식견으로 유명해지면서, 그들의 강의를 듣기 위해 먼 곳에서 찾아오는 학생들도 있었을 것이다. 그러나 대모스크는 간혹 찾아오는 고행자나 나그네에게 숙박을 제공해주었지만 학생이나 교수에게는 정식 숙소를 마련해주지 않았다. 10세기 초쯤에 모스크 부근에 독립된 건물들이 세워지자, 그 건물들은 특정한 교수 밑에서 연구하며 여러 해를 보내야 했던 학생들에게 없어서는 안될 중요한 숙소가 되었다.

법리학을 가르치고 학생들을 기숙시킬 목적을 띤 공공시설은 11세기에 처음 세워졌다. 마드라사('학습의 공간')로 알려진 이 공공시설은 토지와 건물처럼 수입을 창출할 수 있는 재산을 기부받아 유지되었다. 말하자면 그것에서 창출된 수입으로 선생과 학생을 지원하고 건물의 보수비를 마련했던 것이다.

셀주크의 대신 니잠 알 물크는 바그다드, 네이샤부르, 모술, 헤라트, 메르프 등의 대도시에 마드라사를 잇따라 세웠다. 마드라사가 이단의 교리를 지닌 시아파의 확산에 맞서 정통 교리를 널리 알려줄 최고의 무기라고 생각했기 때문이다. 10세기와 11세기에 시아파는 당시 현상에 대한 불만이 확산되는 틈을 이용해서 엄청난 수효의 지지자들을 끌어들이고 있었다.

마드라사는 이란만이 아니라 북메소포타미아와 시리아와 팔레스타인 전역으로 확대되었고, 비잔틴에서 아나톨리아를 빼앗은 후에는 그곳에 이슬람을 심는 선봉장 역할을 해냈다. 이집트의 파티마 왕조를 전복시킨 아이유브 왕조(1174~1250)와 그들의 후계자인 맘루크 왕조(1250~1517)의 술탄들은 앞다투어 마드라사를 세웠다.

마드라사는 이단적인 믿음의 확산을 막아줄 수단으로 해석되기도 했지만 설립자의 이름과 믿음을 후세까지 전해줄 수단이기도 했다. 따라서 마드라사가 설립자 무덤의 일부로 편입되어 그 전체가 자선단체에 기부되는 경우가 많았다. 설립자는 이런 식으로 그의 이름을 후세에 남기는 동시에 가족의 재산을 지키려 했다. 법적으로 자선을 목적으로 설립된 기관에 기부된 재산은 국가에서도 몰수할 수 없었기 때문이다. 통치자들이 도미노처럼 쓰러져가던 불안정한 시대에 자선재단만이 재산을 지켜줄 울타리였던 것이다. 따라서 기부 증서에는 거의 언제나 설립자나 그 후손을 관리자로 지명한다는 조건이 명기되어 있었다.

북아프리카의 상황은 약간 달랐다. 설립자가 기부금을 내는 것으로 끝날 뿐 기부금의 관리자가 될 수 없다는 법이 있었기 때문이다. 따라서 북아프리카의 마드라사는 대부분 국가가 세웠다. 통치자가 아니면 막대한 돈을 투자할 만한 여력이 없기도 했지만, 통치자는 통치권을 강화할 목적으로 마드라사를 세웠다. 실제로 베르베르 왕조를 세운 마린 가문(1196~1549)이 페스에 마드라사를 연이어 세운 것은 전(前) 왕조의 이

단적 정책을 억제하기 위한 방편이었다. 이때 세워진 가장 아름다운 마드라사의 하나가 페스의 심장부에 위치한 아타린 마드라사(1232~35)로, 이 도시에 있는 두 모스크 가운데 하나와 좁은 도로를 사이에 두고 서로 마주보고 있다.

아타린 마드라사는 근처에 향유를 전문으로 판매하는 시장이 있어 '향내를 풍기는 곳'이라 불리는 것이다(영어에서 향유를 뜻하는 'attar'도 여기에서 유래했다). 이슬람의 전통을 그대로 간직한 이 도시에서 향신료, 향유, 비단, 보석 등과 같은 귀중품들은 주로 대모스크 주변에서 거래되었다. 아타린 마드라사에서 길을 하나 건너면 테투안에서 찾아온 상인들을 위한 카라반사리가 있었다. 상인들이 상품 보관과 숙박을 위해 지불한 비용은 마드라사의 유지비로 쓰였다.

마린 가문이 세운 다른 마드라사들과 마찬가지로 아타린도 길에서 잘 보이지 않는다. 출입문은 하나뿐이다. 학생들이 면학을 위해 모이는 조용한 안마당(그림93)을 그런 식으로라도 번잡한 시장에서 떼어놓고 싶었을 것이다. 안마당의 중앙에 놓인 연못과 수반에서 흐르는 물은 세정을 위한 것이기도 하지만 맑은 소리로 도시의 소음을 덮어준다. 안마당의 사방에 둘러선 좁은 주랑은 시원한 그림자를 드리워주며, 그 끝자락에 있는 홀은 강의실이자 기도실이었다. 현관에서 시작된 복도는 커다란 변소로 이어지고, 계단은 50~60명의 학생과 교수가 기숙하는 2층의 방들로 연결된다. 어떤 방에서나 안마당이 보인다.

이 건물의 내부는 복잡한 장식으로 가득하다. 유약 처리한 타일로 바닥과 담의 아랫부분을 장식하고 조각된 벽토로 담의 중간부분을 덮었다. 한편 지붕을 떠받치는 담의 윗부분에는 목판을 덧댔다. 이러한 자재는 이슬람 땅 전역에서 사용되었지만, 담을 세 부분으로 나누어 장식한 방식은 이 지방만의 독특한 특징이다. 삼나무를 아낌없이 사용한 것은 아틀라스 산맥의 기슭에 대규모 숲이 있었기 때문에 가능했다. 각 부분을 기하학적인 무늬와 식물과 문자로 장식했지만 모든 것이 여러 차원에서 복잡하게 얽혀 있다. 이처럼 복잡한 무늬는 이슬람 미술 특유의 것이기도 하다.

인격의 형성기에 페스에서 마린 왕조의 신하로 봉직한 14세기의 위대한 철학자이자 역사학자인 이븐 할둔은 역작인 『역사 입문』에서 이렇게

93
아타린
마드라사,
페스,
모로코,
1323~25,
안마당의 전경

말하고 있다.

공예와 과학은 인간의 생각하는 능력의 소산이다. 이런 능력 덕분에 인간은 동물과 구분된다. ……과학과 공예는 필요성에서 오는 것이다. 세련미를 향한 공예적 감수성, 그리고 사치와 부에 따른 요구에 부응하는 공예품의 질은 한 나라의 문명 수준과 일치한다.

따라서 아타린 마드라사와 이 시기 이슬람 미술의 복잡한 무늬는 당시의 문명화된 삶을 증거한다.

13세기 중반 몽골이 이란을 중심으로 이슬람 땅의 동부를 정복한 후 아랍 세계에서 문명의 중심은 바그다드에서 카이로로 이동했고, 카이로는 이슬람 땅에서 가장 큰 도시로 성장하게 되었다. 카이로는 맘루크 술탄들의 수도이기도 했다. 맘루크 술탄들은 원래 투르크인의 노예였던 까닭에, 또한 민중과의 인종적 차이 때문에 정통성을 의심받고 있었다. 따라서 술탄들은 지배권을 보장받는 대신에 공동체를 위한 공공시설을 대폭 확대하는 사회계약을 맺었다. 술탄들은 짧은 통치 기간에 마드라

사가 있는 자신의 무덤, 수피교도를 위한 숙박시설, 마실 물을 공급하는 약국, 병원과 초급학교 등을 석조건물로 세웠다. 또한 기부금으로 관리자와 학생들에게 넉넉한 연금을 보장해주고 건물의 유지비를 충당하게 해주었다. 종교학자들은 웅장한 묘가 죽은 사람을 찬양하는 것이기 때문에 신실한 무슬림에게는 어울리지 않는다고 불평했겠지만, 그런 건물의 건설에 따른 고용효과와 사회보장은 정통주의자들의 불만을 잠재우기에 충분했다.

페스에서 그랬듯이 카이로의 번잡한 심장부에서도 땅은 값이 비쌌을 뿐더러 구하기도 쉽지 않았다. 따라서 건물들이 비좁고 반듯하지 못한 땅에 억지로 밀어넣은 듯이 세워졌다. 카이로 건축가들은 어렵게 구한 땅을 최대한 활용하는 법을 터득하고 있었다. 그들은 길을 마주보는 곳에 영묘를 세워서 지나가는 행인들이 설립자의 평안을 기원하는 기도문을 암송하도록 만들었다. 또한 도로뿐 아니라 스카이라인까지 굽어볼 수 있는 돔과 미나레트를 세워 사람들이 건물과 그 건물의 설립자에게 한 번이라도 더 눈길을 돌리게 만들었다.

이런 장제전(葬祭殿, 대체로 1만~2만 평방미터의 면적) 가운데 하산이 세운 것이 가장 웅장하다. 하산은 정치적인 업적이 거의 없어 비교적 무명의 맘루크 술탄에 속하지만 카이로의 중심에 세운 기념비적인 건물 덕분에 그 이름이 지금까지 전한다. 이 장제전은 성채 아래의 널찍한 연병장에 우뚝 서 있다. 처음부터 넉넉한 땅을 확보한 덕분에 카이로의 다른 건물들과 달리, 이 장제전은 남동쪽에서 연병장을 향해 돌출된 설립자의 영묘를 감싸 안은 채 독립된 건물로 세워질 수 있었다(그림94). 출입문은 연병장에서 이 도시의 상거래 중심지까지 뻗어 있던 도로를 향하고 있다.

현관 출입구의 무카르나스 장식은 하늘을 찌를 듯이 솟아 있는 건물을 더욱 돋보이게 해준다. 게다가 원래의 계획에 따라 영묘 위에 균형을 맞춰 세워진 두 개의 높은 미나레트가 지금까지 보존되었더라면 훨씬 극적인 장면을 연출했을 것이다. 그러나 현관 위에 세운 미나레트 가운데 하나가 완공 직후에 붕괴되면서 근처 학교에서 공부하던 200명의 고아를 죽음으로 몰아갔다. 사람들은 이 사고를 불길한 징조로 받아들였다. 그 후로 현관 위에 미나레트를 세우는 관습이 사라졌을 뿐만 아니라 술

탄 하산도 한 달 후에 암살당하고 말았다.

현관을 들어서서 몇 개의 통로를 지나면 네 이완이 있는 안마당에 이른다(그림95). 키블라(여기에서는 남동쪽)에 있는 가장 큰 이완은 대모스크로 사용되었던 까닭에 아름다운 대리석으로 꾸며진 미라브의 오른쪽에 돌로 만든 설교단, 즉 민바르가 있다. 설립자의 시신은 키블라 이완에 안치될 예정이었다. 대모스크의 미라브를 찾는 참배객들이 그의 시신을 밟고 지나가도록 말이다. 그러나 하산은 그곳에 묻힐 수 없었다.

94
술탄 하산의
장제전,
카이로,
1356

암살당한 후 그의 시신을 찾을 수 없었기 때문이다. 결국 무덤에는 그의 어린 두 아들의 시신만이 안치되었다.

안마당의 중앙에는 세정을 위한 커다란 정자가 세워져 있다. 또한 이완이 만나는 모퉁이마다 통로가 있어 복층의 마드라사로 연결되며, 마드라사마다 실내 안마당과 강의실 그리고 100명의 학생을 수용할 수 있는 방들이 있다. 대부분의 마드라사가 하나나 둘 정도의 학파에게 헌정되었던 까닭에, 하산의 장제전은 이슬람 율법 해석에서 가장 중요한 위

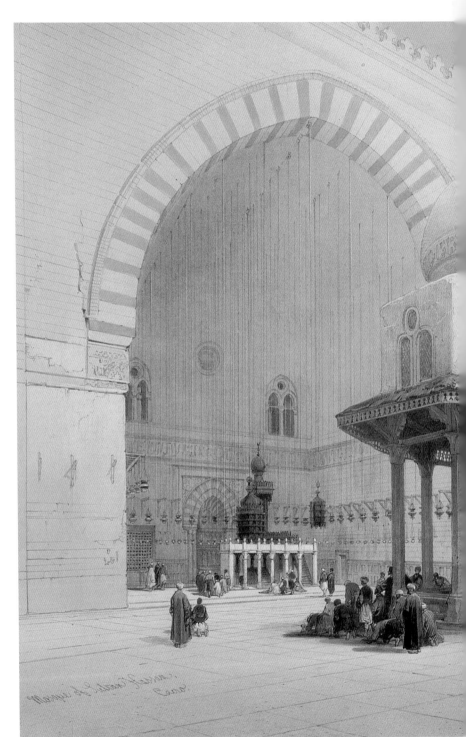

95
데이비드
로버츠,
술탄 하산의
장제전
안마당의
19세기 모습을
그린 석판화

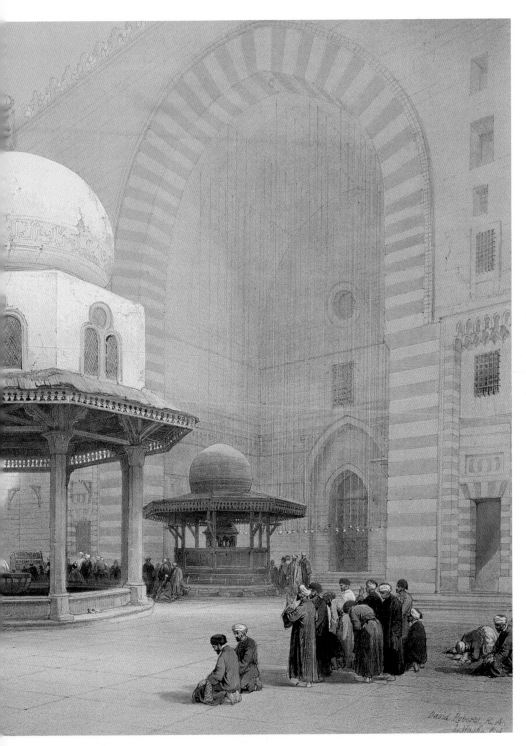

치를 차지한 네 학파에게 동시에 헌정된 마드라사를 포용한 드문 예를 보여준다.

또한 이 장제전에는 고아원, 병원, 지붕이 있는 시장(바자), 급수탑, 욕실, 조리실이 있었다. 거대한 규모가 무명의 술탄이 품었던 덧없는 환상을 증명해주는 듯하다. 당시 이집트의 경제는 하산의 실정뿐만이 아니라, 인구의 1할을 죽음으로 몰고 간 흑사병이 1347~48년에 창궐하기 시작하면서 심한 곤경에 처해 있었다. 그러나 흑사병이 하산의 꿈을 성취하는 데 도움을 준 듯도 하다. 이슬람 율법에 따르면 유언을 남기지 못하고 죽은 사람들의 땅은 국가에 귀속되었기 때문에 술탄의 금고를 채워줄 수 있었을 테니.

하산의 예기치 않은 죽음으로 완공되지는 못했지만 이 장제전은 맘루크 양식의 전형을 보여준다. 정교하게 다듬고 조각한 석회암을 사용한 벽은 도로의 패턴과 조화를 이루어 건물 자체를 도시 풍경의 한 부분이 되게 해준다. 내부, 특히 모스크와 묘의 기둥에는 색이 있는 얇은 대리석판을 덧붙였고, 벽널에는 회반죽에 우아하게 조각한 명각 띠를 덧대거나 소용돌이무늬와 연꽃무늬로 장식했다. 연꽃무늬는 당시 발간된 서적에서도 흔히 볼 수 있는 것으로 중국에서 전래되었다. 몽골이 천하를 지배한 시대에 중국의 모티브는 이란에 보급된 후 다른 지역으로 퍼져 나갔다. 말루크와 일한국은 정치적으로 경쟁관계에 있었지만 예술 교류까지 막지는 않았다. 하산의 장제전을 꾸며주는 부속물들이 무척이나 세련된 것도 이 때문이다.

나무에 청동을 입히고 상감세공해서 금과 은을 박아 넣은 호화로운 문이나 청동으로 만든 샹들리에는 너무도 아름다워 15세기의 한 술탄이 몰수해서 자신의 무덤을 장식했을 정도다. 하산의 장제전은 밤이 되면 더욱 화려하게 변했을 것이다. 천장에서 사슬로 드리운 수백 개의 유리 램프에 불을 밝힌 모습을 상상해보라. 어쨌든 하산의 이름이 새겨진 50여 개의 램프가 지금까지 전한다.

하산은 성채 아래 노른자위 땅을 구해서 무덤을 세울 정도로 권세와 돈이 있었지만 대부분의 카이로 사람들은 도시의 남쪽과 동쪽에 마련된 거대한 공동묘지에 매장되었다(그림96). 세월이 흐르면서 이 지역이 사자의 도시로 변한 것은 당연한 이치다. 독실한 신자들은 이슬람 율법에

서 샤피이파의 창립자인 이맘 알 샤피이나 무하마드의 후손들 같은 유
명인의 묘를 빈번히 찾았다. 맘루크 시대의 중반에 이르러서는 도심에
서 땅을 구하기가 쉽지 않았던 까닭에 술탄이나 그 가족도 공동묘지에
장제전을 세워야만 했다.

다른 도시들의 상황도 비슷했다. 대표적인 예가 사마르칸트로 티무르
왕조의 왕족들이 이 도시의 북동쪽에 상당수 묻혀 있다. 그곳의 거대한
공동묘지는 이슬람 초기 시대에 그 근처에서 순교한 무하마드 친구의
묘를 중심으로 발달했기 때문에, '살아 있는 왕'이란 뜻을 지닌 샤이 진
다로 불린 이곳에도 11세기에 마드라사가 세워졌다.

14세기쯤에는 반짝이는 타일로 돔 지붕을 덮은 단순한 입방체 무덤들
이 도심으로 이어지는 좁은 길을 따라 줄지어 늘어서 있었다. 게다가 이
슬람 땅 전역에서 남자는 모스크에 가서 기도를 함으로써 믿음을 증명
해보인 반면에 여자는 공동묘지를 방문하는 것으로 믿음을 증명해 보이
는 관습이 있었기 때문에, 티무르 왕녀들의 무덤에서 기숙하는 사람들
도 적지 않았다. 수피교의 수도원처럼 공동묘지도 민중신앙의 발원지로
변해가고 있었지만, 그런 신앙 태도는 모스크와 마드라사에서 가르치는
정통 교리와는 첨예하게 대립되는 것이었다.

무하마드의 후계자로서 초기 칼리프들은 종교활동에 적극적으로 참
여했지만, 그 후 종교 문제는 울레마라 불리는 종교 전문집단의 영역이
되었고 칼리프는 종교와 관련된 문제에서 점차 손을 뗐다. 게다가 칼
리프는 권력을 장악하고 있다는 환상을 품고 있었지만 국가의 실제 운
영권을 술탄, 아미르(속주 총독 또는 고위 장교―옮긴이), 아타베그(오
스만 투르크 시대의 지방 총독―옮긴이) 및 유력자에게 넘겨줄 수밖에
없었다. 처음에 그들은 칼리프라는 지위로 지배영역을 확대해나갔다.
그러나 칼리프는 하나의 독립된 존재라는 인식이 확대되었다. 특히
1258년 아바스 칼리프가 몽골에 의해 전복된 이후로는 그런 인식이 급
속도로 확산되었다. 따라서 칼리프들도 주변 문제에 깊숙이 관여하지
않을 수 없었다.

게다가 중기에 이르러서는 성채와 요새와 궁전이 왕조의 힘을 과시하
는 중요한 상징물이 되었다. 독립된 주권을 요구하는 공국들의 등장, 유
목 베두인족과 투르크인과 베르베르족의 변방 침입, 그리고 1095년 제1

차 십자군 원정 등으로 많은 도시들, 특히 동지중해 지역의 도시들이 축성에 나섰다. 다마스쿠스, 예루살렘, 카이로는 사방에 성벽을 둘렀다. 하지만 현존하는 가장 웅장한 성채는 알레포에 있다(그림97).

오랫동안 북시리아의 주요 무역 거점이었던 알레포는 투르크 왕조와 쿠르드 왕조, 그리고 장기 왕조와 아이유브 왕조 아래에서 강력한 도시 국가로 번창했다. 태곳적부터 알레포는 원뿔이 잘려나간 형태의 언덕으로 유명했다. 말하자면 언덕 위에 난공불락의 성채가 세워져 있었다. 성을 보호해주는 비스듬한 비탈면을 해자(垓子)가 둥그렇게 에워쌌고, 성 안에는 궁전과 모스크와 신전 그리고 크고 엉성한 건물들이 있었다.

해자 건너편의 감시탑에서 성 입구까지 가파른 다리로 연결되었다. 입구에 들어서는 순간부터 구불대는 길은 침입자로 하여금 측면으로 돌아가게 함으로써 자연스럽게 취약점을 드러내게 했다. 이처럼 침략자들의 진군을 방해하고 방어군의 기습공격을 가능하게 해준 구불대는 길도 이 시기에 완성되었다. 성벽의 상단과 성문 위의 돌출 총안도 혁신적인 것이었다. 방어군은 이곳에서 끓는 기름이나 녹인 납을 공격군들에게 쏟아부었다. 1099년 예루살렘을 탈환한 십자군들은 이 새로운 군사시설에 감복했던지 이 혁신적인 건축기법을 유럽에 전했다. 그 후로 유럽의 성과 요새에도 총안이 설치되었다.

다른 도시들과 마찬가지로 알레포의 성채도 도시를 둘러싼 성곽에 걸쳐 있어 외부의 공격만이 아니라 내부의 폭동도 진압할 수 있는 구조다. 이런 구조는 지배자와 피지배자의 인종적 긴장감을 반영한 것이라 할 수 있다. 실제로 중기 이슬람 시대는 외국에서 들어온 지배자들——투르크인, 쿠르드인, 베르베르인, 몽골인——이 아랍인과 페르시아인을 지배하는 형국이었다.

에스파냐에서도 11세기에 우마이야 왕조가 붕괴되고 북쪽에 기독교 왕국들이 세워지면서 비슷한 인종적 긴장감이 나타났다. 베르베르인으로 에스파냐에서 북아프리카로 건너가 공백 상태에 있던 권력을 차지하고 왕조를 세운 지리드 가문은 그라나다를 요새로 만들었을 뿐만 아니라 시에라 네바다 산맥의 하부 능선을 따라 성채를 세웠다. 알레포의 성채처럼 이곳의 성채도 도시를 보호하는 동시에 감시하는 구조였다. 베르베르 왕조 이후 이곳을 차지한 왕조들, 특히 그라나다를 수도로 삼았

96
술탄의 무덤
앞에 널려 있는
작은 묘들,
카이로의 남쪽
공동묘지,
1350년대

던 나스르 왕조(1230~1492) 시대에 성채는 더욱 확대되어 그 자체로 궁전, 모스크, 욕실, 무덤, 공원, 장인의 작업장 등을 지닌 어엿한 도시가 되었다. 성벽과 탑들이 특이하게도 붉은색을 띠고 있어, 이 성채는 아랍어로 '붉은색'을 뜻하는 알람브라라는 이름으로 불렸다.

알람브라는 중세 시대에 세워져 지금까지 전하는 가장 아름다운 이슬람 궁전이다. 영원히 지속되는 것을 원칙으로 삼았던 모스크나 무덤에 비해 궁전은 내구성이 떨어지는 자재로 짓는 것이 보통이었다. 또한 새로운 정복자는 과거의 지배자가 남긴 유물을 구태여 지켜여 할 이유가 없었기 때문에 대부분의 궁전이 파괴되거나 방치되었다. 반면에 1492년 무슬림과 유대인을 몰아내고 에스파냐의 재통일을 이룩한 아라곤과 카스티야의 기독교 왕들은 알람브라를 승리의 전리품이나 진귀한 보물처럼 생각하며 지켰다.

알람브라가 현존하는 최고의 이슬람 궁전인 것은 사실이지만 당시에

는 가장 중요한 이슬람 궁전은 결코 아니었다. 지중해의 중요성이 시들어가기 시작하던 시기에 나스르 왕조는 이슬람 땅의 서쪽 변방을 다스리는 소규모 왕국에 지나지 않았다. 오히려 티무르가 훨씬 부유했고 그의 궁전이 월등하게 화려했다. 그가 중앙아시아의 샤리 샤브스에 남긴 궁전의 거대한 출입문 잔해에서도 충분히 짐작된다. 물이 흐르는 푸른 초원에 보석이 박힌 황금빛 피륙으로 설치한 거대한 천막들로 이루어진 티무르의 천막 궁전은 장려하기 이를 데 없었다. 그러나 유럽과 미국의 낭만주의자들이 비교적 안전한 모험을 찾아 방랑객들의 보금자리이던 폐허를 발굴하기 시작한 19세기 초부터 조작된 신화들과 알람브라의 실체를 분간하기도 여간 어렵지 않다. 예를 들어 미국의 소설가 워싱턴 어빙은 "이 환상적인 궁전이 지닌 독특한 매력은 막연한 몽상을 불러일으키고 과거를 상상하게 만들며 발가벗은 현실에 기억과 상상이란 환영의 옷을 입혀준다"라고 썼다. 이 궁전의 곳곳에 붙여진 이름들이 낭만

적인 환상을 떠올려주면서 이제 알람브라는 유럽에서 관광객을 가장 많이 불러 모으는 명소의 하나가 되었다.

알람브라를 어지럽게 에워싸고 있는 탑과 담들을 밖에서 바라보면서 누가 내부의 질서정연하고 우아한 멋을 상상할 수 있을까? 그러나 신성 로마 제국의 카를 5세(재위 1516~56)가 르네상스 시대의 궁전을 본떠서 알람브라를 개축한 모습, 즉 반듯하게 배열된 창문과 출입문에서 우리는 내부가 어떤 모습일지 충분히 짐작할 수 있다.

알람브라 궁전에는 인접한 비탈의 정원 안에 여름 궁전으로 조성된 헤네랄리페와 연결된 두 별궁이 있다. 안마당에 심어진 관목의 이름대로 '은매화 궁'이라 불리는 첫번째 궁은 지금은 두번째 궁으로 바로 이어진다. 두번째 궁은 안마당에 열두 마리의 사자가 떠받치고 있는 분수반 때문에 '사자 궁'이라 일컬어진다(그림99). 두 궁은 모두 포치가 달리고 직사각형 방과 장방형 방이 교대로 배치된 안마당을 중심으로 한 구조다. 그러나 두 궁은 원래 분리되어 다른 용도로 사용되었다. 전형적인 도시 가옥을 확대시킨 은매화 궁은 공식적인 접견실로 사용된 반면에 커다란 시골집을 연상시키는 사자 궁은 순전히 개인적인 용도로 사용되었다.

물론 욕실처럼 예외적인 경우도 있지만, 형태나 장식만으로 각 방이 어떤 용도로 사용되었는지 추정하기란 사실상 불가능하다. 규모의 크고 작음에 관계없이 이슬람 땅의 모든 개인용 주택은 가구를 교체함으로써 방의 용도를 바꿀 수 있었다.

알람브라 궁전의 가장 독특하고 매력적인 특징은 무엇일까? 바로 내부와 외부가 뒤섞인 점이다. 안마당은 하늘을 향해 열려 있지만 건물 안에 있다. 포치는 세 면이 막혀 있지만 안마당으로 열려 있다. 이런 혼합은 내부를 외부와 연결시키기 위해서 물을 사용한 것에서 절정을 이룬다.

물은 궁전을 둘러싼 언덕에서 수로로 운반되어 관을 통해서 각 건물에 공급된다. 건물 안의 물은 분수반에서 흘러내려 바닥에 정교하게 짜놓은 수관을 따라 흐른다. 사방에서 들려오는 물 흐르는 소리의 근원이 안인지 밖인지 분간하기가 쉽지 않다. 멀리 내다보이는 경치도 안팎이 어우러진 모습이다. 넓은 시야를 확보할 수 있도록 창문과 로지아가 설치

된 방들이 적지 않다. 바로 아래의 정원에 시선을 둘 수도 있지만 저 아래의 도시로 시선을 떨어뜨릴 수도 있다.

알람브라 궁전은 유약 처리한 타일(그림73), 조각된 벽토(그림71), 그리고 조각하거나 맞붙인 나무 따위의 소박한 자재로 건물의 안팎을 아름답게 장식했다. 이와 똑같은 자재와 기법이 에스파냐와 북아프리카 전역에서 사용되었다. 예를 들어 페스의 아타린 마드라사(그림93)가 대표적인 예다. 이 독특한 장식법은 훗날 에스파냐-무어 양식으로 알려지게 된다.

모로코와 에스파냐는 이슬람의 다른 지역에 비해서 나무가 풍부했다. '대사의 방'의 천장은 수천 개의 나무 조각을 연결해서 일곱 하늘을 묘사한, 알현실의 천장 장식으로는 더할 나위 없이 어울리는 것이었다. 반면에 이슬람 땅의 다른 곳에서는 나무가 비교적 귀했기 때문에 소중한 자재를 최대한 이용할 수 있는 기법들을 개발했다. 나무를 상아나 다른 재료와 연결시켰을 뿐만 아니라 상감세공기법으로 궤와 민바르 등을 장식하기도 했다. 아무튼 천장 전체를 나무조각으로 섬세하게 장식한 모습에서 우리는 나스르 왕조의 땅에 나무가 풍부했다는 사실을 짐작할 수 있다.

98
다음 쪽
알람브라 궁전,
그라나다,
13세기 이후

알람브라에서 가장 아름다운 천장은 '사자의 궁'의 방들에 있는 두 석고 볼트 천장이다(그림71과 100). 이슬람 땅의 동부 지역에서 성자들의 무덤 천장을 장식하는 데 쓰인 무카르나스가 에스파냐에서는 둥근 하늘을 상징하기 위해서 사용된 것이다. 햇살이 볼트 천장의 드럼에 설치된 창문으로 스며들 때 생기는 그림자의 움직임은 별이 총총한 하늘이 회전하는 듯한 효과를 자아낸다. 이런 비유는 14세기의 궁중시인 이븐 잠라크의 주문을 받아 석공들이 천장 아래의 벽에 새겨 넣은 시구에서도 발견된다.

기둥으로 떠받친 볼트를 수놓은 수많은 아치,
밤이면 반사되는 빛에 아치는 더없이 아름다워진다네!

그대여, 이들이 마치 하늘을 회전하는 행성 같지 않은가,
긴 밤을 지낸 후 새벽의 기둥이 어렴풋이 나타날 무렵

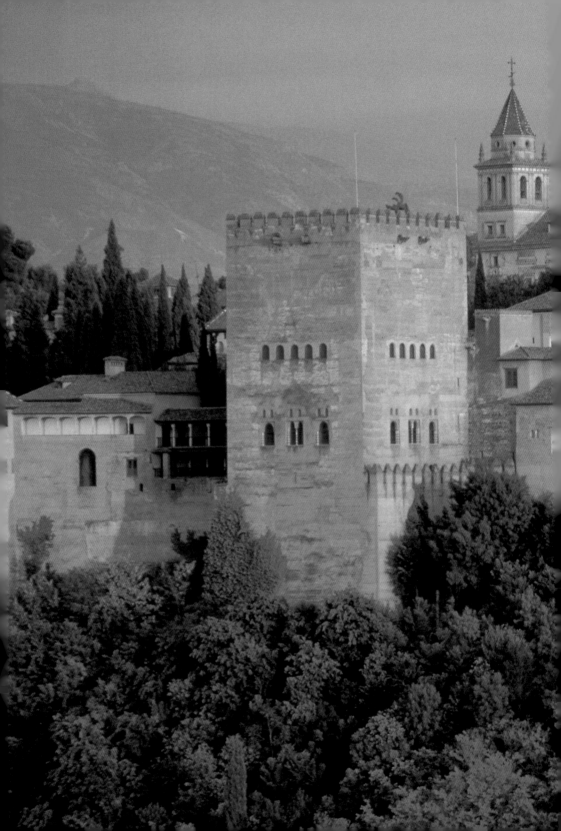

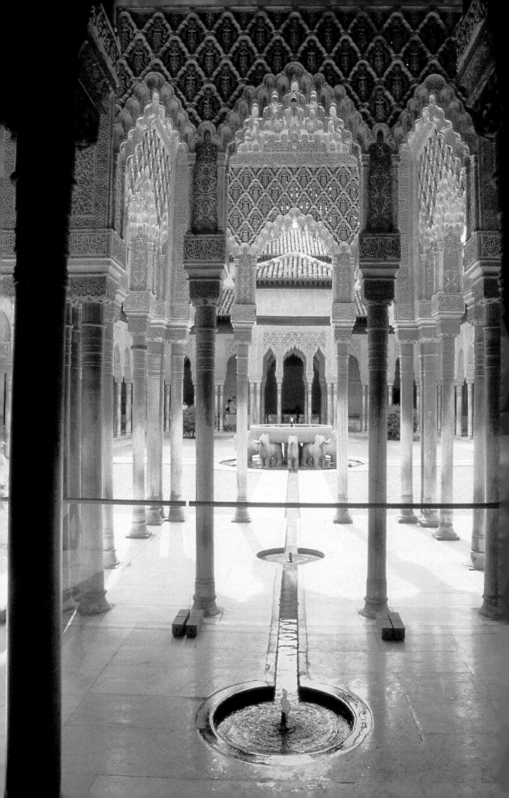

새벽의 빛조차 무색케 할 것 같지 않은가!

이처럼 그 자체로도 아름다운 알람브라에 비단 벽걸이가 걸리고 부드
러운 카펫이 깔리며 반짝이는 도자기가 곳곳에 놓였을 때의 모습은 얼
마나 눈부셨겠는가!

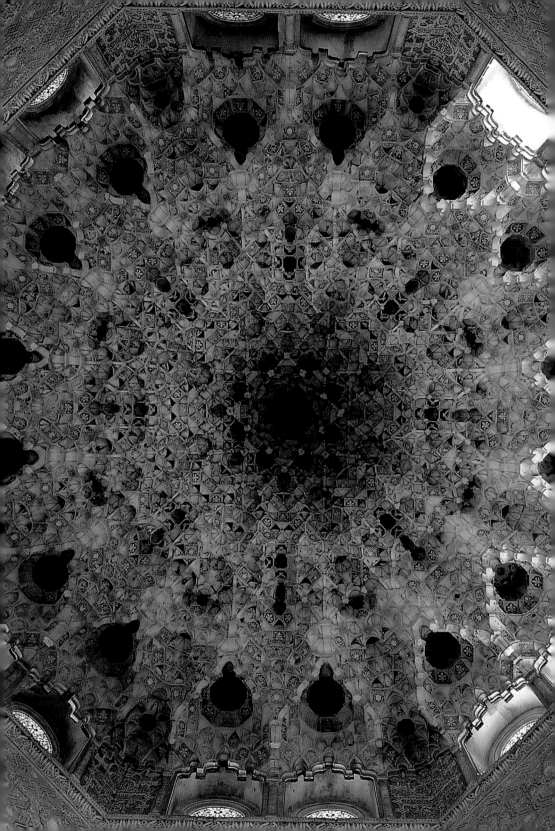

중기에 들면서 이슬람의 제책술——서법, 채색, 삽화, 장정——은 완숙한 경지에 이르렀다. 고급스런 책들은 이 시기의 이슬람 미술을 가장 특징적으로 보여주는 예다. 제책술의 완성은 두 가지 주된 조건이 갖추어진 덕분이었다. 하나는 종이가 양피지를 대신해서 주된 기록 수단으로 사용된 것이었고, 다른 하나는 곡선을 그리는 세련된 서체가 완성되면서 초기 시대의 각진 서체를 대체한 것이다. 그때부터 책은 예술적 감성을 표현하기 위한 주된 수단이 되었다. 책을 만들어내는 예술가들, 특히 서예가와 화가들은 사회적으로 존경을 받은 까닭에 제후와 조신들의 적극적인 후원을 받으며 작업할 수 있었다.

초기에는 『코란』 필사본이 가장 보편적으로 생산되고 화려하게 장식된 책이었지만, 이 시기에는 후원자의 폭이 넓어지면서 다양한 종류의 책이 만들어졌다. 모든 무슬림이 읽고 싶어한 『코란』의 필사본은 물론 과학, 역사, 연애소설, 서사시와 서정시를 다룬 책들도 정교한 필체로 복사되었고 아름다운 삽화로 꾸며졌다. 대부분 시장에서 판매하기 위한 책이었다. 또한 도시는 책을 사고 파는 특별한 수크('시장')를 자랑으로 삼았다. 모로코 마라케시의 대모스크는 인접한 시장에 책장수들이 많았던 까닭에 '책장수들의 모스크'란 뜻인 쿠투비야로 일컬어질 정도였다.

호화로운 책들은 제후의 특별한 주문에 의해서 만들어지고 서예가와 장식가의 서명이 덧붙는 경우가 적지 않았다. 이처럼 제작자의 서명과 제작 시기가 기록된 책들을 바탕으로 우리는 서명과 제작 시기가 기록되지 않은 많은 책의 뿌리를 어렴풋이나마 추적해볼 수 있다.

제지법은 8세기경에 중국을 통해 이슬람 땅에 소개되었다. 751년 중국과 무슬림 간에 사마르칸트 부근에서 치열한 전투가 벌어졌고 이때 포로가 된 중국인들 가운데 종이 만드는 기술자들이 있었던 것으로 전한다. 제지 기술——여러 식물에서 추출한 섬유소를 먼저 물에 풀어 현탁

액을 만든 후 가는 체에 걸러낸 것을 건조시켜 탄력 있는 종이를 만들었다──은 동쪽에서 서쪽으로 서서히 전파되었다. 그로부터 50년이 지나지 않아 바그다드의 관청은 종이로 문서를 작성할 정도가 되었다. 양피지와 달리 종이에 잉크로 쓴 글은 쉽게 지워지지 않았다. 따라서 종이는 문서를 쉽게 변조시킬 수 없다는 이점도 있었다.

그 후 제지기술은 급속도로 퍼져나가 이집트와 시칠리아와 에스파냐에까지 전해졌다. 그러나 『코란』을 복제하는 데 종이가 양피지를 완전히 대체하기까지는 수세기가 걸렸다. 그 이유는 이 작업과 이를 맡은 사람들의 보수적인 성격 탓이었다고 여겨진다. 실제로 이슬람 땅의 서부에서는 중기에도 『코란』 필사본을 만드는 데 양피지가 계속해서 사용되었다.

종이의 등장은 의식의 혁명을 가속화시켰지만 그 결과에 대해서는 지금까지 연구된 바가 거의 없는 실정이다. 종이는 오늘날처럼 저렴하게 구입할 수 있는 것은 아니었지만 양피지에 비하면 값이 훨씬 쌌다. 따라서 종이로 책을 만듦에 따라 이를 구입할 수 있는 사람들도 점점 많아졌다. 또한 종이는 양피지보다 얇아서 한 권의 책에 더 많은 양의 내용을 넣을 수 있었다.

처음에 종이는 비교적 작게 만들어졌기 때문에 이어 붙여 사용했지만, 14세기 초에는 상당히 큰 종이──직경 1미터──가 만들어졌다. 이처럼 큰 종이가 만들어진 것은 서예가와 화가에게 작업 공간을 늘려준 것이나 마찬가지였다. 실제로 화가들이 우주나 감정을 표현할 기회가 늘어남에 따라 그림은 더욱 복잡해졌다.

특히 1250년 이후 종이를 구입하기가 한결 쉬워지면서 사람들은 건축 설계와 데생 같은 표현수단을 더욱 발전시켜나갈 수 있었다. 또한 예술적 이상과 모티브를 멀리 떨어진 지역까지 쉽게 전달할 수도 있었다. 초기 시대에는 다른 지역으로 전하기가 불가능하지는 않았지만 무척이나 어려웠던 것들도 이제 쉽게 전할 수 있게 되면서 의식의 혁명이 가속화되었다.

아랍어의 둥근 서체는 오래전부터 서신과 서류 작성에 사용되었지만, 『코란』 필사본과 명각에는 각진 서체만이 공식적인 서체처럼 쓰이고 있었다. 900년경, 바그다드 아바스 왕조의 대신을 지낸 이븐 무클라가 균

형 잡힌 서체를 개발해냈다. 갈대 펜의 끝부분이 종이에 눌리면 다이아
몬드 모양이 나는 것에 착안해서 만든 서체였다. 이븐 무클라는 아랍어
알파벳의 첫 문자인 알리프의 길이와 곧은 수직선을 점의 수효로 계산
한 후, 그것을 바탕으로 다른 문자들의 크기와 모양을 추정해냈다. 전하
는 바에 따르면 알리프는 아홉 개의 점이었으며, 이렇게 만들어진 첫 서
체는 무하카크('정확한' '잘 조직된' '이상적인')라 불렸다. 그리고 마침
내 세 쌍의 크고 작은 서체가 완성되었고, 이것을 뭉뚱그려 '육서체'라
불렀는데 그 후 여섯 가지의 둥근 서체가 모든 서예가의 표준 서체가 되
었다.

　이븐 무클라가 남긴 것으로 알려진 서체는 지금 전하지 않지만 그는
딸을 포함해서 서너 명의 제자들에게 그 서체를 가르쳤다. 특히 그의 딸
은 그 시대에 가장 위대한 서예가로 손꼽히는 알리 이븐 힐랄의 스승이
되었다. 이븐 알 바우와브('문지기의 아들')라는 이름으로 주로 알려진
힐랄은 칠장이로 사회생활을 시작했지만 곧 서예에 관심을 기울여 당대
최고의 서예가가 되었으며, 그의 스승이 개발한 서체에 우아한 멋을 더
했다.

　이븐 알 바우와브는 시라즈의 통치자 부이 가문의 눈에 띄어 도서관의
사서로 임명되었다. 그런데 그 도서관에는 이븐 무클라가 직접 쓴『코
란』필사본 31권 가운데 단 한 권만 사라진 30권이 보관되어 있었다고
한다. 시라즈의 통치자는 이븐 알 바우와브에게 사라진 한 권을 보충해
달라고 요청했고, 이븐 알 바우와브는 진품과 구분할 수 없을 정도로 완
벽하게 재현해냈다. 전하는 속설에 따르면 이븐 알 바우와브는『코란』을
완벽하게 암기하고 있었을 뿐 아니라 64번이나 필사했다고 한다. 그 가
운데 하나만이 지금까지 남아 전하지만, 그 하나가 많은 점에서 이정표
가 되고 있다(그림102).

　이븐 알 바우와브의『코란』은 286쪽의 갈색 종이에 씌어진 작은 책
(17.5×13.5cm)이다. 각 쪽마다 둥근 서체로 글이 열다섯 줄씩 씌어져
있다. 뾰족하게 깎은 갈대 펜으로 쓴 모든 글씨의 굵기가 놀라울 정도로
균일하다. 갈색 잉크가 푸른색과 황금색과 어울려 한결 뚜렷하게 보인
다. 각 장의 제목과 다섯 개의 펼친 면 채식, 그리고 책의 앞뒤에 있는
차례는 흰색, 초록색, 붉은색으로 한층 화려하게 장식했다.

بِسۡمِ ٱللَّهِ ٱلرَّحۡمَٰنِ ٱلرَّحِيمِ

ٱلۡحَمۡدُ لِلَّهِ رَبِّ ٱلۡعَٰلَمِينَ ٱلرَّحۡمَٰنِ ٱلرَّحِيمِ مَٰلِكِ يَوۡمِ ٱلدِّينِ إِيَّاكَ نَعۡبُدُ وَإِيَّاكَ نَسۡتَعِينُ ٱهۡدِنَا ٱلصِّرَٰطَ ٱلۡمُسۡتَقِيمَ صِرَٰطَ ٱلَّذِينَ أَنۡعَمۡتَ عَلَيۡهِمۡ غَيۡرِ ٱلۡمَغۡضُوبِ عَلَيۡهِمۡ وَلَا ٱلضَّآلِّينَ

سورة البقرة مدنية

بِسۡمِ ٱللَّهِ ٱلرَّحۡمَٰنِ ٱلرَّحِيمِ

الٓمٓ ذَٰلِكَ ٱلۡكِتَٰبُ لَا رَيۡبَ فِيهِ هُدٗى لِّلۡمُتَّقِينَ ٱلَّذِينَ يُؤۡمِنُونَ بِٱلۡغَيۡبِ وَيُقِيمُونَ ٱلصَّلَوٰةَ وَمِمَّا رَزَقۡنَٰهُمۡ يُنفِقُونَ وَٱلَّذِينَ يُؤۡمِنُونَ بِمَآ أُنزِلَ إِلَيۡكَ وَمَآ أُنزِلَ مِن قَبۡلِكَ وَبِٱلۡأٓخِرَةِ هُمۡ يُوقِنُونَ أُوْلَٰٓئِكَ عَلَىٰ هُدٗى مِّن رَّبِّهِمۡ وَأُوْلَٰٓئِكَ هُمُ ٱلۡمُفۡلِحُونَ

우아한 서체와 섬세한 장식이 어울린 이 걸작 필사본의 콜로폰(판권)에 이븐 알 바우와브는 서명을 남겼다. 여기에서 그는 이 필사본을 바그다드에서 1000년부터 1001년 사이에 작성했다고 적고 있다. 그러나 콜로폰에 후원자를 언급하지 않은 점으로 보아, 놀랍게도 이 필사본은 시장에서 판매할 목적으로 만들어진 것 같다. 따라서 저명한 서예가가 쓴 아름다운 책이 판매되는 시장이 있었다는 추정이 가능하다. 그렇지 않았다면 이븐 알 바우와브가 엄청난 시간을 투자해서 이런 책을 만들었을 리가 만무하지 않은가.

『코란』 필사본은 카펫 같은 패널 장식을 넣거나 쪽별로 장식하기는 했지만 하나님의 말씀을 그림으로 설명하지는 않았다. 그러나 다른 종류의 필사본, 특히 내용을 설명하는 데 삽화가 필수적이라 생각되는 과학과 기술을 다룬 필사본에서는 그림이 사용되었다. 9세기에 아바스 왕조의 칼리프들이 고전 학문의 복원을 지원한 덕분에, 프톨레마이오스의 별에 대한 논문과 디오스코리데스의 풀에 대한 논문 같은 과학 서적이 아랍어로 번역되었다. 원전에 삽화가 있었던 까닭에 아랍어 판본에도 삽화가 들어갔을 것이라 여겨지지만 초기 판본들은 전하지 않는다.

프톨레마이오스의 별과 별자리에 대한 연구를 재해석한 알 수피의 『항성에 대한 책』의 삽화는 고전 모델이 이슬람 시대에 어떻게 변형되었는가를 잘 보여준다. 예를 들어 고전 시대에 안드로메다 자리는 바위에 사슬로 묶인 나신의 여인으로 묘사되었지만, 1009년에 발간된 알 수피의 책에서 안드로메다는 펄럭이는 옷감을 걸친 무희로 묘사되었다(그림 101). 한편 궁수자리 같은 남성 별자리는 터번이나 모자를 쓴 모습을 보여준다. 이렇게 정립된 새로운 모델은 그 후 반복적으로 사용되었다.

한편 풀의 의학적인 용도를 설명한 디오스코리데스의 아랍어 번역판에서 삽화는 풀의 실제 모습에서 약간 추상화된 형태를 띤다. 이 번역판이 이슬람 약학의 기초를 이루었지만, 그 후 삽화가 계속해서 추상화된 경향으로 미루어 삽화만으로 풀을 식별해내기가 불가능하지는 않았겠지만 어려웠을 것이다.

새로운 종류의 책들에도 삽화가 곁들여진 것으로 판단하건대 그림 있는 책의 선호도가 높아지고 그런 책을 읽으려는 독자의 폭도 넓어진 듯

하다. 알 하리라는 상인의 입을 빌려 사루즈의 아부 자이드라는 건달의 50가지 모험을 익살맞게 풀어낸 알 하리리(1054~1122)의 『마카마트』('모음')가 특히 눈에 띈다. 언어적 창의성과 재치 있는 문체로 발간되자마자 아랍 땅의 식자층에서 선풍적인 인기를 끌었지만, 사실 변화무쌍한 묘사는 삽화화하기에 적당하지 않았다. 그러나 이 책에는 계속해서 삽화가 따라붙었고 1350년 이전에 출간된 열한 권의 책이 지금까지 전한다.

삽화는 내용의 또 다른 측면, 즉 당대의 이슬람 땅을 횡단하는 아부 자이드의 모험을 강조한 덕분에 우리는 그 삽화를 통해서 중세 시대의 일상적인 삶을 엿볼 수 있다.

『마카마트』의 필사본 중에서 가장 유명한 것은 1237년 야히아 알 와시티가 바그다드에서 복사하고 독창적인 삽화를 넣은 책이다. 예를 들어 서른세번째 모험을 설명하는 삽화에는 두 주인공이 마을 밖에서 한 사내를 만나는 장면을 그려 넣었다(그림103). 아부 자이드가 그 사내에게 마을 사람들이 그의 문학적 재능을 높이 평가하느냐고 물었을 때 사내가 말꼬리를 길게 빼며 익살스럽게 '아니요'라고 대답하는 부분을 그린 것이다. 알 와시티는 사내의 익살스런 대답을 시각적으로 표현해내지는 못했지만 배경은 다르다.

전경에서는 낙타에 탄 두 주인공이 왼쪽의 사내와 이야기를 나누고 있다. 동물들이 물을 마시고 있는 연못이 배경의 부산스런 마을과 전경을 구분해준다. 돔 지붕 아래의 아케이드는 시장으로 일상에 여념이 없는 사람들을 보여준다. 값을 흥정하는 상인, 손님을 기다리는 상인, 오른쪽에는 실을 꼬는 사람, 그리고 지붕에 올라가 먹을 것을 찾고 있는 두 마리의 닭. 왼쪽에는 청색 타일의 돔 지붕을 인 모스크와 명각이 새겨진 미나레트가 서 있다. 과학책의 삽화와는 달리 이 삽화는 책의 내용보다 당시 사람들의 사회·경제적인 삶에 대해 말해준다. 요컨대 다른 필사본의 그림처럼 이 삽화는 중세 이슬람 땅의 삶을 엿보게 해준다(그림26).

『마카마트』의 이 판본에서 가장 특이한 것은 콜로폰에 후원자가 언급되지 않았다는 점이다. 결국 이 책의 다른 필사본처럼 이 판본도 부유한 사람들을 대상으로 시장에서 판매되었다는 뜻이다. 그러나 13세기 중반

103
알 하리리의
『마카마트』에
수록된 삽화로
마을 전경을
보여준다.
야히아
알 와시티가
바그다드에서
필사하고 그림,
1237,
종이에
잉크와 물감,
35×26cm
(각 쪽),
파리,
국립도서관

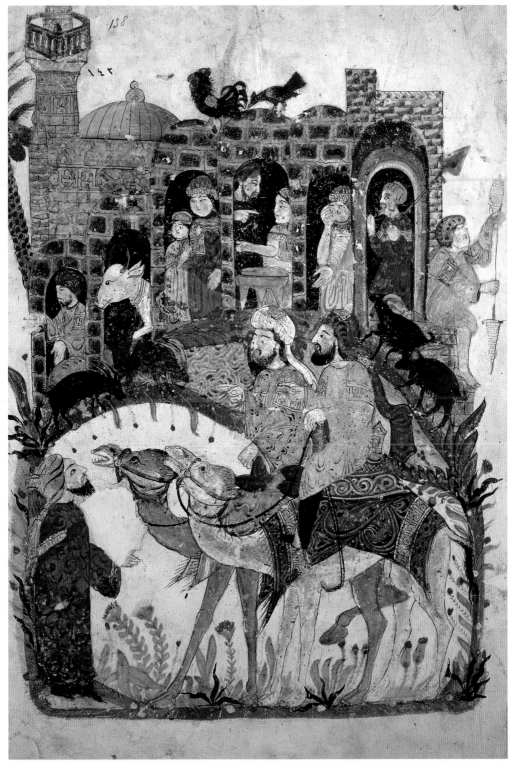

바그다드의 도시문화가 몽골의 침입 이후 시들해지면서 문화의 중심지가 여러 곳으로 확대되었고, 그 결과 새로운 지배계급을 위한 다양한 유형의 필사본이 제작되었다. 물론 1258년 몽골인들에 의해 도시가 '파괴'된 이후에도 바그다드에서는 삽화가 있는 필사본이 계속해서 제작되어 이란은 제책술의 중심으로 입지를 굳혀나갔다.

13세기 말과 14세기 초에 가장 중요한 지역은 일한국의 수도가 있던 이란의 북서지방이었다. 훌라구(1217년경~65, 일한국을 창건한 몽골족의 지도자—옮긴이)가 1259년 마라가에 천문대를 세워 저명한 천문학자 나시르 알 딘 투시에게 관리를 맡기면서 과학책이 제작되기 시작했다. 천문학과 점성학은 이란을 정복한 초기 몽골 지배자들에게 무척이나 중요한 것이었다. 이들은 조상 대대로 샤만 신앙을 가지고 있었기 때문이다. 어쨌든 마라가에서 제작된 천궁도가 서쪽으로 전해짐으로써 비잔틴 제국과 서유럽에서 천문학이 부활하는 데 결정적인 역할을 했다. 그 후 일한국의 지배자들은 페르시아에 동화되어 이슬람교로 개종하면서 언어와 신앙과 관습까지 받아들였다.

주인공인 두 재칼의 이름을 따 『칼릴라와 딤나』로 알려진 아랍의 동물 우화집이 페르시아어로 번역된 것을 필두로 많은 작가의 다양한 작품이 이질적인 사회에서 비롯된 다양한 학문과 믿음을 통합시켜 나갔다. 예를 들어 일한국의 통치자 울자이투(재위 1304~16)는 샤만 신앙을 가진 부모에게서 태어났지만 어렸을 때 기독교로 개종해서, 그의 아버지인 아르군의 교섭 상대였던 당시 교황의 이름을 따라 니콜라우스라는 세례명을 받았다. 그 후 그는 불교도가 되었지만, 그의 형이자 선왕인 가잔이 1296년 정식으로 이슬람교로 개종하자 울자이투는 수니교도가 되어 하나피 학파와 샤피이 학파 사이를 오락가락한 끝에 마침내는 시아교도가 되었다.

라시드 알 딘은 『세계의 역사』에서 이처럼 다양화된 세계를 잘 요약해 주었다. 1247년경 하마단의 유대인 가문에서 태어난 알 딘은 이슬람교로 개종해서 궁정의사와 대신이 되었다. 그는 엄청난 재산을 모아서 타브리즈와 하마단 등에 자선기관을 세웠다. 그러나 그의 막강한 힘을 시기하는 사람들이 많았던 까닭에 그는 1318년 사형당하고 말았다. 가잔의 요청으로 시작해서 울자이투 시대에 완성된 『세계의 역사』는 몽골·

투르크 · 중국 · 유대 · 인도 · 이슬람 왕조 편으로 나뉘어져 있으며 방대한 자료를 바탕으로 씌어진 책이다.

그가 타브리즈 근처에 세운 재단의 기부 증서에는 그 책을 매년 큰 판형의 아랍어와 페르시아어 판으로 발간해 제국의 주요 도시들에 나눠주어야 한다는 조건이 명기되어 있다. 알 딘 생전에 발간된 판본 가운데 아랍어 판본의 절반 가량이 전한다. 이 판본은 고대의 예언자들, 무하마드와 칼리프들, 이슬람 시대의 이란 지배자들, 중국, 인도, 유대의 역사를 다루고 있다. 또한 판형과 서체, 특히 중국의 두루마리 책에서 13세기 이탈리아의 목판본까지 다양한 자료를 바탕으로 그려낸 풍부한 삽화가 이 역사책의 특징이다.

「예언자 무하마드의 탄생」(그림104) 같은 삽화는 일한국 통치하의 이란에서 구할 수 있었던 역사적이고 시각적인 자료를 망라한 듯하다. 필사본에 들어간 대부분의 삽화(그림44)처럼 이 장면도 책의 한 쪽에 넓은 띠처럼 그려졌다.

이 그림은 세 부분으로 나뉜다. 가운데에는 어린 무하마드를 어르는 두 천사와 그의 어머니를 시중드는 다섯 산파가 있고, 오른쪽에는 지팡이를 짚은 노인이 앉아 있다. 왼쪽에는 네 여인이 있는데 세 여인은 서 있고 한 여인은 지팡이에 기댄 모습이다. 그러나 예언자의 탄생일에 관련된 책의 내용과 특별히 일치하는 인물은 없다.

이슬람 미술에서 무하마드에 관련된 그림은 무척이나 드물다. 이 필사본의 삽화들은 최초로 알려진 것의 일부로, 일한국의 후원자들이 무하마드를 그려서는 안 된다는 무슬림의 금기에 연연하지 않았다는 사실을 증명해준다. 이 삽화는 그리스도의 탄생을 즐겨 그린 기독교 미술에서 영향을 받은 듯하다. 기독교 신학에서 그리스도의 탄생은 하나님이 인류를 구원하기 위해 아들을 보냈다는 기적을 상징하는 것으로 기독교 미술에서는 보편적인 소재였다. 그러나 무하마드의 탄생은 무슬림에게 그런 신학적인 의미를 갖지 않는다. 무하마드는 신이 아니라 인간이었기 때문에, 그의 삶에 대한 이야기에서도 탄생이 아니라 계시를 받은 후의 행적에 초점을 맞추었다.

이처럼 이슬람 미술에서는 전통적으로 무하마드의 탄생을 묘사하지 않았기 때문에, 이 삽화를 그린 화가는 예수의 탄생을 그린 비잔틴의 목

판이나 필사본 삽화에서 영감을 얻었을 것이다. 이 삽화에서는 무하마드의 어머니가 성모를 대신했고 예언자의 삼촌이 요셉을 대신했다. 한편 왼쪽의 세 여인은 동방박사를 대신한 것이다.

물감을 엷게 칠해 선을 뚜렷이 드러낸 라시드 알 딘의 회화기법은 비잔틴식이 아니다. 몽골인이 일한국에 가져온 중국 회화에서 영향을 받

은 것이 확실하다. 이런 다양한 근원들이 이 삽화에서는 약간 어색하게 나열되어 있지만, 다음 세대에는 이런 이질적인 요소들이 완벽하게 융합된 삽화가 그려졌다.

울자이투의 아들이자 후계자인 아부 사이드는 태어나자마자 페르시아어를 사용하는 무슬림으로 교육받았다. 그의 후원 아래 삽화가 있는 필사본은 새로운 전성기를 맞게 된다. 실제로 16세기의 한 학자는 "페르시아 그림의 얼굴에서 베일이 벗겨지고 현재(즉 16세기) 우리가 알고 있는 회화가 창조된 때가 바로 이 시기였다"라고 썼다. 이 새로운 화풍은 그 보다 3세기 전에 페르도우시가 쓴 페르시아의 대표적인 서사시 『샤나마』의 판본에서 확인된다.

5,000연(聯)의 대구로 이루어진 장시인 『샤나마』는 천지창조부터 이슬람의 정복기까지 이란의 역사를 서술하고, 과거의 위대한 왕과 영웅들에 대한 전설과 이야기를 묶은 것이다. 처음에 이 시는 구전되었으며, 현재 전하는 최고(最古)의 필사본은 13세기 중반에 작성된 것으로 삽화가 없다. 한편 일한국 시대에 작성된 『샤나마』의 필사본은 두 권의 책으로 모두 400쪽이 넘었으며 200개의 커다란 삽화가 있었다. 그러나 이 필사본은 크게 훼손되어 겨우 58개의 삽화와 약간의 글이 남아 있을

뿐이다.

　「아르다시르에게 붙잡힌 아르다완」(그림105) 같은 삽화는 이 필사본
의 한층 원숙한 구상을 입증해준다. 라시드 알 딘의 책에서 삽화는 좁은
수평의 띠에 불과하지만, 책의 크기가 예전보다 훨씬 커졌고 이제 삽화
도 한 면의 3분의 1 이상을 차지할 정도로 커졌다. 또한 이 책은 각 쪽

을 가는 괘선으로 여섯 단으로 나누어 글을 썼다. 아랍어와 마찬가지로 페르시아어도 오른쪽에서 왼쪽으로 읽는다. 여기서는 한 행에 세 개의 대구가 쓰였으며, 그림 위의 상자에는 아래 장면의 제목이 들어가 있다. 이 삽화는 파르티아의 마지막 왕인 아르다완이 포로가 되어, 이슬람이 도래하기 전 이란을 4세기 동안 다스린 위대한 사산 왕조의 시조인 아르다시르 앞에 서 있는 모습을 그린 것이다.

예전의 삽화에서 보았던 삼분할의 구도가 사라지고 원근이 있는 공간과 복잡한 순환 구도가 사용되었다. 등을 보이고 있는 무명용사를 전경의 가운데 세운 것은 실로 대담한 배치로 관찰자를 이 장면의 목격자로 초대하는 듯하다. 인물들이 금방이라도 그림에서 뛰쳐나올 것처럼 느껴진다(가운데 그려진 병사의 발을 보라). 무명용사의 오른쪽에는 고개를 숙인 아르다완이 서 있다. 남루한 흰옷이 그의 낙담을 대신 설명해준다. 그의 옆에 서 있는 불그스레한 얼굴의 사형집행인은 아르다완의 목에 칼을 겨누고 있다. 배경에 중국 회화식으로 그려진 커다란 나무는 이 그림의 풍경의 초점으로, 청색 옷을 입고 황금관을 쓴 새로운 통치자를 향해 가지를 뻗고 있다.

병사와 시종들의 차림새가 모두 다르다. 특히 모자가 다른데 이러한 차이는 일한국의 궁전에서 다양한 민족이 일하고 있었다는 사실을 반영한다. 따라서 모든 삽화는 아니더라도 그 일부는 당시 사건을 우의적으로 표현한 것이라 여겨진다. 실제로 일한국의 통치자들은 이란이란 유서 깊은 땅에 찾아온 최후의 지배자를 자처하고 있었다.

『샤나마』의 모든 삽화가 이처럼 복잡하고 심오한 뜻을 지닌 것은 아니지만, 서예와 삽화에서의 전통성을 몽골 지배 아래 동서간의 빈번한 교류를 통해 전래된 새로운 예술적 경향과 통합시키려고 노력한 흔적이 엿보인다. 이 삽화들이 통합적 시각으로 그려질 수 있었던 것은 종이가 커진 탓도 있었다. 커다란 종이와 그런 종이를 장식하는 재료는 값이 상당했기 때문에 그런 비용을 감당할 수 있는 후원자에게는 부의 과시 수단이기도 했다.

이 시기에 커다란 종이는 삽화를 곁들인 필사본을 작성하는 데뿐만 아니라 『코란』을 복사하는 데도 사용되었다. 그 중에서 가장 크고 가장 훌륭한 작품은 1313년 울자이투의 의뢰로 서예가 아브달라 이븐 무하

106
30권으로
구성된 『코란』
필사본에서 글이
씌어진 오른쪽 면,
하마단에서 술탄
울자이투를 위해
아브달라
이븐 무하마드
이븐 마무드
알 하마다니가
복사,
1313,
종이에 잉크와
물감과 황금,
56×41cm,
카이로,
국립도서관

마드 이븐 마무드 알 하마다니가 하마단에서 복사한 30권의 필사본이
다(그림106).

이븐 알 바우와브가 필사본을 한 권으로 만든 것은 커다란 주머니에
넣고 다닐 수 있도록 의도한 것인 반면에, 이 대규모 필사본은 모스크에
서 사용하도록 만든 것이다. 한 권을 한 달 동안 매일 조금씩 읽도록 되
어 있다. 56×82센티미터의 종이를 비록 반으로 접은 상태지만, 바그다
드의 위대한 서예가 야쿠트 알 무스타시미(1221~98)가 한 세대 전에 제
정한 여섯 가지 서체 가운데 하나로 다섯 줄의 글을 각 쪽마다 웅장하게
써내렸다.

황금으로 쓴 글을 검은색으로 윤곽을 잡고 푸른색으로 모음을 표시하
는 과정은 힘들고 고생스러웠겠지만, 덕분에 멀리에서도 쉽게 읽어낼
수 있었다. 이처럼 재료를 아낌없이 사용한 필사본은 글을 조밀하게 써
넣은 이븐 알 바우와브의 필사본과 극명하게 대조된다.

107
30권으로
구성된 『코란』
필사본의 채식된
오른쪽 면,
하마단에서 술탄
울자이투를 위해
아브달라
이븐 무하마드
이븐 마무드
알 하마다니가
복사,
1313,
종이에
잉크와
물감과 황금,
56×41cm,
카이로,
국립도서관

일한국 시대에 복사된 필사본의 장엄한 아름다움은 각 장의 제목에서 더욱 빛을 발한다. 청색 바탕을 황금으로 장식해서 흰색으로 제목을 써넣고 여백을 타원형의 문양으로 꾸민 모습은 아름다움의 극치다. 각 권의 첫머리에 다각형의 별과 무한히 반복되는 기하학적인 문양으로 카펫처럼 꾸민 것도 화려함의 극치를 보여준다(그림107).

술타니야의 볼트 천장(그림88)을 연상시키는 이 문양은 화가들이 어떤 예술 분야의 중심지에서 발간된 도안책을 보고 작업했다는 증거일 수 있다. 실제로 이런 디자인은 다양한 예술 분야에서 갖가지 크기로 사용되고 있었다. 결국 문양과 문양들을 수록한 책이 새로운 역할을 맡게 되었다는 사실은 도안가가 새로운 유형의 예술가로 부상했다는 증거이며, 실제로 도안가의 역할은 그 후에 점점 확대되었다.

이집트와 시리아의 맘루크 왕조도 자선기관에서 사용할 『코란』을 대형으로 복사하는 작업을 지원했다. 이렇게 만들어진 필사본들 가운데 가장 유명한 것이 1372년에 완성된 판본으로, 술탄 샤반은 그 판본을 1376년 카이로의 마드라사에 기증했다. 한 권이지만 엄청난 크기(74×51센티미터)의 217쪽에는 다른 쪽에 비해 거의 두 배 크기의 서체로 씌

어진 첫 부분(그림108)을 제외하고 각 쪽마다 열세 줄씩 적혀 있다.

서예 선생이며 글을 쓴 알리 이븐 무하마드 알 아슈라피와 채식을 담당한 아나톨리아 남동지방의 아미다 출신인 이브라힘은 둘의 합작으로 이루어낸 결실에 자부심을 느꼈던지 책 끝에 그들의 이름을 뚜렷하게 명기해두었다. 이브라힘은 예외적으로 다양한 색을 사용했다. 암청색, 황금색, 검은색, 흰색은 기본이고 갈색, 담청색, 오렌지색, 붉은색, 분홍색 등 이란 작품 특유의 색을 썼다. 하지만 아미다(현재 투르크의 디야르바키르)가 당시 이란의 문화권에 있었기 때문에 유별난 선택이라고는 할 수 없다.

1335년 일한국이 몰락하면서 지방의 중심지들이 예술의 중요한 거점이 되었다. 화가와 작가들은 지방의 세도가들에게 지원을 기대할 수밖에 없었다. 예를 들어 파르스의 남부에서 일한국의 총독을 지내던 인주 가문은 독립된 영주로 거듭나면서 14세기 중반쯤에는 삽화가 있는 책과 금속공예품(제8장 참조)을 생산하는 중심지가 되었다. 수도이던 시라즈는 풍자시인 사디(1292년 사망)와 서정시인 하피즈(1390년 사망) 같은 시인들을 배출하면서 나이팅게일과 장미의 도시로 알려졌다. 이런 시인들을 중심으로 한 문학계가 시라즈를 필사본 생산의 중심지로 키웠고, 이곳에서 만들어진 필사본은 종이가 조악하고 서체가 날렵한 점에서 차별성이 있었다.

일한국 시대에 제작된 필사본과 달리, 시라즈의 필사본들은 대단위 고객을 목표로 상업적으로 생산되었다. 예를 들어 『샤나마』만도 1340년대와 1350년대에 여러 판본으로 만들어졌다. 1341년 인주 가문의 대신 키밤 알 딘을 위해 만들어진 판본도 그 중 하나다(그림109). 영웅 바람 구르가 인도에서 용을 죽이는 장면 같은 삽화는 요즘 사람의 눈에도 사실적이고 역동적으로 보인다. 그러나 황금색이나 군청색 같은 비싼 안료를 사용하지 않아 삽화가 엉성한 만큼 이 판본은 비교적 값이 쌀 수밖에 없었다.

시라즈는 삽화가 있는 필사본의 상업적 생산의 중심지로 오랫동안 군림했다. 이런 필사본들은 14세기와 15세기에 멀리 인도와 아나톨리아까지 수출되어 그 지역의 회화에 깊은 영향을 주었다. 최고의 필사본은 이라크와 아제르바이잔에서 일한국을 계승한 잘라이르 왕조(1336~1432)

108
술탄 샤반이
카이로에 있던
그의
마드라사에
기증한 「코란」
필사본의
첫 펼친 면,
1376,
종이에 잉크와
물감과 황금,
74×51cm,
카이로,
국립도서관

의 궁전에서 만들어진 것들이다. 그 가운데 가장 유명한 필사본은 후아주 키르마니가 쓴 세 편의 시를 타브리즈 출신의 미르 알리 이븐 일리아스가 1396년에 바그다드에서 술탄 아마드 잘라이르를 위해 복사한 것이다.

이 필사본에는 원래 거의 전면에 걸친 10편의 삽화가 있었다. 글은 조그만 상자에 한 연의 대구로 압축해서 썼지만 삽화는 여백까지 무시하려는 듯 종이를 꽉 채웠다. 인물은 건축물이나 풍경을 배경으로 작은 인형처럼 그려놓았다(그림110). 담황색의 종이에 보석 같은 안료로 그린 삽화의 수준은 눈이 부실 정도지만, 몽골 시대에 제작된 『샤나마』의 주정주의(主情主義) 대신 새들이 노래하고 나무들이 꽃을 피운 영원한 봄날 같은 목가적인 서정성이 흐른다.

한 삽화에 '바그다드의 주나이드'라는 인물의 서명이 있다. 서예가들은 수세기 전부터 그들의 작품에 서명을 남겼지만 화가로서는 현재까지 알려진 최초의 인물이다. 이 서명에서 우리는 화가가 예술가로서 신분 상승을 누렸고 제책술이 이란 예술에서 점점 중요한 위치를 차지하게 되었다는 사실을 짐작할 수 있다.

헤라트를 통치한 티무르 왕국의 제후 바이순구르(1397~1433)의 궁전에서 15세기에 화가들과 제책술은 새로운 역할을 맡게 되었다. 티무르의 손자인 바이순구르는 아버지를 대신해서 1419년부터 알코올 중독으로 요절할 때까지 헤라트의 총독을 지냈다. 바이순구르의 도서실을 채울 필사본 작업이 유명한 서예가 자파르 알 타브리지에게 맡겨졌다. 적어도 20편의 필사본과 많은 그림이 이때 제작되었다.

모든 필사본에서 유난스런 애서가 바이순구르의 독특한 취향이 묻어난다. 짙은 담황색 종이를 유명한 서예가들에게 나누어 주었고, 화려한 그림과 채식으로 서예가들의 글을 꾸몄다. 종이는 정확히 재단해서 금박을 입혔고 그 결과물은 가죽 장정으로 우아하게 제본했다. 요컨대 모든 필사본이 그 자체로 하나의 완벽한 예술작품이 되도록 철저히 계산해서 만들어진 것이다.

1429년 10월 샴스 알 딘 바이순구리가 복사하고 25편의 아름다운 삽화를 덧붙인 동물 우화집 『칼릴라와 딤나』는 페르시아 필사본 삽화의 고전적인 전형을 보여준다. 이 글은 통치자들에게 올바른 행동을 간접적

111
「황소를 공격하는 사자」, 『칼릴라와 딤나』의 삽화, 헤라트의 총독 바이순구르를 위해 제작, 1429년 10월, 종이에 잉크와 물감, 29×20cm, 이스탄불, 토프카피 궁 도서관

بنگر ای نادان در وخامت عاقبت حیلت خویش دست عدوه هلاک کار و سد رخون او
پریشان بی جماعت لشکر و تفرقه کار سپاه و طور رنجرنو در دعوی آنک برمی این کار ریزم
و بیرین جای رسانیدی و نادان مردمان نادانست با محدوم را سپ حاجت در کار زافکند
وحسد مند در حال قدرت و استیلا وقت از جنگ خون جنگ جنگ عزل کرده اندواز بندار
کردنمه و بعض مخاطرت نحز و تجنب واجب دیده که وزیر چون پادشاه را برجنگ تحرص
نماید در کار ی که بر می تصلح تدارک پدید رماه جمل وغاوت موده باشد وحجت

으로 가르치는 내용이기 때문에 '제후를 위한 거울'이라 알려진 문학 장르의 하나였다.

예를 들어「황소를 공격하는 사자」 같은 우화는 현실과 환상을 구분하지 못하는 사자가 교활한 재칼인 딤나에게 속아서 황소를 이유 없이 공격한다는 줄거리다. 말하자면 통치자는 행동을 취하기 전에 심사숙고해야 한다는 교훈을 담은 우화다. 그림111에서 그림과 글은 대등한 관계에서 완전히 하나로 용해되어 있다. 산문인 글은 아랫부분에 여섯 줄로 씌어져 있으며, 삽화는 그 위로 오른쪽 여백까지 뻗어 있다. 목가적인 풍경에서 펼쳐지는 연극과도 같은 장면을 중앙에 두고 두 마리의 재칼이 그 경계를 이룬다. 이처럼 위선을 영원히 씻어낼 수 없는 땅에서 폭력성이 길들여져왔던 것이다.

이 필사본을 제작한 서예가는 서명을 남겼지만 화가는 서명을 남기지 않았다. 따라서 바이순구르의 작업장에서 일한 화가가 누구인지 확인할 길은 거의 없다. 그러나 이러한 상황은 세기말에 페르시아에서 가장 유명한 화가 비자드가 등장하면서 극적으로 변한다.

그는 술탄 후사인 미르자(재위 1470~1506)의 헤라트 궁전에서 그림을 그렸다. 당시 가장 유명한 서예가이던 술탄 알리 마슈하디가 술탄의 도서관 장서용으로 1488년에 다시 쓴 사디의『부스탄』('과수원')에 실린 다섯 점의 삽화에서 비자드의 화풍을 엿볼 수 있다. 모두가 보석 같은 영롱하고 완벽하게 조화된 색감을 보여준다. 청색과 초록색이 주조를 이루지만 따뜻한 색들, 특히 밝은 오렌지색에 의해 차가운 느낌이 거의 보완되었다.

비자드의 대표작은 코란에 등장한 유수프(요셉)와 줄라이하로 알려진 포티파르의 아내에 대한 이야기를 상징적으로 표현한「유수프의 유혹」(그림112)이다. 200년 전 사디의 풍자시에서 아주 간략하게 언급된 사건인데, 후사인 바이카라의 궁전에서 일하던 신비주의 시인 자미는 이 사건을 자세히 설명했다. 그림의 상단, 중간, 하단에 담황색으로 처리된 상자에 사디의 시가 씌어져 있고, 자미의 시에서 발췌한 두 연의 대구는 그림 중앙에 있는 아치 주변의 푸른 바탕에 흰 글씨로 씌어져 있다.

자미에 따르면 줄라이하는 방이 일곱 개 되는 궁전을 지었고 그녀와

112
비자드,
「유수프의
유혹」,
사디의
『부스탄』 삽화,
헤라트에서
술탄 후사인
미르자를 위해
제작,
1488,
종이에
잉크와 물감,
30×22cm,
카이로,
국립도서관

유수프가 벌이는 에로틱한 장면으로 모든 방을 꾸몄다. 그녀는 유수프에게 방을 하나씩 보여주며 몰래 방문을 잠갔다. 마침내 그들이 가장 내밀한 방에 이르렀을 때 그녀는 유수프에게 달려들었다. 그러나 유수프는 그녀의 손을 뿌리치고 달아났다. 잠겨 있던 문들이 유수프가 앞에 서면 신기하게 열렸고 그는 요부의 마수에서 벗어날 수 있었다. 비자드는 이 이야기에서 가장 극적인 순간, 즉 절망에 빠진 줄라이하가 유수프를 잡으려 손을 내미는 순간을 그림으로 그렸다.

자미의 글이 사랑과 아름다움을 향한 인간의 욕망을 풍자한 것처럼 비자드의 그림에는 신비주의적인 사색이 담겨 있다. 휘황찬란한 궁전은 물질세계, 일곱 방은 일곱 나라, 유수프의 아름다움은 신의 아름다움을 상징한다. 목격자가 없었기 때문에 유수프는 줄라이하의 유혹을 받아들일 수도 있었지만 그는 하나님이 모든 것을 보고 계시고 모든 것을 아시는 분이라고 믿었다. 잠겨 있던 일곱 문은 오직 하나님만이 열 수 있었다. 요컨대 비자드의 그림은 글의 문자적 해석을 넘어서서, 당시 문학과 사회를 지배하던 신비주의적 사상을 그대로 담아내고 있다.

이 시기에 신비주의가 차지한 위치는 술탄 후사인 미르자를 위해 1483년에 제작된 또 하나의 훌륭한 필사본, 즉 13세기의 저명한 신비주의자 잘랄 알 딘 루미의 『마스나비』를 다시 쓴 필사본이다. 꿈처럼 아름다운 황홀경을 노래한 2만 5,000줄의 이 시는 페르시아 시의 신비주의적인 전통을 잘 보여준다. 자미가 신비주의적인 시를 작시할 당시에 다시 복사된 루미의 필사본도 화려하게 장식되었고, 유례를 찾아보기 힘들 정도로 호화로운 장정으로 제본되었다.

장정의 바깥쪽은 그림을 그려 광칠을 입혔고(그림113), 겉장정의 안쪽은 가죽을 정교하게 오려내 푸른 바탕에 접착시켜 무늬를 냈다. 이슬람 시대의 대부분의 책과 마찬가지로, 이 필사본에도 책을 감싸는 날개가 있으며 책등에 제목이 적혀 있다. 카펫을 연상시키는 아라베스크가 양각되거나 검은색과 금색으로 그려졌다. 마모되지 않도록 보호한 장정의 안쪽은 사슴, 원숭이, 야생거위, 여우, 나무에 앉은 새 등을 세밀한 가죽 선세공으로 새기고 금압(gold toding)을 주어 돋보이게 함으로써 환상적인 장면을 연출해냈다.

최고급 재료와 엄청난 공력이 필요한 기법에서 당시 사람들이 루미의

지방·세력과 호족들 900~1500

113-114
헤라트에서 술탄 후사인 미르자를 위해 제작된 루미의 『마스나비』 필사본, 1483, 25.8×17.5cm, 이스탄불, 터기 이슬람 미술관
위쪽
날개가 있는 장정의 바깥쪽, 판지에 유광 안료와 금
아래쪽
장정의 안쪽, 가죽 선세공

신비주의 시에 품었던 경외심만이 아니라 술탄 후사인 미르자의 궁전에서 제책술이 차지한 중요성까지 읽힌다.

헤라트에 있던 티무르 왕조의 궁전은 15세기 말경 책의 제작에서 가장 핵심적인 중심지였지만, 이란을 넘어서 이슬람 땅 전역의 지배자들이 화려한 책을 원하고 있었다. 훌륭한 필사본은 제후들이 가장 갖고 싶어하는 것의 하나였다. 따라서 화려하게 장식된 책들이 거래되거나 선물로 오갔으며 때로는 전리품으로 취해지기도 했다.

12세기의 시인 니자미가 3만 연의 대구로 쓴 다섯 편의 낭만적인 또는 교훈적인 서사시 『함사』('다섯')를 완벽하게 정리한 판본은 15세기에 필사본이 어떻게 제작되었는가를 보여주는 대표적인 예다. 예외적으로 자세히 기록되어 있는 콜로폰에 따르면, 이 필사본은 서예가 아자르가 티무르의 제후 아불 카심 바부르(재위 1449~57)를 위해서 시작했지만 완성되기 전에 바부르가 세상을 떠나고 말았다. 1458년 투르크멘의 통치자 자한샤가 헤라트를 정복한 후, 그 필사본은 자한샤의 아들로서 시라즈와 바그다드를 차례로 통치한 피르 부다크에게로 넘어갔다.

그가 죽은 후 이 필사본은 할릴 술탄의 차지가 되었고, 이때 할릴 술탄은 서예가 아브드 알 라만 알 후아라즈미에게 필사본의 완성을 부탁했다. 삽화는 샤이히와 다르비시라는 두 화가에게 맡겨졌다. 1478년 사망한 할릴 술탄도 필사본의 완성을 보지 못했다. 그 유업은 동생인 야쿠브(1490년 사망)에게 넘어갔지만 야쿠브도 필사본이 완성되기 전에 세상을 떠났다.

콜로폰의 기록은 "수많은 꿈이 수포로 돌아갔다는 속담처럼 어떤 후원자도 그 꿈을 이루지 못했다"고 끝나지만, 이 필사본은 사파위 왕조의 개조인 이스마일 1세(재위 1501~24)에게 넘어가 그의 후원 아래 마지막 삽화들이 덧붙여졌다.

니자미의 아름다운 시는 15세기 이후로 삽화 덕분에 페르시아 문학에서 가장 사랑받는 작품의 하나가 되었다. 다섯 편의 서사시 가운데 가장 난해하고 신비주의적인 「하프트 파이카르」('일곱 초상')는 사산 왕조의 군주 바람 구르를 이상적인 왕으로 교육시키는 내용으로, 그가 사랑의 일곱 가지 속성을 상징하는 일곱 공주를 만나는 장면에서 절정을 맞는다(권두화 참조). 이 서사시에 삽화를 더한 수백 편의 판본이 전하지만,

115
「노란 별궁의 바람 구르」, 15세기의 제후들을 위해 제작된 니자미의 『함사』 필사본, 종이에 잉크와 물감, 30×19.5cm, 이스탄불, 토프카피 궁 도서관

이 필사본은 그 희귀성 때문이 아니라 서체와 삽화와 채식의 아름다움 때문에 오랜 세대를 거쳐 전할 수 있었다.

술탄 야쿠브가 티브리즈에서 이 필사본을 소유하고 있을 때 그려진 「노란 별궁의 바람 구르」(그림115)는 헤라트 출신으로 투르크멘 궁전으로 옮겨온 화가 샤이히의 작품이다. 다양한 색과 환상적인 초목이 비자드로 대표되는 헤라트의 절제된 화풍과 극명한 대조를 이룬다. 자연은 배경의 한계를 벗어나 별궁의 왕자라는 명목상의 주제를 산뜻한 나무들과 사람 형상의 바위들이 자아내는 꿈의 세계로 이끈다.

15세기에 이란에서 꽃피운 제채술은 16세기에도 번성해서 오스만 제국과 무굴 제국 시대까지 제책술의 표본이 되었다. 수공으로 만들어낸 책은 이 시기 최고의 예술작품이었고, 이 책들은 종이에 대량으로 복사되었다. 13세기에 유럽은 이슬람의 제지술을 받아들여 더욱 발전시켰고, 15세기 말이 되었을 때에는 유럽의 종이가 이집트에 역수출되었다.

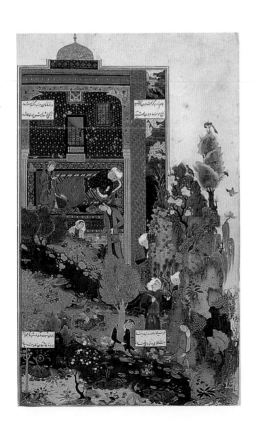

15세기 중반 유럽에서 발명된 활판 인쇄술로 책값이 저렴해져 많은 사람이 책을 접할 수 있게 되면서 책의 민주화가 이루어졌다. 반면에 이슬람 땅에서는 서예가 여전히 주된 예술 매체로 여겨졌다는 사실은 그로부터 수세기가 지난 후에야 활판으로 인쇄된 책이 이슬람 세계에 도입되었다는 것을 의미한다. 그러나 목판인쇄는 수세기 전부터 직물이나 가죽을 장식하는 데 사용되고 있었다.

초기 이슬람 시대에 제작된 직물은 오늘날 단편적으로 전하지만 중기 시대의 직물은 차고 넘칠 정도로 남아 있다. 직물은 거의 모든 이슬람 땅에서 핵심 산업의 하나였기 때문에 원자재와 완성품의 광범위한 거래는 이슬람 중세 경제의 버팀목이었다. 직물 거래에 대한 가장 확실한 정보원 가운데 하나로 게니자(유대인 회당에서 토라 및 제의 관련 문서로 보관하던 창고를 일컫는 말로 여기에서 발견된 문서를 게니자 문서라 한다―옮긴이)라는 자료 창고, 즉 옛 카이로에 있던 팔레스타인 출신 유대인들의 회당이 1889~90년에 붕괴되었을 때 공개된 창고를 들 수 있다.

그곳에 안전하게 보관되어 있던 자료들은 10세기부터 15세기까지의 편지, 궁전기록, 토지문서, 청구서, 그리고 혼수목록 등이었다. 비록 유대인들이 작성했지만 그 자료들은 지중해를 중심으로 상거래가 무척이나 활발하게 이루어졌다는 것을 증명한다. 1000년경 카이로에 머물던 튀니지의 상인이 알렉산드리아의 사촌에게 옷 네 벌을 주문하며 보내는 장문의 편지는 요즘의 편지가 무색할 정도다.

시칠리아의 배가 도착하면 나를 대신해서 2분의 1 디나르(당시 중하층 가정의 월 평균 수입이 약 2디나르였다)를 들여 최고급 옷 두 벌, 그리고 2분의 1 디나르를 들여 옷 두 벌을 사주면 좋겠네. 만약 시칠리아 배가 도착하기 전에 자네가 그곳을 떠난다면 괜찮게 입을 만한 옷으로 두 벌을 사오고, 2와 2분의 1 디나르를 요셉에게 주어 최고급 옷을 사서 내게 보내주도록 조치해주게. 요즘 내가 주말에 입을 만한 옷이 없어 이렇게 부탁하는 걸세.

카이로의 상인들은 당시 지배자이던 파티마 왕조(909~1171)의 칼리프들만큼이나 화려한 옷을 입었던 것으로 여겨진다. 파티마 왕조의 칼

리프들은 바그다드의 아바스 왕조 칼리프들에 비해서 훨씬 화려하게 옷을 입었다. 실제로 파티마 왕조에 이집트를 다스린 첫 칼리프인 알 무이즈(재위 953~75)는 궁전 안에 의청(依廳)을 두어 온갖 종류의 옷을 직접 재단해서 만들었다. 또한 매년 겨울과 여름에 모든 조신과 하인 그리고 그들의 부인과 자식들에게 계급에 따라 터번에서 바지, 심지어 손수건까지 나누어 주었다.

이렇게 옷을 공급하는 데만도 알 무이즈는 60만 디나르를 쏟아부었다. 왕족에게 준 가장자리를 황금으로 장식한 다비키와 터번만도 500디나르였다. 게다가 신분이 높은 왕족은 목걸이와 팔찌와 장식용 칼까지 선물로 받았다. 1067년 굶주린 군대가 칼리프의 보물창고를 약탈했을 때, 한 목격자의 증언에 따르면 창고에서 약탈한 옷가지만도 10만 벌 이상이었다고 한다. 이렇게 약탈하고 훔친 것을 제외하고 보름 동안 팔아서 거둔 수익만도 3,000만 디나르에 달했다.

파티마 시대에 칼리프가 입었던 옷 한 벌이 거의 완전한 상태로 전한다. 프랑스 압트에 있는 성 안 성당의 유물로 전하는 까닭에 우습게도 '성 안의 베일'이란 이름으로 알려진 옷이다. 압트의 영주와 주교가 모두 1099년 제1차 십자군 원정에 참여한 전력이 있기 때문에 그 옷은 십중팔구 약탈물일 것이다.

평직으로 짜서 표백한 리넨에 색비단과 금실로 세 개의 띠를 태피스트리처럼 나란히 장식한 옷이다. 이런 장식은 당시 이집트에서 보편적으로 사용되었다. 중앙의 띠에는 서로 얽힌 고리들로 연결된 세 개의 커다란 원이 있고, 각 원에는 한 쌍의 스핑크스가 등을 대고 앉아 있으며 그 둘레에 후원자(파티마 왕조의 알 무스탈리 칼리프, 재위 1094~1101)와 작업감독(직물의 아낌없는 사용으로 유명했던 대신 알 아프달)의 이름이 각진 서체로 씌어져 있다.

양편의 띠는 새와 짐승, 그리고 그 직물이 나일 강 델타에 있는 다미에타 황실 작업장에서 1096년 또는 1097년에 직조된 것이란 글로 장식되었다. 이 예복은 원형 장식이 등에 나오도록 외투나 망토처럼 입었을 것이라 여겨진다.

겉옷이나 헐렁한 튜닉 같은 옷은 단순한 수직베틀로 짜낸 폭이 좁은 천을 여럿 이어서 만들었다. 이런 옷들은 변폭을 간단히 바느질해서 만

들었는데, 13세기 필사본의 한 삽화에서 그리스의 식물학자 디오스코리데스와 그 제자가 무슬림처럼 입고 있는 옷과 비슷한 형태였다(그림 117). 주로 의자에 앉던 당시 학자들과 달리, 이 삽화에서 디오스코리데스는 낮은 벤치에 앉아 있고 제자는 방석 위에 무릎을 꿇고 앉아 있다. 그들은 토가 대신에 팔띠로 장식한 헐렁한 옷을 입고 터번을 쓰고 있다.

팔띠에는 생명체나 기하학적인 무늬를 장식하기도 했지만, 그 옷을 선물한 통치자의 이름을 새기기도 했다. 물론 옷감의 직조를 주문한 사람과 옷감이 제작된 장소와 시기와 상황까지 기록하는 경우도 있다. 따라서 이런 기록은 직물의 제작 시기와 장소를 판단할 수 있으므로 중세

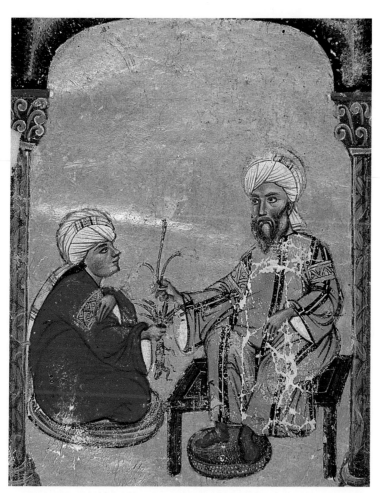

117
「디오스코리데스
와 제자」,
디오스코리데스의
『약물에 대하여』
의 아랍어
판본에 실린
삽화,
1229년에
북이라크 또는
시리아에서 복사,
종이에 잉크와
물감과 황금,
19×14cm,
이스탄불,
토프카피 궁
도서관

이슬람 직물의 역사를 재구성하는 데 결정적인 자료가 된다.

당시 자료에 따르면 파티마 왕조의 칼리프는 상상하기 힘들 정도로 화려하고 호화로운 천막과 가구와 직물을 지니고 있었다. 어떤 천막은 150명의 장인이 9년이나 작업을 해서 이 세상에 존재하는 온갖 동물의 형상으로 장식했으며 비용만도 3만 디나르가 소요되었다고 한다.

또한 코끼리의 넓적다리가 드러나는 아랫부분을 제외하고는 완전히 붉은색으로 자수 처리한 안장 깔개도 있었다. 코끼리 등에 얹는 가마에 사용되는 방석, 베개, 깔개. 의자, 커튼, 비단 휘장도 있었다. 천에는 코끼리, 야생동물, 말, 공작, 새, 심지어 온갖 자세를 취한 사람을 수놓

았다.

중세 직물의 화려함은 성 조스의 수의(그림118)에서 충분히 엿볼 수 있다. 안 성자의 베일과 마찬가지로 이 수의도 유럽의 한 성당에 보존되고 있다. 크기가 다른 두 조각으로 나뉜 이 수의는 프랑스 북부 캉 근처에 있는 생조스쉬르메르 수도원에서 조스 성자의 뼛가루를 날실에 사용해서 직조했다.

수도원의 기록에 따르면 성자의 유골을 1134년 명주실에 섞어 직조했다. 이렇게 직조된 천은 그 수도원의 후원자, 즉 형제인 고드프루아 드 부이용과 보두앵과 더불어 제1차 십자군의 지휘관이었던 에티엔 드 블

루아가 기증한 것이다. 날실은 붉은색, 씨실은 일곱 가지 색——진보라색, 노란색, 상아색, 담청색, 밤색, 구리색, 황갈색이지만 마지막 세 색은 베이지 색으로 바랬다——으로 직조된 비단으로 씨실이 겉으로 드러나 보인다. 새마이트직(samite, '여섯 실'을 뜻하는 그리스어 hexamitos에서 유래)으로 알려진 이 기법은 기원후 1세기에 이란에서 개발된 직조법이다.

날실을 높이고 낮추는 조임끈을 사용하는 무척이나 복잡한 공인기(쏫引機)가 도입되면서 비단을 복잡한 무늬로 장식할 수 있게 되었다. 공인기는 기원후 1세기 시리아와 중국에서 동시에 개발된 것으로 여겨진다. 이 문직기(紋織機)는 이슬람 시대 이전에 이란에 전해졌으며 나중에는 이슬람 땅 전역으로 보급되어 비단을 직조하는데 쓰였다.

날실을 높이고 낮추어서 복잡한 무늬를 만들 때 사용되던 거추장스러운 샤프트 대신에 조임끈이 도입되었다는 점이 공인기의 장점이다. 조임끈은 무거운 잉아에 비해 훨씬 가벼웠기 때문에 쉽고 신속하게 높이고 낮출 수 있었다. 조임끈에 따라 직물의 섬세한 정도와 폭이 달라지고, 조임끈은 하나의 날실만을 조절할 수 있었기 때문에 수천 개의 끈이 동시에 사용될 수도 있었다. 공인기는 설치하는 데 상당한 시간이 걸리고 조작하는 데 두 사람——직조공과 문직기 위에 올라가 끈을 당겨주는 사람——이 필요했지만, 적은 노력을 들여 섬세한 직물을 대량으로 생산해낼 수 있다는 장점이 있었다. 이렇게 직조된 직물에는 대부분 화려한 무늬를 수놓았고 때로는 금실을 사용하기도 했다.

성 조스의 수의로 알려진 비단 두 조각은 테두리를 카펫처럼 장식하고 같은 길이로 짠 천이다. 물론 다른 길이로도 직조되었겠지만 그런 천은 전하지 않는다. 테두리는 쌍봉낙타, 즉 박트리아 낙타들의 행렬로 꾸몄고 네 모서리에는 수탉을 넣었다. 직사각형의 내부는 두 코끼리가 마주 보는 모습이고, 코끼리의 발 사이에는 용이 있다.

또한 코끼리의 발 밑에 뒤집어 씌어진 글은 "아부 만수르 바흐티킨 사령관에게 영광과 성공을! 그의 만수무강을 빕니다"라는 내용이다. 이 천에는 직조된 장소와 시기가 기록되어 있지 않지만, 이 글에서 언급된 사람은 이란 동북부에 있던 호라산 지방의 투르크 출신 사령관인 것으로 알려졌다. 그는 사만 왕조의 군주인 아브드 알 말리크 이븐 누에게 체포

118
성 조스의
수의로 알려진
비단 두 조각,
961년 이전에
이란 또는
중앙아시아에서
직조,
52×94cm와
24×62cm,
파리,
루브르 박물관

되어 961년에 처형당했다.

이 비단의 출처가 이란이나 중앙아시아일 것이라는 추정은 용과 박트리아 낙타만이 아니라 사산 왕조에서 널리 사용되던 모티브인 수탉 문양에서 확신을 더한다. 용은 중국의 모티브인 반면에 박트리아 낙타는 중앙아시아의 것이다. 또한 이 비단에 씌어진 글이 살아 있는 사람의 장수를 축원하고 있다는 점에서 이 비단은 아부 만수르 바흐티킨이 살아 있을 때 만들어진 것이라 추정된다. 물론 이 비단의 용도에 대해서는 추정일 뿐이지만 안장 깔개로 사용되었을 가능성이 가장 크다.

한편 씨실이 보이도록 능직으로 짜서 글로만 장식한 비단(그림119)은 기술적으로는 유사하지만 문양은 전혀 다른 경우다. 날실은 청색, 씨실은 청색과 노란색으로 짰고 테두리는 옅은 초록색과 담황색의 띠로 마무리했다. 청색 줄무늬를 제외할 때, 전체적인 장식은 아랍문자로만 이루어졌다. 큰 글씨는 "민중의 빛, 국가의 버팀목, 승리의 아버지, 아두드 알 다울라의 아들, 민족의 군주, 만왕의 왕이신 바하 알 다울라에게 영광과 번영을! 그리고 만수무강을 빕니다"라고 씌어져 있으며, 그 아래에 작은 글씨로는 "국가의 재무를 맡고 계신 아부 사이드 자단파루흐 이븐 아자드마르드를 위하여"라고 씌어져 있다.

바하 알 다울라는 메소포타이마와 이란의 일부를 989년부터 1012년까지 지배한 부이 왕조의 통치자로서 바그다드를 거점으로 삼았다. 자단파루흐는 1001년에 그를 대신해서 외교문제를 관할한 인물이었던 점에 비추어볼 때, 이 천은 그때 그곳에서 제작된 것으로 보인다.

직물의 제작 시기와 장소만이 아니라 직물에 수놓아진 글도 당시 이란 사회가 어떻게 변하고 있었는지를 보여주는 단서가 된다. 부이 가문은 카스피 해를 접한 남이란의 산악지대에 거점을 둔 용병 일족이었다. 그들은 서이란과 이라크를 아바스 왕조에서 '해방' 시키고, 칼리프를 꼭두각시로 만들어 이 천에 기록된 것처럼 터무니없는 직함을 그들에게 하사하도록 압력을 가했다.

재무대신은 성(姓)으로 보아 페르시아 출신이지만, '행복의 아버지'를 뜻하는 아부 사이드란 이름은 아랍 냄새가 풍기면서 그가 무슬림이란 사실을 분명하게 보여준다. 반면에 자단파루흐('행복을 안고 태어난')란 이름은 페르시아의 것이다. 그러나 그의 아버지 아자드마르드('예절바

119
부이 왕조의
통치자 바하
알 다울라의
이름이 새겨진
청색 비단,
바그다드,
1000년경,
130×290cm,
워싱턴,
섬유박물관

른')는 페르시아식 이름만을 갖고 있기 때문에 아부 사이드는 십중팔구 이슬람으로 개종한 사람이었을 것이다.

이처럼 페르시아식 이름을 사용한 것은 당시 사회에서 페르시아의 언어와 문학이 점점 중요한 위치를 차지하고 있었다는 증거로 여겨진다. 예를 들어 페르시아의 시인 페르도우시(940~1025)가 이란의 민족 서사시가 된 『샤나마』, 즉 '왕들의 책'을 편찬한 것도 이 시기였다. 부이 왕조는 이처럼 고대 이란의 직함과 의례를 되살려냄으로써 그들이 사산 왕조의 정통성 있는 후계자임을 정당화시키려 했던 것이다.

12세기의 문헌부터 그 역사가 추적되는 성 조스의 수의와 달리, 바하 알 다울라 불리는 천은 1926년 12월 프랑스의 한 상인이 런던의 빅토리아 앨버트 박물관에 구입 의사를 물어오면서 처음 공개되었다. 가격이 너무 비쌌기 때문에 그 천은 다음해에야 워싱턴의 직물박물관에 팔릴 수 있었다.

그 상인은 테헤란 남쪽의 중세 도시 라비에 있던 부이 가문의 묘지를

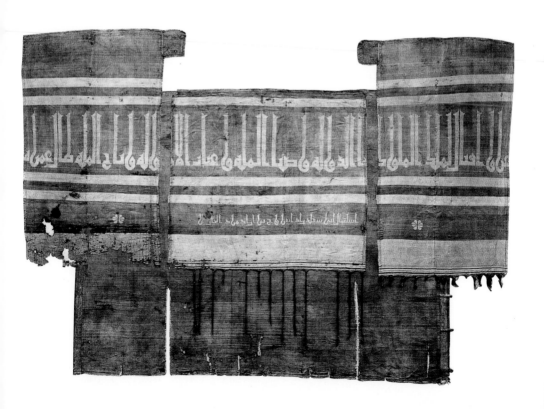

이란 정부의 허가 아래 발굴했다는 아셰로프라는 수수께끼 같은 사람에게서 그 천을 구입했다고 한다. 그러나 1924년 말과 1925년 초에 그 지역의 한 무덤이 도굴된 적이 있었으며, 그때 도굴된 서너 점의 비단이 미술시장에 스며들었고 그 틈을 이용해서 수십여 점의 위조품이 나돌았다. 주요 박물관이나 개인 소장자가 이 직물들을 구입했지만, 어느 것이 진짜고 어느 것이 위조품인지 구분할 방법이 없었기 때문에 진위성 논란이 끊이지 않았다.

그 후 탄소측정법이 개발되면서 그 가운데 몇 점, 즉 아셰로프와 그의 동료들이 시장에 내놓은 직물들만이 중세의 진품으로 확인되었다. 게다가 가장 오래된 것으로 여겨지던 직물들 가운데 일부는 최초의 원자폭탄이 투하된 직후 대기에 떠돌던 방사능 동위원소를 포함하고 있어 1945년 이후에 제작된 것으로 드러났다.

중조직(重組織)은 공인기로 생산하기 어려웠다. 따라서 1000년경의 직조공들은 랑파(lampas)라는 좀더 빠른 방법을 찾아냈다. 성 조스의 수의와 부이의 비단을 직조하는 데 사용된 중조직은 서로 다른 역할을 하는 두 날실을 하나의 씨실로 묶어가며 천을 만드는 방식인데, 두 벌의 씨실과 날실로 문양과 바탕을 별도로 만들어내는 랑파가 중조직보다 짜기 쉬웠다.

명주실과 금실로 짝을 이룬 매를 짜낸 랑파(그림120)는 당시 이란에서 직조된 복잡하면서도 유려한 무늬의 대표적인 예다. 이 천의 무늬는 다양한 요소를 결합시킨 합성체다. 이중의 십이각형이 짝을 이룬 새들을 둘러싸고 있고, 이 십이각형의 메달리온들 틈새에 용이 있어 중국적인 냄새를 풍긴다. 동물들은 검은 배경과 보색을 이루는 금색으로 짰고, 매의 눈은 담청색으로 도드라진다. 센티미터당 날실이 60줄이 있어 베틀 전체는 조임끈과 일일이 연결된 수천 줄의 날실이 매어져 있었을 것이다. 씨실은 센티미터당 16줄이며 34센티미터마다 무늬가 반복되므로, 직공이 하나의 무늬를 완성하는 동안 보조 직공은 약 1,000개의 조임끈을 잡아당겨야만 했을 것이다.

이런 직조법의 기술적인 특징, 특히 금박을 얇게 입힌 금실을 사용했다는 점은 이 천이 중앙아시아에서 직조된 것이라는 점을 말해준다. 그러나 새의 날개에 새겨진 아랍어는 "정의롭고 지혜로운 술탄, 나시르에

게 영광을……"이라 염원하는 내용이다. 나시르는 1294년부터 1340년까지 이집트와 시리아를 통치한 맘루크의 술탄, 나시르 알 딘 무하마드를 가리키는 듯하다. 그는 일한국의 술탄 아부 사이드와 1323년에 휴전협정을 맺으면서, 사이드에게서 그의 이름이 새겨진 700필의 비단을 선물로 받았다. 따라서 이 천도 그 가운데 하나였을 것이라 추정된다.

이 천의 파란만장한 편력은 결코 이상한 것이 아니다. 소중한 직물은 외교사절단의 필수품이었다. 그러나 이 천이 어떻게 그다인스크로 흘러들어가 고위 성직자의 대법의기 되었고, 그 후 수세기 동안 그곳의 마리아 교회에 보관되었는지에 대해서는 알 길이 없다.

동이슬람에서 공인기로 직조된 이런 고급 비단의 아름다움과 가치는 금새 사방으로 알려졌다. 생사(生絲)는 물론이고 공인기도 없던 북유럽 같은 지역에서는 완성된 천을 수입할 수밖에 없었지만, 무슬림의 지배 아래 있던 에스파냐와 시칠리아에서는 생사와 공인기를 상대적으로 쉽게 구할 수 있어 직접 비단을 생산했다. 이렇게 시작된 방직산업은 기독교화한 에스파냐와 이탈리아에서 더욱 발전해서, 두 나라는 훗날 동이슬람 땅에 필적하는, 때로는 능가하는 직물을 생산하게 된다.

무슬림의 에스파냐에서 생산된 비단 가운데 동방의 비단에서 영향을 받은 흔적이 뚜렷한 것도 있지만 그렇지 않은 것도 적지 않다. 예를 들어 에스파냐 오스마의 부르고 성당에 있는 산 페드로 데 오스마(1109년 사망)의 무덤에서 발견된 비단은 아주 독창적인 무늬를 갖고 있다. 즉 얼굴을 맞댄 사자의 등 위로 여자 얼굴과 새의 몸을 가진 부정하고 탐욕스러운 괴물들이 원형문(圓形紋)에 새겨져 있다(그림121). 원형문의 테두리에는 무릎을 꿇고 양 손에 그리핀(몸은 사자이고 머리와 날개는 독수리인 괴물 – 옮긴이)을 잡고 있는 사람이 묘사되어 있다. 원형문은 다시 "이것은 바그다드에서 만들어진 것이다. 하나님, 이것을 지켜주소서!"라는 글이 씌어진 작은 원으로 연결된다.

이런 무늬를 가진 비단들이 바그다드에서 직조된 것은 틀림없지만, 문제의 옷감은 중기에 남에스파냐에서 직조된 것이라는 충분한 증거가 있다. 무엇보다 글의 서체가 서이슬람 땅의 것이며, 랑파법으로 직조된 것이나 금실이 사용된 방법도 마찬가지다. 12세기쯤 에스파냐는 무슬림

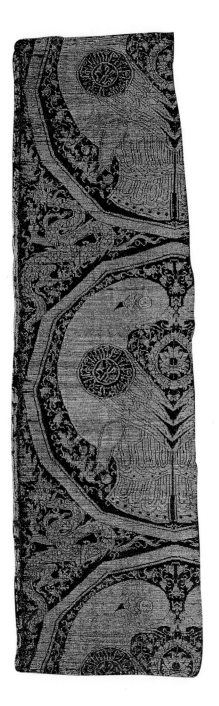
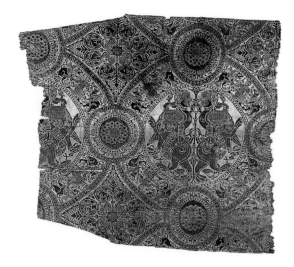

과 기독교인 모두가 높게 평가한 금실을 섞어 짠 비단의 생산 중심지였다. 예를 들어 1106년부터 1142년까지 북아프리카와 에스파냐를 통치한 알모라비데 왕조의 알리 이븐 유수프라의 이름을 붙인 금란(金襴)으로 에스파냐의 성자인 후안 데 오르테가(1163년 사망)를 위한 제의(祭衣)를 만들었다.

한편 비잔틴의 일부였지만 9세기 중반에 무슬림에게 정복당한 시칠리아도 비단 생산지로 유명했다. 특히 1061년부터 1194년까지 그 섬을 지배한 노르만족에게 점령당한 후부터 명성을 떨쳤다. 노르만족은 북유럽의 전사들답게 호방한 기질을 가졌지만 비잔틴, 이슬람, 라틴 전통이 두루 섞인 팔레르모에 화려한 궁전을 지었다.

1130년부터 1154년까지 시칠리아의 왕을 지낸 루지에로 2세는 지중해를 장악한 해군력을 바탕으로 유럽에서 가장 강력한 왕이 되었다. 능동적이고 활달한 성격이었던 루지에로는 다양한 신앙과 민족과 언어를 허용하면서 뛰어난 학자들을 그의 궁전으로 불러들였다. 모로코의 지리학자 알 이드리시(1100~66)도 루지에로의 궁전에 머물면서 천체도와 원반 모양의 세계지도를 순은으로 만들었고 백과사전이라 할 수 있는 『루지에로의 책』을 펴냈다.

루지에로의 망토는 시칠리아에서 직조된 가장 유명한 직물이며, 중세에 직조된 가장 중요한 직물이기도 하다. (이에 못지않게 중요한 자수품인 바이외 태피스트리도 노르만족을 위해 만들어진 것으로 노르만족이 1066년에 브리튼을 정복한 설화에 대한 장면이 수놓아져 있다). 반원형의 붉은 비단인 루지에로의 망토에는 종려나무 양편에서 낙타를 공격하는 사자의 모습이 금실과 진주로 수놓아져 있다. 가장자리에는 이 망토가 1133~34년에 팔레르모의 궁중작업실에서 제작된 것이라는 글이 아랍어로 수놓아져 있다.

금발과 턱수염으로 유명했던 거구의 루지에로 2세가 걸쳤을 때 이 망토는 군주의 상징물로 조금도 부족하지 않았을 것이다. 종려나무가 왕의 척추와 일치하고, 사자의 머리가 왕의 어깨를 감쌌을 것이다. 사자에게 공격당하는 낙타들은 바닥에 떨어졌을 것이다. 노르만족이 무슬림을 시칠리아 섬에서 몰아내고 북아프리카 해안의 도시들까지 정복했기 때문에 이 독특한 무늬는 이슬람(낙타)에 대한 기독교(사자)의 승리를 상

120
맨 왼쪽
그다인스크의
마리아 교회에서
대법의로 사용된
매와 용이
그려진 천,
중앙아시아,
14세기 초,
명주실과
금을 입힌 실,
71×22cm,
베를린,
미술공예박물관

121
왼쪽
산 페드로 데
오스마의
수의 조각,
에스파냐의
오스마 성당에서
발견됨,
12세기,
명주실과
금을 입힌 실,
45×50cm,
보스턴 미술관

징하는 것으로 해석되었다. 이런 해석을 뒷받침해줄 증거는 없지만, 이 망토는 고히 보존되었다가 훗날 신성 로마 제국 황제의 대관식에 사용될 만큼 가치를 지닌 것이었다.

장식 무늬가 있는 직물은 순례와 전투 중에 가지고 다니는 깃발로도 사용되었다. 에스파냐 부르고스의 라스 우엘가스 수도원에 보존되어 있는 깃발은 카스티야의 알폰소 3세가 알모아데 왕조의 술탄 알 나시르에게 결정적인 패배를 안겨준 1212년의 전투에서 노획한 것이라는 소문 때문에 라스나바스데톨로사 깃발(그림123)이라 불린다. 그러나 페르디난드 3세(1252년 사망)의 전리품으로 그 왕이 수도원을 개축하면서 선물로 주었을 가능성이 훨씬 크다.

태피스트리로 직조된 직사각형의 이 비단은 아래쪽에 여덟 개의 스캘럽(부채꼴이나 물결 모양의 천을 이어 댄 장식—옮긴이)이 있다. 또한

122
루지에로
2세의 망토,
팔레르모,
1133~34,
금실과 진주로
수놓은
붉은 비단,
직경 3m,
빈,
예술사박물관

금박을 입힌 양피지에 붉은색, 흰색, 검은색, 청색, 초록색 명주실로 작업했다. 중앙의 사각형을 두른 글에서 보이듯, 루지에로의 망토와는 달리 이 깃발은 기하학적인 문양과 글로 장식되었다. 진정한 신도에게는 낙원이 약속된다는 코란의 글귀는 전투에 나간 병사들을 격려하기에 적절한 것이라 생각된다. 전투 중에 죽더라도 낙원이 약속되어 있으니 말이다.

부자와 권력자들의 생각에 화려한 직물은 지상을 낙원처럼 꾸미기 위한 필수품이었다. 거대한 비단 커튼(그림116)은 중세 이슬람 시대에서 전하는 최고의 직물 가운데 하나다. 베틀 폭의 크기로 직소된 두 구획과 중앙의 좁은 띠로 구성되어 있고, 각 구획의 위와 아래에는 테두리 장식이 있으며 그 사이에는 세 개의 장방형 장식을 갖는다. 붉은색과 노란색이 주조를 이루는 이 커튼은 공인기에서 랑파법으로 직조되었고, 세세

한 부분에는 암청색과 초록색과 흰색을 사용했다. 중앙 띠를 따라 있는 카투시(소용돌이꼴의 명판 장식―옮긴이)에는 나스르 왕조의 모토인 "오직 하나님만이 승리자이시다"가 아랍어로 씌어져 있다.

이 모토가 그라나다 알람브라 궁전의 모든 벽에 석고나 타일로 새겨졌던 것으로 판단하건대, 이 커튼은 벽에 걸도록 만들어진 것 같다. 당시 북유럽에서 사용하던 모직 태피스트리처럼 이 커튼도 벽을 장식하면서 외풍을 막아주었을 것이다.

이 커튼에 금실대신 노란 명주실을 사용한 까닭은 1414년 6월 4일 아라곤의 페르난도 1세가 무슬림 직조공들에게 황금의 사용을 금지한다고 한 편지에서 짐작해볼 수 있다. 황금이 지나치게 비쌌기 때문이었을 것이다. 아무튼 규모에서나 복잡한 무늬에서나 이 커튼은 중세의 직물 가운데 발군의 작품으로 보이며, 그 화려함에서 나스르 왕조의 궁전이 얼마나 풍요롭게 장식되었는지 짐작할 수 있다.

벽뿐만 아니라 바닥도 직물로 장식했다. 이슬람 땅에서는 바닥에 장

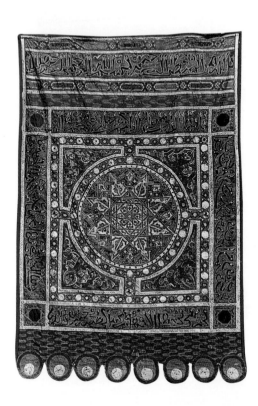

식매듭으로 짠 카펫을 깔았다. 카펫도 중기시대에 직물만큼이나 중요한 위치를 차지한 까닭에 상당한 양의 카펫이 전한다. 이런 사실은 카펫의 직조법과 무늬가 지역에 따라 조금씩 차이가 나기는 하지만 카펫이 이슬람 땅 전역으로 보급되었다는 증거다.

하지만 파일이 날실 하나를 묶느냐 아니면 둘을 묶느냐, 묶는 방법이 대칭인가 비대칭인가, 매듭 사이의 날실과 씨실이 털실이냐 무명이냐 명주실이냐 아니면 혼합된 것이냐에 따라서 장식매듭은 여러 유형으로 나누어진다. 어쨌든 카펫은 이 시기부터 현재까지 꾸준히 생산되었다. 그 증거는 현재 전하는 카펫들에서, 그리고 시대에 따라 어떤 형태의 카펫이 사용되었는가를 보여주는 페르시아의 필사본 삽화와 이탈리아 그림에서 볼 수 있다.

초기시대(그림45)와 달리 중기시대에는 여러 유형의 카펫이 있었다. 1903년 중앙아나톨리아의 코니아에 있는 알라 알딘 모스크에서 20여점이 발견되었기 때문에 코니아 타입이라 불리는 카펫이 중기에 가장 빨리 만들어진 것이다. 기도실 바닥 밑에 여러 겹으로 포개진 채 감춰져 있던 코니아 카펫은 비교적 조악한 편이다. 또한 검붉은색, 검푸른색, 노란색, 갈색, 상아색처럼 강렬한 색이 사용된 제한된 부분에만 대칭적으로 묶은 장식매듭이 있다. 그림124의 카펫은 이런 유형의 전형이다. 가운데 바탕은 작은 각진 모티브들로 장식한 반면에 가장자리는 커다란 별, 어쩌면 문자를 형상화한 듯한 무늬로 꾸몄다. 코니아 카펫은 대부분 널찍한 것으로 보아(가장 큰 것의 규격이 2.58×5.5m) 판매용으로 만들어진 듯하다.

12세기와 13세기에 셀주크 왕조가 코니아를 통치했기 때문에 학자들은 이 카펫들이 술탄의 후원 아래 제작된 것이라 생각했지만, 일부 카펫에 사용된 문양은 중국의 원 왕조(1279~1368) 때 직조된 비단의 구름무늬에서 유래한 것이다. 따라서 코니아 카펫은 14세기 초반에 제작된 것이라 여겨진다.

이 시기에 제작된 두번째 유형의 카펫——동물 카펫——은 시대적으로 약간 뒤에 속하며 적어도 석 점이 전한다. 1886년 이탈리아 중부의 한 성당에서 발견된 베를린 카펫, 1925년 스웨덴의 조그만 마을 마르뷔에서 발견된 마르뷔 카펫, 그리고 1990년 뉴욕 메트로폴리탄 미술관이 사

123
라스나바스데
톨로사 깃발,
모로코 또는
에스파냐,
13세기 초,
명주와 금실과
금박을 입힌
양피지,
3.30×2.20m,
부르고스,
라스 우엘가스
수도원

124
알라 알딘
모스크에서
발견된
카펫 조각,
코니아,
아나톨리아,
14세기 초,
모직 파일,
183×130cm,
이스탄불,
터키 이슬람
미술관

들인 것으로 티벳에서 발견된 카펫(그림125)이 그것이다. 코니아 카펫처럼 동물 카펫도 장식매듭이 대칭이지만, 규격이 상대적으로 작고—약 1×1.5미터—팔각형이나 사각형의 틀 안에 동물이 묘사되어 있다는 점이 다르다.

동물 카펫은 다양한 색을 사용한다. 특히 뉴욕의 카펫은 붉은 바탕에 청색으로 네 마리의 용을 그렸는데. 네 용 모두 세 발은 땅에 디디고 앞발 하나를 높이 쳐든 모습이다. 또한 용의 곁에는 다른 세발짐승이 있다. 가운데 바탕은 일련의 테두리로 둘러싸여 있으며, 가장 두꺼운 테두리에는 청색 팔각형이 들어 있다. 15세기 초 시에나파의 그림「성모의 결혼」에서 소재로 사용된 카펫이 앞발을 든 용의 모습으로 똑같이 장식된 것으로 보아 이 카펫은 14세기 말에 제작된 것이라 여겨진다.

1335년경 타브리즈에서 제작된 대몽골의『샤나마』에 실린 두 삽화에서 두 인물 아래에 동물 카펫이 깔려 있는 것으로 보아, 동물 카펫은 14세기 초부터 제작된 것이 틀림없다. 이 시기에 동물 카펫은 희소해서 왕족만이 사용할 수 있었을 것이다. 그러나 14세기 말이나 15세기 초부터 넉넉하게 제작되었고, 이탈리아 그림에 소재로 쓰인 것으로 보아 유럽으로도 수출되었을 것이다. 또한 뉴욕 카펫의 편력에서 보이듯이 티벳까지 수출되었던 것으로 보인다. 반면에 코니아 카펫은 이탈리아 그림에서 전혀 나타나지 않을 뿐만 아니라 아나톨리아 밖에서는 발견되는 일도 드물다. 따라서 코니아 카펫은 내수용으로 만들어진 것이라고 추정된다.

수출용 카펫과 내수용 카펫의 구분은 15세기나 지금이나 다름없다.

125
오른쪽 위
동물 카펫,
아나톨리아,
14세기,
모직 파일,
153×126cm,
뉴욕,
메트로폴리탄
미술관

126
오른쪽 아래
15세기
시에나파
화가의 그림
「성모의
결혼」에서
소재로 사용된
동물 카펫의
부분, 목판에
템페라,
41×33cm,
런던,
내셔널 갤러리

수출용으로 만들어진 아나톨리아 카펫 가운데 가장 뛰어난 것은 커다란 무늬로 장식된 홀바인 카펫이라 알려진 것이다. 장방형의 틀 안에 커다란 팔각형이 들어 있는 무늬가 전형적인 예(그림127)다. 각각의 팔각형은 끈 같은 테두리로 강조했고, 작은 팔각형으로 이루어진 띠로 분리해 감쌌다. 다양한 폭을 지닌 테두리는 문자를 꼬아놓은 듯한 장식으로 꾸몄다. 이 카펫은 주로 벽돌색, 흰색, 노란색, 청색, 초록색, 갈색, 검은색 등 다양한 색을 사용했지만 전반적으로 밝은 색의 털실로 매듭을 만들었다.

이러한 카펫을 홀바인 카펫이라 하는 까닭은 힌스 홀바인(1497~1543)이 1533년에 그린 그림으로 현재 런던 내셔널 갤러리에 전시되어 있는 「대사들」(그림128, 129)에 이 카펫이 소재로 쓰였기 때문이다. 홀바인 카펫은 1450년대 초부터 유럽 회화에서 저택의 바닥에 깔거나 테이블보로 사용된 모습으로 나타난다.

수출용으로 제작된 홀바인 카펫이 비교적 컸지만, 1450~75년에는 훨씬 크면서도 질도 뛰어난 카펫이 내수용으로 생산되었다. 서아나톨리아의 우샤크에서 생산되었고 곡선의 원형장식을 공통적으로 지니기 때문에 우샤크 메달리온 카펫이라 불리는 것이다. 가장 큰 것(그림130)은 7미터가 넘기 때문에 홀바인 카펫도 작아 보일 정도다. 이런 카펫을 생산하는 데 필요한 베틀과 재료, 노동력을 감안한다면 엄청난 돈이 투자되어야 했으므로 결국 왕실의 후원이 필연적이었을 것이다.

127
왼쪽
커다란 무늬의
홀바인 카펫,
아나톨리아,
15세기 말,
모직 파일,
4.29×2m,
베를린,
이슬람 미술관

128
왼쪽 아래
한스 홀바인,
「대사들」,
1533,
패널에 유채,
207×209.5cm,
런던,
내셔널 갤러리

129
오른쪽 아래
128의 부분,
테이블보로
사용된 커다란
무늬의 홀바인
카펫

홀바인 카펫에서 사용된 색과 비슷한 색——즉 붉은색, 흰색, 노란색, 청색, 짙은 남색——으로 장식매듭을 만들었지만, 우샤크 메달리온 카펫의 무늬는 작은 덩굴손을 중심으로 짠 아라베스크이기 때문에 홀바인 카펫의 무늬와 완전히 다르다. 이처럼 무늬가 곡선이기 때문에 우샤크 카펫의 직조공들은 종이에 그려진 무늬를 참조하며 작업을 했겠지만, 홀바인 카펫의 직조공들은 기억에 의존하며 베틀에서 곧바로 기하학적인 무늬를 만들었을 것이다.

궁중 도안실에서 제공한 도안지의 도입은 우샤크 메달리온 카펫이 지역 통치자를 위해 제작되었다는 증거이기도 하지만 예술품의 생산방식이 획기적으로 바뀌었다는 증거이기도 하다. 그러나 이 카펫이 16세기의 유럽 그림들에 나타나지 않는 것은 그때쯤 지역 통치자들의 취향이 다른 유형의 카펫으로 넘어갔다는 뜻으로 받아들여진다.

카펫은 동지중해 지역에서도 오래전부터 만들어지고 있었지만, 어떤 유형의 카펫이 어디에서 생산되었느냐는 것은 거의 추측에 불과하다. 어쨌든 가장 뚜렷한 특징을 보여주는 유형의 하나는 이집트를 지배한 맘루크 왕조의 이름을 따서 '맘루크 카펫'이라 불리는 것으로, 오늘날 동일한 직조법과 문양을 사용한 수십여 점이 전한다.

맘루크 카펫은 이집트의 전통적인 실잣기 방식의 S형의 날실에 털실로 장식매듭을 만들었다. 장식매듭은 대개 붉은색과 청색과 초록색이지만 간혹 노란색과 상아색도 눈에 띈다. 홀바인 카펫처럼 맘루크 카펫도 하나 또는 그 이상의 커다란 팔각형을 중심으로 무늬가 만들어졌지만 작은 팔각형과 육각형과 삼각형 그리고 우산 형태의 잎, 사이프러스, 꽃받침 등으로 오밀조밀하게 다양한 효과를 자아내고 있어 전체적으로 상당히 달라 보인다(그림131).

여러 곳에서 생산되었다는 주장이 있지만, 카이로는 거의 확실한 듯하다. 실제로 카이로는 카펫을 사용했을 뿐만 아니라 14세기에는 생산도 했다. 1474년 베네치아의 상인 주세페 바르바로는 카이로에서 생산된 카펫이 이란 타브리즈의 카펫보다 질적으로 떨어진다는 기록을 남기고 있다. 아쉽게도 당시 생산된 이란 카펫은 한 점도 전하지 않기 때문에 바르바로의 판단을 객관적으로 증명할 길은 없다.

카펫은 서지중해의 이슬람 땅에서도 생산되었다. 카펫이 본질적으로

130
우샤크
메달리온 카펫,
아나톨리아,
15세기 후반,
모직 파일,
7.23m,
다르 알아사르
알이슬라미야,
쿠웨이트,
알사바
컬렉션에서
임대

이슬람 미술에 속한 것이지만, 서지중해는 유대인과 기독교인들에게도 카펫이 상당히 인기 있었다는 역사적 사실에 대한 확실한 증거다. 예를 들어 잉글랜드 에드워드 1세의 부인이었던 카스티야의 엘리너는 바닥에 언제나 카펫을 깔아두었던 것으로 유명하며, 15세기의 카펫들이 기독교 후원자들의 문장(紋章)으로 장식된 예가 적지 않다.

이즈음 에스파냐는 카펫의 주된 생산지가 되었고, 15세기에 제작된 작은 카펫 가운데 에스파냐에서 생산된 것이 가장 많이 전하는 것도 바로 이 때문이다. 에스파냐의 카펫은 하나의 날실을 특수한 방법으로 장

식매듭한 기술적인 차이점을 보인다. 카스티야의 왕족이나 귀족의 문장으로 장식한 카펫 이외에, 당시 아나톨리아에서 주로 사용하던 무늬를 모방한 카펫도 많은 것으로 보아 원산지에 대한 경외심이 상당했던 것 같다.

예를 들어 여기에서 예로 든 에스파냐 카펫(그림132)은 아나톨리아에서 생산된 홀바인 카펫의 무늬를 모방하고 사용한 색도 비슷하지만 다른 기법으로 만들어진 것이다. 15세기쯤에 이베리아 반도 대부분이 기독교인들의 손에 넘어갔지만 에스파냐의 카펫 산업은 여전히 무데하르, 즉 기독교의 지배 아래 살았던 무슬림들에 의해 운영되었다.

131
맘루크 카펫,
이집트,
1500년경,
모직 파일,
1.88×1.34m,
워싱턴,
섬유박물관

132
다음 쪽
바퀴무늬
카펫,
에스파냐,
15세기,
모직 파일,
3.10×1.69m,
뉴욕,
메트로폴리탄
미술관

도자와 금속 및 유리공예는 중기에 들어 특히 이집트와 시리아와 이란에서 최절정에 이르면서 창의적인 작품들이 만들어졌는데, 대부분 밝은 색상의 구체적인 장면으로 장식되었다. 도자에서는 초기시대의 토기가 물러나고 중국 자기를 모방해 인공적인 반죽 재료로 성형한 호화로운 도자기들이 주로 만들어졌으며, 이들 도자기는 유약 처리한 위에 러스터나 법랑으로 그림을 그리는 상회(overglaze)부터 그림을 그린 후에 유약 처리하는 하회(underglaze)까지 아주 다양한 기법으로 장식되었다.

금속공예품에도 다양한 금속에 상감을 적용해 색이 도입되었고, 당시 가장 보편적인 고급 식기였던 유리공예품도 금이나 다양한 색의 법랑으로 장식되었다. 삽화가 시각적 표현의 주요 매체로 부상하기 전까지는 이런 장식미술, 특히 상아조각이 이슬람 미술의 주된 표현 매체로서 이슬람 세계에서 시각예술의 초기 모습을 증언해준다.

바닥에서 나팔꽃처럼 퍼져 올라오는 깊은 사발(그림133)은 초기시대의 기법과 소재가 계속 유지되면서 어떻게 세련되게 다듬어졌는가를 보여준다. 담황색의 토기 위에 하얀 점토액을 칠하고 붉은색과 갈색 점토액으로 그림을 넣은 후에 색이 없는 투명 유약을 바른 이 사발은 그 크기와 섬세한 내부 장식으로 유명하다.

중앙은 한 줄기에서 뻗어나와 다섯 잎으로 갈라지며 꽃무늬를 에워싸는 추상적인 식물 모티브로 채워져 있지만, 사발의 테두리에 널찍한 폭으로 두른 각진 서체가 눈에 띈다. 대략 네 시 방향에 있는 작은 장식에서 시작되는 글은 "이 그릇을 가진 자에 축복이 있으리라"라는 뜻이며, 여덟 시 방향쯤에 있는 작은 눈물방울 모티브부터는 "자신의 생각에 만족하는 자는 위험에 빠지리라"라는 속담이 씌어져 있다.

이 글에서 각 문자는 하얀 점토액으로 처리된 넓은 띠로 둘러싸여 있으며, 다른 색의 점토액으로 처리된 부분은 점과 네 잎의 꽃으로 채워져

133
흰 바탕에
갈색과 붉은색
점토액으로
그림을 그린 후
투명 유약을
바른
토기 사발,
이란,
10세기,
직경 39cm,
워싱턴,
프리어 미술관

있다. 붉은색과 갈색의 스캘럽 무늬를 갈마들여 테두리를 둘렀지만 두 군데가 교체 규칙에서 벗어난다. 복잡하면서도 절제된 내부 장식과 달리, 사발의 바깥 면은 깃 모양의 선이 사이에 있는 잎무늬로 성기게 장식했다.

이 사발에 음식을 넣으면, 9세기의 접시(그림58)에 그려진 장식처럼 주된 장식은 음식물이 거의 없어진 후에야 드러난다. 바닥에 그려진 식물의 줄기가 관찰자에게 가까이 오도록 사발을 놓는다면, 소유자를 축복해주는 글의 가장 중요한 부분이 바로 눈 밑에서 읽히게 된다. 그 뒤에 씌어져 있는 속담을 읽으려면 사발을 시계반대방향으로 완전히 돌려야 한다. 그러나 아쉽게도 대부분의 박물관은 관람객에게 사발을 직접 돌려볼 수 있는 기회를 주지 않는다.

"행동하기 전에 철저한 계획이 있을 때 후회하지 않는다" "인내는 성공의 열쇠다" "지식은 젊음의 장식이며 지혜는 황금관이다" 등과 같이 비슷한 내용의 격언으로 장식된 사발이나 접시가 적지 않다. 초기 도자기에 쓰인 글은 우발적이었던 반면에(그림58), 이들 도자기에 씌어진 글은 무척이나 신중하게 선택된 것들이다. 따라서 서체도 서예, 즉 '아름다운 필체'의 수준에 이른다.

사만 왕조가 이란의 북동부와 중앙아시아의 인접지역을 다스린 10세기에 이런 토기들이 만들어졌다. 이 페르시아 왕조는 페르시아어와 문학을 장려했던 것으로 유명하다. 예를 들어 위대한 시인 페르도우시가 고전적인 작품 『샤나마』를 쓰기 시작한 것도 바로 이때였다. 그러나 이 도자기들에 씌어진 글들은 교훈적인 경구를 아랍어로 장식한 식기를 높이 평가할 정도로 아랍어에 정통한 의뢰인도 있었음을 증명해준다. 페르시아어는 민중언어로 전면에 부각된 반면에 아랍어는 여전히 문학어로서 적합했다. 페르시아어 필사본 가운데 현존하는 최고(最古)의 것도 12세기에야 씌어졌다.

이슬람 땅의 다른 곳에서 도공들은 전통적인 기법을 다른 식으로 발전시켰다. 기린을 끄는 마부의 모습으로 내부를 장식한 11세기의 이집트 토기가 대표적인 예다(그림134). 하얀 모래흙으로 형태를 빚어 우윳빛 유약을 칠한 이 사발은 그 위에 황록색 러스터로 그림을 그려 넣었다. 러스터 도기 제조술은 장식용 유리그릇(그림60)을 만든 이집트와 시리

아에서 8세기부터 발달했으며, 그 후 이 기법이 이라크로 전해져 9세기와 10세기에 도자기에 응용되었다(그림61과 62).

한편 카이로를 수도로 삼아 969년부터 1171년까지 파티마 왕조의 지배 아래 이집트가 새롭게 번영하면서 러스터 도기 제조술이 이집트에서도 부활했다. 이집트는 초기시대에 사용한 전통적인 기하학적 문양과 꽃무늬에 연연하지 않고 토끼와 새, 기수(騎手), 무희 등과 같은 구체적인 형상까지 장식의 소재로 삼았다.

예를 들어 이 사발에 그려진 마부는 짧은 튜닉을 허리띠로 동여매고 발목까지 오는 장화을 신고 터번을 쓴 모습으로, 무늬가 있는 안장 깔개를 얹은 점박이 기린의 고삐를 잡고 있다. 오른쪽의 나무는 외부 풍경임을 암시한다. 주된 요소들은 흰색으로 처리된 넓은 띠에 의해서 강조되었다. 그 밖의 바탕은 작은 소용돌이 장식으로 채워졌다. 사발 자체가 곡선이기 때문에 사진에서는 인물들이 원근법으로 그려진 것처럼 보이는데, 선은 유려하고 자신감에 넘친다. 어쨌든 이 그림도 당시 다

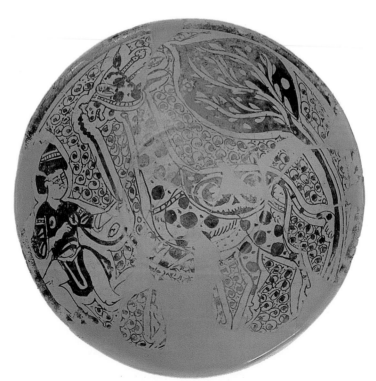

134
우윳빛 유약 위에 황록색 러스터로 그림을 그린 토기 접시, 이집트, 11세기, 직경 24cm, 아테네, 베나키 박물관

른 예술, 즉 상아조각이나 목각의 특징이었던 자연주의적 경향을 보여준다.

당시 이집트의 러스터 도기와 다른 미술 매체에서 볼 수 있는 사실주의는 10세기경의 이라크 도자기에서 확인되는 추상주의와 뚜렷이 대립된다. 이 시기 이집트에서 이런 사실주의적 경향이 발달한 이유는 확실치 않지만, 파티마 왕조가 정밀과학을 권장한 까닭에 일상생활의 면밀한 관찰에서 비롯된 것이라 추정해볼 수 있다. 파티마 왕조의 러스터 도기에 그려진 대부분의 무늬는 고전시대부터 즐겨 사용된 것(여기에서 마부는 곡예사처럼 보인다)이기 때문에, 이집트에서는 그림에 대한 민중의 전통이 그대로 유지되어오다가 이때에 호화품에 흡수된 것으로 여겨진다.

도자기는 당시 자료에 언급되기는 하지만 언급 자체가 무척 드문 것으로 보아 귀족예술이라기보다는 민중예술의 한 부분이었으리라 생각되며, 도자기에 그려진 풍경은 문헌에 기록되지 않은 당시의 생활상을 엿보게 해준다.

문헌에 따르면 파티마 왕조는 금, 은, 수정, 보석 등 값비싼 재료로 수많은 소중한 보물을 만들었다. 대부분이 현금으로 통용될 수 있고 형태를 바꾸고 싶을 때 불에 녹여 개조할 수 있는 것이었다. 지금까지 전하는 몇 안 되는 파티마 왕조의 보물 가운데 하나는 수정 덩어리를 조각해서 멋지게 만들어낸 물병이다(그림135).

몸체에는 식물을 모티브로 한 장식 양 옆으로 표범을 양각으로 새겼으며, 표범의 점까지 세밀하게 조각해 살아 있는 듯한 느낌을 준다. 목 부근에는 975년부터 996년까지 이집트를 다스린 파미타의 알 아지즈 칼리프의 장수를 염원하는 명각을 새겨 넣었다. 손잡이에도 같은 수정 원석의 일부로 영양이 웅크린 모습을 자그맣게 윗부분에 조각해 얹었다.

러스터 도기 사발의 사실주의적인 묘사와 달리 이 물병에 새겨진 표범들은 전통적인 형상이다. 근동에서는 고양이과 동물을 전통적으로 충성의 상징으로 여겼으며, 수정 원석은 악몽을 좇아준다는 미신이 있어서 북아프리카와 동아프리카에서만이 아니라 더 멀리에서도 수입되었다. 수정공예품은 파티마 왕조의 초기에 가장 인기가 높았던 때문인지 알

135
파티마 왕조의
알 아지즈
칼리프(재위
975~96)를
위해 제작된
수정 물병,
높이 21cm,
베네치아,
산마르코
성당의 성물

아지즈에 관련된 서너 점의 유물이 지금까지 전한다. 1067년 칼리프의
보물창고가 굶주린 병사들에게 약탈당했을 때 수정공예품도 안전할 수
없었다. 그 후 수정공예품은 유럽까지 전해져 성당과 부호들이 즐겨 찾
는 수집품이 되었다.

서명이 있는 수정공예품은 하나도 없기 때문에 궁전에서 일한 조각가
들이 누구였는지는 알 수 없다. 그러나 은이나 상아와 같은 보석으로 만
든 공예품에는 서명이 많이 남아 있다. 금가루와 흑금으로 장식한 은판
을 씌운 피라미드형의 뚜껑이 있는 나무상자(그림136)에는 걸쇠의 안쪽
에 작은 글씨로 바드르와 타리프라 씌어진 서명이 있다.

한편 뚜껑의 테두리에 흑금으로 뚜렷이 양각된 글은, 에스파냐를 지
배한 우마이야 왕조의 칼리프 알 하캄 2세(재위 961~76)를 축복하면서
이 상자가 그의 아들이자 법적 후계자인 왈리드 히샴을 위해서 주문되

었고 자우다르에게 관리가 맡겨진 물건들 가운데 하나라는 내용이다. 히샴은 976년 2월 5일 유일한 법적 후계자로 공인된 후 같은 해 10월 1일에 아버지의 뒤를 이었기 때문에, 이 상자의 정확한 제작 시기를 추정해볼 수 있다. 게다가 이 글은 이 상자가 특별한 주문품임을 분명히 적시한다. 말하자면 왕자가 법적 후계자로 공인된 사실을 기념하기 위해 주문한 것이다.

한편 이런 상자들은 향료나 보석 같은 귀중품을 보관하는 데 사용되었던 것으로 여겨진다. 화려한 도자기를 비롯한 이슬람의 다른 예술품들과 마찬가지로 이 상자도 기독교 세계에서는 다른 용도로 사용된 듯하다. 에스파냐 북부 카탈루냐의 헤로나 성당 성물전시실에 이 상자가 있다는 점에서 이런 추론이 가능하다. 히샴의 통치 기간 중 내란이 일어나 카탈루냐 용병들이 1010년에 코르도바를 침략해서 엄청난 전리품을 챙겼다는 역사적 사실에서, 이 상자는 제작된 직후에 기독교인의 손으로 넘어간 듯하다. 요컨대 이 상자도 그 전쟁에서 기독교인이 약탈한 것일 가능성이 짙다.

명각 이외에 이 상자의 주된 장식은 동일한 모양으로 연속된 덩굴에 둘러싸인 잎 문양이다. 이 모티브는 거의 같은 시기에 000킬로미터나 떨어진 곳에서 제작된 토기 사발의 문양(그림133)과 놀라울 정도로 유사하다. 물론 두 공예품을 만든 사람들이 서로 아는 사이였을 가능성은 거의 없지만 문양의 유사성에서 두 장인이 바그다드의 아바스 왕조 양식에서 영향을 받았을 것이라 추론해볼 수 있다. 에스파냐의 우마이야 왕조는 아바스 왕조의 정치적 적통성에 의문을 품었지만 그들의 예술이나 문화까지 거부하지는 않았다. 예를 들어 바그다드에서 망명한 음악가 지리아브는 9세기에 코르도바에서 고상한 취미의 권위자가 되어 의상과 식사 예절, 외교상의 의전과 예법, 심지어 남자와 여자의 헤어스타일까지 결정했다.

이 상자의 장식에서 독특한 점은 뚜껑에 달린 고리다. 물론 뚜껑과 똑같이 은을 재료로 했지만, 나무나 상아로 만든 상자에 부착된 금속고리를 그대로 흉내낸 것으로 이 은상자에서는 불필요하다고 여겨진다. 이 은상자가 상아로 만든 작은 상자를 흉내낸 것이란 추론은 당시 에스파냐에서 동일한 형태로 만들어진 상아상자들에서 확인된다. 그 가운데

136
우마이야 왕조의
법적 후계자
아부 왈리드
히샴을 위해
제작된 상자,
금가루와
흑금으로
장식한 은,
27×38×24cm,
헤로나 성당,
성물전시실

가장 훌륭한 것은 열아홉 개의 상아판을 상아못으로 고정시켜 만든 상자로 현재 팜플로나 성당에 보관되어 있다(그림137).

　은으로 만든 고리와 자물쇠는 분실되었지만 과거에는 틀림없이 그 자리에 붙어 있었을 것이다. 뚜껑에 있는 열 개의 여덟 잎꼴 메달리온에는 한 쌍의 동물, 신화 속의 짐승, 그리고 사냥꾼을 조각해 넣었다. 한편 상자 네 면에는 좀더 큰 열 개의 메달리온에 연회, 투창시합, 연주, 칼과 방패로 사자의 공격을 막는 사내 등과 같은 품격 있는 장면들을 조각해 넣었다. 뚜껑의 테두리에는 훌륭한 일을 해낸 궁정 고관 사이프 알 다울라 아브드 알 말리크 이븐 알 만수르를 축복하는 글을 새겼으며, 이 상자가 시종장인 주하이르 이븐 무하마드 알 아미리의 주문에 따라 1004~5년에 만들어진 것이라는 내용도 덧붙였다.

　뚜껑의 안쪽에는 "파라지와 그의 도제들"의 작품이라 씌어져 있으며, 도제들 가운데 다섯 사람——미스바, 하이르, 아마드 아미리, 사다, 라시드——이 서명을 남겼다.

　이 상아상자는 유명한 대신 알 만수르의 아들 아브드 알 말리크가 레옹을 정복한 것을 격려하려고 히샴 2세 시대에 만들어진 선물이었을 것이다. 이 승전보를 들은 칼리프는 아브드 알 말리크에게 사이프 알 다울라('국가의 칼')라는 직함을 상으로 내렸다. 칼리프는 상자 전면의 오른쪽 메달리온에 새겨져 있다. 칼리프는 사자들이 떠받친 옥좌에 앉아 있고 양 옆에는 시종들이 서 있다.

　이 상자에 뚜렷이 양각되어 있는 구체적인 형상들은 10세기 후반과 11세기 초에 코르도바의 우마이야 왕궁에서 만들어진 상아공예품의 전형이다. 그러나 다섯 사람이나 서명한 것은 예외적인 것으로서 이 상자의 각 부분을 따로따로 만들어서 나중에 조립했다는 사실을 간접적으로 설명해준다. 또한 무척 뛰어난 작품이기는 하지만 그만큼 복잡한 공정이 필요했기 때문에 많은 사람의 힘을 빌렸을 것이라는 추측도 가능하다. 어쨌든 명각과 마찬가지로 조각된 장면들도 특별한 의미를 갖는 듯하지만 오늘날 그 뜻을 완전히 해독하기란 불가능하다.

　이처럼 섬세하게 조각된 상아공예품은 엄청나게 비쌌기 때문에 부자들만이 소유할 수 있었다. 실제로 상아는 아프리카 동부와 중부에서 생산되었으므로 사하라 사막을 종단해서 북아프리카나 이집트로 수입되

었다. 아프리카를 제외하고 코끼리가 서식하는 유일한 땅이었던 인도는 상아를 자급자족할 수 있었다. 따라서 중세 이슬람 시대에 대부분의 상아제품이 생산지 근처, 즉 이집트, 북아프리카, 에스파냐와 시칠리아에서 만들어진 것도 놀라운 일은 아니다.

조각하고 남은 상아 조각도 버리지 않았다. 단단하고 하얀 상아는 갈색이나 붉은색을 띠는 목재와 뚜렷이 대조되었기 때문에 나무공예품의 상감 장식에 이용했다. 이 커다란 상아상자는 무슬림에게나 기독교인에게나 보물처럼 여겨졌기에 칼리프가 몰락한 후에도 수세기 동안 레이레의 수도원에서 성골함으로 사용되었고, 그 후 팜플로나 성당의 성물보관소로 옮겨졌다.

취향이 변하고 돈이 필요할 때마다 이슬람 땅에 있던 금·은공예품은 가장 먼저 불에 들어갔지만 값싼 구리합금으로 만든 공예품들은 살아남을 수 있었다. 특히 중세 시대에 황동은 오늘날 플라스틱에 상응하는 재료였다. 비교적 값도 싸고 내구성도 있으며 성형하기도 쉬웠지만 황동은 1100년이 되어서야 공예 재료로 부각되기 시작했다. 황동은 도자로 만들 경우 깨질 수도 있는 촛대와 물병 같은 커다란 물건, 또는 재료가 크게 중요하지 않은 강하고 묵직한 기능적인 물건을 만드는 데 특히 유용했다. 그러나 1100년 이후 황동에 채색 상감기법이 더해지면서 황동공예품도 사치품으로 변했다. 반짝이는 표면이 금이나 은으로 만든 식기와 비슷해 보여 부자들이 앞다투어 찾았기 때문이다.

상감기법이 사용된 황동공예품으로 현존하는 가장 뛰어난 작품 가운데 보브린스키 물통(그림138)이 있다. 1885년 부하라에서 발견된 이 물통을 나중에 러시아 수집가인 보브린스키 백작이 구입한 까닭에 이런 이름이 붙었다. 둥근 몸체는 황동으로 주조해서 구리와 은으로 상감세공을 올렸으며, 아랍어 명각과 구상적 무늬를 교대로 반복시켜서 몸체를 장식했다.

윗부분의 넓은 띠에는 소유자의 행운을 염원하는 글을 보기 드문 서체로 적었다. 각 문자의 윗부분은 인간의 형상을, 아랫부분은 동물의 형상을 하고 있다. 이 테두리 아래에는 술을 마시고 음악을 연주하며 중세 이슬람 땅에서 나르드로 알려진 주사위 놀이를 하는 흥겨운 장면을 묘사한 좁은 띠를 둘렀다. 중앙의 가장 좁은 띠에는 역시 행운을 염원하는

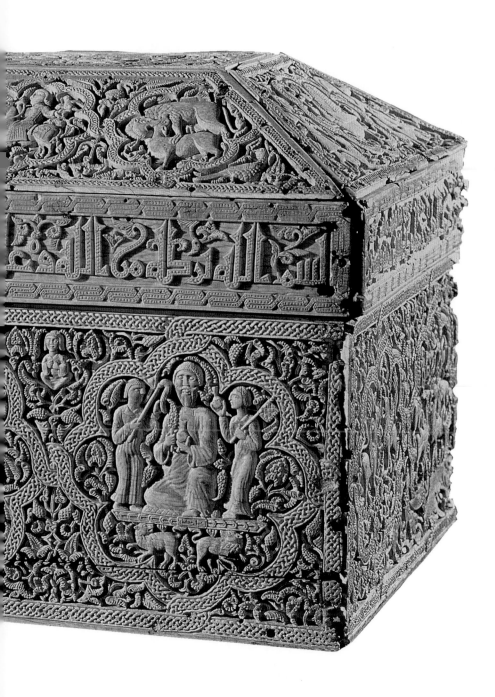

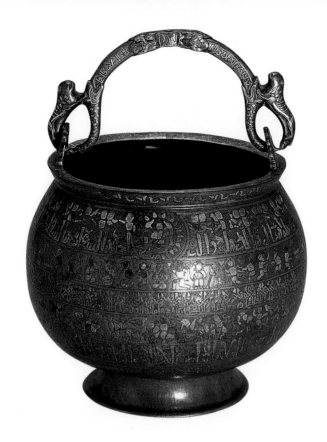

글을 정교한 매듭장식 같은 서체로 썼다. 네번째 띠에는 사냥하고 싸움하는 기수들의 모습을 그렸고, 가장 아랫부분의 띠에는 기운찬 서체로 다시 행운을 염원하는 글을 새겼다.

테두리에는 페르시아어로 이 물통이 "'국가의 기둥' '상인들의 자랑' '메카 순례와 두 성소(메카와 메디나)의 광채를 더해주는 사람'이라는 직함을 지닌 상인 라시드 알 딘 아지지 이븐 아불 후사인 알 잔자니를 위해서 아브드 알 라만 이븐 아브달라 알 라시디의 명령으로 제작되었고 무하마드 이븐 아브드 알 와히드가 상감세공했으며 헤라트 출신의 조각가 마수드 이븐 아마드가 밑그림을 그린 것"이라는 헌정사를 적었다. 물고기와 도약하는 사자의 형상을 한 고리로 물통과 연결된 반원형 손잡이에는 559년 무하람(1163년 12월)이라는 날짜가 새겨져 있다.

이 인물들에 대한 기록은 다른 어디에서도 찾아볼 수 없지만 명각은

이 물병과 당시 사회에 대해 많은 것을 말해준다. 첫째, 팜플로나의 상자처럼 이 물병도 작업장에서 특화된 일을 맡고 있던 두 인물, 즉 밑그림을 전문적으로 그리는 장인과 그 밑그림대로 작업을 하는 장인에 의해 제작되었다. 또한 이 물통은 라시드 알 딘이란 주인을 위해서 하인('라시드의 것'이라는 뜻으로 라시디란 이름을 가졌다)의 주문으로 만들어진 공예품이다.

특히 순례에 관련된 상인의 여러 직함과 주문 시기가 회교력의 첫 달인 점으로 미루어 우리는 상인이 그 전해의 마지막 달에 시작한 메카 순례를 끝낸 것을 기념해서 새해 선물로 이 물통을 제작했으리라고 추정해볼 수 있다.

끝으로 헌정사가 페르시아어로 씌어졌다는 사실은 페르시아어가 일상사를 기록하는 언어로 인정되고 있었다는 사실을 암시한다. 이슬람 땅의 영원한 언어인 아랍어는 행운을 염원하는 데 사용되었다. 한편 인간과 동물의 형상을 한 서체는 판독하기가 무척 어렵지만, "이것을 지닌 사람에게…… 영광과 번영과 권세와 안정과 행복을!"이라는 글귀는 상당히 진부한 것이어서 누구라도 쉽게 그 내용을 짐작할 수 있었을 것이다. 반면에 기증자와 수령자, 장인들과 제작 시기와 같은 중요한 정보는 한결 읽기 쉬운 서체로 씌어졌다.

동전의 주조에도 서체의 차이가 있었다. 예를 들어 이슬람 동부지역에서는 주화에 통치자의 이름을 가장 뚜렷하게 새겼다. 통치자의 이름은 읽기 쉽고 둥근 흘림체로 쓴 반면에 나머지 부분들은 고풍스런 각진 서체로 썼다.

보브린스키 물통의 쓰임새는 확실하지 않다. 한동안 '주전자'나 '큰 냄비'로 불렸지만 상감세공된 것을 불에 올렸을 리 만무하니 잘못된 명칭이다. 또한 이 물통이 음식이나 우유를 담는 데 쓰였으리라 추정한 학자들도 있었지만, 그렇게 쓰려면 구리로 처리된 내부가 부식되어 음식물을 부패시키지 않도록 주석도금을 했어야 했다. 우물에서 물을 길어 올리는 데 물통이나 들통이 사용되었겠지만, 이 물통의 호화로운 장식은 음용수까지 녹청으로 오염시킬 가능성이 있다.

이 물통이 세정용 물을 담아두는 것으로 제작되었으리라는 추정은 상당히 그럴 듯하게 들린다. 수령자의 순례에 관련된 직함 때문에 일부 학

자들이 이렇게 주장하고 있지만, 구체적인 무늬를 지닌 물통을 모스크에서 사용했을 가능성은 거의 없기 때문에 이런 주장도 타당하지 않은 듯하다. 게다가 주사위 놀이는 체스와 달리 순전히 요행에 맡기는 게임이라며 신학자들이 악마의 유혹이라고 비난하지 않았던가! 따라서 이 물통이 종교적인 행위에 사용되었을 가능성은 거의 없다.

한편 이 물통은 목욕탕에서 사용되었을 개연성이 높다. 실제로 후기 시대의 헤라트 목욕탕 풍경은 몸에 물을 붓는 데 비슷한 형태의 물통이 사용되고 있는 모습을 보여준다(그림139). 그러나 화려한 상감세공은 이 물통이 목욕탕에서 사용되었을 가능성도 일축해버린다. 결국 이 물통은 무엇인가를 기념하기 위한 선물로 만들어진 것이라 생각된다. 요컨대 보브린스키 물통은 1163년에 모든 것을 가진 사람을 위해 제작된 선물이었다.

상감 황동공예의 걸작인 보브린스키 물통은 현재 아프가니스탄 북서 지역에 있는 헤라트에서 만들어진 것이라 생각된다. 이 작품의 제작에 관여한 한 사람이 "헤라트 출신의 조각가"라고 밝히고 있을 뿐만 아니

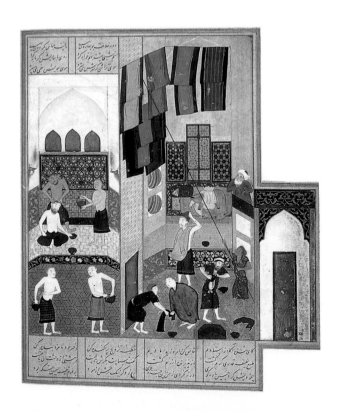

139
「하룬 알 라시드와 이발사」, 헤라트에서 제작된 니자미의 『함사』에 실린 삽화, 1494~95, 런던, 영국 도서관

라, 당시 자료에 따르면 헤라트는 금속공예로 유명한 곳이었다. 그러나
황동을 망치 등으로 두드리는 단조(鍛造)기법으로 만든 물병과 촛대 같
은 뛰어난 황동공예품이 상당히 많은 것으로 판단할 때 상감세공은 헤
라트의 장인들만이 사용한 기법은 아니었다.

꼭대기가 잘려나간 원추형 촛대(그림140)도 일곱 개의 띠를 좁고 넓
게 수평으로 번갈아 둘러 장식한 황동공예품이다. 넓은 띠들에는 사자
와 육각형을 양각했고, 좁은 띠들에는 아라베스크와 익명의 소유자에게
행운을 염원하는 아랍어를 명각해 넣었다. 어깨에는 오리를 얹었는데 이
장식은 구리와 은으로 상감세공하여 더욱 세련되어 보인다.

보브린스키 물통과 달리 이 촛대의 용도는 분명하다. 집이나 모스크
또는 무덤의 바닥에 놓고 커다란 초를 꽂아 실내를 밝혔을 것이다. 실제
로 이런 모양의 촛대가 후기 페르시아 그림에서 자주 확인된다. 또한 반
드시 이런 형태는 아니더라도 촛대를 찬양하는 시구가 새겨진 다른 예
도 찾아볼 수 있다.

정교함과 아름다움은 차치하더라도 이 촛대는 기술적으로 상당히 뛰

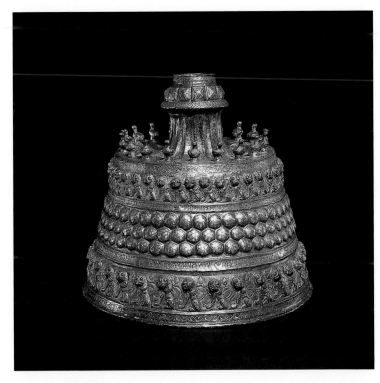

140
촛대,
동이란/
아프가니스탄,
1200년경,
황동 단조에
구리·은·흑금
으로 상감세공,
높이 32cm,
다르 알아사르
알이슬라미야,
쿠웨이트,
알사바
컬렉션에서 임대

141
무색의
투명 유약
밑에 조각
장식을 새긴
프리트 백자,
이란,
12세기,
직경 18cm,
워싱턴,
프리어 미술관

어난 솜씨를 보여준다. 오리들을 제외하고 이 촛대는 한 장의 황동판으로 만들어졌다. 어디에도 이음새가 보이지 않는다. 또한 꼭대기가 잘려나간 원추, 물결모양의 목, 작은 면들로 이루어진 초꽂이, 게다가 양각된 장식들, 이런 모든 것을 한 장의 납작한 황동판으로 만들어낸 대장장이의 솜씨가 그저 놀라울 뿐이다.

　이런 식으로 만들어진 촛대와 물병이 적지 않다. 어떤 물병에는 1182년 헤라트에서 건너왔다는 장인의 서명이 새겨져 있다. 이런 모든 황동 공예품이 12세기 말과 13세기 초에 이란의 동북부와 아프가니스탄의 서부에 있는 호라산에서 만들어졌다.

　금속공예는 이 시기에 동이슬람에서 이룬 기술 혁명의 한 매체였을 뿐이다. 1171년 이집트에서 파티마 왕조가 붕괴되면서 새로운 중심지들, 특히 이란은 중국 자기를 모방해 혁명적인 도자 기술을 개발했다. 이란의 도공을 필두로 하여 도공들은 정교한 조각으로 장식된 반투명한 중국 자기를 그대로 재현하고 싶었지만, 주석이 주성분인 두텁고 불투명한 유약과 전통적으로 사용해온 차진 흙으로는 불가능했다.

　결국 그들은 고대 이집트에서 사용된 적이 있는 다른 기법을 고안해냈다. 소량의 백토와 가루로 만든 유약을 석영 가루에 섞어 인공적인 성형 재료를 만든 것이다. '프리트' 또는 '돌 반죽'으로 알려진 이 재료는 흰색이고 얇게 사용하면 반투명했으며, 투명한 알칼리성 유약을 바를 수 있었다. 이런 재료가 만들어짐으로써 장식기법도 폭발적으로 다양해졌다.

　12세기 말에 만들어진 것으로 여겨지는 일부 도자기는 중국 자기를

거의 그대로 모방했다. 예를 들어 입이 넓게 벌어진 작은 사발(그림141)은 새로운 재료를 얼마나 정교하게 다루었는지를 잘 보여준다.

극단적으로 얇게 벌어진 이 자기의 형태는 송대(宋代)에 만들어진 정묘자기(定窯磁器, 송대 정주와 경덕진 부근에서 만들어진 유약을 입힌 석기로 주로 흰색이며 무늬가 있는 것과 없는 것, 틀에 부어 만든 것 등이 있다─옮긴이)의 산뜻하고 아름다운 대접을 거의 완벽하게 모방하고 있다. 투명한 유약을 바르기 전에 가볍게 조각하고 뾰족한 것으로 누른 듯한 장식도, 비슷한 모양으로 장식된 반투명한 중국 자기를 모방한 것이다.

이 사발에는 연속적인 소용돌이 문양의 2단 띠를 조각해 넣고 소용돌이 문양마다 하나의 잎사귀가 들어 있다. 식물을 모티브로 사용한 것도 중국 자기와 유사하지만, 이 이란 사발에 사용된 규격화된 아라베스크는 어떤 짜임새 없이 꽃으로 내부를 가득 채운 중국 도자기의 자연스런 문양과는 사뭇 다르다. 이 사발이 두 세기 전에 점토액으로 장식된 토기 사발의 꽃무늬 모티브(그림133)와 비교된다는 점에서, 이 사발의 장식은 이란의 아라베스크를 바탕으로 한 것이 분명하다.

이처럼 새로운 도자기 재료가 고안되고 50년이 지나지 않아 과거와는 비교할 수 없는 창의적인 도자기들이 쏟아져 나왔고, 이런 창조적인 에너지는 18세기에 잉글랜드의 웨지우드와 스태포드셔로 이어졌다. 단색 유약으로 장식하거나, 유약을 바르기 전에 조각이나 선을 넣거나, 주형으로 찍거나 덧붙여서 장식하거나, 유약 밑이나 위에 그림을 넣는 등 다양한 도자기 장식기법이 사용되었다.

가장 값비싼 도자기는 유약을 발라 가마에서 이미 구워낸 위에 문양을 넣은 것이었다. 이런 도자기는 다시 한 번 가마에서 구워내야 했기 때문이다. 이처럼 유약을 칠한 위에 그림을 그린 자기에는 두 종류, 즉 러스터 도자기와 법랑을 입힌 도자기가 있었다.

러스터 도기는 고급 도자기의 대부분을 차지하면서 전통적인 모양의 사발과 접시와 항아리 이외에 작은 입상(立像)이나 스탠드 같은 새로운 형태로 만들어졌다. 특히 큼직한 벽 타일이 눈에 띈다. 파티마 왕조 시대의 것처럼, 이란의 러스터 도기도 단색의 러스터로 장식되었다. 이런 도자기를 만들어낸 주요 작업장은 단 하나, 즉 이란 중부에 있던 카샨만

이 확인된다. 그것도 도공들이 남긴 서명 덕분이다. 약 17명의 도공들이 이름을 남겼고, 적어도 아부 타히르 가문과 알 후사인 가문이 여러 세대에 걸쳐 도공 가문으로 활약했던 것으로 여겨진다.

예를 들어 알 후사인 가문은 974년 이집트나 메소포타미아에 살았던 것으로 추정되는 히바트 알라 알 후사인에서 시작해서 적어도 여덟 세대가 도공을 지냈던 것으로 알려져 있다. 그의 증손자인 아불 하산 이븐 무하마드 이븐 야히아 이븐 히바트 알라 알 후사인은 1118년 이란의 마슈하드에 8대 이맘의 무덤을 장식할 타일을 만들었고, 아불 하산의 고손자인 아불 카심은 14세기 초에 장식용 도자기를 만드는 다양한 기법을 수록한 도예에 관한 글을 남겼다.

스캘럽 장식을 넣은 접시(그림142)는 새롭게 찾아낸 재료와 알칼리성 유약의 발명으로 예술가들이 유약을 바른 표면 위에 정교하고 다채로운 문양을 마음껏 그릴 수 있었다는 증거다. 접시의 바닥을 말과 그 앞에서 잠든 마부, 그리고 말 뒤에 서 있는 다섯 인물로 가득 채웠다. 또한 아랫부분에는 벌거벗은 여인과 물고기들이 헤엄치는 모습을 자그

많게 그려 넣었다. 좁은 테두리와 옆면에는 안팎으로 아랍어와 페르시아어로 글을 채워 넣었다. 예외적으로 세밀하게 그려진 이 그림은 우리로 하여금 특별한 사건을 묘사한 것이라 추론하게 하지만, 접시에 씌어진 글에는 그 사건에 대한 어떤 설명도 없다. 이 글을 번역하면 다음과 같다.

족장, 위대한 원수, 지혜로운 자, 정의로운 자, 하나님이 지켜주는 유일한 자, 승리자, 정복자, 전사, 성전(聖戰)과 왕들의 검과 종교를 이끄는 자, 이슬람과 무슬림의 영도자, 왕과 술탄들의 영도자, 제후들의 영도자…… 충실한 무슬림을 영도하는 사령관의 칼에 영원한 영광과 행복과 안전과 은총이 있으라! 하나님이시여, 그의 힘을 두 배로 하여 그에게 승리를 안겨주소서!

히즈라로부터 607년 주마다(1210년 12월)에 사이드 샴스 알 딘 알 하사니 아부 자이드가 만든 작품.

남은 글은 "장미는 붉고, 제비꽃은 파랗고……"라는 다소 졸렬한 시다.

테두리에 두른 글은 그림에 대한 설명은 아니지만 이 접시가 만들어진 상황에 대해 많은 것을 말해준다. 즉 이름까지야 알 수 없지만 당시 사회의 지배계급에 속한 사람이 특별히 주문해서 만들어진 것이라는 추정이 가능하다. 술탄 산자르의 대신을 지낸 관료의 증손자가 1206년 쿰에 있던 파티마 칼리프의 기념비에 덧붙일 타일을 주문했듯이, 중요한 직책의 사람들이 러스터 타일을 주문하는 경우가 많았다.

이 접시를 만든 도공은 카샨 출신의 가장 유명한 도공이었다. 그는 사이드, 즉 무하마드의 손자 알 하산 계열로 예언자의 직계 자손이기도 했으며, 샴스 알 딘('믿음의 아들')이란 직함까지 갖고 있는 높은 신분이었다. 그로부터 한 세기가 지난 후, 도자기에 대한 논문을 쓴 도공 아불 카심도 대단한 가문 출신이었다. 한 형제는 일한국의 술탄을 지낸 울자이투의 전기를 쓴 저명한 역사학자였고, 다른 형제는 이란 중부의 나탄즈에서 활약한 중요한 신비주의자였다.

어쨌든 이 접시에 씌어진 글이 독특한 점으로 보아 그림에도 특별한

142
투명 유약 위에
러스터로
그림을 그린
스캘럽
장식 접시,
카샨, 이란,
1210,
직경 35cm,
워싱턴,
프리어 미술관

의미가 담겨 있으리라 추측된다. 게다가 그 의미에 대한 설득력 있는 설명이 지금까지 제안된 적이 없어 더욱 궁금할 따름이다.

이 프리어 미술관의 접시는 스물아홉 개의 스캘럽 모양으로 테를 두른 틀로 만들었다. 드물기는 하지만, 똑같은 틀로 만든 도자기가 서너 개 더 있는 것으로 알려져 있다. 이 도자기들은 아부 자이드가 직접 만들지는 않았더라도 같은 작업장에서 만들어진 것이라 여겨진다. 런던의 빅토리아 앨버트 박물관에 소장되어 있는 접시는 이 접시보다 3년 앞서 만들어진 것으로, 점박이 말을 탄 기수의 모습을 보여준다.

한편 보스턴의 가드너 미술관에 전시되어 있는 접시는 얼굴을 마주보고 있는 두 연인의 모습으로 장식했고, 베를린 이슬람 박물관에 전시된 접시 조각에는 세 명의 젊은 기수 위로 한 쌍의 요정이 그려져 있다. 이 틀로 만들어진 마지막 접시(현재 행방불명)는 유약 위에 러스터로 그림을 그린 것이 아니라, 검은색으로 아라베스크를 먼저 그린 후 청록색 유약을 덧칠하는 평범한 기법으로 완성되었다.

모든 접시가 같은 작업장에서 생산되었기 때문에 이 청록색 접시는 아부 자이드의 작업장에서 다양한 품질의 도자기가 생산되었다는 증거가 된다. 물론 청록색 접시는 일상적인 도자기였던 반면에 다른 접시들은 그 시대의 '최고급 자기'였을 것이다. 또한 그림142의 접시는 세트 가운데 하나였을 것이다. 따라서 그 세트의 나머지가 발견된다면 접시에 그려진 복잡한 그림의 뜻도 언젠가는 밝혀질 것이다.

12세기에 이란에서 개발된 두번째 종류의 고급 도자기는 법랑을 입힌 것, 즉 유약 위에 다양한 색 때로는 황금으로 그림을 그린 후 비교적 낮은 온도에서 다시 가마에 구운 것이다. 이 기법은 페르시아어로 법랑(에나멜)을 뜻하는 미나이로도 알려져 있다. 러스터 도기처럼, 법랑을 입힌 도자기도 대개는 사발이었으며 옥좌에 앉은 인물이나 전설적인 사냥 장면으로 장식되었다.

도자기에 그려진 장식이 한 편의 이야기를 담고 있다는 확실한 증거를 이 큰 컵에서 볼 수 있다(그림143). 이 장식은 페르도우시의 『샤나마』로 널리 알려진 이란의 영웅 비잔과 우랄알타이계의 공주 마니자 사이의 사랑 이야기를 그림으로 표현한 것이다. 3단의 작은 화판에 배열된 열두 장면의 그림책처럼 묘사된 이야기는 대략 이런 내용이다.

143
투명 유약 위에 여러 가지 색으로 그림을 그린 큰 컵, 이란, 13세기 초, 높이 12cm, 워싱턴, 프리어 미술관

비잔은 사냥하는 중에 우연히 아름다운 마니자를 만난다. 둘은 밀회를 약속하지만 들키고 만다. 비잔은 체포되어 커다란 돌덩이로 입구를 막은 묘혈에 갇힌다. 그때 마니자가 영웅 루스탐에게 비잔을 구해달라고 간청하자 루스탐은 커다란 돌덩이를 들어내 비잔을 구해준다.

『샤나마』에 기록된 비잔의 이야기와 약간 다른 것은 화가가 다른 판본을 기준으로 삼았기 때문일 것이다. 한편 그림들이 직사각형 포맷으로 그려진 것으로 판단하건대, 화가는 삽화가 있는 필사본을 기준으로 삼았을 것이다. 이란에서 13세기 이후에 제작된 삽화가 그려진 필사본은 전혀 전하지 않지만 존재했던 것으로 알려져 있다. 또한 큰 컵에 그려진 장면들이 궁전의 벽화를 모사한 것일 가능성도 없지 않다. 필사본과 마찬가지로 이야기를 담은 벽화도 전하지 않지만, 벽화가 있었다는 문헌 기록이 남아 있다.

원형이 무엇이었든 간에 경구가 씌어진 사발(그림133)처럼 큰 컵도 소유자가 돌려가며 감상해야 했다. 큰 컵에는 후원자의 이름이 포함된 글이 없지만, 이 컵은 부자의 연회용으로 만들어진 것이 틀림없다. (알코

올 음료를 금지하는 코란의 가르침에도 불구하고 포도주는 이란을 비롯한 여타 지역에서 계속 양조되었다.) 또한 서사시는 책으로 읽기보다 여전히 기억에 의존해 암송되었기 때문에, 이 큰 컵은 암송자의 기억을 도와주는 도구로 사용되었을 수도 있다. 말하자면 음유시인은 컵에 그려진 장면을 보면서 영웅의 이야기를 재구성했던 것이다.

이슬람 땅 동부의 이런 발전은 13세기에 몽골이 침입하면서 갑자기 단절되었다. 몽골이 1219년부터 1920년까지 화라즘, 그리고 1220년에 트란스옥시아나를 정복하면서 몽골의 시대가 시작되었다. 예술의 중심지들이 약탈을 당했다. 헤라트는 1220년대에 두 번이나 약탈을 당했고, 카샨은 1224년에 약탈을 당했다. 그러나 과거에 생각했던 것처럼 상업이나 예술 활동이 완전히 중단되지는 않았다. 비록 소수였지만 고급 예술을 후원하는 사람들이 있었다. 또한 최고의 예술가들이 새로운 중심지로 모여들였다.

티그리스 강변에 위치한 이라크 북부 도시 모술은 12세기 후반부터 번창한 도시였다. 동쪽으로 연결되는 교역의 중심지로 모술은 비교적 안전했다. 적어도 겉으로는 동쪽의 몽골, 서쪽의 십자군에게 공격당할 위험이 적었다. 처음에는 장기 왕조의 대신(1210~22)이었지만 나중에는 모술의 독자적인 통치자(1222~59)가 된 바드르 알 딘 룰루의 후원 아래 모술은 1261년 몽골의 침입을 받기 전까지, 삽화가 있는 필사본과 상감세공된 금속공예 등 모든 예술을 꽃피웠다.

동이슬람 땅에서 장인들이 계속해 이 도시로 찾아들면서 모술의 금속공예 산업은 13세기에 새로운 면모를 갖추었고, 특히 상감세공을 한 황동공예는 더 이상 능가할 수 없는 수준에까지 이르렀던 것으로 여겨진다.

이 시기에 제작된 가장 뛰어난 작품이자 모술에서 만들어진 것으로 알려진 유일한 작품은 블라카스 물병(그림145)이다. 대영 박물관이 이 물병을 1866년에 블라카스 공작에게서 사들여 이런 이름이 붙었다. 황동판으로 만들어진 이 물병은 서양배 모양의 몸통, 긴 목과 긴 주둥이(현재는 사라짐)로 이루어졌다. 헤라트의 촛대처럼 장식은 명각과 구체적인 무늬가 수평으로 번갈아 반복되지만, 다양한 모티브를 그려 넣은 구체적인 무늬의 폭이 훨씬 넓다.

목둘레를 장식한 글에 따르면 이 물병은 모술에서 649년 라자브(1232년 4월)에 슈자 이븐 마나가 장식한 것이다. 다른 글들은 익명의 소유자에게 행운을 염원하는 내용이다. 따라서 장식의 주된 초점은 목과 몸통에 잎 모양으로 테두리를 한 메달리온 안의 그림이다.

메달리온은 T, I, 또는 Y자가 서로 맞물린 듯한 기하학적인 문양을 배경으로 크고 작은 것이 번갈아 나타난다. 이런 문양은 당시 직물의 문양(그림121 참조)에 근거한 것으로, 모술이 그런 문양의 직물로 유명한 곳이었기 때문에 전혀 뜻밖의 것은 아니다. 실제로 모술은 마르코 폴로가 그곳에서 보았다는 비단과 금실을 섞어 짠 모술린(여기서 '모슬린'이라는 단어가 유래했다)의 생산지로 특히 이름이 높았다.

블라카스 물병의 메달리온은 사냥과 전투, 그리고 낙타새끼 등에 탄 여인과 시종처럼 궁전과 일상생활의 모습을 보여준다. 다른 장면들은 하프 솜씨가 뛰어난 아름다운 노예 여인 아자다와 사냥에 나선 페르시아 왕 바람 구르에 얽힌 민담을 그린 것이다. 이 민담은 『샤나마』에서도 언급되고 있지만 당시 제작된 금속공예품과 도자기의 장식으로도 사용되었다. 몸통에서 가장 돌출된 부분의 좁은 띠에는 멋진 서체로 글을 써놓았지만, 인물들의 생생한 모습이 글을 압도하고 있어 판독하기 어려울 지경이다.

그런데 당시 금속공예품들 중에는 천궁도나 연회와 사냥 등 왕의 연례행사 같은 점성술적이거나 상징적인 문양으로 장식된 것들이 적지 않다. 그러나 블라카스 물병의 장식은 이런 부류에 속하지 않는 듯하다. 오히려 부자와 권력자, 즉 이런 물병을 주문할 수 있었던 계급이 당시에 누린 다양한 오락거리를 보여준다.

모브린스키 물통처럼, 블라카스 물병은 일상적인 물건을 사치품으로 변형시킨 예다. 물병은 식사 전에 손을 씻는 데 사용했고, 이렇게 사용한 물은 대야(그림148)에 모았다. 예를 들어 바드르 알 딘 룰루를 위해 제작되어 지금까지 전하는 다섯 종류의 상감세공된 황동공예품——크고 작은 접시들, 대야, 촛대, 궤——은 그의 호화로운 삶을 더욱 빛나게 해주었을 장식물들이다.

알 모실리('모술 출신')라는 수식어를 이름에 담고 있는 저명한 스무 명의 장인 이름이 전한다는 점에서 모술 양식이 금속공예에서 얼마나

145
물병, 모술,
1232,
황동 단조에
은과 구리로
상감세공,
높이 30cm,
런던,
대영 박물관

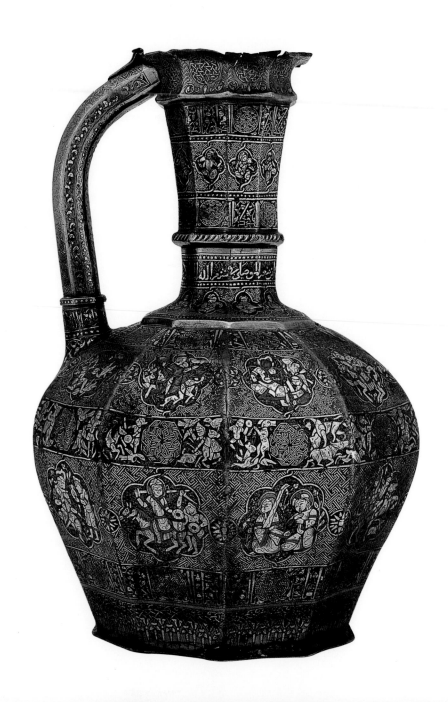

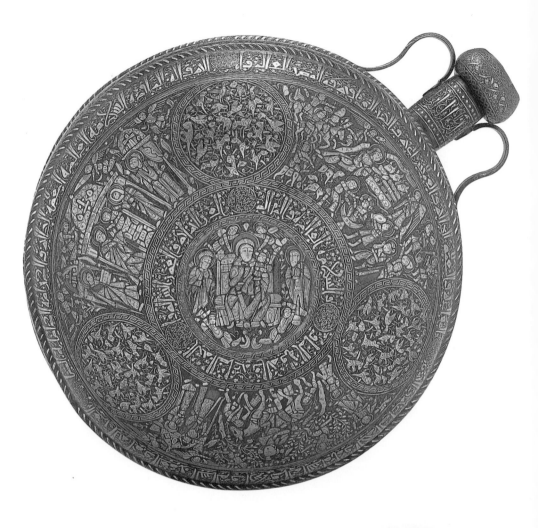

인기 있었던가를 짐작해볼 수 있다. 장인의 이름은 또한 남을 가르치는 스승이 되기 전에 도제나 고용인으로 시작해야 하는 금속공예 산업의 복잡성을 보여준다.

모술의 금속공예인들이 남긴 업적은 공예품의 화려한 장식에만 있는 것이 아니다. 그들은 회전선반에서 고속으로 회전하는 물림쇠, 또는 형틀에 대고 둥근 금속판을 회전시키는 기술을 창안해내기도 했다. 이렇게 하려면 엄청난 동력이 필요하기 때문에 새로운 형태의 선반을 만들어야만 했다. 게다가 급증한 수요에 맞추기 위해서라도 재료로 쓰일 황동판의 생산성을 높여야만 했다. 이 기술은 동심원을 지닌 규격화된 형태에만 적용될 수 있었지만, 예를 들어 촛대받침 같은 물건을 제작하는 데 소요되는 시간을 1시간에서 몇 분으로 단축시킬 수 있었다.

이 신기술은 커다란 황동 수통(그림146~147)의 부분을 만드는 데도 사용되었다. 이 수통은 일곱 부분을 따로 만들어서 나중에 땜질로 연결한 것이다. 원뿔형의 구멍이 있어 이 수통을 기둥에 꽂아두고, 주둥이에 있는 걸름망을 통해서 내용물이 흘러나올 때까지 손잡이를 돌리는 형식이다. 크기와 무게(빈 상태에서는 5킬로그램, 물을 가득 채웠을 때는 거의 30킬로그램)로 판단하건대, 한 사람이 들고 다닐 수는 없었을 것이다.

한편 형태는 이슬람 이전 시대의 순례용 물병과 이슬람 시대의 광택을 내지 않은 수통을 본뜬 것이지만, 장식과 그 기법은 13세기에 시리아에서 만들어진 것이라 추측하게 만든다. 당시 시리아에서는 무슬림과 기독교인 모두가 은과 흑금으로 황동판에 상감세공한 모술 기법을 높이 평가하고 있었기 때문이다. 실제로 메달리온을 연속시킨 것이나, 중앙원 주변과 어깨선을 따라 행운을 염원하는 아랍어 명각을 넣은 것은 모술 양식을 본떴다. 그러나 그림 장식은 기독교적인 주제이기 때문에 의외로 생각된다.

중앙의 메달리온은 옥좌에 앉은 성모가 아기 예수를 안고 있는 모습이며, 그리스도의 삶에서 중요한 세 장면, 즉 그리스도의 탄생, 성전에서의 설교, 예루살렘 입성을 표현한 장식들로 둘러싸여 있다. 한편 중앙의 띠에 씌어진 글은, 블라카스 물병처럼 서체가 주연에 빠진 사람들의 모습으로 완전히 변형되어 있기 때문에 그 내용을 파악할 길이 없지만 십

146-147
수통,
시리아,
13세기 중반,
황동 단조에
은과 흑금으로
상감세공,
직경 37cm,
워싱턴,
프리어 미술관
위
옥좌에 앉은
성모로 장식된
앞면
아래
원뿔형의
구멍이 있는
뒷면

중팔구 행운을 염원하는 내용이었을 것이라 추측된다. 옆면에 있는 가장 아래쪽의 띠에는 연주가나 술 마시는 사람 그리고 새를 공격하는 매의 모습이 교대로 나타나는 30개의 조그만 메달리온을 둘렀다. 바닥은 25개의 아치로 장식했다. 각 아치마다 후광을 지닌 인물, 천사, 싸우는 성자, 그리고 기도하는 사람을 그린 한편, 중앙의 고리띠에는 시계반대 방향으로 달리는 9명의 무장한 기수가 그려져 있다.

이 수통은 기독교를 주제로 한 열여덟 개의 공예품 가운데 가장 유명하다. 그 일부는 시리아나 이라크의 기독교인을 위해 만들어진 것으로 결코 훌륭한 공예품이라 말할 수 없는 반면에 무슬림 후원자를 위해 만들어진 것도 있었다. 예를 들어 워싱턴에 있는 다렌부르크 대야는 그리스도의 삶을 묘사한 장면들과 기독교 인물들로 장식된 훌륭한 공예품이지만, 시리아와 이집트를 지배한 아이유브 왕조의 술탄 알 말리크 알 살리(재위 1240~58)를 위해 제작되었던 것이다.

또한 제1차 십자군 원정과 1099년 예루살렘의 탈환이 있은 후 시리아와 팔레스타인 해안을 따라 정착한 십자군을 위해 제작된 공예품들도 있었다. 유럽에서 내려온 순박한 기사들이 이처럼 화려한 공예품들에 매료되는 것은 당연했다. 아름답고 화려한 예술품에 대한 감성을 공유하는 데 정치와 종교의 차이는 문제가 되지 않았다. 십자군은 아랍문자, 기독교적인 장면과 세속적인 삶을 섬세하게 조각하고 은으로 상감세공한 이국적인 공예품에서 새로운 미적 감각을 키워나갔다.

프리어 미술관의 수통 같은 공예품은 결국 이런 고객을 위해 제작되어, 성지의 기념물로 유럽으로 건너가 훗날 성물함으로 사용되었으리라 여겨진다. 예를 들어 이 수통은 1845년에 발견되자마자 이탈리아 군주인 필리포 안드레아 도리아가 구입했으며, 원형 그대로 보존된 것으로 보아 처음부터 보물처럼 다루어진 것이 확실하다.

아이유브 왕조는 십자군을 성지에서 몰아낼 수 없었지만, 그들을 계승한 맘루크 왕조는 몽골의 시리아 침입을 저지했을 뿐만 아니라 지중해안을 따라 남아 있던 십자군 세력을 몰아내기도 했다. 맘루크 왕조의 카이로 궁전은 예술의 굳건한 후원자가 되었고, 모술의 금속공예인들은 새로운 후원자를 찾아 카이로로 몰려들었다.

맘루크 왕가를 위해 제작된 최고의 금속공예은 루이 성자의 세례반

148
루이 성자의
세례반으로
알려진 대야,
이집트 또는
시리아,
황동에 황금과
은으로
상감세공,
직경 50.2cm,
파리,
루브르 박물관

(그림148)으로 알려진 커다란 대야다. 프리어 수통처럼 이 세례반도 일찍이 유럽으로 건너갔지만 그 이름의 출처가 의심스럽다. 성자로 일컬어지는 프랑스의 국왕 루이 9세는 이 세례반이 만들어지기 훨씬 전에 죽었기 때문이다. 또한 이 세례반이 세례에 사용되었다는 첫 기록은 17세기에야 등장한다.

초기의 금속공예품처럼 이 세례반도 원형장식물이 규칙적으로 되풀이되는 수평의 띠로 장식되었지만, 아랍어 명각이 없다는 점에서 다르다. 세례반의 안팎 대부분을 채운 장식은 놀라울 정도로 세밀하며 구체적인 형상이다.

외부의 띠 장식에는 달리는 동물들을 새겼고, 둥근 원 안의 인물들은 말을 타고 있지만 그 밖의 인물들은 서 있다. 또한 인물들은 옷차림과 얼굴 모습에서 두 부류로 나누어진다. 하나는 사냥꾼과 하인들이며, 다른 하나는 칼로 무장한 몽골인처럼 보인다. 안쪽은 옥좌에 앉은 인물들과 사냥 장면, 전투 장면으로 장식했고 바닥은 물고기가 헤엄치는 환상적인 물의 세계를 보여준다.

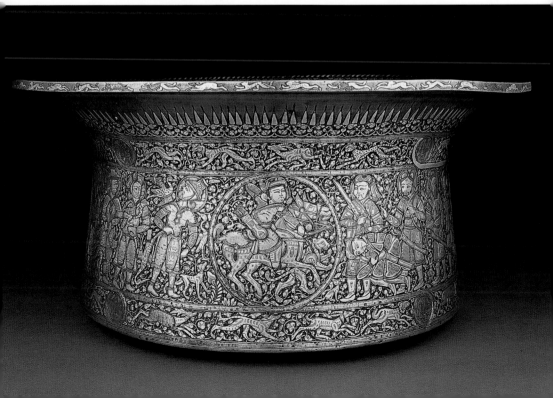

모든 것을 세밀하게 묘사해낸 놀라운 솜씨 덕분에 이 세례반은 맘루크 시대의 걸작으로 손꼽힌다. 이것을 만든 무하마드 이븐 알 자인은 이 작품이 몹시 자랑스러웠던지 테두리 아래에 남긴 공식적인 서명말고도 옥좌를 비롯한 그림 속에 비공식적인 서명을 다섯 군데나 감춰두었다.

무하마드 이븐 알 자인은 명인(名人)이라 자칭하는 서명을 남겼고 그의 작품은 13세기 시리아 양식을 한층 발전시킨 것이지만, 그의 이력에 대해서는 전혀 알려진 바가 없다. 세례반에도 제작 시기나 후원자의 이름에 대한 기록이 없지만, 정교하고 특이한 장식으로 보아 시장에서 판매할 목적으로 만들어진 것은 결코 아니다.

일부 학자들은 세례반에 묘사된 장면과 인물들을 알아내려 했지만, 여기서는 그림이 후원자의 이름과 신분을 적시하는 명각을 대신한 듯하다. 당시 금속공예품에 새겨진 글들은 소유자의 명예와 번영을 축원하는 것으로, 이븐 알 자인의 대야에 그려진 착한 맘루크인의 삶을 묘사한 그림과 다를 바가 없었다. 어떤 의미에서 명각은 상감세공된 금속공예품을 수세기 동안 장식해온 구상적인 그림의 절정이라고도 할 수 있다. 이 세례반은 1300년경에 만들어졌고, 그 장식은 이런 전통의 마지막 단계인 듯하다. 그 후 정확한 이유를 알 수 없지만 구상적인 장식이 점점 사라지면서 서체와 아라베스크로 대체되었다.

이집트와 시리아에서는 다채로운 색유리를 만들어내는 오랜 전통이 있었기 때문에(그림60), 취향의 이러한 변화는 맘루크 왕조에서 생산된 법랑을 입힌 유리공예품에서도 나타난다. 아이유브 왕조와 맘루크 왕조 시기에 장식은 흰색과 노란색, 초록색, 청색, 자주색, 분홍색으로 채우고 붉은색으로 윤곽을 그린 후 낮은 온도에서 다시 가마에 구웠다. 법랑 처리한 도자기를 만들 때 사용하던 방법과 다를 바가 없었다. 이렇게 만들어진 공예품은 이집트에서나 외국에서 크게 호평을 받았다. 따라서 유럽의 성당들에서 성물함으로 소중히 보존되었뿐만 아니라 심지어 중국에까지 수출되었다.

유리공예품은 받침 달린 술잔, 술병, 물병, 약병, 꽃병, 사발, 대야 등 다양한 형태로 만들어졌지만, 가장 많이 알려진 것은 램프다. 맘루크의 술탄과 왕족이 세운 장제전을 밝혀줄 용도로 상당히 많은 램프가 만들어졌기 때문이다. 이런 램프는 파손되기 쉬웠지만 데이비드 로버츠의

석판화에서도 보이듯이 19세기까지 계속해서 만들어진 것으로 여겨진다(그림95).

바깥으로 넓게 벌어지는 화려하게 장식된 목, 둥그런 몸통, 여섯 개의 손잡이, 돌출된 발 등이 램프의 전형이다(그림149). 심지를 띄워줄 물과 기름을 담는 작은 유리그릇을 램프 안에 끼웠을 것이고, 램프 자체는 사슬에 연결해 천장에 매달았을 것이다. 램프는 주로 굵은 서체의 글로 장식했다. 술탄 알 나시르에게 술을 따라주는 신분이었던 왕족 투쿠즈티무르를 위해 제작된 이 램프의 목에는 길쭉한 흘림체로 '빛의 노래'라 불리는 『코란』 구절(24 : 35)이 새겨져 있다.

하나님은 하늘과 땅의 빛이라,
그분은 심지를 쥔 사람처럼 주변을 밝혀주리라.
(여기에 빛이 있으라
[유리 속의 빛
반짝이는 별처럼])

149
사이프 알 딘 투쿠즈티무르를 위해 제작된 모스크 램프,
1340,
유리에 법랑 장식,
높이 33cm,
런던,
대영 박물관

투쿠즈티무르의 이름과 직함은 몸통 둘레, 정확히는 청색 바탕에 굵은 흘림체로 씌어져 있다. 램프에 불을 밝히면 그의 이름과 직함이 신비로운 빛을 받아 은은히 빛나면서 위에 아름다운 서체로 새겨진 코란의 말씀과 더불어 현란한 장면을 연출했을 것이다.

노예에서 출발해 왕위에까지 오른 맘루크 왕족들은 그들의 신분에 대한 자의식이 유난히 강했다. 그들의 일상적 삶은 정교하게 짜여진 의식(儀式)에 비유되었고, 개개인의 신분이 옷차림으로 구분되었다. 맘루크 왕족을 위해 제작된 공예품에도 소유자의 신분을 상징하는 뚜렷한 징표가 새겨진 경우가 많았다.

예를 들어 술탄은 문자로 만들어진 징표를 사용했지만 왕족은 문장(紋章)이라 불리는 그림 같은 징표를 사용했다. 램프의 목에 그려진 투쿠즈티무르의 징표는 눈물방울 모양의 방패 안에 독수리가 날개를 활짝 편 모습이며, 독수리 위의 가로줄 무늬와 아래의 컵은 그의 직분이 술탄에게 술을 따르는 사람이었다는 것을 뜻한다.

맘루크 왕가를 위해 생산된 금속이나 유리공예품과 달리 이 시기의 도자기는 다소 질이 떨어진다. 아마도 해양 무역을 통해서 훌륭한 중국 자기를 쉽게 구할 수 있었기 때문이었던 듯하다. 그러나 맘루크 시대의 도공들은 이란에서 발달한 새로운 도자기 제조법, 특히 하회 기법과 새로운 성형 재료를 받아들였다.

법랑 처리를 하든 러스터 처리를 하든 유약을 칠한 위에 그림을 그린 상회 도자기는 12세기와 13세기에 이란에서 생산된 가장 훌륭한 도자기였지만, 이슬람 땅뿐만 아니라 중국과 유럽의 도자기 역사에서 미래를 위해 가장 의미 있는 발명은 유약을 바르기 전에 밑그림을 넣는 기법이었다.

섬세하고 하얀 몸체는 그림을 넣기에, 그리고 가마에 굽는 동안 안료가 녹아 흐르지 않는 알칼리성 유약에 최적의 조건이었기 때문에, 도공들은 몸체에 직접 그림을 그려 넣은 후 이 투명한 유약을 발랐다. 이렇게 만든 자기는 가마에 두 번 구워야 했던 러스터 도기와 법랑 도자기보다 훨씬 저렴했을 뿐만 아니라 장식의 내구성도 뛰어났다. 실제로 유약 위에 그린 후 다시 가마에 구워낸 장식은 비교적 쉽게 마모되었다.

150
암청색으로 하회를 넣은 프리트 자기 접시, 이즈니크, 1480년경, 직경 45cm, 헤이그, 계멘테 미술관

대개 검은색이나 암청색으로 무늬를 그린 후 청록색이나 투명 유약을 발랐다. 코발트는 이란의 카샨 근처에서 채굴해 제련했다. 그리고 다른 재료들과 혼합해서 안료를 만들었다. 몽골의 지배로 이란과 중국 간의 무역이 원활했던 14세기에는 제련한 코발트를 중국으로 수출하기도 했다. 14세기 후반부터 중국의 도공들은 코발트에서 추출한 암청색으로 하회를 넣음으로써 전통적인 백자에 변화를 주었다.

이렇게 만들어진 청화백자(靑華白磁)는 곧바로 아시아 전역과 이슬람 땅에 대량으로 수출되었고 나중에는 유럽에도 전해졌다. 14세기 말경 이런 중국 자기는 너무도 인기가 높아 가짜 복제품이 시리아와 이집트와 이란에서 만들어졌으며, 15세기에는 갓 태어난 오스만 제국에서도 복제품이 나올 정도였다.

이런 청화백자들 가운데 가장 뛰어난 것은 1480년경에 제작된 커다란 접시일 것이다(그림150). 14세기와 15세기에 만들어진 이슬람의 도자기는 13세기에 카샨에서 만들어진 것과 질적으로 비교할 만한 것은 아니었지만, 청색과 흰색으로 장식된 이런 접시들은 예외적으로 훌륭한 수준을 유지하면서 직경 40센티미터 이상의 상당한 크기로 제작되었다. 재료를 다루고 불의 온도를 조절하는 문제 때문에 사발이나 접시를 작게 만드는 것보다 크게 만드는 것이 훨씬 어려웠다.

미세하고 밀도가 높은 흙으로 만들어진 이런 접시는 흰색 점토액을 바르고, 암청색으로 복잡한 아라베스크나 소용돌이꼴의 꽃무늬를 그려 넣은 다음 무색의 투명 유약을 발랐다. 때로는 바탕을 파랗게 처리하고 무늬를 희게 만드는 경우도 있었다. 예전부터 이런 도자기를 만들던 곳이라는 소문이 떠돌던 서아나톨리아의 이즈니크에서 이런 도자기 파편이 발견되면서 소문이 사실로 확인되었다.

단단한 하얀 몸체는 자기의 느낌을 그대로 안겨주며, 흰 바탕에 청색으로 그려진 작약을 연상시키는 소용돌이 문양의 외부 장식과 접시 형태는 약간 중국적인 멋을 풍긴다. 그러나 내부의 무늬는 당시 이란에서 만들어진 책의 장정과 채식에 사용된 무늬와 상당히 비슷하다(그림113). 따라서 이런 무늬는 동일한 출처, 즉 모든 미술 매체에 사용될 수 있는 무늬를 만들던 왕실 작업장에서 비롯된 것이라 여겨진다.

이처럼 장식무늬에 대한 새로운 생각은 당연히 새로운 유형의 무늬를

만들어냈다. 글이나 구체적인 그림으로 장식하려던 과거의 기법이 사라지고, 이슬람 장식예술의 진수인 아라베스크가 새롭게 부각되었다. 이슬람 미술의 역사를 달리 표현한다면 식물의 형상을 기하학적인 형상으로 변형시키는 역사였다. 그러나 이런 아라베스크는 언제나 다른 장식, 특히 명각에 종속된 것이었다.

중기시대에 만들어진 최상급의 작품들은 대부분 구체적인 형태의 장식을 띠고 있지만, 이 시기는 아라베스크를 한층 발전시켜 후기시대에 장식예술의 주역으로 발돋움하게끔 한 시기였다.

초기시대처럼 후기시대에도 강력한 제국들이 이슬람 땅을 지배했다. 중기시대의 무수한 지방 왕조들이 서너 개의 강력한 제국들에 정복되었다. 오스만 왕조, 모로코의 샤리프들, 사파위 왕조, 무굴 왕조가 대표적인 제국을 건설했다. 그들은 두 방향에서 정통성을 확보하려 했다. 샤리프 왕조와 사파위 왕조는 예언자 무하마드와의 혈연관계를 통해서 권위의 정통성을 주장한 반면에, 오스만 왕조와 무굴 왕조는 위대한 투르크 정복자의 후손으로써 정치적 정통성을 주장했다. 이 왕조들은 수세기 동안 이슬람 땅을 지배했지만 유럽의 경제력이 성장한 점, 지중해에서 미국과 극동으로 세계경제축이 이동하고 유럽의 식민주의가 팽창하는 등의 외부적인 요인에 의해 다양한 운명을 맞았다.

151
타지마할,
아그라,
1631~47,
대리석
벽판의 일부

오스만 왕조(1281~1924)가 가장 오랫동안 유지되었다. 이 왕조는 중기에 지방을 거점으로 한 조그만 왕조에 불과했지만, 15세기에 들면서 힘을 키워 지중해와 중동을 장악한 주인이 되었다. 1453년 오스만의 술탄 메메드 2세가 비잔틴 제국의 수도 콘스탄티노플을 정복해서 이스탄불이라 개명했다. 7세기부터 이슬람이 탐내던 도시를 정복함으로써 메메드 2세는 무슬림 세계에서 영웅으로 칭송받았다. 그는 과거 로마 제국에 속했던 모든 땅을 이슬람화시키겠다는 소명을 불태우며 베네치아와 헝가리까지 점령하는 꿈을 키웠다.

그의 뒤를 이은 셀림(재위 1512~20)은 시리아와 이집트와 아라비아를 정복했고, 쉴레이만(재위 1520~66)은 메소포타미아를 점령하고 빈 근교까지 제국의 영토를 확장했다. 한편 강력한 해군은 오스만의 율법을 알제리와 튀니지에 심었다. 16세기의 이런 전성시대 이후 오스만의 힘이 기울어져 제국도 위축되었지만, 오스만의 술탄들은 이스탄불을 중심으로 제1차 세계대전이 끝날 때까지 세계의 강자로 군림할 수 있었다.

아프리카 북서쪽으로 확대해가던 오스만 세력은 샤리프 왕조(1511~)

에 의해 저지당했다. 샤리프 왕조의 지도자들은 예언자 무하마드의 딸 파티마의 자손으로 두 갈래로 나누어졌다. 사드 왕조와 알라위 왕조가 아틀라스 산맥 남쪽의 비옥한 오아시스를 거점으로 일어나 모로코의 옛 도시들을 다스렸다. 그들은 오스만의 야심찬 동진정책과 유럽의 남진정 책에 맞서 싸우면서도 그들의 영향력을 사하라 사막 건너편의 서아프리 카까지 확대시켰다. 프랑스와 에스파냐가 모로코에 식민지를 건설하기 는 했지만, 1956년 모로코가 독립을 쟁취하면서 알라위 가문이 다시 왕 권을 되찾아 오늘날까지 통치하고 있다.

동쪽에서 오스만의 강력한 경쟁자는 이란의 사파위 왕조(1501~ 1732)였다. 사파위 왕조는 예언자 무하마드의 사위이자 후계자였던 알 리 이븐 아부 탈리브의 후손으로 시아파 이맘들의 환생이라며 반신반인 적 신분을 주장한 신정국(神政國)이었다. 따라서 사파위 왕조는 초기시 대에 간헐적으로 세력을 떨친 시아파 교리를 국교로 정하면서 그들의 동서 지역을 지배하던 수니파 국가들과 차별성을 두었다. 사파위 왕조 의 통치 아래 이란은 오늘날까지 이어지는 민족적 정체성을 확고히 할 수 있었다. 한편 사파위 왕조는 북동쪽으로 강력한 호적수, 즉 중앙아시 아에서 티무르 왕조를 몰아내고 사마르칸트, 부하라, 히바 등의 도시를 점령해 다스린 우즈베크 투르크족의 다양한 계파들과 다투어야 했다.

무굴 왕조(1526~1857)는 앞의 왕조들에 비해서 훨씬 강력한 제국이 었다. 16세기 초 중앙아시아에서 밀려나와 북인도에 거점을 마련한 티 무르 왕조의 소공자 후손들은 초기에 어려움을 겪은 후 북인도 전체를 다스린 무굴 왕조를 세웠고, 오늘날 파키스탄과 방글라데시뿐만 아니라 인도까지 다스린 거대한 제국으로 발전했다. 무굴 왕조는 이슬람의 후 기시대를 장식한 초강국들 중에서도 가장 부유했다. 그들은 독실한 무 슬림답게 제국 전체에 이슬람 관련기관을 세웠지만, 다른 곳과 달리 당 시 인도인 대다수의 종교는 이슬람이 아니었다.

샤리프들은 지리적인 이유에서만이 아니라 아랍어를 궁전어와 문학 어로 유지하고 있었기 때문에 후기시대의 다른 왕조들과 약간 달랐다. 이슬람 땅의 다른 곳에서는 페르시아어가 궁전어이자 문학어였을 뿐만 아니라, 티무르 시대에 페르시아 문화는 본받아야 할 표본으로 여겨질 정도였다. 이처럼 언어를 공유함으로써 세 왕조는 예술과 사상을 교류

152
술탄-무하마드,
「가유마르스의
궁전」
(181의 부분도),
샤 타마스프를
위해 제작된
「샤나마」의 삽화,
타브리즈,
1525~35,
종이에 잉크와
물감과 금,
34×23cm,
사드루딘
아가 한 왕자,
제네바

153
다음 쪽
1700년경의
이슬람 세계

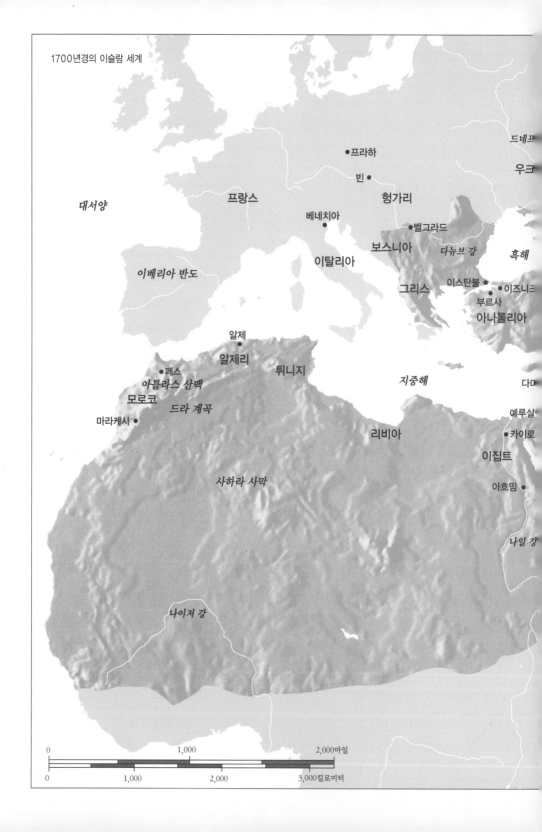

1700년경의 이슬람 세계

대서양

프랑스

프라하

빈

헝가리

베네치아

벨그라드

이베리아 반도

보스니아

다뉴브 강

흑해

이탈리아

그리스

이스탄불

이즈니크

부르사

아나톨리아

드네프

우크

다마

예루살

알제

알제리

튀니지

지중해

페스

아틀라스 산맥

모로코

드라 계곡

마라케시

리비아

카이로

이집트

사하라 사막

아흐밈

나일 강

나이저 강

| 0 | 1,000 | 2,000마일 |

| 0 | 1,000 | 2,000 | 3,000킬로미터 |

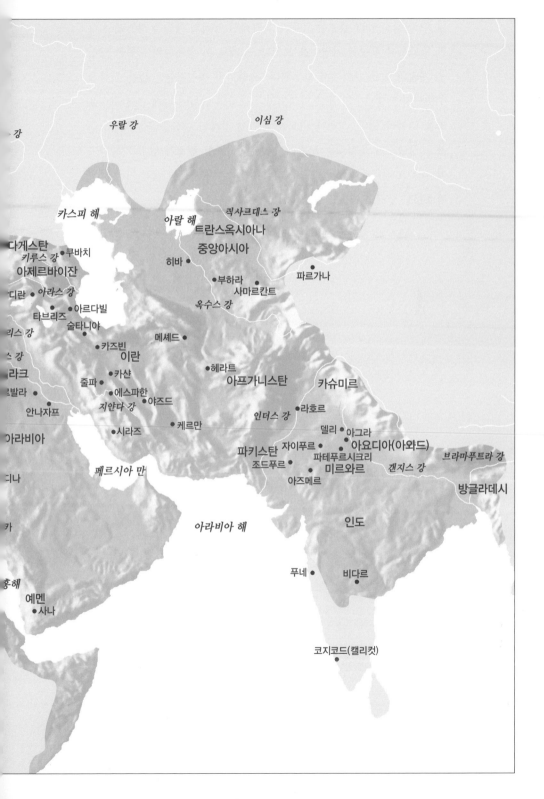

할 수 있었지만 각 왕조는 모두가 독창적인 양식의 예술을 창안해서 다른 왕조들과 뚜렷한 차별성을 보였다. 실제로 이 왕조들의 독특한 양식은 예술의 모든 분야에서 확인된다. 초창기의 통치자들은 많은 작품을 주문했지만 대다수가 훗날 파괴되거나 취향의 변화에 맞게 변형되는 운명을 맞아야 했다. 그러나 비교적 후기에 창작된 예술품들은 다행스럽게도 상당수가 원형대로 보존되어 전한다. 또한 왕조가 남긴 기록만이 아니라 그 시대에 이슬람 땅을 찾은 유럽의 여행가들이 남긴 기록 같은 자료들도 당시의 예술을 풍요롭게 설명해준다.

수도와 복합단지 건축술

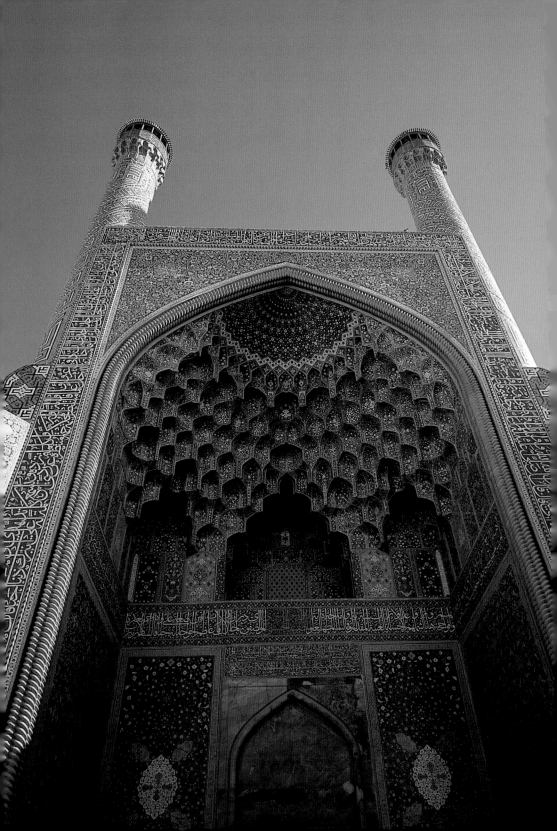

후기시대 제국의 통치자들은 건축을 앞세워 제국의 이미지를 고양시
키려 했다. 따라서 위대한 이슬람 제국의 영적이고 세속적인 권위를 멀
리까지 전해줄 웅장한 돔형의 모스크와 영묘가 수도에 세워졌다. 통신
과 건축술의 발달로 제국의 양식은 지방까지 쉽게 전해졌다. 따라서 이
집트와 북아프리카에 세워진 오스만 양식의 모스크나 인도 전역에 세워
진 무굴 양식의 모스크는 각 제국의 세속적인 힘과 경계를 확인해주는
것이기도 했다.

오스만이 비잔틴의 수도 콘스탄티노플을 정복한 다음날인 1453년 5
월 30일, 정복자 메메드는 하기아 소피아('성스런 지혜') 성당을 대모스
크로 바꾸라는 명령을 내렸다. 건축학적인 변화는 없었다. 아름다운 모
자이크가 하얗게 회칠되고 미나레트가 몇 세워진 정도였다. 그러나 이
런 작은 변화가 갖는 상징적인 의미는 엄청났다. 비잔틴의 황제 유스티
니아누스가 처음 세운 후, 반돔형의 버팀벽으로 지지한 거대한 돔 지붕
으로 유명했던 성당은 기독교 세계가 이룩해낸 경이로움의 하나였다.
이런 성당을 무슬림의 예배장소로 탈바꿈시킴으로써 메메드는 이슬람
세계가 오랫동안 꿈꾸었던 콘스탄티노플 정복을 마침내 이루어냈음을
만방에 알렸던 것이다. 이 도시는 그 후로 공식적으로는 계속 쿠스탄티
니야(콘스탄티노플의 아랍 및 투르크식 표음)로 불렸지만 민중에게는
이스탄불로 불렸다.

메메드는 오랫동안 쇠락의 나락에 빠져 있던 대도시들에 인구를 이동
시켜서라도 경제력을 되살려내야 할 필요성을 느꼈다. 그래서 그는 원
대한 건축 프로젝트를 구상했다. 대모스크를 중심으로 부속건물들을 짓
는 것이 그 핵심이었다.

1463년 2월 21일, 메메드의 지시로 그런 복합단지의 건설이 시작되었
다. 그리고 7년 후 그 공사가 완료되었다. 비잔틴의 황제들이 묻힌 중요
한 성당이 서 있던 곳, 이스탄불의 일곱 언덕 가운데 네번째 언덕을 차

154
샤 모스크,
에스파한,
1611~66,
정문

지한 거의 정방형의 땅에서 그 성당이 헐리고 새로운 건물들이 들어섰다. 그 중심에는 거대한 장방형의 궁전이 있었다. 또한 앞에는 마당이 있고, 뒤에는 설립자와 그 부인을 위한 영묘와 정원이 있는 돔 지붕의 모스크가 거대한 안마당의 핵심 건물이었다. 그 옆으로는 공공기관—커다란 건물 네 채와 보조적인 건물 여덟 채로 이루어진 마드라사, 자그마한 초등학교, 도서관, 수피교도를 위한 숙박소, 병원과 주택들—과 이 기관을 유지할 수입을 창출해줄 건물들, 즉 상인들이 묵을 카라반사리, 남녀 목욕탕, 280개의 상점이 들어선 지붕을 인 시장, 110개의 상점이 들어선 마구 시장, 말 시장, 마구간, 등자와 편자를 만드는 작업장 등이 세워졌다.

끊임없이 전쟁이 계속되던 시기였으므로 군수품을 찾는 군인들이 이곳에 몰려들었을 것이다. 1766년 5월 22일 대지진으로 메메드가 세운 건물들은 대부분 붕괴되었지만, 독일화가 멜히오어 로르흐가 1559년에 남긴 이 도시의 전경(그림155)과 같은 데생을 바탕으로 당시 모습을 재구성해볼 수 있다.

옛 오스만 왕조의 술탄들도 서아나톨리아의 초기 수도이던 부르사에 교육·사회·상업적 기능을 결합시킨 이런 복합단지를 세웠지만, 메메

드의 복합단지는 그 세심한 구조에서 완전히 새로웠다. 특히 가장자리에 세워진 수피교도를 위한 숙박소는 수피교 스승들의 역할이 쇠퇴했음을 보여준다. 반면 마드라사를 중심에 두고 그 수도 많은 것은 오스만 왕조의 정복시대가 끝난 후 '울레마'라는 학자계급의 역할이 중요해졌음을 반영한다.

메메드가 세운 복합단지는 새로운 수도에서 무슬림을 위한 종교·교육기관으로써 역할하기도 했지만, 운영 수입의 절반을 도시 밖에서 끌어들여 지방의 부를 도시로 가져왔기 때문에 거대한 경제망의 일부가 되었다. 예를 들어 1489년과 1490년 복합단지의 수입은 150만 은화에 달했는데, 대부분이 도시 안에 세워진 12개의 목욕탕과 비무슬림에 부과된 인두세에서 비롯된 것이었다. 또한 트라키아 주변의 50개 마을에 부과된 세금과 소작료에서 추가 수입이 있었다.

이렇게 얻은 수입의 60퍼센트가 383명의 직원 봉급(모스크에 102명, 마드라사에 168명, 숙박소에 45명, 병원에 30명, 수입을 징수하고 관리한 21명의 직원, 그리고 17명의 인부)으로 소진되었다. 또한 가난한 학자들과 그들의 자식 그리고 상이군인에게 일정한 액수를 보조해주었으며, 약 30퍼센트는 식비로 지출되었다. 평균적으로 매일 1,117명에게 두 끼의 식사로 3,300개의 빵을 나누어 주었다. 남은 돈은 병원 지원금이나 건물 보수비로 사용되었다.

메메드의 복합단지는 한 세기 후 그의 후계자로 혁혁한 업적을 남긴 쉴레이만이 골든혼(이스탄불의 내항—옮긴이)을 굽어보는 기슭에 세운 복합단지의 표본이 되었다(그림156). 그 역사(役事)는 1550년 7월에 시작되어 메메드의 복합단지처럼 7년을 넘긴 후에야 완공되었다. 대모스크, 두 영묘, 여섯 채의 마드라사, 코란 학교, 병원, 숙박소, 공공식당, 상인을 위한 여관, 목욕탕 그리고 작은 상점들을 세울 터를 마련하기 위해 거대한 축대를 쌓았다.

궁전의 화려함 때문에 유럽인들에게 '장려한 사람'이라 알려진 쉴레이만은 이슬람 율법과 오스만의 행정력을 절묘하게 결합시킨 덕분에 투르크인들에게는 카누니, 즉 '입법자'로 알려져 있다. 그는 복합단지를 건설한 이유를 "세계의 통치를 강화하고 후세에 행복을 얻기 위해 종교와 종교에 관련된 학문을 향상시키려는 것"이라 밝혔다.

155
멜히오어 로르흐, 메메드의 모스크가 보이는 이스탄불의 전경, 1559, 종이에 세피아, 레이덴 대학 도서관

쉴레이만 복합단지의 건설에 필요한 자재와 장인을 제국 전역에서 어떻게 끌어모았는지 말해주는 상세한 기록들이 다행스럽게도 전하고 있어 우리는 그 과정을 알 수 있다. 대부분의 자료가 장식용 돌, 특히 모스크의 거대한 네 기둥에 쓰인 붉은 화강암을 구한 과정을 다루고 있다. 또한 이즈니크에서 구입한 유약 처리된 타일, 청색 안료에 쓰인 청금석, 다른 색의 안료, 도금용 금화, 금박, 수은, 타조알, 주석, 목재, 널빤지, 측백나무 수지, 희석제 등의 구입에 대해서도 자세히 기록하고 있다.

3,523명의 인부가 동원되었는데 기독교인과 무슬림이 절반씩이었다. 복합단지가 완공된 후에는 748명(메메드 복합단지에서 일한 직원수의 두 배)이 고용되었고, 그들의 봉급만도 연간 거의 100만 은화에 달했다. 복합단지의 연수입은 500만 은화를 웃돌았으며, 45퍼센트가 제국의 유럽 지역 마을들에서 거둬들인 세금이었다.

쉴레이만 복합단지는 돔 지붕들로 장식한 웅장한 피라미드처럼 보인다. 특히 중앙에 세워진 모스크 주위에서 날렵하게 치솟은 네 미나레트가 초점이다. 오스만 제국의 위대한 건축가 시난(1588년 사망)은 경사진 땅에 축대를 쌓아 상점과 카라반사리 같은 보조건물들을 세우는 방식으로 과거 건축의 대칭성을 과감히 탈피함으로써 복합단지를 도시의 일부

156·157
쉴레이만
복합단지,
이스탄불,
1550~57
왼쪽
전경
오른쪽
평면도

로 만들었다.

메메드의 복합단지처럼 모스크(그림157)가 담을 두른 거대한 경내의 중앙에 위치하며 앞에는 마당, 뒤에는 정원처럼 꾸며진 묘지가 있다. 쉴레이만과 그 부인이 훗날 이 묘지에 묻혔다. 공공건물들은 모스크를 에워싼 주변 담을 따라 배열되었고, 모든 건물이 아케이드와 작은 방들로 둘러싸인 안마당을 갖고 있다.

시난은 비잔틴 시대의 걸작인 하기아 소피아를 본떠서 두 개의 반 돔형 버팀벽으로 지지한 거대한 돔 지붕의 모스크를 설계했다. 그러나 그는 본당과 차폐된 측랑을 개방시켜 하나의 공간 만들었다. 따라서 그 공간에는 중앙 돔을 떠받치는 네 개의 육중한 피어와 그 양쪽으로 두 개의 거대한 기둥만이 서 있다(그림158). 이처럼 깔끔하게 처리된 공간은 이슬람식 예배, 즉 무슬림들이 반듯하게 줄을 맞춰 기도하기에 적합한 구조였다.

회색 납을 덧씌운 돔 지붕과 하얀 돌담, 아치형의 창문과 아케이드를 통해 들어오는 빛, 그리고 날렵하게 치솟은 미나레트로 집약되는 외부 구조는 오스만의 고전적인 건축양식이다. 모스크의 내부 장식은 최대한 절제되어 있지만 키블라 벽만은 문양을 넣은 후 유약 처리한 타일로 세심하게 장식했다.

50 m

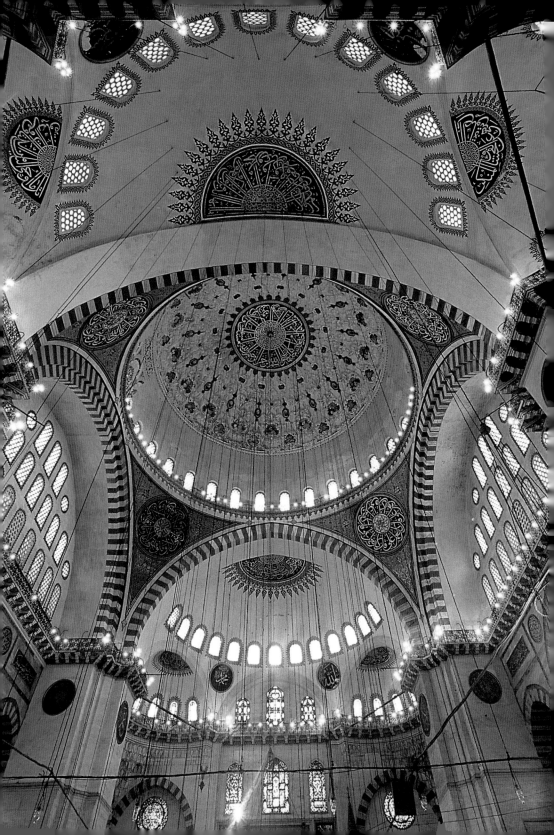

이 타일들은 15세기 말 이후 도기류를 생산하기 시작해 당시 이스탄불에서 호평을 얻은 타일을 대량 생산한 이즈니크에서 만들어진 것이다. 유약을 바르기 전에 밑그림을 그리는 기법으로 장인들은 한결 자유롭게 문양을 넣을 수 있어 식물과 문자를 마음껏 복잡하게 디자인할 수 있었다.

시난이 총리대신 루스템 파샤를 위해 세운 작은 모스크에서 이런 타일의 절정을 볼 수 있다. 1500년경 보스니아에서 태어난 루스템 파샤는 오스만 제국의 장군이 되었고 1539년에 술탄의 딸과 결혼했다. 5년 후 그는 뛰어난 재정운영력으로 총리대신에 임명되었지만 궁전의 음모에 휘말려 1553년에 해임되었다. 부인과 함께 '작전상 은거'를 하며 2년의 세월을 보낸 후 그는 총리대신으로 복직되어 1561년 세상을 떠날 때까지 그 자리를 지켰다.

그는 막대한 재산을 바탕으로 상당수의 종교재단을 후원했다. 쉴레이만의 복합단지 바로 아래 부산스런 시장에 세워진 돔 지붕의 모스크도 그 가운데 하나였다. 모스크를 세우고 물질적 재정적으로 지원한 주역이 바로 시장 사람들이었기 때문에 사람들은 그 건물을 실제 이상으로 소중하게 여겼다.

이 모스크에서 가장 유명한 특징은 벽, 피어, 미라브, 민바르에 덧씌

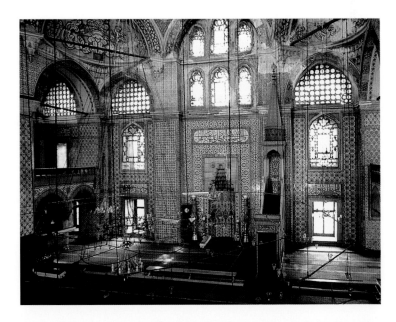

158
쉴레이만
복합단지의
모스크,
이스탄불,
1550~57,
내부

159
키블라
벽의 타일,
루스템 파샤의
모스크,
이스탄불,
1561년경

운 타일이다. 하얀 점토액을 칠한 위에 검은색, 자주색, 암청색, 청록색, 붉은색으로 아름답게 형상화한 꽃과 잎을 그린 후 투명 유약을 바른 타일이다(그림159). 특정한 목적에 맞게 디자인한 타일을 덧씌운 부분이 있는 반면에 벽에 붙이도록 대량으로 생산된 타일을 붙인 부분이 있다. 타일의 무늬는 테두리가 들쑥날쑥한 길쭉한 잎과 꽃, 그리고 직물을 포함해서 다른 미술 매체에 사용된 형태의 잎으로 장식되었다(그림 200~202).

160
17세기 초
아바스가
확장한
에스파한의
평면도

오스만 왕조가 제국의 힘과 권위를 과시하기 위해서 새로운 수도인 이스탄불에 기념비적인 건물들을 세웠듯이 오스만 왕조의 경쟁자였던 이란의 사파위 왕조도 기념비적인 건물들을 세웠다. 시아파를 표방한 사파위 왕조는 수니파 국가들에 동서로 포위된 까닭에 국경 양편에서 끊임없이 공격을 받았다.

동쪽으로는 우즈베크 투르크족과 맞서 싸우면서 헤라트와 메셰드 같은 국경도시의 주권을 계속해서 주고받았다. 그러나 서쪽의 오스만 제국은 만만한 상대가 아니었다. 오히려 1514년 타브리즈 외곽의 찰디란 전투에서 크게 패했을 뿐만 아니라 오스만 제국의 끊임없는 침략에 사파위 왕조는 결국 수도를 국경에서 멀리 떨어진 곳으로 옮기지 않을 수 없었다.

1555년 그들은 타브리즈를 버리고 남동쪽으로 450킬로미터 떨어진 카즈빈으로 수도를 옮겼다. 1590년대 사파위 왕조에 전성기를 안겨준 아바스 1세(재위 1588~1629)는 국토의 한가운데, 즉 옛 셀주크 시대의 수도였던 에스파한으로 다시 천도했다.

불안정한 국경지대에서 국토의 중앙으로 수도를 옮긴 것은 사파위 왕조의 종교적·정치적 권위를 강화하고 국가자본주의를 굳건히 하며 사파위 왕조의 이란을 세계경제와 외교에서 강대국으로 성장시키기 위한 정책의 일환이었다.

16세기 동안 사파위 왕조의 정통성과 권위는 외세의 침입뿐만 아니라 왕권다툼으로 풍전등화격이었다. 이라크의 안나자프와 카르발라에 있던 시아파의 주요 사원들이 오스만 제국에 점령당했고, 1589년에는 8대 시아파 이맘인 레자에게 헌정된 대사원의 본향인 메셰드를 수니파인 우즈베크 투르크족에게 빼앗겼다. 따라서 새로운 수도를 건설하려

500 m

는 아바스의 결정은 사파위 왕조의 오점을 지워내고 쇠락해가는 권위를 되찾겠다는 의지의 표명이었고 경제를 부활시키기 위한 동기부여이기도 했다.

　게다가 에스파한은 이란 전역에 세워진 대상(隊商)들을 위한 카라반사리의 중심이었다. 또한 아제르바이잔을 흐르는 아라스 강의 인근 마을인 줄파에 살던 아르메니아 사람들을 에스파한 남쪽에 새로 건설된 신(新)줄파로 강제 이주시킴으로써 그들이 독점하고 있던 비단거래를 사파위 왕조의 주수입원으로 삼을 수 있었다.

　아바스의 도시계획은 에스파한의 경제·종교·정치의 중심을 약간 남쪽 지얀다 강변으로 이동시키는 것이었다(그림160). 옛 중심지는 대모스크를 중심으로 한 넓은 광장, 즉 마이단이었다. 아바스는 나크시 자한, 즉 '세계의 설계'라 명명한 새 마이단의 건설을 명령하며 에스파한을 세계의 중심으로 내세웠다. 또한 두 마이단을 2킬로미터에 달하는 바자로 연결해서 새로운 수도에서 상업의 중요성을 강조했다. 볼트 지붕 아래 양옆으로 상점이 늘어선 바자(그림161)에는 군데군데 돔 지붕을

인 교차로가 있어 어디에서나 카라반사리, 목욕탕, 마드라사, 사원과 작은 모스크 등이 있는 공공단지로 연결되었다.

구불대는 중세 시장의 남쪽 끝, 즉 새 마이단 입구에 아바스는 격자형으로 배치된 왕립 건물들을 세웠다. 고급 직물을 거래하는 왕립 시장, 주조소, 병원, 목욕탕, 서너 채의 카라반사리가 여기에 들어섰다. 가장 큰 카라반사리는 1층에 140명의 포목상인을 숙박시키고 2층에는 보석 상인과 금세공인과 조판공을 묵게 할 수 있을 정도로 대단한 규모였다. 한때 왕립 연주실이 있었던 회랑과 연결된 2층 높이의 현관을 통해서 마이단은 왕립 시장으로 이어졌다.

현관의 빛바랜 벽화들은 아바스가 우즈베크 투르크족에 거둔 승리를 묘사하고 있으며, 아바스가 이란의 옛 영화를 되살리려 한 군주로서 품었던 꿈을 보여준다.

마이단은 에스파한의 심장부였다(그림162). 8만 평방미터의 직사각형 부지는 당시 베네치아의 산마르코 광장을 비롯한 유럽의 광장들에 비해 훨씬 넓었다. 이 마이단은 원래 국가적인 행사를 위해 설계된 것이었지만, 완공된 후 몇 년이 지나지 않아 경계를 따라 2층 건물을 짓고 상점을 입주시킴으로써 상업의 중심지로 재개발되었다. 이 상점들은 낮은 임대료를 미끼로 옛 중심지를 지키던 고집 센 상인들을 끌어들였다.

새 마이단은 에스파한을 찾은 외국인들을 놀라게 했고, 그들은 그 엄청난 규모와 통일감 있는 건축물, 활기찬 삶을 기록으로 남겼다. 그 넓은 공간은 상인과 장인, 이발사와 곡예사의 상점들로 가득했지만 국왕 사병들의 열병식과 훈련, 궁술대회, 폴로 경기와 축제 등을 위해서라면 언제라도 깨끗이 정리될 수 있었다. 밤에는 건물 앞의 가느다란 기둥들에 매달린 5만 개의 램프를 환히 밝혔다. 한편 원래 다채로운 색의 타일로 장식되었던 긴 파사드에는 네 건물——시장(북), 샤 모스크(남), 샤이흐 루트팔라의 모스크(동), 궁궐 경내로 연결되는 입구(서)——로 이어지는 입구가 있다.

시장 입구의 맞은편, 즉 남쪽에는 기념비적인 건물 샤 모스크가 있다. 이 모스크는 예배의 중심지로서 옛 대모스크를 대신하기 위해 세워졌다. 시장과 마찬가지로 샤 모스크의 큼직한 2층 높이의 출입구도 마이단을 마주보고 있다. 현관은 마이단과 나란히 배치되어 있지만 건물의 나

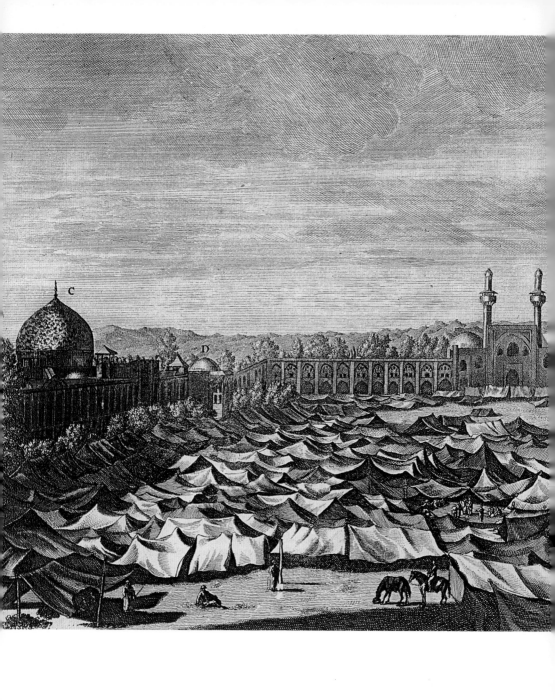

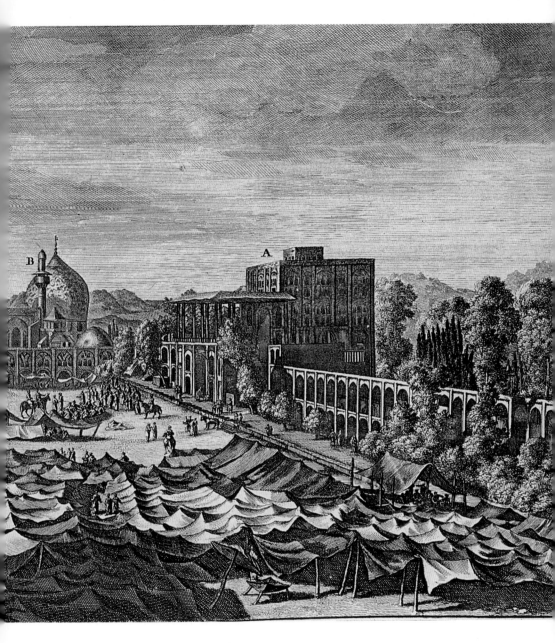

162
코르넬리우스 데 브루인,
「북쪽에서 본 에스파한의
왕립 마이단」,
「모스코바, 페르시아,
동인도 일부의 여행기」에
실린 판화, 1737.
아바스의 새 마이단이 건설되고
100년 후의 모습이다. 오른쪽에서
왼쪽으로 알리카푸,
즉 '숭고한 문'(A), 샤 모스크(B),
샤이흐 루트팔라의 모스크(C)가
보인다

머지 부분은 45도 비껴 앉아 메카를 향하고 있다. 1611년 봄에 시작된 이 모스크의 공사는 20년이 지나서야 완료되었고, 대리석 벽판은 1638년에야 겨우 시공되었다.

오스만 제국의 이스탄불 복합단지처럼 샤 모스크도 도시 안팎의 농업과 상업활동에서 거둔 수입으로 유지되었다. 결국 샤 모스크와 이와 관련된 자선기관의 건설도 아바스가 상업과 종교의 중심지를 옛 마이단에서 옮겨오려던 계획의 일부였다. 요컨대 북쪽으로는 시장, 남쪽으로는 샤 모스크와 이어진 새 마이단의 두 출입문은 아바스가 꿈꾸던 새로운 질서에서 경제와 종교라는 두 축을 상징해주는 것이었다.

샤 모스크는 전형적인 이란 양식에 따라 세워진 모스크다. 즉 중앙에 안마당이 있고, 네 면의 중앙에는 볼트 천장의 방에 한쪽으로만 출입구가 있는 이완이 있으며, 키블라 이완의 끝에 위치한 미라브 위로 돔 지붕이 있는 구조다(그림163~164). 에스파한의 옛 대모스크(그림83)도 동일한 구조였지만 샤 모스크는 서너 가지 면에서 중요한 차이를 갖는다.

첫째, 모퉁이마다 뒤쪽에 아케이드로 둘러싸인 안마당이 있는 커다란 마드라사를 갖췄다. 이스탄불의 복합단지처럼 샤 모스크도 교육에 심혈을 기울였다는 증거다. 또한 샤 모스크는 엄격할 정도로 대칭을 이루고 규칙적이다. 새롭게 개발된 지역이었기 때문에 공간에 대한 제약이 거의 없어서 이런 설계가 가능했으리라 여겨진다.

샤 모스크는 화려한 장식에서도 남다르다. 벽의 아랫부분은 대리석 벽판으로 덧씌웠고, 그 위로는 안팎으로 다양한 색상의 유약 처리한 타일을 붙였다. 커다란 타일에서 잘라낸 다양한 색상의 타일 조각들을 복잡한 문양으로 짜맞춰 모자이크 장식한 정문은 화려함의 극치를 보여준다(그림154와 165). 울자이투의 술타니야 무덤(그림87)에서 보았듯이 이런 타일 모자이크는 14세기부터 벽돌 건물을 장식하는 데 사용되었지만, 여기서는 모자이크로 장식된 표면이 훨씬 넓을 뿐만 아니라 색상이 다양하고 문양도 훨씬 복잡하며 곡선을 이루고 있다.

예를 들어 암청색 바탕에 흰색으로 새겨 넣은 장문의 글, 반원형 지붕의 꼭대기에서 꽃불처럼 흘러내리는 종유석 같은 무카르나스, 그리고 현관 출입구의 양 측면에 커다란 카펫을 드리운 듯한 벽판을 일곱 가

163·165
샤 모스크,
에스파한,
1611~66
오른쪽 위
조감도
오른쪽 아래
키블라 이완과
지성소
다음 쪽
정문을 장식한
모자이크
(부분)

지 색의 타일로 장식했다.

그러나 이 밖의 부분에 쓰인 타일들은 대부분 질이 떨어진다. 장식할 공간은 넓었던 반면에 돈이 부족했기 때문일 것이다. 이 타일들도 색상이 다양하고 유약 처리를 한 것이지만 쿠에르다 세카법(cuerda seca), 즉 커다란 타일에 다양한 색의 유약으로 그림을 그려 넣는 식으로 만들어졌다. 불에 구운 후 유약들이 섞이는 것을 방지하기 위해서 망간을 혼합한 유성 물질로 유약들을 분리시켰기 때문에, 불에 구운 후에는 색상사이에 광택 없는 검은 선이 남았다.

쿠에르다 세카법으로 만든 타일은 타일 모자이크보다 시공이 빠른 장점이 있지만 모든 색의 타일을 동일한 온도에서 구워냈기 때문에 밝은 색을 내지 못한다.

마이단의 동쪽에 1603년부터 1619년 사이에 건설된 샤이흐 루트팔라

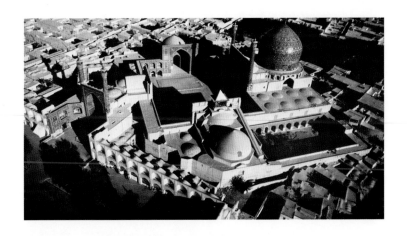

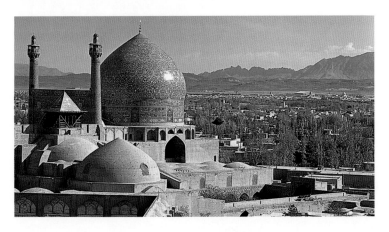

의 모스크는 사파위 왕조시대에 세워진 모스크들 중에서도 독특한 형태를 띠고 있다. 돔 지붕의 방 하나를 바로 공공지역이 에워싸고 있어 모스크의 기본조건이 전혀 갖추어져 있지 않다. 달리 말하면 안마당, 측랑, 이완, 미나레트가 없다. 이런 형태는 10세기에 사만 가문이 부하라에 영묘(그림84)를 세운 이후로 정립된 이란 전통의 커다란 돔 지붕을 인 영묘와 비슷한 모양이다.

그러나 명각된 글은 이 건물을 분명히 모스크라 칭하고 있다. 또한 모스크의 명칭은 아바스의 요청에 따라 에스파한을 찾아와 이 모스크 터에서 살았던 저명한 스승, 루트팔라 마이시 알 아밀리를 기린 것으로, 그가 1622년 혹은 1623년에 세상을 떠난 후부터 그 이름이 붙여졌지만 그는 이 모스크의 건설에 어떤 역할도 하지 않은 것으로 여겨진다. 이 모스크가 주로 왕실의 기도실로 사용되었던 것으로 여겨지지만 왕실만을 위한 기도실이 사파위 왕조에 있었다는 증거는 없다. 따라서 이 모스크의 본래 역할에 대해서는 아직 밝혀진 것이 전혀 없다.

내부 공간은 페르시아 건축 가운데 가장 완벽한 균형을 이루고 있는 듯하다(그림166). 눈부신 빛이 어둑한 복도를 통과한 후에 거대한 방을 밝히는 효과는 말로 표현하기 힘들 정도다. 여러 단의 첨두아치형 메달리온이 돔의 중심에서 곡선을 따라 내려오며 점점 커진다. 드럼 주변의 창문들에는 도자기를 재료로 아라베스크 장식을 한 이중의 격자창을 끼워놓아 실내로 스며든 햇살이 넘실대며 타일을 깐 바닥에 야릇한 무늬를 떨어뜨린다. 벽과 모서리는 담청색의 쇠시리(몰딩)로 윤곽을 주었고, 바닥부터 벽의 테두리를 따라 이어진 띠에는 암청색 바탕에 흰색으로 글을 써넣었다.

색다른 공간감과 균형감을 빚어내는 수직적 통일은 이 지역의 건축물에서 영향을 받은 듯하다. 1088년 에스파한에 세워진 대모스크의 북쪽 돔(그림81)은 이란 건축에서 이런 수직적 통일을 강조한 실내구조를 보여주는 유일한 선례인데, 원래의 기능과 사용자가 누구였는지는 마찬가지로 확실치 않다.

샤이흐 루트팔라 모스크의 맞은편, 즉 마이단의 서쪽에는 알리카푸, 즉 '숭고한 문'(그림168)이 있다. 아바스 시대에 궁궐 정원과 연결된 소박한 출입문으로 시작된 이 문은 그 후 개축과 확장을 거듭하면서 접견

166
샤이흐
루트팔라의
모스크,
에스파한,
1603~19,
내부

167
다음 쪽
시오 세 폴,
에스파한,
1602

장이 되었고, 나중에는 마이단에서 실시되는 열병식이나 경기를 지켜보
는 공식 관람석이 되었다. 기둥이 있는 현관에는 왕족과 귀빈들을 위한
관람석이 마련되었다.

건축가들은 바닥에 두는 베란다를 2층에다 올리는 기발한 발상을 보
여주었다. 이런 기발한 착상은 내부장식에도 유감없이 발휘되었다(그림
169). 석고로 만든 환상적인 볼트 천장에, 사파위 왕조의 통치자들이 부
지런히 수집한 중국 자기와 페르시아산 러스터 도기처럼 구멍이 뚫려
있기 때문이다. 일부 방의 벽에는 그림첩용의 작은 그림과 데생에서 자
주 볼 수 있는 나른해 보이는 청년(그림189 참조)들을 주인공으로 한
약간 에로틱한 장면들을 그려 화려하게 장식해놓았다.

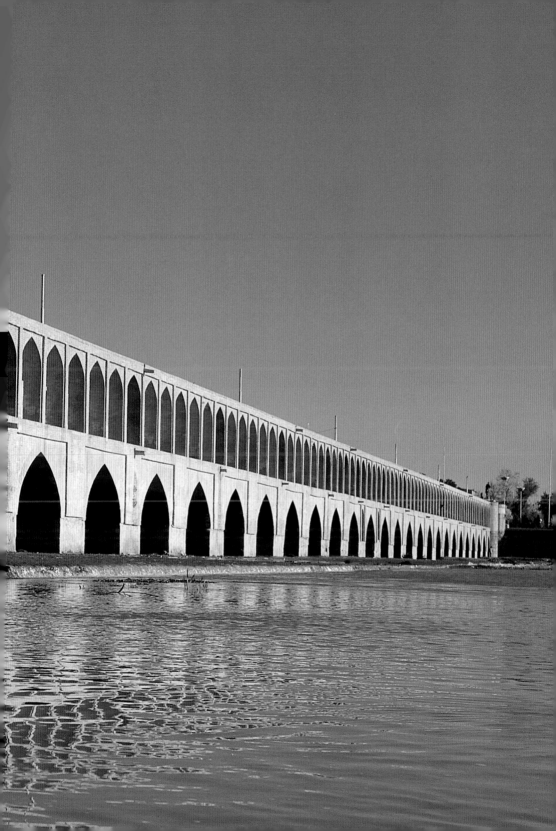

알리카푸 뒤의 궁궐 정원에는 작은 건물과 별관들이 세워져 있다. 정원은 차하르 바그('네 겹의 정원'), 즉 4킬로미터 떨어진 강까지 뻗어 있던 대로와 맞닿아 있었다. 새로운 수도에 걸맞는 멋진 건물을 세우라는 아바스의 독려에 귀족들은 그 길을 따라 앞다투어 저택을 지었다. 그 길은 분수와 폭포가 있고 꽃과 나무를 심어놓은 중앙 수로에 의해 양분되었다. 어떻게 보면 이 길은 아바스 시대에 왕실 작업장에서 제작한 정원용 카펫(그림195 참조)을 3차원의 공간에 실현해놓은 것이나 다름없다.

차하르 바그의 남단은 아바스의 총신이자 최고사령관이었던 알라바르디 한이 1620년에 세운 시오 세 폴, 즉 33개 아치의 다리로 연결된다(그림167). 이 다리에는 보행자가 멈춰 서서 강의 아름다운 전경을 감상할 수 있는 휴게소들이 설치되어 있다. 차하르 바그와 마찬가지로, 이 다리도 미학과 실용성을 결합한 산물로 에스파한을 아르메니아인의 집단거주지인 신줄파와 경사지 너머의 왕실 유원지와 사냥터로 연결시켜주었다.

16세기에 사파위 왕조를 동쪽에서 위협한 주된 적은 우즈베크 투르크족의 시반 왕조였다. 두 왕조는 정치적으로 양립할 수 없는 숙적이었지만 그들의 건축은 많은 부분을 공유했다. 둘 모두 티무르 왕조가 15세기에 세운 건축물을 기본으로 삼았기 때문일 것이다. 오스만과 사파위 왕조처럼, 시반 왕조도 새로운 수도를 건설함으로써 그들의 족적을 역사에 남기려 했다. 따라서 사마르칸트 대신 부하라가 트란스옥시아나의 새로운 정치와 종교의 중심지로 떠올랐다.

16세기 전반기에 부하라의 성벽이 재건되었고 여러 건물이 신축되고 개축되었다. 16세기 후반기에 시반 왕조는 부하라에 두 건의 대규모 프로젝트를 실시했다. 동서를 가로지르는 대로와 남북을 관통하는 간선도로의 건설이 그것이다. 아바스가 에스파한에 벌인 역사처럼, 이 도로공사도 예술과 상업이 얼마나 서로 얽혀 있었는가를 확연히 보여주는 예다.

동서간의 도로는 성곽 아래의 주요 시장이던 레지스탄에서 시작되어 부하라의 성벽을 지나 서쪽으로 5킬로미터 떨어진 차하르 바크르 신전 복합단지까지 이어졌다. 부하라 서쪽 마을에 있는 몇 필지의 토지와 제

분소 두 곳을 수입원으로 신전에 기증한 수피교도 주이바리 가문의 가족 공동묘지에 불과했던 차하르 바크르도 이때 모스크, 마드라사, 수피교도를 위한 숙사를 갖춘 복합단지로 확대되었다. 소비에트 시절에도 마드라사를 유지하는 수입은 상당히 견실했다. 동서간 도로가 부하라 남서지역의 주거와 문화 조건을 개선시킴에 따라 도시의 성벽도 확대되어야만 했다.

한편 1562년부터 1587년까지 부하라의 심장부를 관통한 남북간 간선도로에는 세 개의 시장이 있었다. 금세공인의 돔이라 불린 북쪽 시장은 그 명칭과 달리 직물을 전문으로 다룬 소매시장이었다. 남쪽으로 350미터 떨어진 곳에는 모자상인들의 돔(그림170), 다시 남쪽으로 150미터 떨어진 곳에는 환전상들의 돔이 있었다. 이들 소매시장 주위를 카라반사리와 창고가 에워싸고 있었는데, 혹 수백 명의 학생을 수용한 거대한 마드라사들이 여기에서 얻은 수입으로 운영되었다.

우즈베크 투르크족이 지배한 중앙아시아는 정통 이슬람의 주요 중심지였다. 그러나 그곳은 이슬람 땅의 변방에 위치한 까닭에, 중앙아시아를 통한 국제대상무역이 쇠퇴한 16세기에 들면서 점점 소외되고 있었다. 경제적 침체와 더불어 예술과 건축의 형태도 답보상태를 벗어나지 못했다.

169
알리카푸,
에스파한,
1597~1660,
연주실의
볼트 천장
(부분)

170
모자상인들의
돔,
부하라,
1582~87

이슬람 땅의 반대편, 즉 모로코의 샤리프 왕조에서도 똑같은 현상이 일어나고 있었다. 그들은 예언자 무하마드의 혈통으로 아틀라스 산맥 남쪽의 오아시스 계곡에 정착한 아랍 망명객들의 후손이었다. 16세기에 사드 가문은 드라 계곡을 발판으로 모로코의 모든 도시에 영향력을 미칠 정도가 되었다.

마라케시가 그들의 거점에서 가장 가까운 도시였기 때문에 그들은 마라케시를 수도로 삼았고, 그곳에 최고의 건축물인 벤 유수프 마드라사를 세웠다. 그 지역에서 가장 규모가 큰 마드라사이기도 한 이 건물은 1564~65년에 아브달라 알 갈리브에 의해 세워졌지만, 명칭은 12세기에

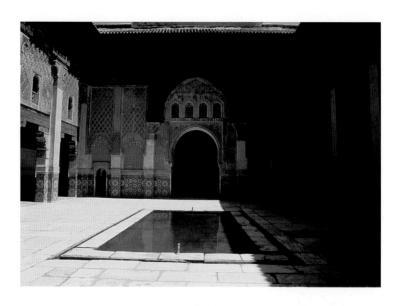

근처에 세워진 모스크에서 따왔다. 이 마드라사는 커다란 직사각형 수조가 있는 널찍한 안마당을 중심으로 하는 장방형의 건물이다(그림 171). 입구 맞은편에는 직사각형의 기도실이 있고, 건물을 빙 둘러서 학생과 선생을 위한 100개 이상의 작은 방이 두 층에 배치되어 있다. 이 시대에 대부분의 교육용 건물이 비좁은 도심에 끼어들어간 형태로 지어졌기 때문에 이 마드라사의 대칭성과 규칙성 그리고 널찍한 공간은 예외적이라고 할 수 있다.

또한 이 건물은 타일 모자이크, 조각한 스투코 벽판, 조각하거나 채색한 목판 등으로 풍요롭게 장식되었지만, 벽면 하단의 타일 장식과 글로

장식된 띠 그리고 스투코 벽판을 덧씌운 벽과 목재로 처리한 처마장식은 두 세기 전 이 지역에 세워졌던 건물들과 너무도 유사한 점을 보여준다(그림93 참조).

벤 유수프 마드라사는 모로코에서 가장 매력적인 건물 가운데 하나지만 14세기의 건물들에서 크게 달라진 것은 없다. 중앙아시아에서처럼, 후기시대의 경제 침체가 북아프리카에서도 예술의 혁신을 저해했던 것이다. 그저 옛날의 것을 그대로 답습할 뿐이었다. 유럽이 아프리카 대륙을 돌아 동쪽으로 넘어가는 해로를 발견하면서, 사하라 이남과 이슬람 동부와 유럽이 만나는 교차점이던 북아프리카의 전통적 역할은 쇠퇴할 수밖에 없었다. 게다가 아메리카 대륙의 발견으로 유럽은 지중해를 버리고 대서양으로 뻗어나가고 있었다.

포르투갈의 항해사 바스코 다 가마는 1498년 인도 서해안에 있는 코지코드에 닻을 내렸고, 동지중해를 정복한 오스만 제국은 대상로를 차단했다. 또한 유럽인들은 동양의 보물들, 즉 향료와 염료와 직물을 확보하기 위한 지름길을 찾아 나섰다. 그 보물들 대부분을 인도에서 구할 수 있었다.

인도는 물이 풍부한 지역이었다. 쌀에서 면화까지 많은 농작물이 인도의 아열대 땅에서 풍부하게 생산되었다. 그때 인도 대륙에는 무굴 왕조(1526~1858)라는 초강대국이 있었다. 가장 부유하고 강력했던 왕조답게 무굴 왕조는 인도를 가장 오랫동안 통치한 이슬람 왕조였다. 그들의 풍요로움은 당시 이슬람 땅의 다른 왕조들에 비교할 바가 아니었다. 그들은 엄청난 부를 바탕으로 거대한 도시와 기념물을 세우면서 무슬림, 힌두교도, 자이나교도 등 다양한 종교를 지닌 인도인들에게 그들의 힘을 과시했다.

이란과 중앙아시아를 지배한 티무르 왕조와 몽골(여기에서 무굴이란 이름이 나왔다)에 뿌리를 둔 무굴인들은 예술과 건축에서 티무르를 표본으로 삼았다. 여기에 인도 고유의 건축기법과 건축자재를 결합시켜 새로운 양식의 독특한 건축을 창조해냈다. 그들이 거대한 제국을 통치하기 위해서 세운 델리와 아그라와 라호르 등 몇몇 주요 도시들에 그 증거가 남아 있다. 무굴 왕조가 끊임없이 궁전을 옮겨다닌 까닭은 내란의 가능성을 미연에 방지하고 군주의 무한한 힘을 과시하기 위한 전략

171
벤 유수프
마드라사,
마라케시,
1564~65,
안마당의 전경

이었다.

무굴 양식이 가장 훌륭하게 집약된 결실의 하나는 파테푸르시크리다. 지금은 말라버린 거대한 호수가 굽어보이는 광활한 평원의 한가운데, 즉 아그라에서 서쪽으로 40킬로미터 떨어진 곳에 악바르 황제가 1571년에 세운 신수도였다. 악바르의 할아버지, 즉 파르가나에서 탈출해서 인도에 정착한 티무르 왕조의 소공자 바부르가 시크리 근처에 정원과 별장을 세우고 50년이 지난 후에 있은 대역사였다. 1568년 수피교의 스승 살림 치슈티는 악바르가 조만간 아들 셋을 보게 될 것이고, 그 기쁨을 영원히 간직하기 위해서 파사바드(승리의 도시)라는 신도시의 건설을 명령하게 될 것이라고 예언했다. 그 예언은 적중했다. 다만 페르시아식 이름이었던 파사바드가 민중의 세계에서 인도식으로 파테푸르시크리라 불렸을 뿐이다.

신도시 건설은 10년 만에 거의 완료되었지만 악바르 황제는 인도의 다른 곳에서 정치·군사적인 문제를 다루어야 했던지 이 도시를 다시 찾지 않았다.

파테푸르시크리의 대부분은 악바르가 주된 궁전으로 삼았던 14년 동안에 완성되었다. 사파위 왕조의 에스파한처럼, 파테푸르시크리도 계획도시로 한 사람의 후원 아래 비교적 단기간에 건설되었다. 비례법칙을 기준으로 설계의 통일성이 있으며, 주요 건축자재는 근처 산에서 채석한 붉은 사암이다.

실제로 사암은 인도 전역에서 사용된 건축자재였다. 구도시인 시크리에서 살림 치슈티가 살던 암자까지 이 도시에는 흙벽과 성문을 곳곳에 갖춘 11킬로미터의 돌담을 둘렀다. 한때 돌담 너머로 20킬로미터까지 마을이 형성되어 있었다. 황제의 정원, 휴양소, 저택, 그리고 술을 마시고 도박을 즐기는 유흥 구역도 있었다.

이 도시에서 가장 큰 건물은 산등성이 정상에 직사각형의 구조로 세워진 대모스크다. 인도에 이슬람이 전래된 초기에 세워진 모스크들처럼, 이 모스크도 고지대에 우뚝 서 있다. 아케이드로 에워싼 커다란 안마당에는 살림 치슈티의 무덤이 있다. 이 시기에 세워진 모든 성자의 무덤처럼 이 무덤도 흰 대리석으로 꾸며 경내에 있는 다른 건물들과 쉽게 구분이 된다. 맞은편에 있는 남쪽 벽을 따라서는 불란드 다르와자(그림172),

172
불란드 다르와자,
즉 '고원한 문',
파테푸르시크리,
인도,
1573~74,
대모스크의 입구

즉 도시에서 모스크로 들어오는 주된 출입구로 사용된 '고원한 문'이 서 있다.

공공의 공간과 개인용 공간을 갖춘 왕실 구역은 모스크의 북동쪽에 위치했으며, 커다란 안마당을 중심으로 서너 채의 저택이 배치되어 있었다. 종교용 건물에는 이슬람 건축의 전통인 아치와 돔을 사용했지만 비종교적인 건물에는 상인방식 구조, 즉 인도의 전통적인 건축방식인 돌기둥과 들보를 써서 지었다(그림173). 당시 제작된 책의 삽화로 판단하건대, 무미건조한 선들에 차양과 휘장으로 변화를 주었고 밝은 색의 천막을 안마당에 세우기도 했다.

악바르는 아그라 외곽, 좀더 정확히 말하면 높은 담을 둘러치고 인공 수로가 흐르는 거대한 정원에 세운 영묘에 묻혔다. 델리에 묻힌 그의 아버지 후마윤이 이미 사용한 바 있는 이런 영묘는 그 후 무굴 제국 황제묘의 기준이 되었다. 그 가운데 가장 유명한 것이 세계 건축의 자랑거리이기도 한 타지마할(그림174)로, 악바르의 손자 샤 자한이 사랑하던 부인 뭄타즈 마할을 기리기 위해 세운 영묘다.

1631년 뭄타즈 마할이 갑작스레 세상을 떠난 직후에 시작된 공사는 1647년에야 끝났다. 타지마할도 인공수로가 흐르는 커다란 정원에 세웠지만, 예전의 영묘와 달리 정원의 한가운데 세우지 않고 줌나 강이 굽어 보이는 정원 끝에 세워 맞은편 끝의 정문까지 펼쳐진 전경이 장관을 이룬다. 이즈음 대리석이 단단해서 재단하기는 어려웠지만 왕실 건축물에 원래 사용되던 부드러운 사암을 조금씩 대체하고 있었기 때문에 타지마할과 그 주변도 흰 대리석으로 지었다.

돔 지붕을 얹고 네 미나레트로 경계를 이룬 팔각형의 영묘는 이란의 전통적인 팔각형 영묘(그림87)와 정원의 정자에서 영향을 받은 것이라 여겨진다. 하슈트 비히슈트('여덟 낙원')라 불리는 이 정자는 중앙 공간의 둘레에 네 조(組)의 방이 배치되어 있었다.

타지마할은 형태가 주된 특징이라 말할 정도로 장식이 무척이나 절제되어 있는데, 명각과 꽃을 피운 식물을 새겨 넣은 벽판 정도를 들 수 있다(그림151). 그래도 이 장식은 건물의 형태와 위치에 내재된 메시지, 즉 코란에 묘사된 낙원의 모습처럼 이 영묘가 심판의 날에 천상의 낙원 위에 있을 하나님의 옥좌를 상징하고 있다는 메시지를 완벽하게 전달해 주는 듯하다.

그러나 땅에 뿌리를 박은 줄기에서 자연스레 뻗어나온 꽃은 이슬람의 전통적인 문양인 아라베스크와 전혀 어울리지 않는다. 오히려 17세기 초 인도 선교를 시작한 예수회 선교사들이 가져온 유럽의 식물지 속의 판화로 제작된 삽화에서 영향을 받은 듯하다. 실제로 이때부터 이런 모티브가 무굴 왕조를 위해 만들어진 모든 미술에 사용되었다(그림207).

많은 점에서 타지마할은 전통의 시작이 아니라 종말을 상징한다. 샤 자한과 뭄타즈 마할 사이에서 태어난 아들, 아우랑제브 황제는 정통적인 가르침에 집착해서 화려한 영묘의 사용을 비난하며 돌덩어리 하나로 표시된 소박한 무덤에 묻혔다. 게다가 유럽의 열강이 인도를 침탈하면서 아우랑제브의 후손들은 화려한 영묘를 세울 기회와 수단마저 빼앗기고 말았다.

18세기에 쿠드의 귀족들이 델리에 세운 영묘를 제외하면 인도에는 타지마할이 맺은 씨앗은 거의 없다고 봐야 할 것이다. 그러나 유럽인들이 남긴 생생한 기록과 판화 덕분에, 타지마할은 스태퍼드셔의 도자기에서

173
판지마할,
파테푸르시크리,
인도,
16세기 말

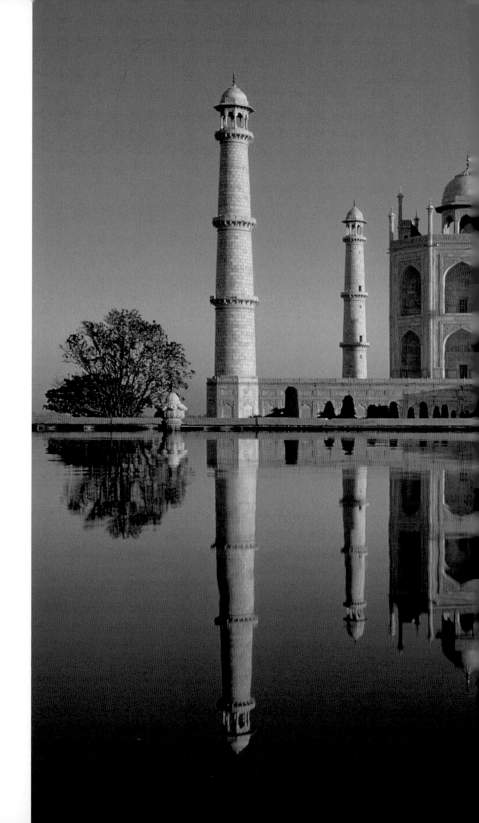

174
타지마할,
아그라,
1631~47

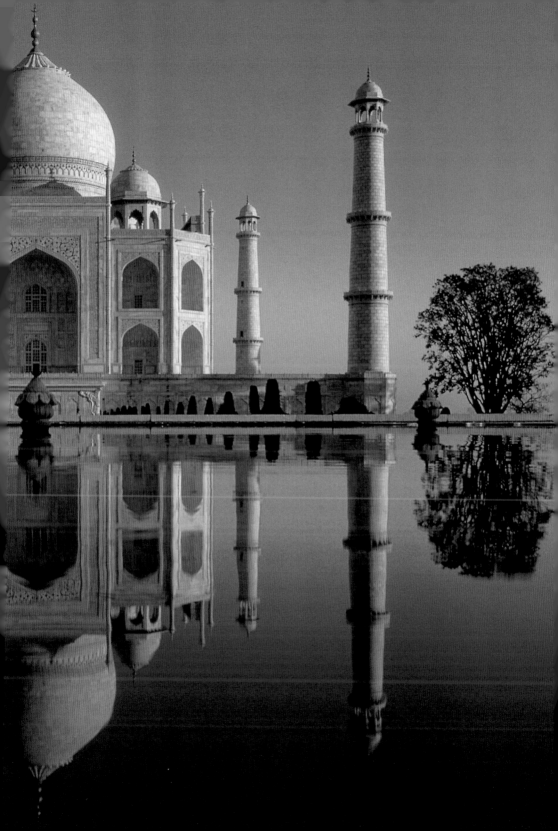

벽지에 이르기까지 온갖 매체에 복제되었을 뿐만 아니라 브라이턴에 세워진 로열 퍼빌리언 같은 환상적인 건물들에 영향을 미치며 유럽인들에게 친숙한 건물이 되었다.

10

15세기 티무르 왕조에 본격적으로 발전한 페르시아의 제책술은 16세기와 17세기에 이란의 사파위 왕조에도 꾸준히 이어졌을 뿐만 아니라 서쪽의 오스만 제국과 동쪽의 무굴 제국에도 수용되었다. 페르시아 언어와 문화가 그만큼 높이 평가되었다는 증거다. 그러나 예술품으로서의 책은 한 장의 종이에 집약시킨 서예와 그림과 데생으로 서서히 대체되었고 나중에 서첩이나 그림첩으로 모아졌다. 이런 변화는 후원의 형태가 변한 것을 반영하기도 하지만 예술가 개인의 성취에 대한 인식이 달라졌음을 보여준다.

실제로 이 시기부터 예술가들의 이력을 다소나마 확실히 재구성할 수 있다. 유럽의 회화가 유입되면서 음영 처리와 원근법, 캔버스화 같은 새로운 기법이 이슬람 땅에 소개되었고 구상미술이 이에 크게 영향받았다.

이슬람 땅에서 복사된 필사본에서 『코란』은 언제나 독보적인 위치를 차지했다. 필사본은 중기시대의 위대한 서예가들이 완벽하게 다듬어놓은 서체를 충실히 반영하면서 꾸준히 제작되었다. 예를 들어 오스만 제국의 서예가 샤이흐 함둘라는 13세기의 위대한 서예가 야쿠트 알 무스타시미의 서법을 따라 깔끔한 흘림체로 글을 썼다(그림177). 샤이흐 함둘라는 오스만 제국의 왕자 바예지드가 총독으로 있던 아마샤에서 서예를 가르쳤다.

1481년 술탄이 되었을 때 바예지드는 그를 이스탄불로 데려가 궁전 안에 개인 작업실을 마련해주었다. 샤이흐 함둘라는 그 시대 최고의 서예가로서 야쿠트가 규정해놓은 여섯 가지 서법을 수정했다고 전한다.

이 시대에 과거의 대가들이 남긴 글씨는 본받아야 할 표본처럼 여겨졌으며 야쿠트나 그의 제자들이 남긴 『코란』 필사본들이 종종 복원되었다. 예를 들어 야쿠트 알 무스타시미의 것으로 알려진 서명과 1282~83년이

176
1282~83년에
야쿠트 알
무스타시미가
복사한 『코란』
필사본의
첫 펼친 면,
16세기 중반에
이스탄불에서
복원,
종이에
잉크와 물감,
34×23cm
(각 쪽),
이스탄불,
토프카피 궁
도서관

177
샤이호
함둘라가
복사한 『코란』
필사본의
첫 펼친 면의
왼쪽,
이스탄불,
1491,
종이에
잉크와 물감,
16×11cm,
이스탄불,
토프카피 궁
도서관

란 제작 시기가 기록된 『코란』 필사본의 일부가 16세기 중반에 복원되었다(그림176).

글을 적은 갈색 종이를 커다란 흰 종이 위에 붙이고, 세 줄로 쓴 글에는 구름 모양으로 테를 둘러 그 여백에 아라베스크를 넣었다. 테두리는 금색과 청색의 꽃과 소용돌이 무늬로 장식했다. 이 소중한 필사본은 종종 군주들 사이에 선물로 오갔다. 도움을 준 군주가 도움을 받은 군주에게 이 필사본을 건네는 것은 더 가치있는 것을 선물로 달라는 뜻이었다.

사파위 왕조의 타마스프 국왕은 오스만의 쉴레이만 술탄에게 사절을 보내면서 유명한 서예가들이 쓴 『코란』 필사본 등을 선물로 보낸 일이 있다. 그림176의 필사본이 채식에서 사파위 왕조와 오스만 왕조의 특징을 두루 지니고 있는데, 바로 그 점에서 이 필사본이 타브리즈에서 이스탄불로 보내진 선물이며 그곳에서 다시 장식과 재장정이 이루어졌을 것이라 여겨진다.

오스만 왕조의 술탄들은 신학교를 계속해서 세웠기 때문에 『코란』을 비롯한 다른 종교서적의 필사본이 필요했다. 1505~06년 아마드 이븐 하산이 호두나무로 만든 궤(그림178)는 십중팔구 바예지드 술탄이 그해에 완성된 이스탄불의 모스크에 선물을 하기 위해 주문한 것이라 생각

된다. 조각한 흑단과 상아를 정식(頂飾)으로 사용한 12면의 피라미드 장식을 덮어씌운, 여닫이 뚜껑이 달린 이 육각형 상자는 오스만의 초기 목공예 양식을 보여주는 현존 최고(最古)의 작품이다.

외부에는 코란 구절로 장식한 상아판을 붙였고, 내부에는 고운 목재와 상아와 도금한 황동으로 상감세공을 넣었다. 이 궤가 30칸으로 나뉜 것으로 판단하건대, 대부분이 세로로 긴 판형의 단권으로 제작된 당시 필사본과 달리 가로로 긴 판형의 필사본, 특히 여러 권으로 만들어진 『코란』 필사본을 보관했던 것으로 보인다.

이 궤에 어떤 『코란』 필사본을 보관했는지는 확실치 않지만, 그 형태로 보아 바예지드가 복원시킨 초기의 쿠파체 『코란』을 보관했던 것으로 여겨진다. 또한 이스탄불의 궁전이 동지중해 전역에서 예술가들을 초빙하고 있었기 때문에, 이 코란 궤의 장식이 후기 맘루크 이집트의 상아공

178
『코란』 필사본을
보관하기 위한
육각형 궤,
이스탄불,
1505~6,
호두나무에
상아와 채색된
나무로
상감세공,
높이 82cm,
직경 56cm,
이스탄불,
터키 이슬람
미술관

179
아메드
카라히사리의
서첩 권두화
펼친 면,
이스탄불,
1550년경,
종이에 잉크와
금과 물감,
50×35cm
(각 쪽),
이스탄불,
터키 이슬람
미술관

예품이나 당시 북이탈리아의 상감세공한 목공예품 장식과 비슷하다는 사실은 결코 놀라운 일이 아니다.

코란과 하디스, 기도문, 그리고 예언자의 겉옷에 대한 시(詩)인 「카시다트 알부르다」의 구절을 적은 서첩의 펼친 면 권두화(그림179) 또한 오스만 왕조의 예술가들이 얼마나 다양한 자료를 사용했는가를 잘 보여준다.

이 권두화에 씌어진 글씨는 16세기의 가장 유명한 서예가, 아메드 카라히사리(1469~1556)의 것으로, 그는 붓을 종이에서 떼지 않고 글을 처음부터 끝까지 쓴 것처럼 보이는 '사슬서법'으로 유명한 인물이었다. 이 권두화는 이런 서체로 쓴 두 예를 보여준다.

오른쪽은 모든 문자의 굴곡부가 직각으로 변형된 직각 쿠파체 사이에 바스말라, 즉 하나님을 향한 기원문을 샌드위치처럼 끼워 넣었다. 위의 네모는 '하나님을 찬양하라'는 글을 네 번 쓴 것이며, 아래 네모는 「코란」 제112장 전체를 쓴 것이다.

한편 왼쪽의 글은 '찬양의 후계자를 찬미하라'는 뜻이지만, 그 뜻보다는 서체의 대칭성 때문에 선택된 듯하다. 글의 내용과 서법은 후기 맘루크 시대에 카이로에서 술탄의 도서관용으로 제작된 필사본들과 상당히 유사하다. 오스만 왕조가 1517년 카이로를 점령했을 때, 많은 필사

본이 전리품으로 이스탄불의 토프카피 궁으로 옮겨져서 궁전 예술가들에게 표본으로 사용되었다.

이 권두화에는 카라히사리가 극단적인 두 서법으로 써낸 작품이 나란히 배치되어 있어, 사슬서법에서는 서예가의 유려한 선을 볼 수 있는 반면에, 직각서법에서는 서예가가 불필요한 공간을 조금도 남기지 않고 난해한 구절을 완벽한 격자무늬로 만들어가는 정교한 솜씨를 엿볼 수 있다.

궁중 작업장이 이슬람 땅에서 필사본을 생산해낸 유일한 곳은 아니었다. 이란 남동지역의 시라즈는 후기시대에도 상업적인 필사본 생산의 중심지였다. 16세기에 시라즈를 방문한 한 여행자는 아버지와 아들, 심지어 딸까지 글을 쓰고 그림을 그리며 책을 제본하는 데 열중하는 자그마한 가족기업에 대한 기록을 남겼다. 그의 기록에 따르면, 그런 작업장에서는 연간 1,000권의 필사본을 쉽게 만들어냈다.

대부분의 서예가가 이름을 남기지 않았지만 16세기 시라즈에서 글을 쓰고 그림을 그린 예술가로서 명성을 떨친 루즈비한 무하마드는 예외였다. 그가 서명을 남긴 필사본들로 추측해보건대 그는 1514년부터 1547년까지 시라즈에서 일했으며, 관련된 기술을 역시 유명한 필경사였던 아버지에게 배운 인물이었다.

상업적 작업장, 궁전, 도서관과 더불어 모스크도 필사본을 생산한 곳이었다는 점에서 루즈비한 무하마드는 적어도 한 권의 필사본을 모스크에서 제작했으리라 여겨진다.

그가 남긴 최고의 작품은 색다른 배경에 여러 서체를 다채로운 색으로 쓴 『코란』의 필사본이다(그림180). 『코란』 첫 장인 「알파티하」가 씌어진 첫 펼친 면의 채식에서 그가 이 필사본에 기울인 정성을 짐작할 수 있다. 워싱턴의 새클러 갤러리에 전시된 비슷한 권두화는 같은 저자의 다른 필사본에서 떼어낸 것이다. 크기와 구도는 동일하지만 색과 글 사이의 간격 같은 세세한 점이 약간 다른 것으로 보아 루즈비한 무하마드가 구성에는 형판(型板)을 사용했지만 세세한 부분은 자유롭게 처리했다는 사실을 알 수 있다.

삽화를 넣은 필사본은 시라즈를 비롯한 여러 곳에서 상업적인 목적으로 생산되었지만, 궁전에서 관리하는 작업장에서 제작된 필사본을 최고

로 꼽았다. 사파위 왕조의 타마스프 1세(재위 1524~76)가 후원한 타브리즈의 한 작업장이 16세기 초에 가장 중요한 곳이었다.

이스탄불과 마찬가지로 타브리즈에도 왕국의 모든 예술가들이 모여들어 제지, 서법, 채식, 회화, 장정 등의 전통을 융합시켜 새로운 왕조의 양식을 만들어나갔다. 이때 헤라트의 비자드와 그 제자들이 이룩해낸 세련된 전통(그림112)과 타브리즈의 투르크멘 궁전에 관련된 자연주의적인 전통(그림115)이 새로운 양식을 창안해내는 데 가장 주된 영향을 미쳤다.

타마스프의 후원 아래, 이처럼 다른 전통이 씨줄과 날줄처럼 결합되

어 이슬람 제책술의 절정이라 여겨지는 조화롭고 통일된 양식이 창안되었다.

타마스프 시대에 시행된 가장 큰 프로젝트는 『샤나마』를 두 권으로 만들어내는 사업이었다. 전체 742쪽에 258편의 삽화가 들어 있던 이 책은 온갖 재능을 갖춘 수많은 예술가들이 10년에 걸쳐 이룩해낸 기념비적인 예술품이었다. 당시 페르시아 민족을 노래한 서사시를 담아낸 대부분의 필사본은 판형도 작고 삽화도 그다지 많지 않았기 때문에 이 커다란 판형과 엄청난 수의 삽화는 예외적인 것이었다.

이 새로운 판형은 두 세기 전 몽골 시대에 타브리즈에서 제작되어 궁전 도서관에 보관되어 있던 『샤나마』(그림105)에서 영향을 받은 것으로 여겨진다.

사파위 왕조에 제작된 필사본의 516쪽에 실린 「아르다시르 왕과 노예 소녀 굴나르」는 1527년에서 1528년에 그려진 것이다. 이 그림은 사산 왕조의 창시자가 이불을 덮은 채 애첩을 꼭 껴안고 있는 장면을 묘사하였다. 이 낭만적인 삽화는 그해 열네 살이던 타마스프가 겪은 비슷한 첫 경험을 암시해주는 것이기도 하다.

1567년에서 1568년 타마스프는 예술에도 싫증이 났던지 이 소중한 필사본을 오스만의 술탄 셀림 2세에게 선물로 주어 자신의 권위를 과시하는데, 그로부터 수세기 동안 이 필사본은 오스만 제국의 컬렉션 속에 깊숙이 보관되었다. 1903년에는 에드몽 드 로트실드 남작의 손에 넘어갔지만, 이 가문은 필사본을 1959년에 미국의 수집가 아서 휴턴에게 팔았다.

그 후 이 필사본은 낱장으로 뜯겨져 경매장에서 팔렸다. 휴턴이 세상을 떠난 후 1994년 그의 상속자들은 남은 필사본——501쪽의 글과 118장의 그림과 장정——을, 이란 정부가 보유하고 있었지만 비종교적이라고 간주한 네덜란드 태생의 미국 화가 빌렘 데 쿠닝의 나부화와 교환했다. 결국 450년 만에 이 필사본은 만신창이가 되어 귀환한 것이다.

이 필사본에서 가장 훌륭한 그림인 「가유마르스의 궁전」(그림152와 181)이 페르시아 필사본에 실린 삽화들 가운데 가장 뛰어난 그림이라 평가하는 평론가가 적지 않다. 이란의 첫 왕, 즉 산꼭대기에서 통치한 인자한 가유마르스를 묘사한 그림이다. 그가 통치하는 동안 인간은 음식을 만들고 표범가죽으로 옷을 짓는 법을 배웠다. 그 앞에서는 야생동물도 어린양처럼 유순해졌다.

구도를 볼 때 왕을 가장 위에 그려놓았다. 그는 장차 검은 악마와의 싸움에서 목숨을 잃게 될 아들 시야마크를 서글픈 눈빛으로 내려다 보고 있다. 시야마크의 맞은편, 즉 왼쪽에는 가유마르스의 손자인 가냘픈 후샹 왕자가 서 있다. 후샹 왕자는 훗날 아버지의 원수를 갚고 이란의 왕위를 지킨다. 그 아래로는 가유마르스의 여럿 시종들이 황금빛 하

늘을 배경으로 한 환상적인 풍경 속에서 둥그렇게 원을 그리며 모여 있다.

어린 아르다시르 왕을 묘사한 그림처럼 이 그림도 당시의 사건, 즉 1514년 찰디란 전투에서 오스만 왕조에게 처절한 패배를 당한 사파위 왕조의 부활을 꿈꾸던 젊은 타마스프가 자신을 후샹 왕자라 생각했을 수도 있다는 가능성을 암시한다.

이 그림은 완성된 직후부터 최고의 걸작이라 인정받았다. 사파위 시대의 사가이자 사서였고, 화가로서 이 필사본에 한 장의 그림을 그리기도 한 두스트 무하마드는 타마스프의 작업장에서 그림을 그린 화가들을 대략 이런 식으로 설명했다.

니자무딘 술탄-무하마드가 첫손가락에 꼽힌다. 그는 이 시대의 보석으로, 하늘이 1천 개의 눈을 가졌더라도 그처럼 사물을 정밀하게 관찰해낼 수는 없을 것이다. 그가 『샤나마』를 위해 창조한 그림 가운데 표범가죽을 입은 사람들을 그린 풍경이 있다. 아무리 대담한 모델이나 작업장을 어슬렁대는 표범과 악어도 그의 붓 앞에서는 움찔하고, 그의 장엄한 그림 앞에서는 고개를 숙인다.

물론 사파위 왕조의 역사 기록에는 과장된 표현이 자주 사용되었지만, 위의 상세한 기록은 술탄-무하마드가 이 그림을 그린 장본인이라는 사실을 분명히 해준다.

『샤나마』가 타마스프의 궁중 작업장에서 시행된 가장 큰 프로젝트이기는 했지만 유일한 것은 아니었다. 페르시아 문학의 고전들도 고급스런 책으로 다시 제작되었다. 현재 전하는 걸작 가운데 하나가 니자미의 『함사』로, 유명한 필경사인 네이샤부르 태생의 샤 마무드가 1539년부터 1543년까지 타브리즈에서 다시 쓴 것이다.

『샤나마』의 3분의 1밖에 되지 않는 분량이지만 이 책도 채식과 전면을 차지하는 삽화들로 화려하게 장식되었다. 넓은 여백은 바람이 맹렬하게 부는 풍경 속에 힘차게 뛰어다니는 동물들을 은빛이 감도는 금색으로 그려 채웠다.

『샤나마』의 삽화에 비해 이 필사본의 삽화는 개념 전달과 기법과 마무

181
술탄-무하마드,
「가유마르스의
궁전」,
샤 타마스프를
위해 제작된
『샤나마』의 삽화,
타브리즈,
1525~35,
종이에
잉크와
물감과 금,
34×23cm,
사드루딘
아가 한 왕자,
제네바

چو آمد بسر چل سال آفتاب

کیومرث چون شد جهان را خدای

جهان گشت با فر و آیین او

نخستین بکوه اندرون ساخت جای

تا پ از آن سان سیخ

گر سی جهان شدار و یکسر

리에서 훨씬 안정되어 보인다. 삽화들은 별개로 작업해서 책에 미리 확보해두었던 공간에 풀로 붙였다. 16세기에 적어도 열네 편의 삽화가 있었으며, 이 필사본을 복원한 한 세기 후에 세 편의 삽화를 덧붙인 것으로 여겨진다.

이 필사본에 가장 기억할 만한 작품은 「예언자 무하마드의 승천」, 즉 예언자가 하늘로 승천하는 모습을 그린 것이다. 『코란』 제17장 1절에서 암시적으로 언급된 바 있는 이 사건은 신비주의자들과 시인들에 의해서 더욱 구체적으로 다듬어졌다. 여기에서는 니자미의 시구가 그림으로 생생하게 표현되었다(그림182).

초록색 옷을 입고 하얀 베일을 쓴 예언자 무하마드가 별이 총총한 푸른 하늘에서 불길을 내뿜고 있는 반면에 구불대는 흰구름은 황금빛 달을 가리고 있다. 인간의 얼굴을 한 준마, 부라크가 무하마드를 태우고 일곱 하늘을 건너 신의 세계를 향해 달리고, 그 앞에는 역시 불길의 후광에 싸인 천사 가브리엘이 보인다. 무하마드는 찬란한 황금식기와 『코란』으로 여겨지는 책을 든 천사들에 둘러싸여 있다.

이 그림은 사파위 왕조의 이란에서 그려진 삽화의 절정으로 여겨지지만, 이 필사본이 완성된 직후 타마스프는 서예와 그림에 신물을 내기 시작했다. 따라서 많은 예술가들이 다른 곳, 예를 들어 이란의 다른 제후들이나 북인도의 무굴 제국으로 일자리를 찾아 떠나야 했다.

페르도우시의 『샤나마』와 니자미의 『함사』는 이란에서 삽화가 가장 자주 그려진 텍스트다. 통치자를 비롯한 지배계급이 혁혁한 위업을 달성한 조상들의 이야기를 즐겨 읽었기 때문이다.

『함사』에 실린 다섯 편의 낭만적인 서사시는 민중 사이에서도 인기가 높았다. 페르시아어가 오스만 제국과 인도의 무굴 제국에서도 궁중언어였기 때문에 페르시아 문학도 높이 평가되어 그 책들이 해외에서 책의 표본처럼 여겨졌다. 그러나 주제는 후원자의 기호에 맞춰 변할 수밖에 없었다.

예를 들어 오스만 제국의 술탄들은 페르도우시 작품의 문학성을 높이 평가했지만 그 역사적 이야기까지 소중히 여기지는 않았을 것이다. 그들에게도 '『샤나마』의 대가'로 알려진 궁중역사가들이 있었고, 그 역사가들은 페르도우시의 원본을 바탕으로 오스만의 술탄들과 그 조상들이

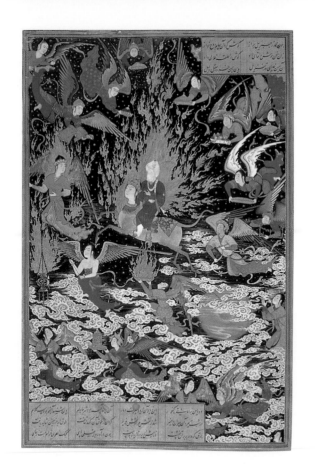

182
「예언자
무하마드의
승천」,
샤 타마스프를
위해 제작된
니자미의
『함사』,
타브리즈,
1540년경,
종이에 잉크와
물감과 금,
28×19cm,
런던,
영국 도서관

남긴 업적을 찬미하는 새로운 서사시를 꾸몄다.

오스만 제국이 남긴 서사시 가운데 가장 훌륭하면서도 가장 방대한 것은 역사가 아리피가 다섯 권으로 쓴 오스만 왕조의 역사였다. 페르시아 가문에서 태어난 아리피는 1517년에 오스만 왕조의 궁전에 초청을 받아 궁중역사가로 임명되어 서예가와 다섯 명의 화가들을 데리고 이 프로젝트를 총괄하게 되었다.

첫째 권은 천지창조와 초기의 예언자들, 둘째 권은 이슬람의 발흥, 셋째 권은 초기 투르크의 지도자들, 넷째 권은 오스만 제국의 창건, 다섯째 권은 이 작업을 명령한 술탄 쉴레이만의 업적을 다루었다. 다섯 권 가운데 현재 세 권만이 전하며, 특히 마지막 권이 압권이다.

『쉴레이마나마』('쉴레이만의 역사')로 이름 붙여진 이 책은 금을 점점이 입힌 617쪽의 광택지에 섬세한 서체로 작업한 1558년의 작품으로,

더할 나위 없이 아름다운 채식과 69편의 커다란 삽화를 덧붙였다. 특히 네 편의 삽화는 펼친 면으로 그렸다.

1521년 오스만 제국이 벨그라드를 포위하는 역사적인 장면을 묘사한 펼친 면 삽화(그림183~184)가 특히 눈길을 끈다. 오스만 제국의 화가들이 페르시아의 모델을 받아들여 어떻게 변형시켰는가를 보여주기 때문이다. 오스만 제국의 진영을 묘사한 왼쪽은 페르시아 양식을 모방한

183-184
「벨그라드 포위」,
아리피의
『쉴레이마나마』의
삽화 펼친 면,
이스탄불,
1558,
종이에
잉크와 물감,
36.5×25.4cm
(각 쪽),
이스탄불,
토프카피 궁
도서관

것이 분명하다.

펼친 면 전체의 아랫부분에서 구불대는 냇물 바로 위로 진영이 평면적이고 곧추 선 듯이 올라감으로써 공간감이 전혀 느껴지지 않기 때문이다. 밝게 채색한 천막들은 평면적이고 하나식 포개서 배치되어 있다. 중앙에 가장 크게 그려진 인물이 술탄으로, 차양 아래에 앉아 있고 두 무리의 신하들이 그의 명령을 기다리고 있다.

아무튼 모두가 흰 터번이나 페즈(챙 없는 원통형 몸통에 줄을 길에 달아 늘어뜨린 터키 모자—옮긴이)를 쓰고 있는 등 옷차림도 오스만 왕조의 그림임을 보여준다.

반면에 포위당한 벨그라드를 묘사한 오른쪽 그림은 공간과 방어군들을 완전히 다른 기법, 즉 유럽 양식으로 그렸다. 건물들이 그림자를 던지고 있어 3차원의 공간에 있는 것처럼 보이고, 인물들의 움직임도 오스만의 양식과는 확연히 다르다. 색상도 왼쪽에 비해서 상당히 절제된 느낌이다.

이런 차이가 오스만 진영의 차분함과 벨그라드의 공포 상태를 대비해 보이려는 것이었겠지만, 두 세기 전에 이란을 지배한 일한국의 화가들처럼 오스만 제국의 화가들도 본질적으로 다른 동·서양의 두 양식을 하나로 결합시켜가고 있었던 것으로 여겨진다.

페르시아 책에서는 주로 권두화에서만 사용되던 펼친 면 형식이 오스만 제국의 삽화에서 보편적으로 사용된 것은 옷차림과 배경을 더 세밀하게 표현하기 위해서였다. 이 삽화에도 어김없이 글이 씌어져 있다. 각 쪽의 상단 오른쪽과 하단 왼쪽에 대구(對句)가 보인다. 그림이 점점 독립된 예술로 변해가고 있었지만 글에서 완전히 독립하지 못했다는 증거다. 『쉴레이마나마』에 실린 삽화들은 또한 오스만 왕조가 과거 영웅들의 업적보다 비교적 최근의 사건과 지형을 묘사하는 데 관심을 기울였다는 증거를 보여준다.

지형에 대한 오스만 왕조의 관심은 영토에 대한 야심 때문에 촉발되었다. 그들은 로마 제국의 옛 땅을 정복하겠다는 분명한 의지를 가지고 있었다. 실제로 그들은 14세기 말쯤 아나톨리아에서 유럽까지 영토를 확대했고, 1517년에는 시리아와 이집트와 아라비아 전체를 장악했다.

곧이어 이라크와 북아프리카의 대부분도 오스만 제국의 일부가 되었지만, 오스만 제국의 육군은 유럽의 주요 도시들을 공격했고 해군은 지중해에서 전쟁을 그치지 않았다. 에스파냐와 포르투갈이 발견한 아메리카 대륙까지 욕심내지는 않았지만 세계지리에 대한 오스만의 관심은 해군 사령관이던 피리 레이스가 작성한 양피지 지도에서 분명히 엿볼 수 있다.

유라시아와 중국과 인도를 그린 오른쪽 절반은 오스만의 해군이 인도
양에서 작전을 벌이면서 사용한 까닭인지 현재는 소실되어 남아 있지
않다. 현존하는 나머지 왼쪽 절반의 오른쪽에는 브르타뉴·이베리아 반
도·서아프리카를, 왼쪽에는 아메리카 대륙을 해안선을 따라 그려놓았
다. 이 지도의 작성자는 넉 장의 포르투갈 지도, 그리고 콜럼버스를 따
라 신대륙을 세 번이나 여행한 에스파냐 노예의 증언을 포함해서 광범
위한 자료를 참조했다고 밝히고 있다(그림185).

1513년, 즉 콜럼버스가 첫 항해를 한 지 겨우 21년밖에 지나지 않은
시점에 작성된 이 지도는 역사적으로 매우 중요한 가치를 갖는다. 콜
럼버스가 사용하거나 작성한 지도들이 오늘날 전혀 전하지 않기 때문
이다.

대륙의 지형은 놀라울 정도로 정확하게 그려진 반면에, 오른쪽 상단
에서 보이듯 고래 뒤의 섬을 향해 불빛을 밝히는 선원들의 장면처럼 환
상적인 표식과 무엇을 뜻하는지 알 수 없는 모형들로 가득하다. 책의 삽
화에도 지도가 그려진 것으로 보아 지도 작성에 대한 오스만 왕조의 관
심은 궁중 작업실에서도 느껴진다.

무굴 제국의 예술가들도 새로운 후원자들의 욕구와 취향을 만족시키
기 위해서 제책술과 삽화에서 페르시아의 전통을 받아들여 변화를 주었

다. 인도에서는 오래전부터 종려잎을 이용해 힌두교와 자이나교와 불교의 경전들을 만들었다. 12세기에 무슬림의 술탄국이 들어서면서부터 이슬람의 제책술이 북인도에 전해졌지만, 습한 기후와 끊임없는 외세의 침략 때문에 술탄 시대에 제작된 『코란』 필사본과 문학서적은 많이 남아 있지 않다.

서예와 회화에 대한 타마스프의 관심이 시들해진 후 사파위 왕조를 떠나 북인도를 찾아온 페르시아의 예술가들에 의해 16세기 중반부터 인도의 제책술은 다시 활기를 띠게 되었다. 특히 악바르 황제(재위 1556~1605)의 시대에 인도의 제책술은 전성기를 맞았다. 옮겨 다니던 황제의 궁전을 따라 황실의 작업장도 옮겨 다녔지만, 한때 100명 이상의 예술가가 황실 작업장에서 일하기도 했다.

그들이 만들어낸 필사본은 이란에서 초기에 만들어진 필사본만큼이나 화려하며 무굴 시대에 만들어진 최고의 작품으로 손꼽힌다.

악바르 황제의 취향은 결코 편향적이지 않았다. 페르시아 문학의 고전만이 아니라 힌두교의 대서사시인 『마하바라타』에도 관심을 기울여 페르시아어로 번역하도록 명령했다. 무굴 제국의 황제들은 페르시아 문학을 사랑한 까닭에, 티무르 왕조의 헤라트 왕실 도서관에서 최고의 필사본들을 탈취해 와 그들의 도서관을 채웠다. 오스만 제국의 술탄 쉴레이만처럼 무굴 제국의 악바르 황제도 그 자신과 조상들의 삶과 업적을 기록하라는 명령을 내렸다.

이렇게 만들어진 필사본들은 각각 150편 안팎의 삽화가 있는 500쪽 정도의 분량이었다. 삽화를 완벽하게 그려내려면 일사분란한 팀워크가 필요했다. 예를 들어 윤곽, 색, 마무리, 얼굴 등 부분별로 화가들이 전문화되어 있었다.

이 필사본들의 삽화는 전투장면, 궁전 의식, 황제 개인의 공적 등을 아주 생생하게 묘사해준다. 예를 들어 악바르의 시대를 연대순으로 기록한 『악바르나마』에 실린 「파테푸르시크리 건설」(그림186)에는 신수도에 코끼리 문을 세우는 석공과 일꾼들의 모습이 실감나게 묘사되어 있다. 출입구는 목재 비계로 아치를 떠받쳐놓은 상태지만 왼쪽에서는 벌써 급수공사가 한창 진행되고 있음을 볼 수 있다.

악바르 황제는 페르시아 문학의 고전을 새로운 필사본으로 만들라는

186
「파테푸르
시크리 건설」,
『악바르나마』
첫 판본,
인도,
1586~87년경,
종이에
잉크와 물감,
38×24cm,
런던,
빅토리아
앨버트 박물관

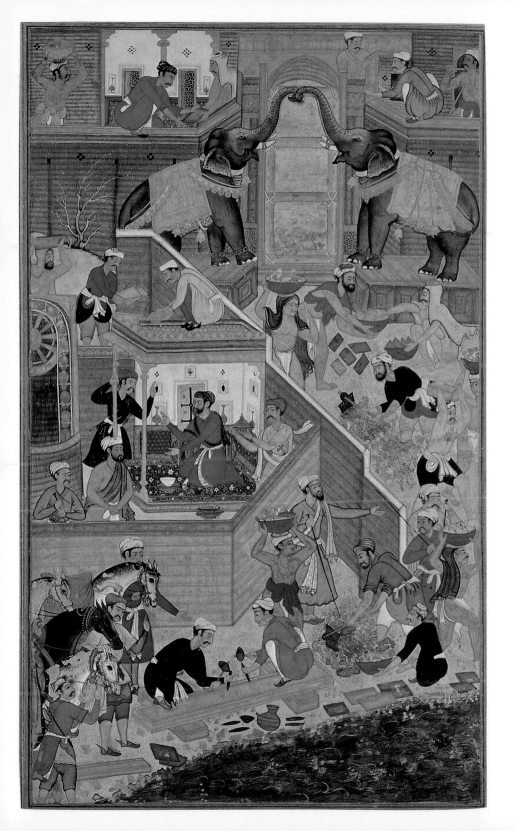

명령을 내리기도 했다. 담황색의 두꺼운 종이에 정교한 서체로 작성된 이 필사본들은 삽화와 채식뿐 아니라 여백 장식까지 넣었고, 그림에는 광칠을 해서 보존에 신경을 썼다. 니자미의 『함사』, 자미의 『바하리스탄』('봄의 도래'), 그리고 인도가 배출한 최고의 페르시아풍 시인 후스라우 딜라비(1253~1325)의 『함사』가 이때 만들어졌다.

투르크 가문 출신인 이 시인은 델리에서 술탄들의 조신(여기서 '델리의'라는 뜻인 딜라비라는 호칭이 주어졌다)이 되었고, 치슈티야 수도회의 수피교도 스승이 되었다. 그가 남긴 최고의 작품인 『함사』는 12세기에 니자미가 쓴 시를 노골적으로 모방해서 1298년부터 1302년까지 쓴 것이었지만 인도에서 가장 사랑받는 시가 되었다.

1597년에서 1598년 이 판본은 라호르에서 작지만 더없이 아름다운 판본으로 제작되었다. 황제를 위해서 제작되었을 이 판본에는 원래 29편의 삽화가 있었지만 여덟 편이 떨어져나간 상태로 전한다. 삽화 한편(그림187)은 절세의 미녀 라일라를 향한 연정 때문에 미쳐버린 카이스라는 아랍 청년에 대한 니자미의 이야기를 그림으로 표현한 것이다.

누더기를 걸치고 수척해진 몸으로 카이스는 야수들과 함께 떠돌아다니던 중에 그를 찾아 나선 아버지를 만난다. 『로미오와 줄리엣』에 비견되는 이 이야기는 시대를 초월해 모든 계층에서 사랑받았다.

바위 투성이의 풍경 속에 동물들에 에워싸인 주인공이 아버지 앞에 무릎을 꿇은 모습을 채도가 낮은 색으로 그려 고귀한 슬픔을 강조했다. 오스만 제국의 화가들처럼 무굴 제국의 화가들도 페르시아의 그림에서 배운 것을 그들의 취향과 욕구에 맞게 변형시켰다. 여기서 동물의 정겨운 모습, 환상적인 풍경, 유럽의 영향을 받은 듯한 원경의 인도 궁전 등은 인도만의 뚜렷한 특징을 보여준다.

16세기에 해안을 따라 유럽의 무역 거점이 세워지면서 유럽의 판화와 구상미술이 인도에 유입되었다. 무굴 제국의 화가들은 유럽의 음영 처리와 원근법을 곧바로 받아들였고 판화와 데생을 그대로 모방하기도 했다. 물론 무굴 제국의 예술도 유럽에 영향을 주었다. 무굴 제국의 작품이 유럽으로 건너감으로써 렘브란트 같은 화가들은 그 판화를 수집하고 모방하기도 했다. 1600년 동인도회사가 설립된 후로 영국인들도 무굴 제국의 궁전을 수시로 방문하는 귀빈이 되었다.

187
「아버지를 만난 미친 청년」, 아미르 후스라우 딜라비의 『함사』, 라호르, 1597~98, 종이에 잉크와 물감, 28.5×19.5cm (각 쪽), 볼티모어, 월터스 미술관

이슬람의 서쪽 땅에서는 삽화가 있는 필사본이 별로 만들어지지 않았다. 삽화책이 유행한 이란에서 멀리 떨어져 있기 때문이기도 하지만 종교적인 보수성 때문이었을 것이라 여겨진다. 북아프리카에서는 『코란』 필사본이 장식적인 책의 원형처럼 여겨졌고, 이런 전통이 꾸준히 이어졌다. 말하자면 동쪽에서 세로로 긴 판형의 종이책을 만들기 시작한 지 한참이 지난 후에도 북아프리카에서는 『코란』 필사본을 장방형의 양피지에 복사하고 있었다.

세로로 긴 판형과 종이를 『코란』 필사본 복사에 받아들인 후에도 북아프리카 아랍어로 마그리비라 알려진 북아프리카 서체는 그대로 남아 있었다. 다른 아랍서체는 굵은 선과 가는 선을 뚜렷히 대비시키지만, 마그리비체로 씌어진 문자는 굵기가 일정하고 일정한 선 아래에서 유려하게 굽어지는 특징을 보여준다.

이런 특징은 마라케시에 벤 유수프 마드라사(그림171)를 세운 샤리프 왕조의 술탄 아브달라 이븐 무하마드를 위해서 1568년에 제작된 『코란』

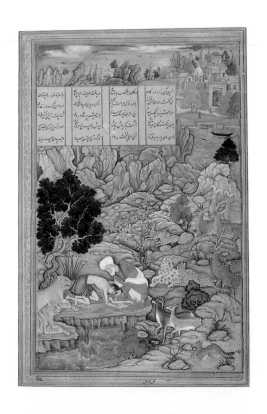

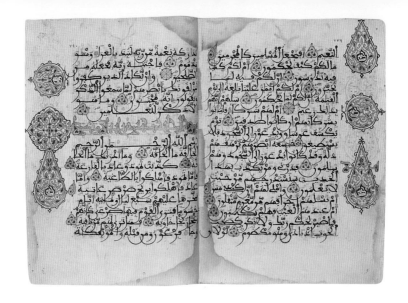

필사본(그림188)에서 확인된다.

책의 첫머리와 뒷부분을 장식하고, 각 장의 앞머리와 각 구절의 끝부분을 표시하기 위해서 황금을 아낌없이 사용한 것도 이 지역에서 만들어진 화려한 필사본의 특징이다. 황금은 사하라의 서부지방에서 소금을 주고 얼마든지 구할 수 있었다.

실제로 아브달라의 동생이자 후계자이던 아마드 알 만수르(재위 1578~1603)는 아프리카 서쪽을 넘어 북나이지리아까지 영토를 확대시켜 '황금'이란 별칭을 얻기도 했다. 그는 사하라의 거대한 염전 관리권을 획득했을 뿐만 아니라, 엄청난 전리품과 공물로 취득한 황금을 바탕으로 고향에 새로운 건물들을 세웠다.

17세기에 들면서 이란과 인도와 오스만 제국에서도 삽화가 있는 책의 중요성이 떨어졌다. 16세기에 활짝 꽃피었던 삽화가 그려진 책 대신에, 낱장에 글이나 그림을 담는 예술작품이 도처에서 인기를 끌기 시작했다. 삽화가 그려진 책은 부자만이 가질 수 있는 값비싼 예술품이었지만, 낱장의 예술은 저렴한 가격 덕분에 훨씬 많은 고객을 상대로 할 수 있었다. 유명한 서예가의 현란한 글에 채식이 더해지기도 했지만, 꽃이나 동물 또는 사람을 그린 그림도 있었다.

15세기에 이란에서 시작된 그림첩은 초기 필사본에서 떼어낸 그림들을 두서없이 모아놓은 스크랩북이나 다름없었지만, 17세기쯤에 왕실의

188
아브달라 이븐
무하마드를
위해 제작된
『코란』 필사본의
펼친 면,
모로코,
1568,
종이에 잉크와
물감과 금,
27×19cm
(각 쪽),
런던,
영국 도서관

수집가들은 처음부터 낱장으로 그려진 작품들, 즉 여러 화가가 다양한 양식으로 그린 이질적인 그림들을 테두리를 아름답게 장식한 그림첩에 모아 통일감을 주려 했다.

이런 경향이 유행하게 된 원인에 대해서는 여러 가지 설명이 가능하다. 책의 삽화가 점점 커지고 복잡해짐에 따라 책에 직접 그린다는 것이 불가능하지는 않았겠지만 꽤 어려웠을 것이다. 따라서 별도의 종이에 그린 후 책에 덧붙이는 방법이 사용되었다. 또한 특수한 분야에 남다른 재능을 지닌 사람들이 등장하면서 필사본 제작도 점차 분업화하는 경향을 띠었다.

서예가는 이슬람 땅에서 오랫동안 특수한 신분을 누린 덕분에 그들의 이름과 계보는 먼 과거까지 거슬러 올라갈 수 있다. 그러나 화가의 이름이 처음 등장한 것은 14세기의 이란에서였고, 14세기 말에야 작품에 대한 화가의 이름이 서서히 언급되기 시작했다.

15세기와 16세기에 들면서 비자드나 두스트 무하마드 같은 유명 화가들의 생애를 그들에 대한 당시 기록이나 그들의 작품을 통해 추적할 수 있지만, 대부분의 정보가 일화 중심이고 그들의 생몰연대마저 모순되기 일쑤다. 이 시기에 화가들은 서명을 거의 남기지 않았다. 따라서 기법이나 양식을 바탕으로 어느 그림이 어느 화가의 작품일 것이라고 추정하는 수밖에 없다.

그런데 17세기가 되면서 이런 상황이 급변하기 시작했다. 화가들이 작품에 서명을 남기면서 자기만의 독특한 화법을 떳떳하게 내세웠다. 실제로 수십 년간 활동하면서 창작한 수십여 작품을 통해 양식의 변화 과정을 추적해볼 수 있는 화가들도 있다.

사파위 왕조의 아바스(재위 1588~1629)를 위해 일한 까닭에 리자 아바시로도 알려진 리자의 작품에서 이런 모든 특징을 엿볼 수 있다. 사파위 왕조의 궁중화가였던 알리 아스가르의 아들로 1565년 카샨에서 태어난 리자는 1635년에 수도인 에스파한에서 사망했다고 전한다. 그는 무하마드 훈다반다(재위 1578년경~88)의 무능함 때문에 온 나라가 혼란에 휩싸였던 1580년대에 활동한 화가였다.

당시 화가들은 왕실의 후원을 제대로 받지 못하자 다른 수단을 찾아나서야만 했다. 결국 초상화(그림189)가 리자의 주된 수입원이 되었다.

189
리자,
「푸른 외투를
입은 청년」,
에스파한,
1587년경,
종이에
잉크와 물감,
13×7cm,
매사추세츠
케임브리지,
하버드 대학
미술관

190
무인,
「청년을 공격하는
호랑이」,
에스파한,
1672년
2월 8일,
종이에
잉크와 물감,
14×21cm,
보스턴 미술관

　　리자의 초기 작품은 푸른 외투를 입은 청년을 매력적이고 감각적으로 표현한 것처럼, 섬세한 선과 대담한 색으로 요약된다. 터번과 허리띠의 매듭을 헐겁게 표현한 것은 리자만의 독특한 특징이다. 그러나 후기에 들면서 리자는 이상적인 기품을 갖춘 청년의 모습 대신에, 노동자와 신비주의자, 심지어 나부까지 사실적으로 묘사하는 화풍의 변화를 보여준다. 이런 변화는 그가 중년에 위기를 맞은 이후 조신이나 왕자들과의 관계를 끊고 씨름꾼과 가난한 사람들과 어울려 지낸 탓으로 여겨진다.

　　리자의 가장 뛰어난 제자는 무인(1617년경~97)이었다. 무인은 스승처럼 낱장의 그림을 주로 그렸으며 무사비르('화가')라는 별칭을 얻었다. 갈색 잉크로 그리고 청년을 공격하는 호랑이만을 붉게 칠한 데생(그림190)에서 보이듯 무인은 뛰어난 데생화가로도 유명했다. 이 데생에는 이 장면을 그리게 된 상황을 설명하는 글까지 씌어져 있다.

월요일, 1082년(1672년)의 라마단 축제일에, 부하라에서 온 사신이 위대한 쉴레이만 왕에게 바칠 선물로 호랑이와 코뿔소를 가져왔다. 그런데 다르바자다울라트라는 이름의 성문에서 호랑이가 갑자기 미쳐 날뛰면서 채소상인 조수의 얼굴을 반쯤 물어뜯었다. 열대여섯 살쯤 되었던 그 청년은 채 한 시간도 못 되어 죽고 말았다.

우리는 이 사건에 대한 소문을 들었지만 실제로 목격하지는 못했다. 따라서 이 그림은 소문을 바탕으로 그린 것이다.

장문의 글은 여기서 그치지 않는다. 주제와 전혀 상관없는 이야기, 그러나 당시 에스파한에서의 삶을 엿볼 수 있는 다음 이야기가 더해진다.

그해 샤반(이슬람력의 제8월—옮긴이)의 중순경부터 샤왈(이슬람력의 제10월—옮긴이)의 8일인 오늘까지 열여덟 번이나 폭설이 내려 사람들은 눈을 치우느라 정신이 없었다.

게다가 생필품 가격이 천정부지로 치솟았고, 땔감과 불쏘시개는 지금도 구하기 힘들다. 맹렬한 추위 때문에 유리병과 장미향수병이 모

두 깨지고 말았다.

하나님, 제발 이 악몽을 끝내주소서!

오늘은 1082년 샤왈의 8일, 월요일이다. 오늘도 폭설이 내리고 있다. 추위 때문에 외출은 엄두조차 못 낸다.

이 그림은 무인 무사비르가 그렸다.

무인은 당시 미술계에서는 거의 채택되지 않던 독특한 주제를 그렸기 때문에 장문의 설명을 해야 했을 것이다. 무인의 독특한 스타일을 높이 평가하고 있던 사람이 아니라면, 어떤 사람이 이런 그림을 샀을지 무척 궁금할 뿐이다. 어쨌든 장문의 설명은 우리에게 그림이 그려진 정확한 시기와 장소, 심지어 상황까지 알려준다.

무인은 1672년 2월 8일 월요일, 즉 예외적으로 오랫동안 계속된 강추위 때문에 집에서 꼼짝하지 못하고 있을 때 이 데생을 그렸다. 이 추위는 북유럽의 '짧은 빙하기'와도 관련이 있는 듯하다. 이때 템스 강이 얼어붙어 1683년과 1684년의 겨울에는 얼음 위에 시장이 섰다고 전하지 않는가. 무인이 집에서 작업했다는 사실에서, 17세기 화가들이 왕실의 후원와 궁중 작업장에서 벗어나 독립된 직업군으로 변해가고 있었음을 추정해볼 수 있다.

사파위 왕조보다 훨씬 풍요로웠던 인도의 무굴 황실은 여전히 예술의 주된 후원자였다. 그러나 낱장의 그림에 대한 취향도 확대되고 있었다. 예를 들어 악바르 황제는 귀족들의 초상화를 주문해서 그것들로 그림첩을 만들었고, 17세기 초에 그의 아들인 자한기르 황제는 훌륭한 그림들을 모아 그림첩을 만들라는 명령을 내리기도 했다.

초상화, 풍속화, 동물과 꽃을 그린 그림 등 무굴 제국의 것만이 아니라 페르시아와 유럽의 그림과 유럽 판화까지 수집했다. 그렇게 수집된 것에 서예를 더했다. 따라서 대부분의 그림첩이 서예와 그림이 번갈아 정리된 형식을 띠지만, 모든 쪽에 금과 물감을 사용해서 비슷한 문양으로 테두리를 장식했다.

상트페테르부르크에 소장된 호화스런 그림첩에서 떼어낸 비치트르의 그림은 자한기르 황제가 1613년부터 1616년까지 살았던 아지메르의 무인알딘치슈티 사원의 총감독인 샤이흐 후사인에게 책을 건네주는 모습

을 그린 것이다(그림175). 하단 왼쪽에는 오스만 제국의 술탄, 영국의 제임스 1세, 그리고 자신이 그린 듯한 그림을 들고 있는 힌두교인이 조그맣게 그려져 있다. 힌두교인은 초상화가로 널리 알려진 화가의 자화상인 듯하다.

그의 힌두교식 이름에서 추측할 수 있듯이, 그는 페르시아 양식과 인도의 전통 양식을 결합해 무굴 제국만의 독특한 양식을 개발해내도록 궁중 작업장에 고용된 힌두교인들 가운데 한 명이었을 것이다. 쉴레이만의 초상화도 오스만 제국의 양식이 아니라 유럽식으로 그려졌다. 제임스 1세의 초상화는 영국 내사 토머스 로 경이 자한기르 황제에게 소개한 존 드 크리츠의 그림을 모사한 것이며, 모래시계와 후광 등도 유럽의 그림을 본뜬 것이다.

무굴 제국의 초기 회화는 황제의 알현 장면을 비롯해서 당시 사건들을 사실적으로 기록하는 성격을 띤 반면에, 자한기르의 후기시대에 그려진 그림들은 비유적인 면을 보여준다. 특히 부와 권위를 상징하는 화려한 장식물을 배경으로 한 저명한 인물들의 초상화가 눈에 띈다.

비치트르의 그림도 일종의 선전용으로서 자한기르 황제를 세속의 권위보다는 영적인 삶을 택한 인물로 부각시키려 한 의도가 엿보인다. 또한 신비주의적인 질서가 무굴 제국의 뿌리를 이루었다는 점을 암시하고 있다.

같은 그림첩에서 떼어낸 다른 그림은 자한기르가 그의 숙적인 사파위 왕조의 아바스 왕을 만나는 장면을 상상해서 그린 것이다.

사파위 왕조의 이란이나 무굴 제국의 인도에 비해서, 오스만 제국의 회화는 커다란 성취를 이루어내지 못했다. 17세기, 특히 궁중 작업실에 대한 황실의 지원이 시들해지면서, 오스만 제국에서는 삽화를 넣은 필사본의 질과 양이 급속히 쇠퇴했다. 그러나 서예는 여전히 최고의 예술로 평가받은 덕분에 서예가들은 높은 신분을 유지하며 선배들의 위업을 이어갈 수 있었다.

17세기 최고의 서예가는 하피즈 오스만(1642~98)이다. 그는 서예를 가르치며 생계를 꾸렸다. 왕족을 가르치며 받은 돈으로 1주일에 하루씩 가난한 학생들을 가르쳤다.

『코란』 필사본과 서예 교본을 남기기도 했지만 그는 야쿠트와 샤이흐

함둘라(그림176과 177) 같은 과거 대가들의 원칙을 바탕으로 단순화한 서체를 개발해냈다. 그의 명쾌하고 우아한 서체는 아코디언형 서첩에 묶인 열 쪽 가운데 하나인 서예 교본에서 확인된다(그림191). 모든 쪽이 커다란 서체로 한 줄을 쓰고 그 아래 작은 서체로 넉 줄을 써서 양 끝을 꽃무늬로 장식한 구성으로 되어 있다. 또한 여백이 남도록 커다란 종이에 덧붙였다.

　여백의 대리석 문양은 오스만 제국에서 인기 있던 것으로 서예와도 깊은 관련성을 갖는다. 따라서 서예만이 아니라 이런 장식기법에 능한 대가들이 적지 않았다. 대리석 문양을 만드는 방법은 대략 다음과 같다.

　물을 담은 그릇에 유성 안료를 떨어뜨린 후 뾰족한 연장이나 빗으로 원하는 문양을 만들어낸다. 문양이 완성되면 수조에 종이를 조심스레 펼쳐 종이에 그 문양이 스며들도록 한다. 한 장의 종이밖에 장식할 수 없었기 때문에 똑같은 작업을 반복해야만 했다.

　시간이 걸리는 작업이었던 만큼 값도 비쌌다. 그러나 대리석 문양의 종이는 여백, 면지, 심지어 겉표지에도 자주 사용되었다. 문양이 점점 정교해지면서 일부 대가들은 팬지, 카네이션, 히야신스, 튤립, 데이지 등과 같은 꽃무늬까지 만들어냈다.

　15세기 유럽에서 책의 혁명을 일으킨 위대한 발명품, 즉 활판인쇄술

은 이슬람 땅에는 즉시 전달되지 않았다. 오스만 제국의 술탄이자 애서가로서 유럽의 예술과 기술에 깊은 관심을 가졌던 메메드 2세가 활판인쇄술을 즉시 도입하지 않은 것이 놀라울 따름이다. 실질적이고 문화적인 요인 때문이었을 것이라 생각된다.

사실 문자들이 서로 연결되고 단어 안의 위치에 따라 형태가 바뀌는 아랍어 서체에 알맞은 활자를 개발하기가 어려웠을 것이다. 또한 250개 안팎의 부호(그 가운데 100개는 이탤릭체와 구두점과 숫자)이면 충분한 유럽어에 비해서, 개별 문자와 합자(合字)와 모음 표기 등 아랍어를 완벽하게 활자화하려면 600개 안팎의 활자가 필요했다.

게다가 하나님의 말씀을 기록하는 것이라 여겨진 서예에 대한 경외심 때문에 서체를 규격화해서 기계로 찍어내는 것이 신성모독으로 생각되었을 수도 있다. 또한 책의 대량생산은 지적 권위를 독점하고 있던 학자층에 커다란 위협일 수 있었다. 따라서 아랍어로 씌어진 책은 유럽에서 먼저 인쇄되어 출간되었다.

아랍어로 인쇄된 최초의 책은 1538년 파가니노 데 파가니니가 베네치아에서 인쇄한 『코란』으로 여겨진다. 그때 인쇄된 『코란』은 모두 화재로 소실되었다고 알려졌지만 1987년에 한 수도원의 도서관에서 한 권이 발견되었다. 또 다른 아랍어 책으로는 유럽에 오래전부터 알려져 있던 11세기이 철학자 아비세나(이븐 시나)와 12세기의 지리학자 알 이드리시 같은 학자들의 과학서적이나, 기독교 서적을 아랍어로 번역한 선교사용 서적이 있다.

이슬람 땅 최초의 인쇄소는 기독교 선교사들에 의해 설립되었으며, 무슬림이 운영한 최초의 인쇄소는 18세기 초에야 이스탄불에 설립되었다. 이브라힘 뮈테페리카가 동판인쇄술을 사용해서 지도를 제작한 때였다. 곧이어 그는 당시 오스만의 서체를 바탕으로 아랍어 활자를 만들어 책을 인쇄하기 시작했다. 최초의 책은 1728년에 인쇄된 아랍어·투르크어 사전이었다. 그 후 역사, 지리, 언어, 행정, 항해, 연대기 등에 관련된 책들이 줄지어 인쇄되었고, 때로는 지도와 판화가 있는 책도 인쇄되었다.

『코란』이나 종교서적의 인쇄는 오스만 제국에서는 금지되었지만, 상트페테르부르크(1787)와 카잔(1803)에서 무슬림에 의해 『코란』이 인쇄

191
서예 교본,
하피즈
오스만의
서첩,
이스탄불,
1693~94,
종이에
잉크와
물감과 금,
10×21cm,
베를린,
이슬람 미술관

되었다. 19세기에 석판인쇄술이 도입된 후에야 곡선의 서예로 씌어진 책을 대량생산할 수 있었고, 그때부터 인쇄된 책이 널리 확산되기 시작했다.

11

초기처럼 제국 시대의 경제도 직물의 생산과 무역에 크게 의존했다. 통치자들은 내수용과 수출용 고급직물의 생산을 장려하면서 관리했다. 생사와 명주 벨벳과 능라(綾羅)가 사파위 왕조의 이란과 오스만 제국의 주된 수출품이었고, 면화는 산업혁명 전까지 인도의 주된 수출품이었다. 직물은 쉽게 손상되는 물건이기는 하지만 비교적 최근에 생산된 까닭에 상당히 많은 양이 지금까지 전한다.

고운 장식매듭이 있는 카펫은 유럽에 가장 많이 알려진 이슬람의 예술품으로, 궁전의 주문이나 시장에 판매할 목적으로 만들어졌다. 유럽에서, 장식매듭이 있는 동양식 카펫은 극소수의 부자만이 소유할 수 있는 사치품이었다. 그러나 18세기에 들어 실내장식에 대한 유럽인의 취향이 변하면서 이런 카펫의 인기도 시들해졌다. 그때부터 카펫의 수출도 대폭 줄어들었지만, 19세기에 다시 동양식 카펫이 새롭게 조명되면서 유럽의 방 크기에 맞춘 카펫이 수출용으로 제작되기 시작했다.

완벽한 형태의 최초의 카펫은 16세기에 이란에서 처음 만들어진 것으로 알려져 있지만, 14세기와 15세기의 필사본 삽화를 보면 카펫이 이란에서 오래전부터 사용되었음을 알 수 있다. 필사본의 삽화에 그려진 카펫 무늬로 판단하건대, 기하학적인 도안은 점점 아라베스크로 변해갔다. 달리 말해서 꽃과 무성한 잎이 구불대며 메달리온을 둘러싼 모양이다. 무늬는 16세기에 들면서 더욱 뚜렷해진다. 사파위 왕조 시대에 제작된 것으로 여겨지는 카펫이 오늘날 1,500에서 2,000여 점이 전하지만, 이 가운데 정확한 제작 시기가 밝혀진 것은 오직 다섯 점뿐이다.

오스만 제국에서처럼, 직조공은 궁중 작업실의 전문 도안가가 만든 종이 문양을 이용하기 시작했다. 꽃, 나무, 동물, 인물, 그리고 글 등으로 구성된 무늬는 책의 삽화에서 많은 것을 인용했다. 씨실과 날실, 마침내 파일에도 가는 명주를 사용함으로써 직물의 직선적 한계를 벗어나 극도로 섬세하고 유려한 무늬를 만들 수 있게 되었다.

192
자수로 장식한
승마용 외투
(그림208의
부분),
인도,
1630~40년경,
흰 공단에
명주실,
런던,
빅토리아
앨버트 박물관

363 벨벳과 카펫

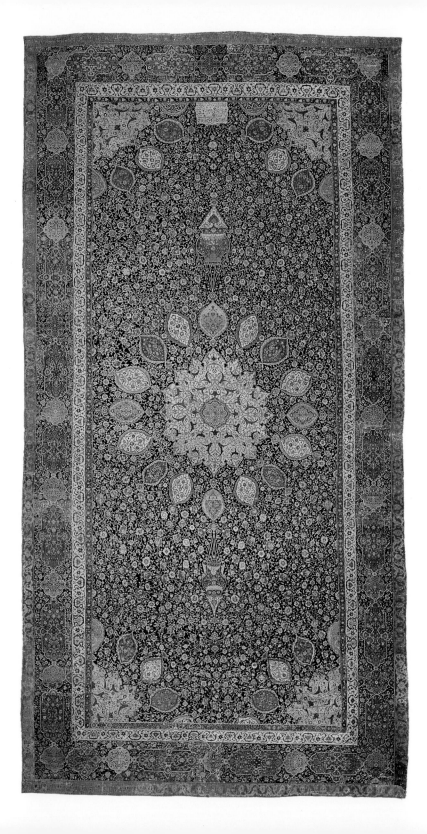

사파위 왕조 시대에 제작되어 지금까지 전하는 카펫이 상당히 많다는 것은 카펫 생산방법에 극적인 변화가 있었다는 증거다. 사파위 왕조는 유목민이나 지방의 장인에 의해 직조되던 카펫을 국가산업으로 전환시켰다.

예를 들어 타마스프는 카샨, 에스파한, 케르만 같은 주요 도시들에 카펫과 직물을 전문적으로 생산하는 왕실공장들을 세웠다. 이런 공장들은 왕실용 카펫만이 아니라 인도와 오스만 제국과 유럽에 수출할 카펫까지 만들었다. 실제로 수출은 국가 재정의 중요한 수입원이었다. 아바스는 아제르바이잔의 아라스 강변에 있던 줄파의 아르메니아인들이 비단 무역을 거의 독점하고 있었기 때문에 에스파한 근교에 새로운 교외도시 신줄파를 건설해 그들을 강제로 이주시키기도 했다.

16세기의 것으로 현재 전하는 가장 유명한 카펫은 아르다빌 카펫으로 알려진 한 쌍의 거대한 카펫이다. 하나는 거의 완전한 상태로 보존되어 런던에 있으며(그림193), 다른 하나는 수선을 거쳐 로스앤젤레스에 전시되어 있다. 둘 모두 사파위 왕조의 창시자인 샤이흐 사피가 묻힌 아르다빌의 한 사당에 있었던 것이라고 한다.

두 카펫은 명주로 직조해서 열 가지 색의 털실로 동일한 문양의 장식매듭을 주었지만, 장식매듭의 수효와 직조법이 서로 다르다. 런던의 카펫은 약 2,500만 개의 장식매듭이 있지만, 로스앤젤레스의 카펫은 완전한 상태였을 때 3,400만 개 이상의 장식매듭을 가졌던 것으로 추정된다. 두 카펫은 비록 디자인은 같지만 다른 공장에서 직조된 것으로 여겨진다. 햇살 모양으로 장식된 꽃불이 중앙에 있고, 그것을 열여섯 개의 고리장식이 에워싸고 있다. 양 끝은 어딘가에 매달린 듯한 모스크용 등불로 장식했고, 네 모서리는 중앙의 햇살 문양을 정확히 사등분해서 나눈 무늬를 넣었다. 이런 모든 장식이 아라베스크로 뒤덮인 검푸른 배경에 덧씌워놓은 것처럼 보인다. 두 카펫 모두 시인 하피즈의 2행 연구(聯句)를 네모칸 안에 새겨 넣었다.

그대의 문지방이 아니라면 이 세상 어느 곳에 내 쉴 곳 있으리요
그대의 문이 아니라면 이 세상 어느 곳에 내 누울 곳 있으리요.

뒤이어 궁전 시종이었던 카샨 출신의 무크수드의 서명과 1539년에서 1540년까지라는 제작 시기가 기록되어 있다. 무크수드 혼자서 수백만 개의 장식매듭을 꼬았을 가능성은 거의 없다. 오히려 그는 이 아름다운 카펫을 직조할 수 있도록 종이에 문양을 그려 넣은 사람이었을 것이라 여겨진다.

유사한 기법으로 당시에 직조된 다른 카펫도 서명과 제작 시기가 기록되어 있지만, 아르다빌 카펫에 비해서 크기가 4분의 1에 불과하고 스타일도 무척 다르다(그림194). 무늬는 명주 날실과 무명 씨실을 사용해서 직조하고 밝은 색상의 양모로 매듭장식한 것이다. 추상적인 아라베스크로 장식된 아르다빌 카펫과 달리, 이 카펫은 약간 각지게 짜여진 선을 배경으로 사람과 동물을 주인공으로 삼고 있다. 중앙의 붉은 메달리온은 학(鶴)들로 채워지고, 검푸른 배경은 말을 타거나 뛰어다니는 사냥꾼, 힘차게 달리는 사자와 사슴과 다른 동물들로 가득하다. 사냥꾼들은 사파위 왕조의 궁중 사람들이 초기에 즐겨 쓰던 붉은 모자 위에 터번을 두르고 있다. 아르다빌 카펫처럼, 이 카펫의 네 모서리도 사등분된 원으로 장식했다.

카펫의 중앙에 씌어진 글에서는 문양을 설계한 사람으로 추정되는 기야트 알 딘 자미라는 이름과 949년(1542~43년)이라는 제작 연도가 확인된다. 서명을 중앙에 배치한 것에서 자미가 자신의 작품을 자랑하려 했다고 추정할 수도 있지만 이런 추정은 결코 올바른 것이 아니다. 무늬가 구체적인 것에서 이 카펫이 모스크용은 아니었더라도, 별 모양의 메달리온 위에 옥좌가 새겨진 것으로 보아 궁전에서 사용되었으리라 추정된다. 도안가의 서명이 통치자의 발 아래에 새겨진 것은 국왕에 대한 충성을 상징하는 전통적인 방식이었기 때문에 이런 추정은 더욱 설득력을 갖는다.

이 사냥 카펫이 국왕을 위해 제작된 것이라면, 아르다빌 카펫 한 쌍은 어디에 깔았을까? 아르다빌 사당에는 이 커다란 카펫을 펼쳐놓을 만한 공간이 없다. 그러나 아르다빌 카펫이 19세기에 개조되었다는 사실을 감안한다면 현재의 크기 때문에 아르다빌 사당의 커다란 홀에 이 카펫이 깔려 있지 않았다고 생각할 이유가 없다. 또한 이 사당은 하피즈의 시에서 인용한 것처럼 페르시아어로 '성스러운 문지방'이라 불리기 때

195
바그너
가든 카펫,
중앙이란,
17세기 말,
양모 파일,
5.31×4.32m,
글래스고,
버렐 컬렉션

문에 그보다 적합한 장소가 없었을 것이다.

사파위 왕조 시대 이후로 직조된 다른 유형의 카펫은 직사각형의 화단들 사이로 냇물이 흐르는 페르시아의 정원을 형상화하고 있기 때문에 가든 카펫이라 불린다. 가장 화려한 것으로는 인도 암베르의 요새성에 있던 자이푸르 마하라자 궁의 봉인된 방에서 1937년에 발견된 거대한 카펫이 손꼽힌다. 바닥의 꼬리표에 따르면 이 카펫은 1632년 8월 29일에 이 요새성의 재산 목록에 포함되었으므로 그 이전에 만들어진 것이 확실하다.

양모로 짠 붉은 바탕에 청색, 초록색, 노란색 능 생생한 색으로 구성된 전체적인 디자인은 중앙에 돔 지붕의 커다란 별장을 둔 아름다운 정원을 형상화한 것이다. 물고기, 오리, 거북, 용이 물에서 뛰놀고, 화단은 사이프러스, 플라타너스, 과실나무, 대추야자, 라일락, 장미, 카네이션으로 꾸며져 있다. 꿩들은 나무에 걸터앉아 둥지 속의 새끼들에게 먹이를 주거나 풀밭에 앉아 있다.

현존하는 카펫 가운데 가장 정교하고 화려하게 직조된 것으로 손꼽히는 이 가든 카펫은 아바스가 신수도인 에스파한에 꾸민 정원을 표현한 것이라 여겨진다(제9장 참조). 이 카펫을 바닥에 깔고 앉았을 사람은 녹

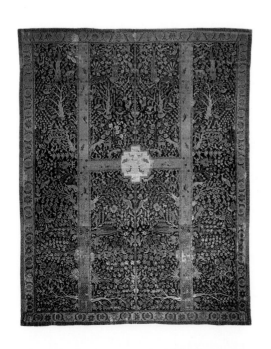

음이 우거진 정원에 둘러싸인 기분이었을 것이다. 전체적인 구성이 다소 딱딱하지만 산뜻한 기분을 안겨주는 이런 카펫은 19세기까지 끊임없이 만들어졌다(그림195).

카펫 같은 고급 직물도 국영 작업장을 비롯해 사파위 제국의 모든 곳에서 생산되었다. 1660년대에 이란을 여행한 후 여러 권의 여행기를 남긴 보석상인이자 위그노교도였던 존 차딘 경에 따르면, 안팎으로 황금 장식무늬가 있는 랑파와 벨벳이 세상에서 가장 비싼 옷감이었다. 이 옷감처럼 복잡하면서도 생생한 색상의 문양을 만들어내려면 30개의 얼레를 사용해야 했기 때문에 적어도 여섯 명의 직공이 한꺼번에 베틀에 달라붙어야 했다.

역시 이란을 여행한 프랑스 여행가 장-바티스트 타베르니에에 따르면, 이란에는 직조업에 종사하는 사람이 가장 많았다. 특히 야즈드와 카샨 같은 도시들이 고급 비단을 생산하는 곳으로 유명했다.

랑파는 이슬람 땅에서 오래전부터 직조되던 천이지만, 16세기 사파위 왕조의 이란에서는 밝고 선명한 색으로 커다란 무늬를 넣은 랑파가 특히 인기를 끌었다. 『샤나마』를 비롯한 서사시에서 노래된 전설을 바탕으로 한 무늬만이 아니라, 사냥이나 나른해 보이는 청년처럼 당시의 삶을 묘사한 무늬도 있었다. 카펫과 마찬가지로 전문적인 도안가들의 디자인을 바탕으로 직조공들이 랑파나 벨벳을 제작했다. 주된 무늬는 방향을

196
겉옷,
이란,
16세기,
금속실로 자수한
명주 벨벳,
길이 1.1m,
모스크바,
시립 문장박물관

197
그림196의 부분

교묘하게 뒤집어 몇 번이고 반복함으로써 풍경이 연속되는 느낌을 자아냈다.

모스크바에 있는 겉옷(그림196)은 지극히 아름다운 비단옷으로 역사상 가장 정교하게 직조된 옷감의 하나로 평가받는다. 이 옷은 담청색 바탕에 금실과 은실 그리고 다양한 색으로 염색한 명주실(담황색, 베이지, 황갈색, 노란색, 진홍색, 초록색)로 직조했다. 한 청년이 용에게 바위를 던지고, 불사조가 근처 나무에 걸터앉아 있는 도안이다(그림197). 몸통 양쪽에 겨드랑이 밑 삼각천과 소매를 바느질로 이어 만들었지만 무늬를 정교하게 연결시켜 전혀 꿰맨 것처럼 보이지 않는다.

바위를 용에게 던지는 인물은 때때로 알렉산드로스 대왕으로 해석되기도 하지만, 비슷한 문양이 랑파와 벨벳에서도 발견되는 것으로 보아 이런 문양이 16세기 이란에서 무척이나 인기 있었던 것으로 여겨진다. 실제로 이런 문양은 이란에서나 외국에서 무척이나 높은 평가를 받았다. 민간 전설에 따르면, 오스만 제국의 쉴레이만 술탄이 이란을 급습했을 때 포위당한 천막 가운데 이런 문양으로 장식된 것이 있었다고 한다. 17세기에 똑같은 문양의 메달리온들을 오스만 제국의 총리대신 천막을 장식하는 데 사용했다.

1683년 유럽 동맹군의 지도자였던 폴란드의 산구츠코 왕자가 빈의 방어에 나섰을 때 이 천막을 노획한 까닭에, 메달리온들은 산구츠코 가문의 가보로 여겨졌다. 그러나 1920년대 경제적 곤경을 맞은 산구츠코 가문이 컬렉션의 일부를 팔면서 메달리온들은 여러 박물관으로 흩어지고 말았다.

벨벳은 아바스 시대에 가장 유행한 직물이었다. 현재 전하는 최고(最古)의 벨벳은 16세기에 직조된 것이다. 그러나 그 기원은, 정확히 알 수는 없지만 훨씬 이전인 것으로 여겨진다. 벨벳의 조밀하고 부드러우며 짧은 파일(보풀)은 대충 이렇게 만들어진다. 씨실인 양 임시로 끼워 넣은 끈에 여분의 날실을 고리모양으로 묶고, 이렇게 묶여진 날실을 잘라낸 후 끈을 뽑아내면 날실의 술이 보풀처럼 남는다. 따라서 벨벳을 자세히 살펴보면, 겉면은 보풀짜기인 반면에 뒷면은 바닥짜기다.

벨벳은 전체를 보풀로 덮을 수도 있지만, 보이디드 벨벳(voided velvet)으로 알려진 것처럼 일정 부분만을 보풀로 덮을 수도 있다. 여분

의 날실을 염색하는 방법에 따라서 보풀의 색도 달라진다. 사파위 왕조의 보이디드 벨벳은, 금속박을 입힌 실로 보풀이 없는 부분을 반짝이게 만들어 비단처럼 매끈거리고 윤기 있는 표면에 보풀을 아주 다양한 색으로 염색해서 무척이나 복잡한 문양을 보여준다.

사파위 왕조의 초기에 만들어진 벨벳으로 가장 훌륭한 것은 사람이 있는 육각형의 틀을 잎이 무성한 격자 울타리가 에워싸고 있는 무늬를 보여준다(그림198). 16세기 사파위 왕조의 전형적인 터번을 쓴 기품 있는 인물의 팔목에 올라앉은 매는 당장이라도 왼쪽으로 날아가는 오리를 추적할 태세고, 오리 밑에 있는 하인은 사냥 주머니를 매고 있다. 잎이 무성한 격자 울타리는 사자 얼굴과 점박이 뱀으로 장식되었다. 이 벨벳의 보풀은 주로 짙은 붉은색을 띠지만 오렌지색, 노란색, 초록색, 두 종류의 청색, 회색, 검은색으로 강조되었다. 처음에는 바탕이 은색이었지만 지금은 대부분 탈색되었다. 그러나 육각형의 틀이 각기 다른 색이어서 현란한 효과를 자아낸다.

사파위 왕조의 벨벳은 천막 장식에서 옷감까지 다양한 용도로 사용되었다. 완벽한 형태로 전하는 극소수의 옷 가운데 하나는 러시아 황제가 스웨덴의 크리스티나 여왕에게 1644년에 선물한 겉옷이다(그림199). 러시아 황제는 이 겉옷을 사파위 왕조의 국왕에게 선물로 받았거나 아니면 무역상을 통해 구입했을 것이다. 어쨌든 끈을 둘러 오른쪽 팔 아래에서 조이게 되어 있는 이 겉옷은 소매가 지나칠 정도로 길다. 황금빛 바탕의 벨벳에, 포도주병과 잔을 들고 나뭇잎 무늬가 있는 긴 옷을 입고 있는 멋쟁이 청년을 다채로운 색 보풀로 꾸며 옷감으로 만들었다.

흐느적대는 식물과 여유로운 청년은 리자와 그의 시대 화가들이 즐겨 그린 기운 없는 청년(그림189)의 기법과 유사하다. 이 겉옷의 장식을 보면 비슷한 장식을 지닌 옷감으로 만든 옷을 입은 사람들로 꾸며졌다. 따라서 이 겉옷은 이런 옷을 입고 싶어한 사파위 시대 사람들의 취향을 극명하게 보여주며, 비치트르가 자한기르를 그리면서 살짝 끼워 넣은 자화상에 비유된다(그림175).

오스만 제국도 궁전에서 사용할 비단과 카펫을 비롯한 호화로운 물건들을 만들어내기 위해서 왕실 공장을 세웠다. 물론 대부분의 공장이 이

스탄불에 세워졌다. 우샤크, 부르사, 이즈니크 같은 지방 주요 도시에 영리를 목적으로 세워진 공장들도 비단과 카펫을 생산해서 그 일부를 궁전에 팔기도 했다. 그러나 대부분은 국내 시장에 내다 팔거나 수출할 목적으로 생산된 것이었다. 왕실에 납품되는 것들은 주로 궁전의 도안가들이 준비한 무늬에 맞춰 주문 생산한 것이었지만, 왕실은 기성품 중에서 구입하기도 했다. 이런 식으로 이스탄불의 궁전양식이 민중의 취향과 융합되었다.

궁중 작업장에서 분배한 도안은 '오스만 제국의 궁중 카펫'이라 불리는 것들에서 확인된다. 이 카펫들의 도안은 소용돌이 장식을 배경으로 다양한 형태의 꽃과 들쭉날쭉한 긴 잎사귀들을 주된 모티브로 하여 수놓은 것인데, 데생에 갈대(사즈) 펜을 사용했기 때문에 사즈 스타일이라 불린다. 이 스타일은 카펫과 직물만이 아니라 도자 타일과 식기(그림 211과 212) 다양한 미술 매체에 사용되었다. 사즈 스타일의 도안은 궁중 작업실에서 제작된 후 종이에 옮겨 그려져 여러 작업장으로 전파되었다.

오스만 제국의 궁중 카펫은 다양한 재료와 기법으로 직조되었다. 장식매듭은 비대칭적으로 무명이나 양모를 사용했지만, 바탕은 양모나 비단 그리고 시계방향이나 시계반대방향으로 꼰 실을 썼다. 오스만 제국의 궁중 카펫은 카이로에서도 제작되었는데, 피렌체의 피티 궁에서 최근에 발견된 카펫도 카이로에서 생산된 것으로 여겨진다. 이 카펫은 이런 형식으로 직조된 카펫 가운데 보존상태가 가장 완벽하면서도 가장 크다. 날실과 씨실을 S형으로 직조한 것은 이집트에서 유행한 기법이며, 메디치 가문의 재산 목록도 이 카펫을 카이로산(産)이라 명기하고 있다. 1623년, 아메리카를 탐험한 이탈리아의 위대한 항해자의 후손으로 추정되는 다 베라차노 제독이 페르디난도 2세 대공에게 이 카펫을 선물했다고 전한다.

토착적인 도안을 버리고 기하학적인 무늬(그림131)로 카펫을 직조하던 카이로의 직조공들에게 오스만의 궁전에서 유행한 꽃무늬 도안이 소개되자, 그들은 그 도안을 받아들여 장려한 예술품을 만들어냈다. 그리고 그 가운데 하나가 시장에서 유럽인에게 팔렸던 것이다.

오스만 제국의 궁중 카펫은 아나톨리아에서도 직조되었다. 1585년 오

200
사즈 스타일로 짠 오스만 제국의 궁중 카펫, 이스탄불 또는 부르사, 16세기 말, 명주 씨실과 날실 위에 양모와 무명 파일, 1.81×1.27m, 빈, 오스트리아 응용미술박물관

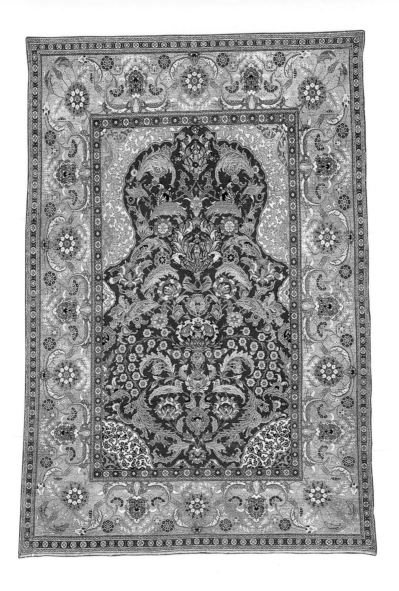

스만 제국의 술탄 무라드 3세는 열한 명의 직조공을 카이로에서 이스탄
불로 불러들였다. 그때 직조공들은 염색된 양모를 2톤이나 가져왔다.
빈에 있는 오스만 제국의 궁중 카펫(그림200)은 명주 날실과 씨실을 사
용하고, 흰색과 담청색의 무명과 양모로 파일을 만든 것으로 최상급 카
펫에 속한다. 이 카펫이 예전에 쇤브룬 성의 오스트리아 왕실 컬렉션 가
운데 하나였던 것으로 보아, 사파위 왕조의 이란에서 만들어진 카펫과
마찬가지로 오스만 제국의 카펫도 유럽 귀족들에게 호평을 받았던 것으
로 여겨진다. 아랫부분 양 모서리에 사등분된 메달리온과 전체적으로

꽃무늬로 장식된 아치형 벽감은 이스탄불의 토프카피 궁을 장식하는 데 사용된 커다란 타일의 도안(그림212)과 상당히 유사하다. 따라서 명주 날실을 사용한 카펫은 이스탄불 근처의 도시, 예를 들어 부르사에서 주로 제작되었을 것이다.

십중팔구 부르사에서, 오스만의 왕실을 위해 제작되었을 다른 유형의 소형 카펫에도 폭넓은 테두리와 아치형 벽감이 눈에 띈다. 그러나 바탕에 사즈 스타일의 꽃무늬 대신에 기둥을 채웠고, 간혹 램프가 매달린 모습을 보여주기도 한다. 이 카펫들은 아치형 벽감과 램프가 메카의 방향을 가리키도록 놓으면 기도용 깔개로도 사용할 수 있었다. 이런 형태의 카펫으로 현재 여섯 장이 전하지만 세세한 부분의 장식은 서로 다르다. 하나의 벽감이 있고 그 양쪽에 기둥이 세워진 도안이 있는가 하면, 기둥을 사용해서 바탕을 세 부분으로 나눈 도안도 있다(그림201). 또한 돔 지붕의 육각형 건물을 벽감 위에 세운 도안도 있다. 요컨대 보편적인 도안이 쉽게 변형되어 다양한 형태로 발전될 수 있음을 보여준다.

날실과 씨실에 모두 명주를 쓴 이런 기도용 깔개는 오스만 제국의 특산물이었지만, 기둥과 벽감을 지닌 도안은 상업적인 목적을 지닌 직조공들에게 전파되어 거친 재료에 도안까지 단순화시킨 깔개가 오랫동안 만들어졌다. 동일한 도안이 유대교 회당의 커튼에도 사용되었고 간혹 커튼에 히브리어로 경구를 새기기도 했다. 유대인들은 토라가 보관된 아치를 이렇게 만든 커튼으로 덮었다.

부르사는 국제적인 비단 교역의 주된 중심지였다. 이란의 카스피 지역에서 생산된 명주실이 카라반을 통해 아나톨리아를 거쳐 부르사로 전해졌고, 이곳을 찾아온 유럽인들이 명주실을 사들였다. 오스만 제국은 이란 상인과 이탈리아 상인에게서 징수한 중개수수료와 관세와 세금으로 막대한 수입을 올렸다. 그러나 16세기 초에 오스만 제국과 사파위 왕조 간에 전쟁이 벌어지면서 명주실 수입이 줄어들었고, 결국 오스만의 술탄들은 제국 내의 명주실 생산을 장려하게 되었다. 17세기 중반쯤에 부르사 부근의 평원은 뽕나무로 바다를 이루었다. 그 결과 18세기가 되면서 투르크는 이란에 버금가는 명주실 수출국이 되었다.

16세기에 오스만 왕실을 위해 직조된 호화로운 비단의 예는 예식용 카프탄에서 볼 수 있다(그림202). 흑갈색 비단 바탕에 일곱 가지 색(청

201
기둥으로 장식된 오스만 왕조의 기도용 깔개, 이스탄불 또는 부르사, 16세기 말, 명주 씨실과 날실 위에 양모와 무명 파일, 1.73×1.27m, 뉴욕, 메트로폴리탄 미술관

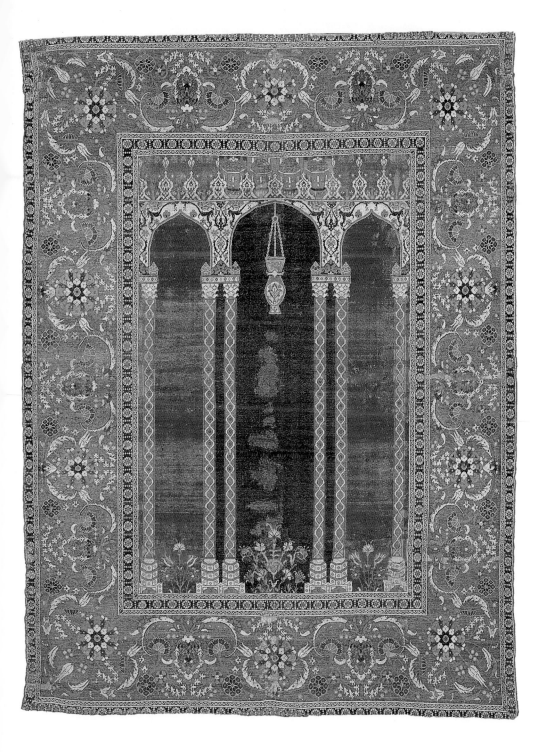

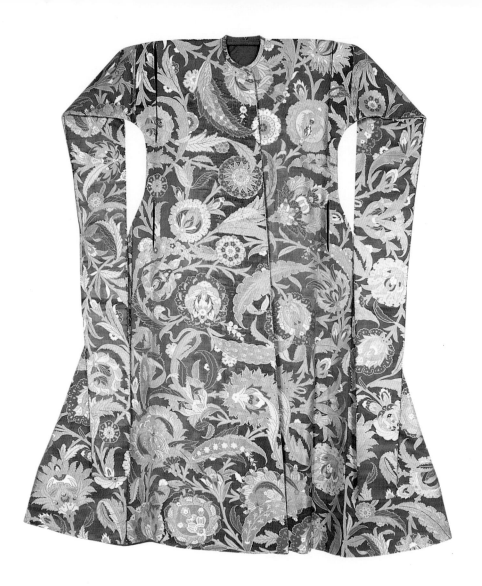

색, 밤색, 초록색, 복숭아색, 붉은색, 흰색, 황금색)으로 도금한 금속실과 명주실로 짠 비단이다. 사즈 스타일의 꽃 문양은 타일, 특히 이스탄불의 루스템 파샤의 모스크(그림159)를 장식하는 데 썼던 타일의 문양과 비슷하다. 루스템 파샤는 16세기 중반에 부족한 수입량을 상쇄시키기 위해서 화려한 직물의 국내 생산을 장려한 오스만 제국의 총리대신을 지낸 인물이었다. 어쨌거나 오스만 제국에서 생산된 다른 직물들과 달리 문양이 반복되지 않고 변화무쌍하기 때문에 비단의 문양을 베틀에 맞추기가 무척이나 어려웠을 것이다.

이 카프탄은 오스만 제국의 궁중에서 입던 전형적인 겉옷이다. 이 카프탄의 주인이었을 쉴레이만의 아들 바예지드(1562년 사망)는 어깨에 있는 틈새로 팔을 빼, 발목까지 내려오는 소매를 등 뒤로 하느작대며 걸었을 것이다. 사파위 왕조의 비단 겉옷(그림196)과 마찬가지로, 문양은 앞자락의 여미는 선을 따라 정교하게 맞추어져 있지만 카프탄을 조여주는 끈이 없다. 따라서 바예지드 왕자는 이 옷을 입고 있을 때 움직이지 않았을 것이다. 실제로 오스만 궁전을 다녀온 유럽 사절들의 설명에 따르면, 오스만 제국의 통치자들은 술탄의 신비로운 힘을 과시하기 위해서 사절을 맞을 때 움직이지 않고 서 있었다고 한다.

오스만 제국의 왕실은 엄청난 수효의 옷을 지니고 있었다. 지금도 이스탄불 토프카피 궁의 황실 창고에는 2,500점 이상의 옷이 보관되어 있다. 1,000점이 넘는 카프탄 이외에도 구두, 허리띠, 속옷, 액세서리, 부적을 그려 넣은 셔츠(그림203) 등 사적인 물건들이 상당하다.

셔츠는 주로 부드러운 흰 무명이나 리넨으로 만들었지만 담황색이나 분홍색을 띤 비단으로 만든 경우도 간혹 있었다. 셔츠의 장식에는 수고를 아끼지 않았다. 다양한 안료와 금과 은으로 코란의 구절이나 기도문, 미래를 예언하는 데 사용되는 문자와 숫자가 씌어진 마방진을 정성스레 그려넣었다. 이런 장식에는 복잡한 준비가 필요했다. 궁중 점성가가 제작의 길일(吉日)을 알려주고, 수비학자(數秘學者)가 도안을 만들었다. 따라서 이런 셔츠 한 장을 준비하는 데 평균 3년이 걸렸다. 속옷으로 입었다면 장식의 시각적 효과보다는 마법의 힘을 높이는 데 신경썼을 것이다. 그러나 상당히 헐겁게 재단된 것으로 보아 사슬 갑옷 위에 입었을 수도 있다.

202
위
카프탄,
이스탄불,
16세기 중반,
여러 색의
명주실과
도금한 금속실,
길이 1.47m,
이스탄불,
토프카피 궁
박물관

203
아래
부적 셔츠,
이스탄불,
16세기 중반,
흰색 리넨에
검은색 · 청색 ·
붉은색 ·
금색으로 그림,
길이 1.23m,
이스탄불,
토프카피 궁
박물관

쉴레이만의 부인 휘렘 술탄은 전쟁터에 있는 남편에게 편지와 함께 셔츠를 보내면서 그 셔츠를 얻게 된 과정을 다음과 같이 말해주었다. 메카의 한 성자가 예언자 무하마드를 환상에서 본 후에 그 셔츠를 만들어 이스탄불로 가져왔다. 그래서 휘렘은 그 셔츠를 남편에게 보내며, 화살까지 비켜 가게 해줄 성스런 이름들이 셔츠에 새겨져 있으니 그녀를 위해서라도 전쟁터에 나갈 때에는 그 셔츠를 입어달라고 간곡히 청했다.

현재 전하는 대부분의 셔츠에는 '승리'라는 제목이 붙은 코란 제48장이 씌어져 있다. 하지만 이 셔츠들이 놀랍도록 온전한 상태로 보존되어 있는 것으로 보건대, 실제 전쟁 중에는 술탄들이 이 셔츠를 입지 않았을 것이라고 여겨진다. 요컨대 이 셔츠들은 화살을 빗나가게 하는 마법의 힘보다 단순히 승리를 염원하는 선물이었을 것이다.

사파위 왕조의 이란처럼 오스만 제국도 장식적인 명주 벨벳으로 유명했다. 오스만 제국의 명주 벨벳은 절제된 색에 꽃무늬와 기하학적인 무늬만을 사용했고, 인물이나 동물 무늬는 전혀 사용하지 않았다. 또한 부분적으로 고리를 잘라내지 않음으로써 파일의 높이에 변화를 주었던 이탈리아 벨벳에 비해서 조직이 단순하다. 하지만 오스만 제국의 벨벳은 상당히 강해서 쉽게 마모되지 않았다.

카프탄, 마구(馬具), 책의 겉표지에 사용되기도 했지만 현재 전하는 가장 흔한 것은 주로 긴 의자에 깔던 방석 커버로 거의 언제나 쌍을 이루고 있다. 이때 직조된 벨벳은 약 1미터 정도의 직사각형 천의 끝단을 따라 라펫(옷이나 모자 등에 장식용으로 늘어뜨린 주름이나 자락—옮긴이)을 드린 특징이 있다. 대개의 경우 벨벳은 씨실로 검붉은 색의 명주실과 무명실, 그리고 금이나 은을 도금한 금속실과 상아색의 명주실로 직조되었다. 때로는 초록색이나 담청색 실이 사용되는 경우도 있었다.

벨벳 방석 커버로는 드물게 제작 시기가 정확히 알려진 것 가운데 알제리의 아브디 파샤가 스웨덴의 프레데릭 1세에게 1731년에 선물한 방석이 있다(그림204). 문양은 16세기에 정립된 전통적인 방식으로, 중앙에 메달리온이 있고 양 끝에 여섯 개의 라펫을 드렸다. 그러나 네 모서리의 튤립은 새로운 모티브다. 이 방석 커버는 소위 튤립 시대, 즉 튤립에 대한 기호가 최고조에 달한 아메드 3세(재위 1703~30) 시대에 직조

204
방석 커버,
이스탄불,
18세기 초,
명주 벨벳에
금속실로 자수,
67×120cm,
스톡홀름,
왕립
문장박물관

된 것이다. 이때 튤립은 가구와 옷감만이 아니라 다른 예술 분야에도 즐
겨 사용되었다.

동아나톨리아와 이란 고원에서는 야생화였던 튤립이 오스만 궁전에
서는 정성스레 재배되었을 뿐만 아니라, 궁전 정원을 가꾸고 꽃축제를
벌이기 위해 엄청난 양이 수입되기도 했다. 합스부르크가의 페르디난트
1세(재위 1503~64)의 사절로 쉴레이만의 궁전을 방문한 오지에 기슬랭
드 뷔스베크가 튤립 구근을 오스트리아로 가져오면서 튤립이 유럽에서
본격적으로 재배되기 시작했다. 특히 레이덴 대학의 식물학 교수이던
샤를 드 레클뤼즈의 노력으로 튤립 재배가 획기적인 전기를 맞았다. 그
후 튤립에 대한 기호는 전 유럽으로 확산되고, 네덜란드에서 튤립 열풍
이 불면서 1636년과 1637년 구근 하나로 전 재산을 날리거나 일확천금
을 얻는 절정을 맞는다.

지중해 연안의 다른 땅에서도 고급 비단이 직조되었다. 오스만 제국
이 모로코를 제외하고 북아프리카 전역을 지배했기 때문에 오스만 제국
의 문양을 본뜬 경우가 많았다. 15세기부터 직조된 오스만 제국의 깃발
은 대개 방패 모양이고, 무하마드의 사위 알리가 휘둘렀다는 양날의 칼
로 장식되었다. 적갈색 명주실과 금속실로 직조된 커다란 깃발(그림
205)은 북아프리카에서 1683년에 만들어진 것이다. 여기에 사용된 마그
리비 서체, 즉 균일한 굵기와 안정된 곡선은 북아프리카에서 만들어진
필사본에 사용된 서체이기도 하다(그림188).

한편 이 깃발은 북아프리카에서 활동한 수피교의 카디리야 수도회원
을 위해서, 즉 메카로의 힘겨운 순례를 끝까지 이겨낼 수 있는 용기를

205
순례자들의
깃발,
북아프리카,
1683,
명주와 금속실,
3.61×1.88m,
매사추세츠
케임브리지,
하버드 대학
미술관

북돋워주려 제작된 것이다. 북아프리카에서는 오래전부터 고급 비단으로 깃발을 만들고 있었다(그림123). 요컨대 커다란 깃발의 기법과 문양은 오래전에 개발된 비단 직조술이 꾸준히 이어지고 있었음을 증명해준다.

인도의 무굴 제국에서도 왕족이 작업장을 직접 관리하면서 카펫과 직물과 가구를 만들어냈다. 인도는 기후가 습해서 바닥에 보풀이 있는 카펫을 까는 자체가 비실용적이고 불필요했기 때문에 카펫 직조는 인도에 어울리는 산업이 아니었다. 그러나 16세기 말에 무굴 제국은 카펫 직조술을 인도에 소개했고, 악바르 황제는 헤라트에서 직조공까지 수입했다고 전한다. 무굴 제국의 카펫은 페르시아의 것을 거의 그대로 모방했기 때문에, 그림과 장식미술의 자연주의적인 경향이 카펫에 도입되어 인도만의 독특한 양식이 성립되기 전에 생산된 카펫은 사파위 왕조의 카펫과 거의 구분되지 않는다.

이런 자연주의적인 경향은 바탕을 한 폭의 캔버스처럼 다룬 널찍한 동물 카펫에서 확인된다(그림206). 무명 씨실과 날실을 사용하고 양모 파일로 장식매듭을 만든 이 카펫의 테두리는 한 세기 전에 만들어진 페르

206
동물 카펫,
인도,
17세기 초,
무명 씨실과
날실에
양모 파일,
4.03×1.91m,
워싱턴,
국립미술관

시아 카펫(그림193)의 테두리와 비슷하고, 새와 동물의 얼굴로 장식된
것은 사파위 왕조의 벨벳에서 보았던 장식(그림198)과 비슷하다. 그러
나 바탕은 완전히 다르다. 페르시아 카펫(그림194)은 각 부분이 정확히
반복되는 사냥 장면으로 꾸며진 반면에, 무굴 제국의 카펫에는 인도 고
유의 짐승인 코끼리를 탄 사냥꾼을 중심으로 코뿔소, 악어, 낙타, 표범,
호랑이, 용 등의 동물들이 정교하게 배치되어 있다. 데생은 독창적이고
아름답지만 카펫의 직조술은 그다지 뛰어나지 않다.

　샤 자한의 시대에 직조된 것으로 여겨지는 아이나르드 기도용 깔개
(그림207)는 훨씬 발전된 수준을 보여준다. 놀랍게도 평방센티미터당
174개의 매듭을 넣은 까닭에 깔개가 거의 벨벳처럼 보인다. 씨실과 날
실에 명주실을 사용하고, 캐시미어 숄을 만들 때 사용하는 광택 있는 양
모실로 매듭장식을 지은 이 깔개는 무굴 제국의 카펫답게 깊은 멋을 안
겨준다. 잎 모양의 벽감 안에 꽃을 피운 커다란 식물이 그려져 있다. 좌
우로 테두리가 없고 가운데를 비슷한 디자인에서 똑같은 형태 부분을
떼어낸 조각천으로 수선한 점으로 보건대, 이 깔개는 많은 아치 문양을

가진 큰 카펫의 일부였을 것으로 추정된다. 타지마할(그림151)에서처럼, 이 꽃무늬도 유럽의 초본지에 실린 식물을 본뜬 것이다.

1620년 봄 카슈미르를 여행한 후 그곳의 꽃들에 완전히 마음을 빼앗겼다는 자한기르의 시대에 꽃무늬가 특히 유행했으며, 그의 후계자인 샤 자한의 시대에 절정에 달했다. 이런 도안은 배경의 아래에 바위가 있는 풍경이나 꽃들 사이에 작은 구름을 곁들이는 등 중국적인 요소와 섞이면서 무굴 제국만의 독특한 스타일로 발전했다.

인도의 직물, 특히 얇은 무명과 선명한 색으로 염색한 비단은 오래전부터 유명했다. 무굴 제국의 황제들도 직조업을 중요한 산업으로 키워나갔다. 인도의 전통적인 직물은 무늬가 아예 없거나, 바둑판이나 줄무늬 또는 V형을 이용한 기하학적인 무늬가 전부였다. 그런데 무굴 시대에 모든 것이 바뀌었다. 꽃과 식물을 모티브로 삼은 자연주의가 두드러지게 나타났다. 이런 새로운 무늬의 일부가 옷감에 적용되었고, 어떤 무늬는 완성된 천이나 옷에 자수나 바느질로 장식되었다. 특히 눈에 띄는

예가 흰 공단으로 만든 승마복이다.

이 승마복의 무늬는 선왕인 악바르처럼 멋쟁이였던 자한기르가 직접 디자인한 것이라 전한다. 이 승마복에는 청색, 노란색, 초록색, 갈색 명주실을 사용해서 사슬뜨기로 수를 놓았다(그림192와 208). 나무와 바위가 어우러진 풍경에 짐승과 새, 날개 달린 벌레가 있고, 양귀비와 수선화 같은 꽃들을 사실적으로 수놓았다. 또한 사자, 호랑이, 표범 같은 고양이과 동물들이 먹이를 먹거나 그늘에 앉아 평화롭게 쉬는 모습도 보인다.

당시 필사본이나 사진첩의 여백을 장식한 그림들과 비슷하지만(그림 175), 꽃은 훨씬 사실적으로 묘사되었다. 당시 사슬뜨기는 구제라트의 명물이었기 때문에 이 승마복의 자수는 구제라트의 장인들이 빚어낸 작품이라 여겨진다. 무릎까지 내려오는 이 승마복에는 소매도 없고 목깃도 없지만 목 부근에 자수가 없는 것으로 보아 옛날에는 모피 목도리를 둘렀을 것이라 여겨진다. 다른 제국의 통치자들처럼 무굴 제국의 황제들도 옷을 조신들에게 주었기 때문에 이 승마복은 왕자를 위해 만들어진 것이라 추정된다.

그런데 왕실 창고에 보관된 대부분의 직물은 황제의 천막을 짓고 장식하는 데 관련된 것이었다. 황제의 천막은 단순한 것도 있었지만 세우는 데만 며칠이 소요되는 복층 방식의 천막도 있었다. 궁중역사가들이 남긴 기록 이외에도 무굴 궁전을 방문한 유럽 여행가들의 기록에서 우리는 그들의 이동식 궁전의 웅대함과 화려함을 짐작해볼 수 있다. 광대한 땅을 확실히 통치하기 위해서 무굴 제국의 황제들은 이곳저곳을 정기적으로 옮겨다니며 황제의 권위를 과시했다. 예를 들어 프랑스의 여행가 프랑수아 베르니에는 1665년에 델리에서 라호르와 카슈미르로 이동한 아우랑제브 황제의 행렬에 동행하기도 했다.

야영지, 특히 왕족 거주구역의 천막들(그림209)은 일정한 원칙에 따라 배치되었다. 왕족의 거처는 일정한 간격을 두고 세워진 기둥들에 약 2.25미터 높이의 천을 두른 장방형의 공간에 세워졌다. 천의 바깥쪽은 황제를 상징하는 붉은색이었고, 안에는 커다란 꽃병 문양을 날염한 옥양목을 덧댔다. 경내에는 황제의 천막을 세우고 무척이나 정교하게 장식된 사라사 무명으로 만든 낮은 차폐물을 둘러쳤다. 여인들의 구역도

209
무굴 제국의
야영지,
「악바르나마」의
삽화 중
「붙잡혀 온
아불 말리」,
인도,
1590년경,
종이에 물감,
34.3×20cm,
시카고 미술관

비슷한 형태였다. 차폐물처럼 천막도 바깥쪽은 붉은색 천으로, 안쪽은 손으로 그림을 그려 넣은 사라사 무명으로 덧댔다. 두툼한 무명을 바닥에 깔고 그 위에 화려한 카펫을 깔았으며, 그 다음에야 커다란 장방형의 방석을 놓았다.

황제 일행의 도착에 맞춰 움직이는 도시가 완성될 수 있도록 일꾼들은 황제보다 하루 앞서 출발해야 했기 때문에 이런 천막과 차폐물 등 모든 장비도 두 벌씩 있어야 했다. 짧은 여행에도 100마리의 코끼리, 500마리의 낙타, 400대의 수레, 100명의 짐꾼, 500명의 군사, 수많은 수행원, 1,000명의 일꾼, 천막을 세울 땅을 다질 500명의 인부, 100명의 물지게꾼, 50명의 목수, 천막을 세울 사람들, 횃불잡이들, 30명의 무두장이, 150명의 청소부가 동원되었다.

황제의 천막 밖으로는 호위병들의 천막과 무기, 나팔, 큰북과 심벌즈, 예복, 식량(조리용 천막도 15~16개였다), 말, 코끼리, 사냥용 치타, 유인용 새, 전쟁에 동원될 동물들을 위한 천막이 있었다. 이런 천막들도 일정한 원칙에 맞추어 배치되었다. 이런 붉은색 천막들을 격자형으로 배치된 병사들의 천막이 완벽하게 에워쌌다. 황제의 행차에 동행한 가신들——대다수가 라지푸트족의 왕자들——의 천막은 거의 같은 크기로 세워졌다.

지금까지 전하는 몇 안 되는 천막 가운데 하나가 조드푸르의 요새에 보관되어 있었다. 샤 자한을 대신해서 조드푸르를 주도(州都)로 삼아 마르와르 주(州)를 다스리던 라지푸트족 왕자가 사용하던 것이다. 외벽과 비스듬한 지붕은 원래 붉은색과 노란색의 줄무늬가 있는 무명과 비단으로 덮혀 있었다. 납작한 천장은 장방형의 붉은색 벨벳이었다. 중앙에는 주랑을 갖춘 내실이 있었고, 왕자는 이곳에서 방문객을 만났다. 천막의 안쪽은 금을 먹인 노란 명주실로 꽃을 수놓았다. 따라서 담청색 명주실로 비슷한 꽃무늬가 수놓아진 가장자리와 뚜렷한 대조를 이루었다. 무굴 제국의 왕족도 궁극적으로는 유목민의 후손이었지만, 이처럼 화려한 왕족의 천막은 유목민의 천막과 완전히 달랐다.

12

후기시대에 불의 예술을 비롯한 장식미술은 유럽 및 중국과 처절한 경쟁을 벌여야 했다. 국제적인 해양무역이 활성화되면서 수입품이 급증했기 때문이다. 유약을 바른 도자기와 훌륭한 금속공예품이 이슬람 땅에서도 생산되기는 했지만, 16세기에 이즈니크와 이스탄불을 중심으로 생산된 하회 도자기들이 과거에 이룩한 것과 같은 최소의 예술적 경지를 보여주는 예는 극히 드물었다.

후기에 만들어진 최고의 예술품은 대부분 왕실과 관련된 것이다. 후기의 통치자들, 특히 오스만 제국의 술탄, 사파위 왕조의 국왕들, 그리고 무굴 제국의 황제들은 장식품과 공예품을 개인적으로 수집하고 있었다. 아바스 왕조와 파티마 왕조의 통치자들도 개인적인 수집품을 지니고 있었지만, 훗날 그것을 차지한 주인들이 대부분 불에 녹여서 다른 것을 만들어 가졌다.

반면에 후기 왕조는 비교적 근대까지 유지되었기 때문에 그 시기에 만들어진 예술품 상당수가 원형대로 보존될 수 있었다. 예를 들어 오스만 제국은 1924년까지 유지된 덕분에 왕실의 컬렉션은 토프카피 궁을 비롯한 여러 박물관에 보존되어 있다. 한편 1857년까지 유지된 무굴 제국의 왕실 컬렉션은 영국을 비롯한 여러 식민제국으로 흘러들었다.

후기시대의 일부 통치자들은 정치적 정통성을 확보하기 위해서 과거 통치자들의 유물을 수집하기도 했다. 예를 들어 무굴의 통치자들은 그들의 조상으로 추정되는 티무르 왕조와 관련된 예술품을 열성적으로 수집했다. 다른 통치자들도 초기시대의 작품에서 값비싼 보석을 빼내 새로운 장식품을 만들었다. 특히 이것은 오스만 왕조의 특기였던 까닭에, 토프카피 궁의 보물창고는 보석을 점점이 박은 호화찬란한 공예품들로 가득하다.

1514년 9월의 찰디란 전투에서 사파위 왕조가 오스만 왕조에게 결정적으로 패배를 당한 후 이란의 수많은 예술품과 예술가들이 오스만 제

210
수통,
이스탄불,
16세기 중반,
황금에 옥판과
보석으로 장식,
높이 27cm,
이스탄불,
토프카피 궁
박물관

국으로 넘어갔다. 토프카피 궁의 재산 목록에는 이때 거둬들인 전리품—금식기와 은식기, 옥, 자기, 모피, 능라와 카펫—만이 아니라 인질처럼 끌려온 장인들—재단사, 모피 재봉사, 상감세공인, 금세공인, 음악가—까지 기록되어 있다. 장인들은 대부분 이스탄불에 마련된 황실 작업장에서 일해야 했다.

예를 들어 페르시아의 화가 샤쿨리는 1529년에 스물아홉 명의 화가와 열두 명의 도제를 거느린 책임자가 되어 22은화의 고액 봉급을 받았다. 그는 술탄의 총애를 받았던 모양이다. 쉴레이만에게 페르시아 요정을 그려준 대가로 2,000은화를 비롯해서 아름다운 무늬를 넣어 짠 카프탄과 벨벳 등 엄청난 선물을 받았다고 전한다.

이란의 예술가들이 16세기 초에 이스탄불의 궁중 작업실에서 일한 결과, 들쭉날쭉한 긴 잎사귀들과 소용돌이 장식을 배경으로 다양한 형태의 꽃을 배치한 사즈 스타일이 탄생했다. 종이에 그려놓은 사즈 스타일의 도안은 오스만 궁정을 위한 직물(그림200~202)과 도자기에 적용되었다. 주요 생산지는 이즈니크였지만 문헌에 따르면 이스탄불에도 작업장들이 있었다. 두 곳에서 생산된 도자기에 모두 공통된 문양을 썼기 때문에 사용된 재료를 면밀히 분석하지 않고는 두 도자기를 구분하기가 상당히 어렵다.

접시 입술을 잎 모양으로 처리한 커다란 접시(그림211)는 도공들이 새로운 문양에 얼마나 동화되었는가를 잘 보여준다. 이 접시는 1480년대에 이즈니크에서 만들어진 접시(그림150)와 크기도 동일하고 형태도 비슷하지만 몇 가지 새로운 특징을 보여준다. 무엇보다 입술에 굴곡을 넣어 모양을 냈다. 오스만 제국이(사파위 왕조도) 열심히 수집했던 중국의 청화백자를 모방한 것이다.

실제로 토프카피 궁의 컬렉션에는 1만 점 이상의 중국 자기와 청자가 수집되어 있다. 스캘럽 무늬를 낸 접시에는 초기 접시에 사용되던 암청색 이외에 청록색도 사용되었다. 이처럼 새로운 색의 첨가는 16세기 중반에 유행한 다채색 장식을 향한 첫걸음이었다.

그러나 더욱 중요한 것은, 초기 접시에서는 중앙의 아라베스크가 대칭을 이루었지만 이 접시에서는 깃털 같은 잎사귀를 쪼고 있는 커다란 새가 형식에 구애받지 않고 그려져 있다는 점이다. 또한 새와 잎은 중앙

211
오른쪽 위
테두리를
잎 모양으로
장식한 접시의
파편,
이스탄불 또는
이즈니크,
1520년대,
청색 하회를
넣은 프린트
자기,
직경 38cm,
빈,
오스트리아
응용미술박물관

212
오른쪽 아래
할례실 파사드를
장식한 다섯
개의 대형 타일
벽판의
오른쪽 것,
토프카피 궁,
이스탄불,
1527~28년경,
하회 프린트
자기

원 밖의 꽃이나 잎 모양과는 다른 방식으로 그려졌다. 원 밖의 장식이 비교적 딱딱하고 반듯한 점에서, 스승이 중앙의 문양을 맡았고 도제들이 테두리 장식을 처리했을 것이라고 생각해볼 수 있다.

청색과 청록색으로 그림을 그린 후 유약을 바른 이 접시의 중앙 문양은 토프카피 궁의 할례실 파사드에 부착되어 있는 다섯 장의 거대한 타일(그림212)에 그려진 문양과 놀라울 정도로 비슷하다.

이 타일들은 쉴레이만이 1527년에서 1528년경 궁궐 안에 새로 세운 정자를 장식하려고 이스탄불의 왕실 도자기 작업장에서 만든 것으로 여겨진다. 정자는 1633년에 화재로 소실되었지만, 장인들이 타일을 잿

더미에서 건져낸 할례실이 복원되었을 때 지금의 위치에 붙여놓았다고 한다.

높이가 1미터나 되는 이 타일들은 표면이 벨벳처럼 매끄러워 당시의 뛰어난 기술 수준을 짐작케 한다. 깃털처럼 하늘이는 잎사귀와 환상적인 꽃들 틈에서 뛰노는 중국 사슴 같은 동물과 새들로 무늬를 냈다. 상단에 검푸른 바탕에 중국풍의 흰구름으로 장식한 벽감 형태는 당시 만들어진 기도용 깔개(그림200~201)의 무늬와 엇비슷하다. 타일 벽판의 왼쪽과 오른쪽이 거울에 비춘 듯 대칭을 이루고 있는 것으로 보아, 황실 도안실이 제공한 형판을 바탕으로 제작된 것이 분명하다.

오스만 제국에서 도자기산업은 16세기에도 계속 발전했다. 도공들은 청색과 청록색에 만족하지 않고 검은색으로 윤곽선을 그렸으며, 주로 식기에 회록색과 엷은 자주색 같은 보색을 더했다. 또한 서양배 모양의 몸통, 나팔꽃 모양의 목, 그리고 사슬로 매달 수 있도록 어깨에 붙인 고리 모양의 세 손잡이로 이루어진 모스크용 램프 등 새로운 형태도 만들어졌다. 이런 형태는 전통적으로 유리로 만들던 모스크 램프(그림149)를 모방한 것이지만, 도자기는 빛을 통과시킬 수 없으므로 조명기구라기보다는 상징적인 목적에 쓰였던 것이 확실하다.

이런 도자기 램프의 명각은 이들이 중요한 모스크와 무덤과 사원에 놓일 주문품이었음을 말해준다. 술탄 바예지드 2세(1512년 사망)의 영묘를 위해서 청색과 흰색으로 만들어진 서너 점이 전하며, 예루살렘의 바위의 돔에서도 청색 계통의 두 색과 검은색으로 그림을 그려 넣은 램프 한 점이 발견되었다(그림213). 이 램프는 도공이 발판에 서명과 제작 시기를 남겼다는 점에서 특이하며, 쉴레이만이 바위의 돔을 복원할 때 주문한 것으로 여겨진다.

쉴레이만은 제2의 솔로몬을 자처한 까닭에(쉴레이만은 솔로몬을 투르크식으로 읽은 것이다), 그가 벌인 주된 건축 프로젝트 가운데 하나도 최초의 이슬람 건축 형태를 간직한 동시에 솔로몬의 성전 터에 서 있는 바위의 돔을 재장식하는 것이었다. 우마이야 시대에 완성된 모자이크가 손상된 것을 보고 타일로 교체하도록 지시한 것을 비롯해서 복원작업은 수십 년 동안 계속되었다.

복원작업을 지휘한 책임자는 이스탄불에 쉴레이만의 모스크 복합

213
다음 쪽 오른쪽
예루살렘의
바위의 돔을
위해 만들어진
장식 램프,
이스탄불 또는
이즈니크,
1549,
하회 장식한
합성 도자기,
높이 38.5cm,
런던,
대영 박물관

214
다음 쪽 아래
꽃무늬 접시,
이즈니크,
1570년경,
하회 프리트
자기,
직경 33cm,
옥스퍼드,
애슈몰린
박물관

단지(그림156~158)를 건설한 위대한 건축가 시난이었을 것으로 여겨진다.

오스만 제국에서 도자기산업의 전성기는 16세기 중후반이었다. 이때 도공들은 황실용 건물, 민간용 건물, 개인 저택에 붙일 엄청난 양의 타일과 다양한 형태의 장식용 식기들을 만들었다. 이런 공예품들은 붉은 점토를 섞어 만든 안료인 이즈니크 붉은색으로 그림을 그리고 투명 유약을 칠했기 때문에 무척 화려해 보인다.

이 붉은 안료는 1557년에 완공된 이스탄불의 쉴레이만 모스크 복합단지에 쓰려고 만든 타일과 비품에 처음 사용되었다. 그 후 이 새은 1560년부터 1575년 사이에 만들어진 다채로운 색의 공예품들——접시(그림214), 병, 물주전자, 큰 잔, 항아리, 두껑이 있는 사발——에 감초처럼 사용되었다.

이런 식기들은 주로 양식화한 꽃, 때로는 무성한 잎새와 새들로 장식되었다. 접시의 테두리는 작은 소용돌이 선들을 군데군데 밀집시켜 여러 구획으로 나누고, 각 구획을 청색 윤곽선으로 강조하는 형식을 띤다. 중국 청화백자의 테두리가 파도와 거품으로 그려진 것을 그들 나름대로 해석한 것이라 할 수 있다.

오스만 제국과 유럽 간의 교류가 활발했던 덕분에 다채로운 색상의 식기류는 해외에서도 무척 인기가 높았다. 이집트의 푸스타트(옛 카이로)와 영국의 요크 민스터에서 동일한 도자기 파편이 발견되는 까닭도 바

로 이 때문이다.

　외국 구매자와 달리 오스만 궁전은 이런 공예품들에 인위적으로 낮게 책정된 고정가격을 지불했기 때문에 도공들은 궁전의 주문에 맞춰 타일을 생산하기보다 시장에 내다 팔 수 있는 식기류를 만드는 데 더 많은 시간을 할애했다. 1585년에 술탄은 판매용 식기류의 생산을 중단하고 이스탄불의 궁중용 타일을 만드는 데 온 시간을 쏟으라는 칙령을 이즈니크에 내리기도 했다. 이 칙령은 상황이 얼마나 악화되었던가를 보여주는 증거다.

　오스만 제국의 도자기가 높은 값을 받았다는 사실은 제국의 주요 지방 도시들만이 아니라 이탈리아와 헝가리에서도 이즈니크의 도자기를 모방했다는 뜻으로 해석된다. 이즈니크는 궁중의 주문을 거의 도맡아 처리했지만, 원료는 대부분 이즈니크에서 멀리 떨어진 동아나톨리아의 카라히사르를 비롯한 여러 광산에서 들여왔다.

　곧이어 시리아가 타일 산업의 중심지로 떠올랐지만 이곳에서 생산된 도자기의 품질은 이즈니크의 것에 훨씬 못미쳤다. 선명한 붉은색 대신

에, 시리아의 자기는 초록색을 주로 사용했고 유약을 두껍게 발라 균열의 위험이 있었다.

아홉 장이 한 벌을 이루는 타일 벽판(그림215)은 다마스쿠스의 대표적인 생산품으로, 수니파가 숭배하는 처음 네 칼리프의 이름과 램프를 매달아 장식한 삼중의 아치 문을 보여준다. 다마스쿠스에 있는 무히 알 딘 이븐 아라비의 영묘를 장식한 것을 비롯해 오늘날 여러 벌이 전한다. 모스크, 영묘, 개인 저택의 벽을 장식하기 위해 만들어진 이런 타일들은 규격과 색이 조금씩 다른 것으로 보아 상당 기간 판매용으로 만들어졌으리라 여겨진다.

17세기 초부터 타일과 식기류의 예술성과 제작기술이 쇠퇴하기 시작했다. 이런 쇠락은 이스탄불에 있는 아메드 1세(재위 1603~17)의 모스크 내부를 장식한 타일에서 분명히 엿보인다. 이 모스크는 타일의 색 때문에 '파란 모스크'라 불리며, 무엇보다 고대 경기장이 있던 이스탄불의 한가운데 위치하고 있어 관광객들에게 널리 알려져 있다. 1609년에 착공되어 1617년에 개장되었다.

아메드 1세는 이스탄불에 황실용 모스크를 세우기 위해 30년 이상의 세월을 공들인 최초의 술탄이었지만, 선왕들과는 달리 전쟁에서 노획한 보물로 모스크 건설을 지원하지 않았다. 대신 국고에서 재원을 마련했기 때문에 종교단체의 분노를 불러일으켰다. 당연히 재원이 한정된 탓에 아메드는 자신의 모스크를 장식할 타일조차 충분히 주문할 수 없었다. 또한 타일의 질도 16세기 중반에 생산된 것에 비해 훨씬 떨어졌다. 따라서 부족한 타일은 재고품으로 확보하고 있던 것이나, 다른 건물을 해체하고 거둔 것으로 보충할 수밖에 없었다.

17세기에 도자기 제조 또한 기술에서나 도안에서 비슷한 쇠락을 맞았다. 이 시기는 유럽인들이 신세계에서 채굴한 엄청난 양의 은을 들여오면서 촉발된 살인적인 인플레이션의 시기이기도 했다. 오스만 제국의 도공들이 완성품에 대한 고정가격 체제하에서 이익을 내려면 임금 비용을 줄이는 수밖에 없었다. 따라서 그들은 문양을 단순화하고 규격화하여 생산과정을 단축시켰다.

독특한 문양을 자랑하던 테두리 장식은 잎과 소용돌이꼴이 단조롭게 반복되는 문양으로 변했고, 중앙에도 똑같은 무늬를 되풀이해서 썼다.

또한 접시의 크기도 점점 작아져서, 한 세기 전에 만들어진 접시의 4분의 3에 불과한 직경 30센티미터, 때로는 절반 크기로 만들어졌다. 안료의 질도 떨어졌다. 초록색 밑그림은 균일하지도 또렷하지도 않은 상태에서 유약을 씌웠다. 그러나 도공들은 전통적인 꽃무늬 이외에 인물과 동물과 선박, 심지어 탑 같은 정자와 돔형의 교회 같아 보이는 건물까지 그려 넣으며 시장을 확대하려 애썼다.

예를 들어 그리스어가 씌어져 있는 접시들에서 도공들이 특정 시장까지 겨냥한 것을 알 수 있다. 도공들은 메카의 카바를 문양 소재로 한 타일도 만들었다. 이것은 십중팔구 순례 기념품으로 만들어졌을 것이다. 1648년 이즈니크를 방문한 오스만의 여행가 에블리야 첼레비는 한때 수백 개에 달하던 도자기 제조소 가운데 겨우 아홉 곳만이 당시 정상적으로 운영되고 있었다는 기록을 남겼다.

오스만 제국의 도자기는 인기가 있었던 만큼 지중해의 다른 땅에서는 모방의 대상이었다. 예를 들어 모로코를 지배한 샤리프 왕조의 한 수도였던 페스는 유약 처리한 토기의 주요 생산지였다. 16세기 즈음 이곳에는 180곳의 도자기 제조소가 있었고, 17세기에 들면서 흰 점토액을 바른 후에 암청색을 비롯한 다양한 색으로 그림을 넣은 도자기로 유명해졌다. 주로 커다란 접시, 사발, 물주전자, 조그만 기름병을 생산했지만, 가장 뚜렷한 형태의 도자기는 다양한 음식을 저장할 수 있는 손잡이가 달린 항아리였다. 높이가 낮고 둥근 형태(그림216)도 있었지만, 높고 불룩한 형태도 있었다.

초기의 토기들은 기하학적인 무늬와 꽃무늬로 대충 장식했지만, 장식이 점점 오밀조밀해지면서 결국에는 표면 전체를 정교한 무늬로 뒤덮었다. 색도 18세기와 19세기에 더욱 선명하게 변했다. 청색과 흰색, 또는 청색과 초록색과 노란색을 주로 사용했지만 때로는 갈색으로 윤곽을 그려 넣기도 했다. 두 가지 방식의 장식이 모두 사용된 도자기가 있는 것으로 보아, 하나의 작업장에서 모든 종류의 도자기를 생산한 것으로 여겨진다. 이즈니크의 정교한 도자기와 비교할 때 조악한 편이지만 페스의 도자기도 상당한 매력을 풍긴다. 게다가 페스는 오늘날에도 관광객들에게 도자기 생산시로 유명하다.

이즈니크 도자기는 이란에서도 모방되었다. 후기시대에 이란에서 생산된 도자기들은 대부분 코카서스 다게스탄에 있는 한적한 마을의 이름을 따서 쿠바치 도자기로 알려져 있다. 19세기 말에 이 마을의 담에서 많은 도자기 파편이 발견되었기 때문이다. 그러나 이 마을이 도자기의 주요 생산지는 아니었다. 중기에 이 마을 사람들은 정교한 보석세공, 그리고 단검과 기병도(騎兵刀)와 사슬갑옷 같은 무기를 만드는 금속세공인으로 유명했으며, 후기에는 주물과 화기 제작으로 명성이 자자했다. 따라서 이 마을 사람들은 사파위 왕조의 이란에 무기를 판 대가로 접시를 얻어 그들의 집을 아름답게 꾸몄을 것이다.

다공성의 부드러운 백토로 몸통을 만들어 반들대는 유약을 얇게 바른 쿠바치 도자기는 낮은 온도에서 구웠기 때문에 유약이 쉽게 벗겨지고 균열이 일어난다. 여러 형태가 있는 것으로 판단하건대 쿠바치 도자기는 한동안 이란의 여러 지역에서 만들어진 것으로 여겨진다.

그러나 쿠바치 도자기 중에도 오스만 제국의 도자기를 본뜬 것이 적지 않다. 예를 들어 얕은 접시(그림217)는 17세기 초에 이란의 예술가들이 오스만의 도안을 어떤 식으로 받아들였는지 보여준다. 이 쿠바치 접시는 이즈니크에서 제작된 다양한 색의 접시(그림214)와 같은 크기이며, 색의 배치와 테두리 문양을 모방했다.

그러나 가운데 장면은 현격하게 다르다. 이즈니크 접시에서는 핵심을 이루던 꽃들이 커다란 터번을 쓰고 있는 인물을 감싸는 보조적인 역할로 격하되었다. 인물은 이란 사람인 것이 틀림없다. 샤 아바스 시대의 궁중화가들이 그린 인물들과 비슷한 모습이기 때문이다(그림189). 이즈

니크 접시에 비해 기술적인 면에서 떨어지지만, 대칭성과 평온한 분위
기를 깨뜨림으로써 훨씬 인간적인 느낌을 안겨준다.

사파위 왕조의 이란에서 도공들은 5세기 전에 꽃피웠던 러스터 자기
를 되살려냈다(그림142). 물론 중국 도자기를 모방해서 그림을 청색으
로 그린 후 유약 처리한 도자기만큼 러스터 도기가 흔한 것은 아니기 때
문에, 이 도자기는 소규모 작업장에서 제한적으로 만들어진 것이 확실
하다. 그래도 사파위 왕조에서 러스터 도기가 다양한 스타일로 만들어
진 것으로 보아, 이 도자기의 생산이 17세기 후반에 활발히 진행되었고
18세기 초까지 이어진 것으로 여겨진다.

하지만 러스터 도기는 대부분 작은 병, 사발, 주전자였고 놀랍게도 타
일은 이런 식으로 만들어지지 않았다. 가마의 온도를 조절하고 도자기
를 빚어내는 기술적 한계로 도공들은 안료와 유약을 일정하게 유지할
수 없었던 것이다.

쿠바치 도자기와 달리 러스터 도기는 단단한 프리트로 몸체를 빚었
다. 식기류는 주형이나 녹로로 형태를 빚어 흰 점토액을 바르고 가마에
굽기 전에 투명 유약을 덧칠한 후 러스터로 그림을 그렸다. 점토액은 때
때로 검푸른색이나 노란색 얼룩으로 변했기 때문에, 얼룩진 부분과 그
렇지 않은 부분이 번갈아 나타나는 도자기가 상당수 있다(그림218).

문양으로 사용된 아라베스크와 새와 꽃은 쿠바치 도자기에 사용된 것

217
왼쪽
터번을 쓴
인물을 그린
접시,
이란 북서지방,
17세기 초,
하회 자기,
직경 33cm,
신시내티 미술관

218
오른쪽
잎 문양의 병,
이란,
17세기 말,
러스터로 상회를
넣은 프리트
자기,
높이 35cm,
런던,
대영 박물관

과 거의 비슷하며, 짧은 받침은 16세기 초에 타마스프를 위해 제작된 『함사』에서 금색으로 채식한 가장자리를 연상시킨다(그림182).

인도에서는 훌륭한 도자기가 만들어지지 않았다. 같은 식기를 사용함으로써 계급의 차이가 더럽혀질지도 모른다는 두려움 때문이었을 것이다. 물론 마음대로 사용할 수 있는 토기는 옛날부터 만들어졌고 오늘날에도 일상용구로 사용되고 있다. 그러나 무굴 제국의 황제들은 먹거나 마실 때 도자기류가 아니라 금이나 단단한 돌로 만든 그릇을 사용했다. 예를 들어 샤 자한은 백옥으로 조각한 포도주 잔(그림219)을 사용했다.

이 잔에는 1067년(기원후 1656~57)이라는 제작 시기, 그리고 '통일

219
샤 자한의
포도주 잔,
인도,
1656~57,
백옥,
길이 14cm,
런던,
빅토리아
앨버트 박물관

의 군주'라 불린 위대한 조상 티무르를 향한 경외심에서 채택한 '통일의
제2군주', 황제의 호칭이 새겨져 있다. 옥으로 만든 포도주 잔을 사용한
샤 자한의 생각은 15세기 중반에 티무르 왕조의 울루그베그 왕자를 위
해 백옥으로 제작한 주전자에서 비롯되었다.

무굴 제국의 황제들은 이 주전자를 보물처럼 여긴 까닭에, 자한기르
는 1613, 14년 이 주전자에 그의 이름을 새겼고 샤 자한도 1646, 47년에
똑같이 했다. 티무르 왕조의 유물에 자신의 이름을 새김으로써 무굴 제
국의 황제들은 티무르 왕조의 후손이라는 사실을 확인하고, 그들이 인
도를 통치할 수밖에 없다는 정통성을 재확인하려 했다.

황제를 위한 포도주 잔이라는 개념은 티무르 왕조에서 유래했지만,
그 형태와 장식에는 무굴 궁전에 도입된 국제적 취향이 종합되어 있다.
반으로 잘라낸 과일이나 조롱박 같은 기본 형태는 중국에서 빌려온 것
인 반면에 염소 머리로 마무리된 구부러진 손잡이와 아칸서스 잎 장식
등의 특징은 유럽에 기원을 둔 것이다. 또한 바닥의 활짝 핀 연꽃은 힌
두교에 뿌리를 둔 것이며 자연스런 형태를 사실적으로 조각한 것은 무
굴 제국의 특징이다.

이런 자연미는 타지마할의 장식(그림151)과 궁전용으로 제작된 카펫
(그림207)에서도 확인된다. 옥으로 만들어진 최고의 작품으로 평가받는

이 포도주 잔은 다양한 근원을 가진 이질적 요소들이 17세기 인도에서 어떻게 융합되어 새로운 예술로 승화되었는가를 보여준다.

옥은 오스만 제국과 사파위 왕조의 통치자들에게도 사랑받았다. 그들은 옥의 단단함과 색에 매료되었을 뿐만 아니라, 옥이 소화불량을 치유하고 승리를 보장한다는 민중의 믿음까지 받아들였다. 옥은 이슬람 땅에서 생산되지 않았기 때문에 동투르키스탄의 호탄(허톈)이나 극동에서 수입해야만 했다. 부유한 무굴 제국은 옥을 대량으로 수입해서 순수한 혈통에 걸맞는 맑은 공예품을 마음껏 즐길 수 있었지만, 옥의 생산지에서 멀리 떨어져 있던 다른 통치자들은 옥을 얇게 잘라내 다른 경석이나 보석으로 만든 공예품을 장식하는 것으로 만족해야 했다.

이렇게 빚어낸 가장 뛰어난 작품의 하나는 금으로 만들어 커다란 루비와 에메랄드를 박아 넣은 수통이다(그림210). 현재 토프카피 궁의 전시실에 보관되어 있는 이 수통의 양면에는 금줄로 격자창처럼 연결된 루비와 에메랄드로 장식된 초록색 옥판이 박혀 있다. 구부러진 황금 주둥이는 용머리로 마무리했다. 양 어깨에서 얼굴을 내민 두 용머리는 각각 커다란 진주와 에메랄드를 입에 물고 있다.

용이 쪼그려 앉은 듯한 형태는 군인들이 사용하던 가죽 물통에 기원을 둔 것이지만, 재료와 장식은 일상적인 물건이 황실용으로 발전되었다는 증거를 보여준다. 보석으로 장식된 휴대용 물병에는 술탄이 마실 물로 가득 채운 병들을 가지고 다니는 의상 관리인을 묘사한 그림이 16세기 풍으로 그려졌다.

술탄의 칼을 가지고 다니는 관리는 또 따로 있었다. 칼은 이슬람 땅의 모든 통치자들에게 권위를 상징해주는 징표의 일부였지만, 황제용 물통은 오스만 제국만의 전통이었던 것으로 여겨진다.

황금 물통은 보석이 무기와 갑옷에서 촛대 같은 일상 용구에 이르기까지 폭넓게 사용된 오스만 제국의 금속공예의 단면을 잘 보여준다. 보석으로 꽃송이를 만들고 꽃받침에 황금을 썼다. 이런 양식은 오스만 제국의 특징이기도 했지만, 통치자들이 개인 컬렉션을 위해서 골동품을 폭넓게 수집한 유럽과 이슬람 땅의 궁전에서 흔히 발견되는 취향의 일부이기도 했다.

예를 들어 합스부르크가의 황제 루돌프 2세(재위 1576~1612)는 그

시대에 가장 열정적인 수집가로, 그의 대리인들은 프라하의 권위를 높이기 위해서 희귀한 예술품을 찾아 유럽을 샅샅이 뒤지고 다녔다.

왕실 컬렉션은 개인적인 즐거움을 위한 것이기도 했지만 통치자의 권위를 과시하기 위한 것이기도 했다. 16세기와 17세기에는 통치자들 사이의 경쟁이 때때로 예술로 표현되었다. 예를 들어 쉴레이만은 이슬람의 전통적인 모자인 터번을 벗고 1532년 베네치아의 금세공인들에게 황금 투구를 주문했다.

이 투구는 커다란 진주를 박은 네 개의 보관, 다이아몬드로 장식한 머리띠, 끈 달린 목보호대, 그리고 보석을 박은 깃장식으로 이루어졌다. 무려 14만 4,400두카트를 지불한 이 투구는 50개의 다이아몬드, 47개의 루비, 27개의 에메랄드, 49개의 진주, 그리고 커다란 터키석 하나로 장식되어 벨벳을 안에 대고 황금으로 장식한 흑단 상자에 담겨 전달되었다. 이 투구는 합스부르크가의 왕관과 교황의 삼중관을 모방하고 있어 서유럽을 정복하려는 쉴레이만의 열망을 표명한 것이었지만, 곧 그 의미를 상실하고 녹여지고 말았다.

보석을 깎고 다듬어 옥 같은 광물로 장식한 오스만 제국의 전통적인 보석공예는 이슬람 땅 최고의 부국이었던 무굴 제국에서 더욱 발전했다. 그들의 단검과 칼집은 눈이 부실 정도다. 물결무늬를 아로새긴 칼날, 루비와 에메랄드와 다이아몬드를 박은 수정이나 옥이나 금으로 만든 손잡이, 손잡이와 어울리도록 장식하거나 옥이나 황금으로 만든 걸쇠를 매달고 붉은 벨벳으로 감싼 칼집은 한마디로 보석공예의 절정이다.

자한기르 황제는 회고록에서 단검에 많은 부분을 할애하며, 단검을 왕족과 조신들에게 어떻게 선물했고 그들은 그 선물을 어떻게 받아들였는지에 대해 기록했을 정도다. 그는 단검을 만든 장인을 화가만큼이나 존중해주었다. 1619년에 쓴 다음 글이 이런 사실을 증명한다.

나는 조판(彫版)에서 당할 자가 없는 푸란과 칼리안에게 요즘 무척 많이 알려져 자한기르 양식이라 불리는 형태로 단검 손잡이들을 만들라고 명령했다. 또한 칼날과 칼집과 걸쇠도 각자의 분야에서 최고라 일컬어지는 장인들에게 제작하도록 명령했다. 그리고 모든 것이 내가 원하는 대로 만들어졌다. 손잡이 하나는 그 찬란함에 그저 놀라울 뿐

220
보석을 박은
단검과 칼집,
인도,
17세기 초,
길이 36cm,
다르 알아사르
알이슬라미야,
알사바
컬렉션에서
임대

이다. 일곱 가지 색을 절묘하게 사용한데다 꽃 장식은 뛰어난 화가가 기적을 일으키는 펜으로 그려낸 것처럼 보였다. 요컨대 너무도 아름다워 잠시도 내 품에서 떼어놓고 싶지 않다. 내 보물창고를 채운 수많은 보물 가운데 나는 이 손잡이를 최고의 것이라 생각한다. 목요일 나는 이 손잡이를 기분 좋게 허리에 동여매고, 구슬땀을 흘려가며 최고의 솜씨로 이 명품을 만들어낸 장인들에게 커다란 선물을 안겨주었다. 푸란에게는 코끼리와 예복과 황금팔찌를 주었고, 칼리안에게는 '기적의 손'이라는 칭호와 함께 직급을 올려주었고 예복과 보석을 박은 팔찌를 선물로 주었다. 이처럼 누구나 능력에 따라서 보상을 받아야 하는 법이다.

이런 단검과 칼집 가운데 최고의 걸작이라 평가받는 것(그림220)에서 볼 수 있듯이 무굴 제국은 엄청난 부를 바탕으로 궁중용 무기까지도 보석으로 장식했다. 칼날은 황금으로 조각된 새들로 장식했고, 나무에 황금을 씌운 손잡이와 칼날은 상아, 마노, 다이아몬드, 루비, 에메랄드뿐만 아니라 보색을 이루는 초록색과 청색 유리로도 장식했다. 하나의 칼과 칼집에 2,400개 이상의 보석이 사용되었다. 그 크기에 따라 장식을 달리하며 원색을 그대로 사용한 다이아몬드를 제외하고 모든 보석을 깍고 다듬었다.

이렇게 다듬은 보석들로 새와 꽃과 나무 모양을 만들었다. 십자형의 코등이 한쪽에는 호랑이 얼굴을 새겼다. 호랑이의 이는 상아로 만들었고, 혀는 루비를 조각해서 만들었다. 목구멍과 입안에는 세 개의 루비가 박혀 있고, 반대편에는 S자 형으로 굽은 말의 목과 얼굴을 우아하게 조각했다.

표면을 아름답게 장식하던 무굴 제국은 당시 유럽에서 전파된 다양한 장식기법을 거부감 없이 받아들였다. 건축에서도 다양한 색의 대리석 조각을 사용해 모자이크로 장식하던 전통적 방식 대신에 청금석, 마노, 토파즈, 홍옥수, 벽옥처럼 단단하고 희귀한 돌을 대리석판에 박아 넣는 상감기법이 사용되었다.

이런 새로운 기법 덕분에 예술가들은 더욱 정교한 무늬를 빚어낼 수 있었으며, 전통적인 기하학적 문양과 아라베스크가 꽃과 사이프러스, 사

람 등의 구체적인 모티브와 결합된 포도주 잔과 꽃병이 만들어졌다.

예를 들어 자한기르 시대에 제국의 재정을 맡았던 황제의 장인, 이티마드 알 다울라(1622년 사망)를 위해 아그라의 줌나 강둑에 세운 무덤은 상감세공된 대리석으로 황금 색조를 띠고 있어 커다란 보석처럼 보인다. 외벽의 아랫부분에는 띠장식이 있고 내벽의 윗부분은 사이프러스들 틈에 끼여 아름답게 핀 꽃들로 장식되어 있다.

사이프러스는 전통적으로 페르시아 시에서 죽음과 영원을 상징하는 나무이기 때문에, 인도의 무덤에 이 나무가 반복적으로 사용되었다는 사실은 페르시아 문학이 무굴 제국에서 하나의 규범처럼 여겨졌다는 점을 증명해준다.

1640년대에 샤 자한이 델리에 세운 붉은 요새의 알현실에 놓인 옥좌 뒤의 벽도 상감세공한 대리석 벽판으로 장식되어 있다. 오르페우스가 수금을 켜는 모습이 그려진 대리석 벽판은 피렌체 회화에서 영향받은 것이 틀림없으며, 이와 함께 무굴 제국의 전통적인 동물이라 할 수 있는 물총새와 잉꼬 장식이 어우러져 있다.

이 시기에 인도에 전래된 새로운 보석세공법의 하나는 법랑 처리였다. 말하자면 금속산화물로 색을 낸 유리질 반죽에 열을 가해 금속에 고정시키는 기법이었다. 그러나 법랑은 균열이 일어나고 유리처럼 깨질 수 있었기 때문에 초기 작품은 거의 전하지 않지만, 이 기법은 무굴 제국의 궁중에서 일하던 유럽의 세공인들에 의해서 17세기 초에 전해진 것이 거의 틀림없다. 인도의 장인들은 이 기법을 즉시 받아들여 반지에서 옥좌에 이르기까지 폭넓게 적용했다.

반투명한 초록색 바탕에 역시 반투명한 노란색과 분홍색으로 세밀한 부분을 강조하고 흰색으로 격자무늬를 그려 넣은 뚜껑이 있는 조그만 항아리(그림221)는 인도의 장인들이 법랑 기법을 신속히 습득해서 건축 장식(그림151), 필사본의 채식(그림175), 카펫의 문양(그림207)에 이를 어떻게 응용했는가를 잘 보여준다. 뚜렷하고 풍부한 색과 정교한 무늬로 유명한 인도의 법랑은 아그라와 델리 그리고 자이푸르에 있던 황실 작업장에서 만들어진 것으로 여겨진다.

보석으로 다른 물건을 장식해온 전통은 금세공인의 기법과 보석세공인의 기법을 포괄하고 있지만, 후기시대에 금속세공의 전통은 금속세공

인의 몫이었을 뿐이다. 사파위 왕조의 이란에서 일부 금속세공인들은 중기에 전성기를 맞았던 상감세공기법을 사용한 황동의 전통(제8장 참조)을 16세기 초까지 이어가고 있었다. 그러나 이 시기에 가장 인기 있던 기법은 조판이었다. 조판술은 1540년대 이란에서 나타난 새로운 형태의 램프에 주로 사용되었다. 높은 원통형의 받침에 횃불을 꽂아놓는 형태인데, 횃불에는 기름통이 달려 있어 막대기에 매달아 사용할 수도 있었다.

대부분의 원통형 받침이 나중에 촛대로 바뀌었기 때문에, 횃불받침은 오랫동안 촛대로 잘못 불렸다. 받침과 횃불이 원형대로 상트페테르부르크에 보존되어 있는 한 예에서 정확한 조립 방식이 확인된다(그림222). 받침과 횃불 모두에 하지지 첼레비라는 소유자와 987년(기원후 1579~80)이라는 제작 시기가 새겨져 있다. 이 횃불받침은 보브린스키 백작, 즉 이 받침보다 400년 전에 만들어진 상감세공된 물통(그림138)을 사들인 사람의 손에 넘어간 후, 그 물통과 마찬가지로 결국 에르미타슈 미술관의 소장품이 되었다.

횃불받침의 표면은 아라베스크와 글이 새겨진 상자와 띠로 가득하다. 전체적인 윤곽은 시구가 상자 안에 수평으로, 때로는 대각선으로 씌어진 필사본을 본뜬 것이다. 한편 횃불받침에 새겨진 글은 페르시아 문학에서 인용한 것이다. 이티마드 알 다울라의 무덤을 장식하는 데 사용된 사이프러스가 무엇인가를 상징하듯이, 촛불을 찾아 날아드는 나방과 하

나님을 간구하는 인간의 영혼을 비유하는 듯한 구절이 새겨져 있다.

열기를 찾아 날아온 나방은 촛불에 달려들어 결국 온몸을 불사르는 슬픈 죽음을 맞는다. 수피교도는 이런 모습을 파나('절멸')라는 개념이 시각적으로 표현된 것이라 여겼다. 페르시아 시에서는 이런 비유가 다반사다. 횃불받침에 새겨진 시구들은 아래 인용한 사디를 비롯해서 유명한 페르시아 시인들의 작품에서 조금씩 발췌한 것이다.

> 내 눈이 잠들지 못했던 밤, 난 그 밤을 영원히 잊지 못하리
> 나방이 촛불에 속삭이는 소리를 들었던 밤.
> "나는 불꽃과 사랑에 빠져 불꽃에 안겨 죽으리라.
> 그런데 그대가 자신의 몸을 태우며 슬퍼할 이유가 무엇인가요?"

221
왼쪽 위
뚜껑이 있는
항아리,
인도,
1700년경,
법랑을 입힌 금,
높이 14cm,
클리블랜드 미술관

222
왼쪽 아래
횃불받침,
이란,
1579~80,
구리합금,
높이 41cm,
상트페테르부르크,
에르미타슈 미술관

주로 횃불받침에 새겨진 이런 시구들은 글을 읽고 쓸 줄 아는 사람들에게 즐겨 암송되었을 것이다. 따라서 일부 횃불받침에서 소유자의 이름과 제작 시기를 기록하는 칸이 공란으로 남아 있는 것은 이 공예품이 판매용으로 만들어진 것이며, 거래가 있은 후에 소유자의 이름과 구입 날짜를 덧붙이도록 배려한 것이라 여겨진다. 사파위 왕조 시대에 생산된 사발 가운데 페르시아의 시구와 나란히 아르메니아의 시구가 새겨진 것들이 있었다. 에스파한의 남쪽에 아바스가 새로 건설한 신줄파로 이주한 아르메니아 공동체의 주요 인사들이 주문한 것이거나 그들이 직접 만든 것이라 여겨진다(제8장 참조).

후기에 유행한 또 하나의 금속공예기법은 비금속 합금을 다른 재료로 덧씌우는 방법이다. 이 기법은 조리기구나 식기에서 구리의 독성을 방지하려는 실리적인 이유만이 아니라 귀금속처럼 보이게 하는 장식 효과도 있었다. 표면을 은백색으로 만드는 주석도금이 주된 방법이었다. 이 방법은 티무르 왕조의 이란에서 사용되었던 것이지만 사파위 왕조 시대에도 즐겨 사용되었다.

또한 은뿐만이 아니라 구리까지 사용한 도금은 오스만 제국에 가장 많이 보급되었다. 도금한 구리(간혹 톰바크라 불린다)는 램프, 사발, 물주전자(그림223), 촛대에 사용되었다. 도금한 구리로 만든 실용품은 대부분 홈처럼 팬 주름이나, 꽃과 아라베스크로 세밀하게 장식했지만 촛대

는 예외였다. 오스만의 모스크에서는 미라브의 양쪽에 촛대를 세우는 경우가 많았다. 특히 키블라 벽을 덮은 반짝이는 유약 타일들 앞에 놓였을 때 표면이 매끄러워야 빛을 효과적으로 반사하지 않았겠는가.

17세기에 인도에서도 특색 있는 금속공예기법이 발달했다. 인도의 중남부에 위치한 데칸 고원 지역의 도시, 비다르에서 이 기법이 유래했다는 가정 아래 그 도시의 이름을 따서 비드리 상감세공(Bidri ware)으로 알려진 것이다. 비드리 상감세공은 대략 이렇게 만들어졌다.

구리와 주석과 납을 아연과 혼합해서 만든 합금으로 주조하고 은이나 황동, 때로는 금으로 상감세공한 후, 염화암모니아를 함유한 진흙으로 코팅한다. 그 후 코팅을 벗겨내고 윤이 나도록 닦아내면, 모재(母材)는 검은색으로 변하고 반짝이는 상감은 박(薄)을 형성하게 된다. 이렇게 만들어진 비드리 상감세공에는 17세기 말부터 데칸 고원 지역의 고유한 그림을 담았다. 따라서 이 기법은 이 지역에서 17세기 초부터 발전되었으리라 여겨진다.

18세기쯤에는 북인도의 여러 지역이 이 기법을 받아들여 사발, 항아리, 접시, 뚜껑이 달린 상자 등 다양한 형태의 공예품을 만들었지만, 가장 흔한 것은 대마초나 담배에 사용된 수연통 받침이었다(그림224). 이 받침은 둥글거나 종 모양이었으며, 공작의 깃털 비슷한 무늬나 꽃무늬로 장식되었다. 대마는 수천 년까지는 아니지만 수백 년 전부터 데칸 고원 지역에서 재배된 반면에, 담배는 16세기와 17세기에 유럽과 극동과 이슬람 땅에 전해진 식물이다.

이란과 인도에서 수연통 받침이 자주 발견되는 것으로 판단하건대 흡연은 빠른 속도로 확산되었던 것 같다. 수연통 받침은 불을 다루는 예술의 일부라는 사실을 증명이라도 하듯이 금속만이 아니라 유리와 도자기로도 만들어졌다.

18세기와 19세기가 되면서 유럽의 열강들이 이슬람 땅에 들어와 무역기지를 세우고, 그 일대를 식민지나 보호국으로 삼았다. 오스만 제국과 카자르 페르시아는 식민지가 되지는 않았지만 국력의 쇠퇴로 유럽의 열강에 점점 예속되어갔다. 그때부터 이슬람 땅이 산업화한 유럽 공장의 원료 공급처인 동시에 그곳에서 생산된 직물과 도자기와 식탁용 칼붙이의 시장이 되면서 이슬람의 전통적인 공예산업은 사양길로 접어들었다.

223
물병,
터키,
16세기,
주석도금한
구리,
높이 24cm,
뉴욕,
메트로폴리탄
미술관

유럽인 여행자들의 기록에 따르면 18세기에도 마이센 자기가 오스만 제국의 곳곳에서 사용되었다고 한다. 실제로 세브르의 자기 공장을 본떠 황실 자기 공장이 1820년대 이스타불에 세워지기도 했다. 1790년에 인도의 푸네를 방문한 영국의 한 화가는 금시계, 채색된 창유리, 찻주전자, 실크 양말, 피아노 등의 유럽 제품을 그곳 시장에서 볼 수 있었다는 기록을 남겼다.

여행자들은 고향으로 돌아갈 때마다 이슬람 땅의 전통적인 양식과 기법으로 만든 공예품을 기념품으로 가져갔다. 이런 수공예품들은 유럽에서 공예의 기계화에 대한 반동으로 시작된 '미술공예운동'(Arts and Crafts Movement)의 창시자인 윌리엄 모리스에게 큰 찬사를 받았다.

모리스는 사우스켄징턴 박물관(현재 빅토리아 앨버트 박물관)을 설득해서 2,000파운드를 투자해 아르다빌 카펫(그림193)을 구입하게 했던 주역이다. 또한 20세기로의 전환점에 인도 총독을 지낸 커즌 경은 카이로를 방문했을 때 맘루크 왕조의 금속공예품에 매료되어 그 자리

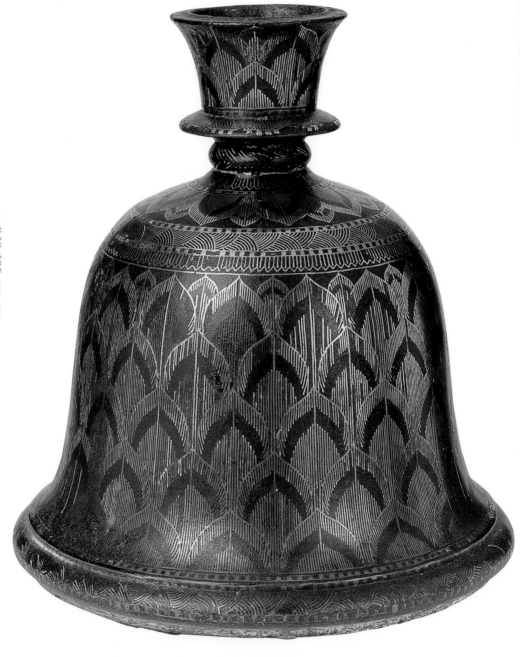

에서 램프 하나를 구입했으며, 나중에 그 램프를 타지마할에 선물로 기증했다.

식민지 정책, 산업화, 현대화 등의 폐해에도 불구하고 전통적인 공예는 이슬람 땅에서 꿋꿋하게 이어졌다. 지금은 대부분의 사람들이 알루미늄 항아리와 냄비, 듀럴렉스 유리, 극동에서 대량 생산된 도자기를 사용하고 있지만 전통적인 공예품을 여전히 사랑하며 아끼고 있다. 게다가 가장 이익을 많이 남기는 장사가 관광객을 상대로 하는 것이다.

이슬람 땅을 찾아와 부산스런 시장에서 망치로 두드려 편 구리나 황동으로 만든 접시, 산뜻한 색상의 도자기 등을 한 점이라도 사지 않고 맨손으로 놀아가는 관광객은 거의 없기 때문이다.

224
수연통 받침,
데칸 고원(?),
18세기 중반,
아연도금,
높이 17cm,
런던,
빅토리아
앨버트 박물관

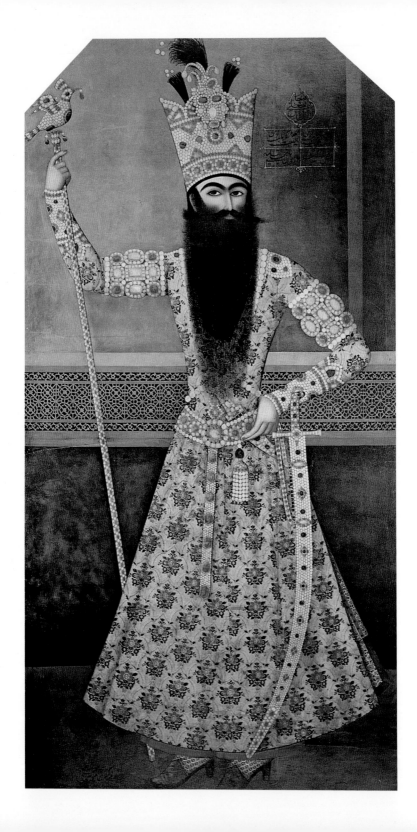

이슬람 땅의 곳곳에서 전통적인 건축, 제책, 직조, 화예(火藝)는 19세기와 20세기 초에 최악의 지경에 이르렀다. 경제와 정치의 중심축이 이슬람 땅에서 서유럽으로 넘어갔기 때문이다. 16세기 이후 프랑스의 식민지가 된 북아프리카부터 영국의 식민지가 된 인도까지 유럽의 세력이 몰려오면서 이 지역의 전통적인 공급 및 생산 체제가 붕괴되기 시작했다. 그리고 19세기에는 유럽의 직물과 도자기 같은 제품이 근동과 인도 시장을 휩쓸면서 전통적인 수공업 체제에 치명타를 가했다. 물론 예외도 있었지만 유럽의 식민지 지배자들은 전통예술품을 전리품으로 약탈해갈 뿐 전통예술의 진작에는 일말의 관심도 없었다. 그러나 19세기 말부터 이슬람 미술품에 대한 새로운 평가와 더불어 유럽인들은 이슬람 미술품의 진수를 본격적으로 수집하기 시작했다.

대부분의 이슬람 땅에서 오랜 전통을 지닌 건물, 즉 모스크와 마드라사와 카라반사리 등과 같은 건물들을 새로이 건설할 돈도 없었지만 그럴 필요도 없었다. 소수의 건물이 세워지기는 했지만 전통적인 형태를 그대로 답습했을 뿐이다.

예를 들어 아르메니아 출신으로 오스만 제국의 군인이 되어 1805년부터 1848년까지 이집트의 통치자가 되었던 무하마드 알리는 카이로 시내를 굽어보는 요새 위에 거대한 모스크를 세웠다. 이스탄불 출신의 그리스인이 설계한 것으로 여겨지는 이 모스크는 고딕식 격자창으로 장식된 낮은 시계탑과 무어인의 아라베스크 같은 유럽식 요소들을 오스만 양식의 모스크에 산만하게 짜깁기한 것에 불과하다. 무슬림은 태양의 위치를 보고 기도시간을 판단했기 때문에 시계는 기도시간을 결정하는 데 불필요한 것이었지만, 루이 필리프가 이집트의 오벨리스크를 파리로 가져와 콩코르드 광장에 세우게 해준 것에 대한 보답으로 1846년에 선물한 것이 바로 이 시계탑이다.

이슬람 땅의 지배계급은 유럽 예술의 색다른 멋을 높이 평가했지만 유

럽 예술은 그들의 전통과 거의 관계가 없었다. 가장 색다른 예술세계는 캔버스에 그린 유화였다. 유화는 17세기 말에 이란에 전해졌지만 카자르 왕조(1779~1924) 시대에 페르시아 양식과 유럽 양식이 결합된 독특한 양식의 회화로 발전했다. 파스 알리 샤(재위 1779~1834)는 왕국의 이미지를 고쳐시키는 데 예술의 중요성을 깨닫고 있었다. 그래서 그는 왕국의 곳곳에 세운 수많은 궁전의 벽을 장식해줄 벽화와 캔버스화를 쉴 새 없이 주문했다. 궁정화가 미르 알리가 그린 실물 크기의 초상화(그림225)도 이때 그려진 것이다.

캔버스화는 주로 국왕의 전신 초상화로, 국왕의 멋진 검은 수염과 훗날 이란에서 대관식 때 착용한 왕관이나 왕홀 등의 기초가 된 레갈리아가 주된 초점이었다. 한편 아브달라 한이 1812년부터 1813년에 테헤란의 니가리스탄 궁을 장식하기 위해서 그린 벽화에는 실물 크기로 118명의 조신들과 성장(盛裝)을 한 군주가 묘사되어 있었지만, 안타깝게도 그 벽화는 소실되고 말았다. 이슬람 이전 시대의 아케메네스 왕조와 사산 왕조를 지배한 통치자들처럼 파스 알리 샤도 바위에 그의 초상을 새겨두었으며, 7세기에 아랍이 이란을 정복한 이후 처음으로 주화에도 그의 초상을 새기게 했다.

새로운 유형의 표현방식에 대한 수요를 맞추기 위해서 카자르 왕조는

화가들을 유럽으로 유학 보냈다. 유명한 화가 가문인 가파리 가문의 아불 하산 무스타우피 가파리는 1770년대부터 1800년대까지 수채화와 수묵화로 유명했다. 그의 종손(從孫), 아불 하산 가파리(활동 1850~66)는 이탈리아로 유학을 다녀온 후 계관화가가 되었고 미술학교를 세웠다. 카자르 왕조의 가장 위대한 화가였던 그는 사니 알 물크('왕국의 명인')라는 칭호를 하사받아, 보통 그 이름으로 알려져 있다. 그가 도입한 유럽의 사실주의적인 화풍은 카말 알 물크('왕국의 극치')로 알려진 그의 조카 무하마드에게 전해졌고, 무하마드는 훗날 20세기 전환점에서 이란의 가장 유명한 화가가 되었다.

회화에 대한 기호는 카자르 왕조의 이란에서 널리 확산되어 푸근하고 감상적인 분위기를 띤 조그만 그림들에 대한 수요가 적지 않았다. 상자, 거울, 필통 등 금속이나 목재나 혼응지(混凝紙)로 만들어진 조그만 공예품에 새와 꽃과 사람을 그린 후 법랑이나 바니시(래커와는 다른 것)를 칠했다. 당시 회화의 입지는 화가나 화가 가문의 이름과 이력이 많이 남아 있는 것에서 충분히 짐작된다.

예를 들어 에스파한의 이마미 가문은 붓꽃과 장미 등 꽃을 사실적으로 묘사한 거울 상자(그림226)처럼 그림을 그리고 바니시 처리한 공예품들에 적어도 열다섯 명의 이름을 남겼다. 특히 1867년 파리 전시회에 출품하려고 리자 이마미가 1866년에 그림을 그린 거울 상자를 런던의 사우스켄징턴 박물관은 1869년에 페르시아 수공예품의 대표작이라며 사들였다.

이란과 달리 오스만 제국에서는 유화가 유럽적 오리엔탈리즘을 충실히 따르는 경향을 보였다. 투르크 화가들은 파리의 에콜데보자르(Ecole des Beaux-Arts)로 유학해서 귀스타브 불랑제와 장 레옹 제롬처럼 저명한 오리엔탈리스트 화가들에게 유화를 배웠다.

예를 들어 총리대신 이브라힘 에드헴 파샤의 아들 오스만 함디(1842~1910)는 1857년에 파리로 유학을 떠나 1868년에 이스탄불로 돌아온 후 여러 공직을 거치면서도 화가의 길을 계속 걸었다. 1881년 그는 고고학적인 유물들을 전시한 토프카피 궁의 오스만 황실 박물관장이 되었고, 1883년에는 이스탄불에 미술학교(Fine Arts Academy)를 세워 초대 교장이 되었다. 유럽에서도 종종 전시되었던 그의 그림은 설화적인 장면

226
리자 이마미,
거울 상자,
이란,
1866,
판지에 안료와
바니시,
27.3×17.5cm,
런던,
빅토리아
앨버트 박물관

과 초상화를 오스만 제국의 사람들에게 생생하게 보여주었다.

오스만 제국의 마지막 술탄이 1922년에 물러난 후 2년 동안 칼리프로 지명되었던 아브둘메지드(1868~1944) 왕자는 초상화와 풍속화에 뛰어난 솜씨를 보여준 내성적인 인물이었다. 그의 대표작으로 현재 이스탄불 미술관에 전시되어 있는 「사라이의 베토벤」은 베토벤의 흉상 앞에서 연주하는 피아노 3중주단을 묘사하고 있으며, 화가 자신도 청중의 한 사람으로 등장한다. 칼리프로서 세계 무슬림 공동체의 명목상 지도자로 잠시 군림하기는 했지만, 그의 그림은 이슬람 미술의 오랜 전통에서 크게 벗어나 있다. 요컨대 그와 같은 시대를 살았던 많은 예술가들은 과거의 전통을 거부하고, 유럽 문화의 적극적인 수용을 진보라고 해석했던 것이다.

회화처럼 유럽 건축도 19세기 내내 오스만 제국에서 커다란 반향을 불러일으켰다. 병사(兵舍)와 같은 유럽식 건축물이 전통적인 형태의 군용건물 대신 지어졌다. 제도가 유럽화하면서 강이나 바다를 마주보는 궁이나 기차역 같은 유럽 양식의 건물들이 이스탄불에 주재한 유럽인들이나 해외에 유학을 다녀온 오스만인들에 의해 설계되었다.

예를 들어 크리코르 발리안(1767~1831)은 오스만 제국을 위해 봉직한 아르메니아의 건축가 가문 출신이었다. 가족 중에서 처음으로 유럽에 유학간 그는 별장과 모스크를 유럽식으로 설계했으며, 그 양식을 그의 아들과 손자가 계속 이어갔다. 19세기 말에는 민족주의적인 건축양식에 대한 관심이 증대되기 시작했다. 처음에는 동양적인 요소를 유럽적인 틀에 적용하는 정도였지만 다음 세대의 건축가들은 아나톨리아의 건축에서 고유한 전통을 찾으려고 노력을 기울였다. 이집트의 건축가이자 건축이론가였던 하산 파티(1890~1989)도 이런 흐름을 받아들여 룩소르 근처의 신(新)구르나 마을(그림227)을 맘루크 카이로의 석조 건물이 아니라 이집트 농촌에서 흔히 볼 수 있는 고유한 흙벽돌 건물들의 세계로 탈바꿈시켰다(1945).

제2차 세계대전 후, 유럽의 국제주의 양식이 개발 프로젝트에서 앞다투어 채택되었다. 이슬람의 전통이 강한 지역도 이런 열풍에서 안전할 수 없었다. 예를 들어 인도는 1947년 분할 이후 새로운 도시를 건설해야 했다. 이때 라호르가 파키스탄에 속하게 되자, 인도령 펀잡 지방의 새

수도로 지정된 찬디가르의 설계가 프랑스의 건축가 르 코르뷔지에 (1887~1965)에게 맡겨졌다. 또한 나중에 방글라데시가 된 동파키스탄의 수도 다카에 세울 정부 건물들의 설계는 미국의 건축가 루이스 칸 (1901~74)에게 맡겨졌다. 두 경우 모두 인도의 고유한 건축양식은 거의 찾아볼 수 없다.

1973년 원유 가격의 상승으로 이슬람 국가들이 그야말로 벼락부자가

227
하산 파티,
모스크와
미나레트,
신구르나,
1945,
이집트

되면서 이슬람 땅의 건축도 다시 전성기를 맞았다. 거의 전지역에서 웅대한 개발 프로젝트가 착수되었다. 신공항, 매년 메카와 메디나를 찾는 수백 만의 순례자들을 위한 편의시설, 에어컨 시설이 갖추어진 쇼핑몰, 태양과 바다를 찾는 유럽 휴양객들을 위한 별장들이 세워졌다. 양적인 변화만이 아니라 질적인 변화도 있었다. 오스만 양식의 모스크를 단순히 철근 콘크리트 건물로 짓기도 했지만, 20세기의 종교적 체험을 숭고하게 표현해 보인 건축물도 있었다. 이슬람 땅에 건축의 새로운 전통을 창조하려는 의욕을 고취시키기 위해서, 이슬마일파 무슬림의 지도자였던 아가 한의 이름을 딴 재단은 1977년부터 건축상을 제정해 3년마다 시상하고 있다.

1983년의 수상작품은 보스니아의 비소코에 세워진 셰레푸딘의 화이트 모스크다. 사라예보 대학의 건축학과 교수인 즐라트코 우글리엔이 설계한 이 모스크는 1980년에 완공되었다. 전통적인 붉은 지붕의 집들을 이웃으로 아늑하게 자리잡은 이 모스크는 철근 콘크리트, 석회화, 목재, 유리 등을 대담하게 사용해서 전통적인 요소와 현대적인 요소를 절묘하게 결합시킨 건물이었다. 1970년대 말 비소코에 무슬림 공동체가

늘어나고 종교를 강화하려는 유고슬라비아의 정책이 맞물리면서, 우글리엔은 오스만 양식에 근원을 둔 지역 전통을 되살리는 방식으로 모스크를 설계했던 것이다. 모스크는 도서관과 강연장과 사무실을 갖춘 복합단지로 건설되었다. 그러나 우글리엔은 이 모스크 단지의 건설을 가능케 한 힘이 결국 이 모스크를 파괴하게 될 줄은 꿈에도 몰랐을 것이다. 이 멋진 건물도 1990년대 보스니아 내전으로 잿더미가 된 수많은 건물 중의 하나가 되었다.

이슬람 땅 전역에서—전통적인 이슬람 땅에서나, 새로이 이슬람을 받아들인 땅에서나—예술가들은 다른 직업인들과 마찬가지로 20세기에 충실하면서도 물려받은 유산에 충실하라는 상충되는 요구에 직면하고 있다. 그래서 아랍서체에서 돌파구를 찾아 서체를 추상표현주의나 3차원의 현대 조각과 밀접히 관련된 기법으로 변형시키는 예술가들이 있는가 하면, 이슬람 미술에서 1천 년의 전통을 이어온 아라베스크와 기하학적인 문양을 캔버스화의 주제로 삼는 예술가들도 있다. 그러나 1,400년 동안 꽃피었던 이슬람 미술의 수공예적인 전통에 눈을 돌리려는 '현대' 예술가는 아쉽게도 극소수에 불과하다.

용어해설 · 주요왕조 소개 · 주요연표 · 권장도서 · 찾아보기 · 감사의 말 · 옮긴이의 말

용어해설

다주식 건축(Hypostyle, 그리스어로 '기둥들 위에 얹다'라는 뜻인 hupostulos에서 파생) 천장이나 지붕을 많은 기둥으로 지탱하는 건축양식. 이 건축양식은 특히 초기 이슬람 시대에 대모스크에 주로 사용되었다.

라마단(Ramadan, 아랍어) 회교력의 아홉번째 달로, 이 기간에 무슬림은 일출부터 일몰까지 단식하며 물조차 마시지 않는다. 이 단식은 모든 무슬림이 지켜야 할 다섯 의무 가운데 하나다.

랑파(Lampas) 두 벌의 씨실과 날실을 사용해서 바탕과 문양을 따로 짜는 직조법. 명주실과 금을 입힌 실로 화려한 천을 직조해내기 위해서 11세기부터 사용되었다.

마드라사(Madrasa, '학습공간'을 뜻하는 아랍어) 일종의 신학교. 마드라사는 중기시대에 정통 이슬람 교리를 확산시키기 위해서 주로 **수니파**에 의해서 세워졌다.

마크수라(Maqsura, 아랍어) 모스크에서 미라브 근처에 칸막이로 구분된 구역으로 통치자 또는 통치자를 대리한 사람을 위한 곳이다.

모스크(Mosque, '엎드리는 곳'을 뜻하는 아랍어 masjid에서 파생) 무슬림이 모여 예배드리는 곳이다.

무슬림(Muslim, '하나님에게 순종하는 사람'을 뜻하는 아랍어) 이슬람교의 율법을 따르는 사람.

무카르나스(Muquarnas, 아랍어) 아랫단부터 층층이 돌출된 벽감 모양의 요소로 열(列)을 이룬 것. 종유석에 비유되는 장식기법으로 중기시대부터 이슬람 건축의 독특한 특징의 하나가 되었다.

미나레트(Minaret) 아랍어로 '빛이 있는 곳'을 뜻하는 마나라에서 파생. **모스크**에 부속된 높은 탑으로 신도들을 기도소로 불러들일 목적으로 세워졌다.

미라브(Mihrab, 아랍어) 모스크에서 무슬림이 기도하는 방향인 메카를 향해 있는 벽에 움푹 들어가게 만들어진 일종의 벽감.

민바르(Minbar, 아랍어) 설교자나 공동체의 지도자가 금요 기도회에서 사용한 **모스크**에 마련된 설교단으로 계단이 있다.

바스말라(Basmala, '자비롭고 인정 많은 하나님의 이름으로'를 뜻하는 아랍어 b'ism allah al-rahman al-rahim에서 파생) 무슬림이 말이나 행동을 시작하면서 간구하는 일종의 주문.

바자(Bazaar, '시장'을 뜻하는 페르시아어 bazar에서 파생) 주로 작은 상점들이 양쪽에 늘어선 형태로 덮개가 있는 도로와 안마당으로 연결된다.

베르베르인(Berber) 북아프리카의 원주민.

비잔틴(Byzantine, 문자 그대로 해석하면 '비잔티움에서'라는 뜻. 콘스탄티노플과 이스탄불의 옛 이름) 콘스탄티누스가 수도를 콘스탄티노플로 옮긴 330년부터 오스만 투르크에게 점령당한 1453년까지 계속된 동로마 제국을 가리킨다.

사선 양식(Bevelled style) 추상화시킨 식물을 사선, 도는 비스듬히 경사지게 깎아내는 돋을새김 장식기법으로 9세기 이후로 많은 분야에서 사용되었다.

수니파(Sunni, 아랍어에서 '무하마드의 길'을 뜻하는 아랍어 sunna에서 파생) 네 이슬람 '정통' 율법학파 가운데 하나를 추종하는 무슬림.

수피교(Sufi, '양모'를 뜻하는 아랍어 suf에서 파생. 수피교도들이 형편없는 양털 망토를 걸치고 다닌 데서 유래) 종교를 개인적인 차원에서 접근한 신비주의자들로 이슬람 사회가 공동체화되면서 점점 중요한 위치를 차지했다.

시무르그(Simurgh, 페르시아어) 페르시아 신화에 등장하는 전설적인 동물로 사자 얼굴을 한 새다.

시아파(Shiite, '당' '파당'을 뜻하는 아랍어 sh'a에서 유래) 무슬림 공동체의 지도권이 예언자 무하마드에서 사위인 알리를 거쳐 그 후손들에게 전해졌다고 믿는 무슬림.

아라베스크(Arabesque) 10세기부터 이슬람 미술에 자주 사용된 장식 모티브. 초목의 줄기와 잎과 덩굴 등 자연의 것을 바탕으로 무한히 반복되는 기하학적인 문양으로 배열된다.

아미르(Amir, 아랍어) 왕자나 제후

아부(Abu, '……의 아버지'를 뜻하는 아랍어) 아부 자이드(자이드의 아버지)처럼 장자의 이름이나, 아부 만수르(승리의 아버지)처럼 경칭과 조합해서 무슬림의 이름에 많이 쓴다.

아브드(Abd, '……의 종 또는 노예'를 뜻하는 아랍어) 아브드 알라(하나님의 종), 아브드 알 말리크(왕[즉 하나님]의 종), 아브드 알 라만(자비로운 자의 종)처럼 하나님을 가리키는 명칭과 조합해서 무슬림의 이름으로 자주 쓴다.

알라(Allah, '유일하신 신'을 뜻하는 아랍어) 하나님

알리 이븐 아부 탈리브(Ali ibn Abu Talib) 예언자 무하마드의 사촌. 무하마드의 딸 파티마와 결혼했다. 이슬람으로 개종한 최초의 인물로 여겨지며 4대 칼리프(656~61)로 봉직하던 중에 암살당했다. 시아파는 그의 후손을 섬긴다.

이븐(Ibn, '아들'을 뜻하는 아랍어). 아마드 이븐 툴룬(툴룬의 아들 아마드)처럼 아버지의 이름과 연결시키기 위해 주로 사용하는 아랍어 이름. 때때로 이븐 툴룬처럼 본인의 이

름을 생략하고 쓰기도 한다. 변형되어 빈(bin), 벤(ben)이라 쓰기도 하며 여자에게는 빈트(bint)를 쓴다.

이슬람(Idlsm, '하나님에게 순종'을 듯하는 아랍어) 가장 마지막에 탄생한 유일신 종교. 예언자 무하마드의 계시로 시작되었으며 무슬림에 의해 전파되었다. 이슬람이라는 단어는 종교만이 아니라 이슬람교와 관련된 사회와 문화까지 포괄한다.

이완(Iwan, 일종의 방을 뜻하는 페르시아어 ayvan에서 유래) 한쪽으로 출입구가 있는 볼트 천장의 공간. 고대 근동 지역의 건축물에서 흔히 볼 수 있는 형태이며 이슬람 건축에서도 공통적으로 사용되었다. 대부분의 경우 이완의 출입구는 안마당으로 연결되어 있었다.

카라반사리(Caravansary, 페르시아어로 '대상'을 뜻하는 caravan과 '집'을 뜻하는 saray의 합성어) 대상을 위한 여관. 1층에는 중앙 안마당을 중심으로 마굿간과 창고가 있었고 숙소는 2층에 있었다.

카바(Kaaba, '입방체'를 뜻하는 아랍어 ka'ba에서 유래) 메카의 하람 모스크 중앙에 서 있는 정육면체의 구조물로 이슬람교도들은 메카의 이곳을 향해 기도한다.

칼리프(Caliph, '후계자' 또는 '추종자'를 뜻하는 아랍어 khalifa에서 유래) 예언자 무하마드가 세상을 떠난 632년 이후 이슬람 공동체의 지도자들에게 주어진 명칭.

코란(Koran, '계시' 또는 '암송'을 뜻하는 아랍어 qur'an에서 유래) 무하마드에게 계시된 하나님의 말씀. 무슬림은 코란을 이슬람 율법의 근원이라 생각한다.

콜로폰(Colophon) 필사본의 끝에 씌어진 필경사, 제작 시기와 장소 등에 대한 정보.

쿠파체(Kufic) 이라크의 쿠파 시에서 유래. 각진 형태를 지닌 이 서체는 초기 이슬람 시대에 자주 쓰였다.

키블라(Qibla, 아랍어) 기도하는 방향. 무슬림은 메카의 **카바**를 향해 기도한다.

티라즈(Tiraz, 자수라는 뜻의 페르시아어) 국영 작업장에서 생산된 글이 새겨진 천으로 통치자가 조신들에게 나눠주었다. 의미가 확대되어 그런 천에 새겨진 글을 의미하기도 한다.

하디스(Hadith, '말씀' 또는 '낭송'을 뜻하는 아랍어) 예언자 무하마드의 삶과 행동과 말씀을 기록한 성전(聖傳). 이슬람 율법에서 코란 다음의 위치를 차지한다.

히즈라(Hijra, '이주'를 뜻하는 아랍어. 헤지라라고도 한다) 무하마드가 메카에서 메디나로 이동한 622년을 뜻한다. 회교력은 이해부터 시작된다.

하즈(hajj, '순례'를 뜻하는 아랍어) 모든 무슬림에게 주어진 다섯 의무 가운데 하나. 평생에 적어도 한 번은 메카를 순례해야 한다. 메카의 순례를 마친 사람은 하지라는 호칭을 얻는다.

주요왕조 소개

[]속의 숫자는 그림 번호를 가리킨다.

나스르 왕조(Nasrid) 에스파냐를 지배한 마지막 무슬림 왕조(1230~1492). 나스르 왕조의 술탄들은 그라나다의 알람브라 궁[2, 71, 73, 98-100]을 거점으로 에스파냐를 통치했다. 그들이 만들어낸 러스터 도기와 직물[116]은 유럽 전역에서 크게 호평받았다.

델리 술탄국(Sultanate) 1206년부터 1555년까지 델리에서 북인도를 통치한 술탄의 여섯 왕조로 이슬람을 북인도에 전파했다. 그들의 예술, 특히 건축[78-80]과 제책은 북인도적인 요소와 페르시아적인 요소를 결합한다.

맘루크 왕조(Mamluk) 원래 투르크계 또는 체스케스계 노예(아랍어 mam-luk는 '노예'를 뜻한다)였던 술탄들로, 1250년부터 1517년까지 이집트, 시리아, 아라비아를 지배했다. 그들의 수도였던 카이로는 중세 세계에서 가장 큰 도시 가운데 하나가 되었고, 바그다드가 몽골에게 점령당한 후에는 아랍·이슬람 문화권의 중심지가 되었다. 맘루크 왕조의 통치자들은 카이로에 많은 건물, 특히 그들의 영묘[94-96]가 포함된 복합단지를 세웠을 뿐만 아니라, 그 건물들을 화려한 부속물로 치장하고 『코란』의 필사본[108, 148-149]을 만드는 데 심혈을 기울였다.

무굴 제국(Mughal) 1526년부터 1857년까지 인도를 통치한 황제들의 왕조. 그들이 몽골의 후예를 자처한 까닭에 무굴이라 불렸다. 후기시대의 이슬람 제국들 가운데 가장 부유하고 강력한 나라였던 까닭에 무굴 제국은 붉은 사암과 흰 대리석으로 세운 거대한 궁궐과 영묘 그리고 언제나 푸른 정원들[3, 151, 172-174]로 유명했다. 그들은 삽화가 있는 필사본[175, 186-187], 화려한 직물

[192, 206-209], 그리고 아름다운 보석들로 장식한 공예품[219-221]을 만들어냈다.

사파위 왕조(Safavid) 1501년부터 1732년까지 이란을 통치한 샤의 왕조로 시아파를 국교로 삼았다. 수도인 에스파한[154, 160-169]은 옷감과 직물을 생산해서 국제적으로 거래하는 중심지가 되었다[193-198]. 이 시대에 제작된 삽화가 있는 필사본[152, 181-182]은 역사상 최고의 것으로 평가받는다.

셀주크 왕조(Seljuq) 1038년부터 1194년까지 이란을 통치한 중앙아시아 출신의 투르크 왕조로, 그들의 다른 분파는 아나톨리아를 1077년부터 1307년까지 통치했다. 중기에 막강한 힘을 휘둘렀던 셀주크 왕조는 동이슬람 지역의 예술과 건축을 주도했다. 예를 들어 네 이완의 건축구조는 보편적 건축구조[81-83, 92]가 되었으며, 인간과 동물을 모티브로 이용한 장식이 이 지역에서 생산된 도자기와 금속공예에 활발히 사용되었다[138-147].

아글라브 왕조(Aghlabid) **아바스 왕조**를 대신해서 800년부터 909년까지 북아프리카를 통치한 총독들의 왕조. 튀니지의 알카이라완, 즉 그들의 수도에 세운 모스크는 초기시대에 건설된 다주식 모스크 가운데 가장 보존 상태가 좋은 건물로 미라브, **민바르, 마크수라**[18-20] 등 정교한 부속물로 유명하다.

아바스 왕조 이라크의 주요 도시들을 거점으로 동이슬람 땅을 749년부터 1258년까지 지배한 칼리프들의 왕조이지만, 10세기에 들면서 지방 통치자들에게 많은 핍박을 받았다. 수도인 바그다드는 한때 대서양에서 인도양까지 지배한 거대한 제국의 중심이었다. 아바스 왕조의 예술품은

거의 전해지지 않지만[49-51, 57-58], 이 왕조가 남긴 예술의 유산은 바그다드에서 만들어진 화려한 공예품들에 남아 있다. 주된 후원자로는 바그다드를 세운 알 만수르(재위 754~75)와 사마라에 궁전들과 대모스크[6, 15-16, 23-25]를 세운 알 무타와킬(재위 847~61)이 있었다.

오스만 제국(Ottoman) 아나톨리아, 지중해 연안과 근동을 1281년부터 1924년까지 통치한 왕조. 후기 이슬람 왕조 가운데 가장 오랫동안 지속된 왕조로 이스탄불을 수도로 삼았다. 그들의 종교 건축물은 납을 씌운 돔 지붕과 네 모서리에 연필처럼 뾰족하게 깎은 듯이 세운 **미나레트**가 있는 돌 **모스크**가 특징이다[155-159]. 궁중 작업장은 필사본[176-179, 183-185, 191]과 직물[200-204]과 도자기[150, 211-214]를 생산했다. 특히 도자기는 꽃과 잎을 모티브로 밝게 장식한 것으로 유명하다.

우마이야 왕조(Umayyad) 최초의 이슬람 왕조(661~750). 시리아의 다마스쿠스를 수도로 삼아 칼리프의 자격으로 통치한 우마이야 왕조는 에스파냐에서 중앙아시아까지 거대한 제국을 다스렸다. 그들의 예술은 고전주의, 비잔틴, 사산 왕조를 새로운 안목으로 받아들여 종교 건물과 세속의 건물을 아름답게 꾸몄고[8-11, 13-14], 직물[49]과 금속공예[12, 30-33, 66]를 발전시켰다. 이 시대에는 아랍문자가 예술의 주된 표현 수단이었다[29, 34-36]. 아바스 왕조에게 밀려난 후 에스파냐로 피신한 일족이 코르도바에 정착하면서 756년부터 1031년까지 그곳을 통치했다.

일한국(Ilkhan) 1258년부터 1335년까지 이란을 지배한 몽골 왕조. 1258

년 바그다드를 점령해서 아바스 왕조를 멸망시킨 후, 그들은 중국 원 왕조의 속국으로서 이란의 북서쪽에 여러 도시를 건설했다[87-88]. 그들의 후원 아래 삽화와 채식이 있는 책들이 이란에서 예술의 주요한 표현 수단이 되었다.

티무르 왕조(Timurid) 대초원의 정복자 티무르(타메를란, 재위 1370~1405)의 후손이 이룬 몽골 왕조로 1370년부터 1501년까지 중앙아시아와 이란을 통치했다. 그들의 건축물은 유약 처리한 다채로운 타일로 장식되었으며[89-91], 그들의 책은 페르시아 회화에서 고전으로 여겨진다[111-114].

파티마 왕조(Fatimid) 909년부터 1171년까지 북아프리카와 이집트를 통치한 시아파 왕조. 그들의 수도였던 카이로는 정교하게 조각한 수정, 반짝이는 러스터 도자기, 직물[123, 134-135] 등 호화로운 예술품을 생산하는 중심지였다.

주요연표

[] 속의 숫자는 그림의 번호를 가리킨다.

북아프리카, 유럽, 비잔티움	근동과 이란	중앙아시아, 인도, 중국
	570년경 무하마드, 메카에서 탄생. 610년경 무하마드의 첫 계시.	
		618 중국, 당(唐) 왕조 들어섬.
	622 메디나로 히즈라.	
	632 무하마드 사망.	
	638 무슬림군, 예루살렘 정복.	
	661 우마이야 칼리프 성립(~750) 시 리아의 다마스쿠스로 천도.	
		667 아랍군 옥수스 강을 건넘.
	692 예루살렘, '바위의 돔' [8-10].	
	705 다마스쿠스, '우마이야 모스크' 착공[11, 13].	
711 무슬림, 지브롤터 해협을 건너 에스파냐 침공.		
726 비잔티움에서 성상(聖像) 논쟁 시작.		
	730년대 팔레스타인, '히르바트 알마 프자르' 궁[14]	
732 프랑스의 푸아티에 전투. 무슬 림군, 카를 마르텔에게 패배.		
	750 아바스 칼리프 왕조 들어섬(~12 58).	
		751 중앙아시아, 탈라스 전투. 무슬 림군에 중국이 패함.
756 우마이야의 후손들, 에스파냐 코르도바에 정착.		
	762 아바스 왕조, 바그다드를 수도 로 정함.	
771 샤를마뉴, 프랑크 왕국의 왕위 에 오름.		
784 '코르도바 대모스크' 착공[75].		
	796 술라이만이 만든 '물병' [67].	
800 아글라브의 후손들, 북아프리 카에 정착. 샤를마뉴, 황제로 등극		
	819 페르시아에 사만 왕조 들어섬 (~1005)	
	836 아바스 왕조, 사마라에 새 수도 건설[6, 15-16]. 알카이라완,	

북아프리카, 유럽, 비잔티움	근동과 이란	중앙아시아, 인도, 중국
	'시디 우크바 모스크' [18-20].	
	879 카이로, '아마드 이븐 툴룬 모스크' [17].	
		908 중국, 당 왕조 몰락
909 북아프리카에 파티마 왕조 들어섬(~1171).		
910 클뤼니 수도원 설립됨.		
		920년대 부하라, '사만 가문의 영묘' [84].
922 코르도바, 독립된 칼리프국이 됨.		
		960 중국, 송(宋) 왕조 들어섬.
		961 '성 조스의 수의' [118].
965 코르도바, '모스크의 마크수라' [74,76].		
	975~96 '아지즈 물병' [135].	
	1000 '이븐 알 바우와브 코란' [102].	
1004 '팜플로나 상자' [137].		
	1006 고르간, '군바디 카부스' [86].	
	1009 알 수피의 『항성에 대한 책』[101].	
	1010 페르도우시, 『샤나마』.	
1031 에스파냐에서 우마이야 왕조 몰락.		
	1038 셀주크 왕조 들어섬(~1194).	
1040 파리, 생드니 성당의 성가대석 착공.		
1054 로마와 비잔틴 간의 종파 분열.		
1066 헤이스팅스 전투. 노르만족, 브리튼 침공.		
1071 아나톨리아 만지케르트 전투. 비잔틴, 셀주크 투르크에 패배.		
	1088 에스파한, '대모스크의 북쪽 돔' [81].	
1092 노르만족, 무슬림에게서 시칠리아 탈환.		
	1096 '성 안의 베일'.	
	1099 제1차 십자군 원정, 예루살렘 탈환.	
		1112 캄보디아, 앙코르와트 신전 착공.
	1114 카라반사리 리바트 샤라프 건설, 북이란[92].	
1133 '루지에로 2세의 망토' [122].		
	1147~49 제2차 십자군 원정.	
		1163 '보브린스키 물통' [138] 헤라트에서 제작.
		1190년대 델리, '쿠와트 알이슬람 모

북아프리카, 유럽, 비잔티움	근동과 이란	중앙아시아, 인도, 중국
		스크' 착공[78-79].
1194 샤르트르 대성당 착공.		
1196 페스에 마린 왕조 들어섬(~ 1549).		
		1199 델리, '쿠트브 미나르' 착공[80].
1204 제4차 십자군, 콘스탄티노플 점령.		
		1206 제1차 델리 술탄국 창건. 징기스칸, 몽골의 지도자가 됨.
	1210 '스캘럽 모양을 낸 러스터 도기 접시' [142].	
1215 잉글랜드, 「마그나 카르타」에 서명.		
		1227 징기스칸 사망과 동시에 제국이 분할됨.
1230 에스파냐에 들어선 나스르 왕조, 그라나다를 수도로 정함 (~1492).		
	1232 '블라카스 물병' [145].	
	1237 야히야 알 와시티, 「마카마트」 복사[103].	
	1250 이집트와 시리아에 맘루크 왕조 들어섬(~1517).	
	1256 이란, 몽골족의 일한국 들어섬 (~1336).	
	1258 몽골, 아바스 왕조를 몰락시키고 바그다드를 점령.	
	1261 몽골, 북이라크의 모술을 약탈.	
		1264 쿠빌라이 칸, 베이징을 수도로 정함.
		1271~95 베네치아의 마르코 폴로, 아시아를 지나 중국까지 여행.
1273 합스부르크가의 루돌프, 황제로 등극.		
		1279 중국, 남송이 원(元)에 의해 전복됨.
1281 오스만 왕조 설립.		
1306년경 조토, 이탈리아 파도바의 아레나 성당에 프레스코 벽화 완성		
	1313 술타니야, '올자이투의 영묘' [87-88]. 하마단에서 「코란」 필사본 완성[106-107]	
	1314 라시드 알 딘의 「세계의 역사」 [44, 104].	
1321 「실락원」의 저자 단테 사망.		
1325 페스, '아타린 마드라사' [93].		
	1330년대 대몽골, 「샤나마」[105].	

북아프리카, 유럽, 비잔티움	근동과 이란	중앙아시아, 인도, 중국
	1336 이라크와 아제르바이잔에 잘라이르 왕조 들어섬(~1432).	
1337 백년전쟁 개전.		
1348 흑사병이 유럽까지 확산.	1347 이집트에 페스트 창궐.	
	1356 카이로, '술탄 하산의 장제전' [94-95].	
		1368 중국, 명(明) 왕조 들어섬.
		1370 티무르, 몽골 제국을 승계(~ 1405).
	1396 바그다드에서 '화주 키르마니의 시집'에 삽화 그림[110].	
		1398 투르케스탄 시, '아마드 야사비의 성묘' [89-91].
1400 『켄터베리 이야기』의 저자 초서 사망.		
1445 구텐베르크가 활판인쇄로 첫 책 출간.		
1452 합스부르크가, 신성 로마 제국의 황제 가문이 됨.		
1453 오스만 제국, 콘스탄티노플 점령. 백년전쟁 종결.		
		1488 비자드, 헤라트에서 술탄 후사인 미르자를 위해 『부스탄』에 삽화 그림[112].
1492 기독교, 그라나다를 점령하고 에스파냐에서 무슬림 축출. 콜럼버스, 신세계로 항해.		
		1498 바스코 다 가마, 바다를 통해 인도에 도착.
	1501 이란에 사파위 왕조 들어섬.	
1503년경 레오나르도 다 빈치(1452~ 1519), 「모나리자」 그림.		
1508~12 미켈란젤로(1475~1564), 로마 시스티나 성당의 천장화 그림		
1509 잉글랜드, 헨리 8세 등극(~1547).		
	1514 오스만, 찰디란 전투에서 사파위 왕조를 패배시킴.	
	1516~17 오스만 제국, 시리아와 이집트와 아라비아를 정복.	
1517 마르틴 루터, 비텐부르크의 성당 문에 「95개조의 반대문」을 붙임.		
1519 에스파냐의 카를로스 1세, 신성 로마 제국의 카를 5세로 등극		

북아프리카, 유럽, 비잔티움	근동과 이란	중앙아시아, 인도, 중국
(~1566)		
1520 오스만 제국, 쉴레이만이 왕위 계승(~1566).		
	1525~35 『샤나마』에 삽화를 곁들인 샤 타마스프의 판본[152, 181].	
		1526 인도에 무굴 왕조 들어섬.
1529 오스만 제국의 제1차 빈 공격.	**1539** '아르다빌 카펫' [193].	
1557 이스탄불에 '쉴레이만 복합단지' 완공[156-158].		
1558 잉글랜드, 엘리자베스 1세 왕위 계승(~1603).		
1564~66 마라케시, '벤 유수프 마드라사' [171] 완공.		
1571 레판토 전투. 신성동맹이 오스만을 격퇴시킴.		**1571** 무굴 제국의 악바르, 파테푸르 시크리에 새 수도 건설[172-173].
	1587년경 리자, 「푸른 외투를 입은 청년」 그림[189].	**1587년경** 인도, 『악바르나마』에 삽화가 들어감[186].
1588 영국, 에스파냐의 무적함대를 격퇴시킴.		
	1590년경 사파위 왕조의 아바스 1세, 에스파한으로 천도[160].	
1600년경 셰익스피어(1564~1616), 『햄릿』 발표.		
1620 필그림 파더스, 매사추세츠에 도착.		
1632 갈릴레오(1564~1642), 태양계에 대한 논문 발표.		
1642 렘브란트(1606~69), 「야경」 그림.		
1643 프랑스, 루이 14세 왕위 계승(~1715).		
		1644 만주족, 중국을 통일.
		1647 아그라, '타지마할' [3, 151, 174].
1683 오스만, 제2차 빈 공격.		
	1732 사파위 왕조 몰락.	
1764 제임스 하그리브스, 제니 방적기 발명. 산업혁명 시작		
1776 미국 독립전쟁 시작(~1781).		
	1779 이란, 카자르 왕조 들어섬.	
1789 바스티유 사건, 프랑스 대혁명.		
	1798 나폴레옹, 이집트 침공.	
	1813 미르 알리, 「파스 알리 샤의 초상」 그림[225].	

북아프리카, 유럽, 비잔티움	근동과 이란	중앙아시아, 인도, 중국
1815 워털루 전투.		
1821~30 그리스 독립전쟁.		
1830 알제리, 프랑스의 식민지가 됨.		
1837 빅토리아 여왕 왕위 계승(~1901).		
1854~56 크림 전쟁. 오스만·영국·프랑스 연합군 대 러시아.		
		1857 영국, 인도를 직접 통치. 무굴 제국 몰락.
1861~65 미국, 남북전쟁.		
	1869 수에즈 운하 개통.	
1914~18 제1차 세계대전.		
1924 오스만 제국, 터키 공화국으로 재탄생.	**1924** 이란, 팔라비 왕조가 카자르 왕조를 실각시키고 들어섬.	

권장도서

일반론

이슬람 예술에 대해서는 Ettinghausen and Grabar(1987), Blair and Bloom (1994), Brend (1991), Grube(1966), Rogers(1976), Sourdel-Thomine and Spuler(1973)를 참조하고, 이슬람의 역사와 문화에 대해서는 Sourdel(1968), Hodgson (1974), Lapidus(1988)를 참조하라. 이슬람의 일반론에 대해서는 Gibb (1973)과 Endress(1988), 그리고 『이슬람 백과사전』(The Encyclopaedia of Islam)을 참조하라. 페르시아 예술은 『이란 백과사전』(The Encyclopaedia Iranica), Pope an Ackerman(1977)과 Ferrier (1989)에서 다루어진다.

중기와 후기의 왕조 때 만들어진 많은 예술품이 세미나와 전시회 카탈로그에서 포괄적으로 다루어지고 있다. 예를 들어 셀주크 왕조에 대해서는 Hillenbrand (1994)에서, 맘루크 왕조에 대해서는 Atil(1981)에서, 티무르 왕조에 대해서는 Lentz and Lowy(1989)에서, 오스만 제국에 대해서는 Atil(1987)과 Rogers and Ward(1988)에서, 사파위 왕조에 대해서는 Welch(1973~74)에서, 무굴 제국에 대해서는 Indian Heritage(1982)와 Brand and Lowry(1985)와 Welch (1988)에서 다루어진다. 이슬람 예술과 다른 지역 예술 간의 상호관계는 Sievernich and Budde(1989)와 Levenson(1991)에 자세히 설명되어 있다.

Esin Atil, The Age of Sultan Süleyman the Magnificent(exh. cat., National Gallery of Art, Washington DC, 1987)

——, Renaissance of Islam : Art of the Mamluks(exh. cat., Washington DC, 1981)

Sheila S. Blair and Jonathan M. Bloom, The Art and Architecture of Islam, 1250~1800, The Yale-Pelican History of Art(London and New Haven, 1994)

Michael Brand and Glenn D. Lowry, Akbar's India : Art from the Mughal City of Victory(exh. cat., Asia Society Galleries, New York, 1985)

Barbara Brend, Islamic Art(Cambridge, MA, 1991)

The Encyclopaedia of Islam, eds. H. A. R. Gibb et al.(new edn, Leiden, 1960~)

Gerhard Endress, An Introduction to Islam, trans. by Carole Hillenbrand(Edinburgh, 1988)

John Esposito(ed.), The Oxford History of Islam(New York, 2000)

Richard Ettinghausen, Oleg Grabar and Marilyn Jenkins-Madina, Islamic Art and Architecture 650~1250(London and New Haven, 2001)

R. W. Ferrier, The Arts of Persia (New Haven and London, 1989)

H. A. R Gibb, Mohammedanism, an Historical Survey(Oxford, 1973)

Ernst J. Grube, The World of Islam, Landmarks of the World's Art (New York and Toronto, 1966)

Markus Hattstein and Peter Delius (eds), Islam : Art and Architecture (Cologne, 2000)

Robert Hillenbrand, Islamic Art and Architecture(London, 1999)

Robert Hillenbrand(ed.), The Art of the Saljuqs in Iran and Anatolia : Proceedings of a Symposium held in Edinburgh in 1982(Costa Mesa, CA, 1994)

Marshall G. S. Hodgson, The Venture of Islam : Conscience and History in World Civilization, 3 vols (Chicago, 1974)

The Indian Heritage : Court Life and Arts under Mughal Rule(exh. cat., Victoria & Albert Museum, London, 1982)

Robert Irwin, Islamic Art in Context : Art, Architecture and the Literary World(New York, 1997)

Ira M. Lapidus, A History of Islamic Societies(Cambridge, 1988)

Thomas W. Lentz and Glenn D. Lowry, Timur and the Princely Vision(exh. cat., Los Angeles County Museum of Art, Los Angeles, 1989)

Jay A. Levenson(ed.), Circa 1492 : Art in the Age of Exploration (exh. cat., National Gallery of Art, Washington, DC, 1991)

A. U. Pope and P. Ackerman(eds), A Survey of Persian Art from Prehistoric Times to the Present, 16 vols(London, 1938~9 ; 3rd edn, Tokyo, 1977)

N. Pourjavady(ed.), The Splendour of Iran(London, 2001)

Francis Robinson(ed.), The Cambridge Illustrated History of the Islamic World(Cambridge, 1996)

(J.) Michael Rogers, The Spread of Islam(Oxford, 1976)

J. M. Rogers and R. M. Ward, Süleyman the Magnificent(exh. cat., London, 1988)

Gereon Sievernich and Hendrik Budde(eds), Europa und der Orient(exh. cat., Berlin, 1989)

D. & J. Sourdel, La Civilisation de L'Islam Classique(Paris, 1968)

Janine Sourdel-Thomine and Bertold Spuler, Die Kunst Des Islam, Propyläen Kunstgeschichte(Berlin,

1973)

Anthony Welch, *Shah 'Abbas and the Arts of Isfahan*(exh. cat., Fogg Art Museum, Cambridge, MA and the Asia Society, New York, 1973~74)

Stuart Cary Welch, *India : Art and Culture 1300~1900*(exh. cat., The Metropolitan Museum of Art, New York, 1988)

Ehsan Yarshater(ed.), *The Encyclopaedia Iranica*(London, Boston, Henley, 1985~90 ; Costa Mesa, CA, 1992~)

건축술

이슬람 건축의 일반론에 대해서는 Hoag(1977), Michell(1978), Hillenbrand(1994)를 참조하라. 첫 장에서 논의된 모든 건축물에 대해서는 Creswell(1969)의 소중한 책을 참조하라. 이슬람 건축과 예술의 형성기는 Grabar(1973)를 참조하면 충분할 것이다. 예루살렘의 초기 역사와 바위의 돔은 J. Raby and J. Johns(1992)에 다루어지고 있으며, 여기에 실린 참고문헌도 참조할 만하다. 다마스쿠스의 대모스크에 대해서는 Finster(1970)와 Brisch(1988)를 참조하라. 1934년부터 1948년까지 다마스쿠스의 발굴작업에 참여한 Hamilton(1988)은 히르바트 알 마프자르를 현장감 있게 설명해준다. 우마이야 궁전의 달콤한 삶에 대해서는 Hillenbrand(1982)를 참조하라. 아바스 왕조의 초기와 바그다드의 건립은 앞에서 언급한 Creswell과 Grabar이 외에 Lassner(1970, 1980)도 두 책을 통해 거의 완벽하게 설명해준다. 우마이야 왕조의 후기와 아바스 왕조의 초기에 대해서는 Grabar(1959)를 참조하라. 사마라에 대해서는 Creswell의 저서 이외에 Rogers(1970), Hodges and Whitehouse(1983)와 Northedge(1993)가 읽을 만하다. 알카이라완의 모스크, 삼문 모스크, 부파타타 모스크는 Creswell에서 다루어진다. 구실(nine-bay) 모스크에 대해서는 King(1989)을 참조하라. 이런 구조의 건물을 종교건물로 해석하는 킹의 관점이 논란의 여지가 있지만 이 책은 어디서나 구할 수 있는 참고문헌과 카탈로그를 소

개해준다. 바그다드의 궁전에 대해서는 Bloom(1993)과 Lassner(1970)를 참조하라.

제5장에 다룬 지역들의 발전상을 포괄적으로 다룬 책은 없다. Ettinghausen and Grabar(1987)와 Blair and Bloom(1994)처럼 개괄서 이외에 특정 지역을 다룬 책을 참조하라. 이집트에 대해서는 Creswell(1979)과 Meinecke(1992), 북아프리카와 에스파냐에 대해서는 Marçais(1954)와 Barrucand and Bednorz(1992), 이란과 중앙아시아에 대해서는 Pope(1965), Seherr-Thoss(1968), Wilber(1969), Golombek and Wilber(1988)를 보라. 에스파한의 금요일 모스크에 대해서는 Grabar(1990)를 참조하고, 미나레트의 발전과정에 대해서는 Bloom(1989)을 보라. 마드라사의 발전과정에 대해서는 Makdisi(1981)를 참조하라. Creswell(1979)은 건축의 변천과정을 약간 다루고 있다. 이븐 할둔에 대해서는 Ibn Khaldûn(1967), 유라시아의 무역에 대해서는 Abu-Lughod(1989), 티무르와 그 시대에 대해서는 Manz(1989), 낙타의 가축화와 대상의 탄생에 대해서는 Bulliet(1975), 알람브라에 대해서는 Grabar(1978)와 Dickie(1981)를 참조하라.

오스만 제국의 건축에 대해서는 Goodwin(1971)에서 살펴볼 수 있다. 사파위 왕조에 대해서는 Jackson and Lockhart(1986)에서 Hillenbrand의 글을 참조하라. 부하라의 확장에 대해서는 McChesney(1987)에서 다루어진다. Asher(1992)는 무굴 제국의 건축을 포괄적으로 다루고 있다.

Janet L. Abu-Lughod, *Before European Hegemony : The World System AD 1250~1350*(New York, 1989)

Catherine B. Asher, *Architecture of Mughal India, The New Cambridge History of India*(Cambridge, 1992)

Marianne Barrucand and Achim Bednorz, *Moorish Architecture in Andalusia*(Cologne, 1992)

Sheila Blair, *Islamic Inscriptions*(Edinburgh, 1998)

Sheila S. Blair and Jonathan M.

Bloom, *The Art and Architecture of Islam, 1250~1800*, The Yale-Pelican History of Art(London and New Haven, 1994)

Jonathan M. Bloom, *Minaret : Symbol of Islam*(Oxford, 1989)

——, "'The Qubbat Al-Khadrā' in Early Islamic Palaces", *Ars Orientalis*, 23(1993), pp.131~7

Klaus Brisch, "Observations on the Iconography of the Mosaics in the Great Mosque of Damascus", in *Content and Context of Visual Arts in the Islamic World*, ed. Priscilla P Soucek(University Park, PA and London, 1988), pp. 13~24

Richard W Bulliet, *The Camel and the Wheel*(Cambridge, MA, 1975)

K. A. C Creswell, *Early Muslim Architecture*, 2 vols(Oxford, 1932~40 ; 2nd edn of vol.1 in 2 parts, Oxford, 1969 ; repr. New York, 1979)

——, *The Muslim Architecture of Egypt*, 2 vols(Oxford, 1952~59 ; repr. New York, 1979)

James Dickie, "The Alhambra : Some Reflections Prompted by a Recent Study by Oleg Grabar", in *Studia Arabic et Islamica : Festschrift for Ihsan 'Abbas on his Sixtieth Birthday*, ed. W al-Qadi(Beirut, 1981), pp.127~149

Richard Ettinghausen, Oleg Grabar and Marilyn Jenkins-Madina, *Islamic Art and Architecture 650~1250*(London and New Haven, 2001)

Barbara Finster, "Die Mosaiken der Umayyadenmoschee", *Kunst Des Orients*, 7(1970), pp.83~141

Lisa Golombek and Donald Wilber, *The Timurid Architecture of Iran and Turan*, 2 vols(Princeton, 1988)

Godfrey Goodwin, *A History of Ottoman Architecture*(Baltimore, MD, 1971)

Oleg Grabar, *The Alhambra*(Cam-

bridge, MA, 1978)

——, "Al-Mushatta, Baghdād, and Wāsit", in *The World of Islam ; Studies in Honour of P. K. Hitti* (London, 1959), pp.99~108

——, *The Formation of Islamic Art*(New Haven and London, 1973)

——, *The Great Mosque of Isfahan* (New York, 1990)

Robert Hamilton, *Walid and His Friends : An Umayyad Tragedy* (Oxford, 1988)

Robert Hillenbrand, "La dolce Vita in Early Islamic Syria : The Evidence of Later Umayyad Palaces", *Art History*, v(1982), pp.1~35

——, *Islamic Architecture : Form, Function and Meaning*(Edinburgh, 1994)

John D. Hoag, *Islamic Architecture, History of World Architecture*, gen. ed., Pier Luigi Nervi(New York, 1977)

Richard Hodges and David Whitehouse, *Mohammed, Charlemagne and the Origins of Europe* (Ithaca, NY, 1983)

Washington Irving, *Legends of the Alhambra*(New York, 1832)

Ibn Khaldûn, *The Muqaddimah : An Introduction to History*, trans. by Franz Rosenthal, 3 vols(Princeton, 1958 ; 2nd edn 1967)

Peter Jackson and Laurence Lockhart(eds), *The Timurid and Safavid Periods*, The Cambridge History of Iran(Cambridge, 1986)

Geoffrey R. D. King, "The Nine Bay Domed Mosque in Islam", *Madrider Mitteilungen*, 30(1989), pp. 332~90

Jacob Lassner, *The Shaping of 'Abbāsid Rule*(Princeton, 1980)

——, *The Topography of Baghdad in the Early Middle Ages*(Detroit, 1970)

Robert D. McChesney, "Economic

and Social Aspects of the Public Architecture of Bukhara in the 1560s and 1570s", *Islamic Art*, 2(1987), pp.217~242

George Makdisi, *The Rise of Colleges : Institutions of Learning in Islam and the West*(Edinburgh, 1981)

Beatrice Forbes Manz, *The Rise and Rule of Tamerlane*(Cambridge, 1989)

Georges Marçais, *Architecture Musulmane d'Occident*(Paris, 1954)

Michael Meinecke, *Die Mamlukische Architektur in Ägypten und Syrien*, 2 vols(Glückstadt, 1992)

George Michell(ed.), *Architecture of the Islamic World : Its History and Social Meaning*(London, 1978)

Alastair Northedge, "An Interpretation of the Palace of the Caliph at Samarra(Dar al-Khilafa or Jawsaq al-Khaqani)", *Ars Orientalis*, 23 (1993), pp.143~70

Arthur Upham Pope, *Persian Architecture : The Triumph of Form and Color*(New York, 1965)

Julian Raby and Jeremy Johns(eds), *Bayt Al-Maqdis : 'Abd Al-Malik's Jerusalem*, Parts One and Two(Oxford, 1992 and 1999)

J. M. Rogers, "Sāmarrā : A Study in Medieval Town-Planning", in *The Islamic City*, eds A. H. and S. M. Stern Hourani([Oxford and Philadelphia], 1970), pp.119~156

Sonia P. Seherr-Thoss and Hans C. Seherr-Thoss, *Design and Color in Islamic Architecture : Afghanistan, Iran, Turkey*, with an introduction by Donald N. Wilber(Washington DC, 1968)

Donald Wilber, *The Architecture of Islamic Iran : The Il Khânid Period*(Princeton, 1955 ; reprinted New York, 1969)

서예와 제책

코란에 대해서는 Watt(1970)를 참조하라. 영어로 가장 충실하게 번역된 『코란』은 Arberry(1955)다. 이슬람 이전 시대의 시에 대해서는 Nicholson(1930)과 Beeston et al.(1983)을 보라. 알나마라에서 시작해서 아랍어로 쓰인 명각을 가장 포괄적으로 다룬 책은 Combe et al.(1931~)이다. 바위의 돔에 씌어진 명각이나 주화와 이정표에 씌어진 관련 명각에 대해서는 Blair(1992)와 Bates (1986)를 참조하라. 『코란』의 초기 필사본 저자를 추적한 가장 최근의 책으로는 Whelan(1990)과 Déroche(1992)가 있다. 코란의 서체를 다룬 책은 많이 있지만 Lings(1976)와 Lings and Safadi (1976)가 참조할 만하다. 누르 컬렉션에 소장된 『코란』 필사본이 가장 격조 있어, 예술품이라는 탄사를 자아내게 만든다. 쿠파체로 씌어진 필사본은 Déroche(1992)에 의해 소개되었고, 누르 컬렉션에 있는 파피루스 자료는 Khan(1993)에서 소개되었다.

이슬람 땅에서 제작된 책의 일반적인 역사에 대해서는 Pedersen(1984)을 참조하라. 서체의 변천에 대해서는 Schimmel (1984)을 참조하라. 특히 A. Welch(1979)는 풍부한 예를 제시하며 설명하고 있다. 이븐 알 바우와브와 더블린 필사본에 대해서는 Rice(1955), 삽화가 있는 책의 변천에 대해서는 Ettinghausen(1962)을 참조하라. 마카마트에 대해서는 Grabar (1984)를 참조하라. 14세기 이후 페르시아 책의 삽화가 변천해온 과정에서 대한 입문서로는 지금도 Gray(1961)다. Canby (1993)는 대영 박물관과 런던의 영국 도서관에 소장된 책들에 대해 자세히 설명해준다. 라시드 알 딘과 그의 『세계의 역사』에 대해서는 Rice(1976), Gray(1978), Blair(1995)를 참조하라. 대몽골 『샤나마』에 얽힌 복잡한 이야기에 대해서는 Grabar and Blair(1980)를 보라. 이 시기에 제작된 『코란』 필사본에 대해서는 James (1988)가 다루었고, 티무르 왕조 시대에 제작된 필사본의 삽화들은 Lentz and Lowry(1989)에 많이 실려 있다. 투르크멘 『함사』의 콜로폰과 그 밖의 당시 자료는 Thackston(1989)에서 자세히 다루어진다.

사파위 왕조가 제작한 『코란』 필사본은

James(1992)에서 다루어진다. 같은 시대의 회화에 대해서는 A. Welch(1976)와 S. C. Welch(1979)를 참조하라. 타마스프의 『샤나마』는 S. C. Welch(1972)에서 쉽게 설명되어 있으며, Dickson and Welch (1982)의 주제이기도 하다. Atil (1980)에 게재된 Atil의 글은 오스만 제국의 회화에 대한 훌륭한 입문서다. 쉴레이만 시대의 회화에 대해서는 Atil(1986), 무굴 제국의 회화에 대해서는 Beach (1992)와 Rogers (1993)를 참조하라.

Arthur J. Arberry, trans. *The Koran Interpreted*(New York, 1955)

Esin Atil, *Süleymanname : The Illustrated History of Süleyman the Magnificent*(exh. cat., National Gallery of Art, Washington DC, 1986)

———, *Turkish Art*(Washington DC, 1980)

M. L. Bates, "History, Geography and Numismatics in the First Century of Islamic Coinage", in *Revue Suisse de Numismatique*, 65(1986), pp.231~62

Manijeh Bayani, Anna Contadini and Tim Stanley, *The Decorated Word : Qur'ans of the 17th to 19th Centuries*(Oxford, 1999)

Milo Cleveland Beach, *Mughal and Rajput Painting*, The New Cambridge History of India(Cambridge, 1992)

A. F. L. Beeston, T. M. Johnstone, R. B. Serjeant and G. R. Smith, *Arabic Literature to the End of the Umayyad Period*, The Cambridge History of Arabic Literature(Cambridge, 1983)

Sheila S. Blair, *A Compendium of Chronicles : Rashid al-Din's Illustrated History of the World* (London, 1995)

———, "What is the Date of the Dome of the Rock?", in *Bayt Al-Maqdis : 'Abd Al-Malik's Jerusalem, Part One*, eds Julian Raby and Jeremy Johns(Oxford, 1992), pp.59~88

Jonathan Bloom, *Paper before Print : The History and Impact of Paper on the Islamic World*(New Haven, 2001)

Sheila R. Canby, *Persian Painting* (New York, 1993)

Et Combe *et al.*, *Repertoire Chronologique d'Epigraphie Arabe*, 19 vols(Cairo, 1931~)

Michael Cook, *The Koran : A Very Short Introduction*(Oxford, 2000)

François Déroche, *The Abbasid Tradition : Qur'ans of the 8th to the 10th Centuries AD*, ed. Julian Raby(London, 1992)

———, *Manuel de codicologie des manuscrits en écriture arabe* (Paris, 2000)

Martin B. Dickson and Stuart Cary Welch, *The Houghton Shahnama*, 2 vols(Cambridge, MA, 1982)

Richard Ettinghausen, *Arab Painting* (Geneva, 1962)

Oleg Grabar, *The Illustrations of the Maqamat*(Chicago, 1984)

Oleg Grabar and Sheila (S.) Blair, *Epic Images and Contemporary History : The Illustrations of the Great Mongol Shahnama*(Chicago, 1980)

Basil Gray, *Persian Painting*(Geneva, 1961)

———, *The World History of Rashid Al-Din : A Study of the Royal Asiatic Society Manuscript*(London, 1978)

David James, *After Timur : Qur'ans of the 15th and 16th Centuries*, ed. Julian Raby(London, 1992)

———, *Qur'ans of the Mamluks* (London, 1988)

Geoffrey Khan, *Bills, Letters and Deeds : Arabic Papyri of the 7th to 11th Centuries*, ed. Julian Raby(London, 1993)

Thomas W. Lentz and Glenn D. Lowry, *Timur and the Princely Vision*(exh. cat., Los Angeles County Museum of Art, Los Angeles, 1989)

Martin Lings, *The Qur'ānic Art of Calligraphy and Illumination* (London, 1976)

Martin Lings and Yasin Safadi, *The Qur'an*(exh. cat., London, 1976)

R. A. Nicholson, *Literary History of the Arabs*(Cambridge, 1930)

Johannes Pedersen, *The Arabic Book*, ed. and introduction Robert Hillenbrand, trans. by Geoffrey French(Princeton, 1984)

D. S. Rice, *The Unique Ibn Al-Bawwāb Manuscript in the Chester Beatty Library*(Dublin, 1955)

David Talbot Rice, *The Illustrations to the 'World History' of Rashid al-Din*, ed. Basil Gray(Edinburgh, 1976)

J. M. Rogers, *Mughal Miniatures* (New York, 1993)

Annemarie Schimmel, *Calligraphy and Islamic Culture*(New York, 1984)

M. Sharon, "An Arabic Inscription from the Time of the Caliph 'Abd Al-Malik", *Bulletin of the School of Oriental and African Studies*, 29(1966), pp.369~372

Wheeler M. Thackston, *Album Prefaces and Other Documents on the History of Calligraphers and Painters*(Leiden, 2001)

W. Montgomery Watt, *Bell's Introduction to the Qur'ān* (Edinburgh, 1970)

Anthony Welch, *Artists for the Shah*(New Haven, 1976)

———, *Calligraphy in the Arts of the Muslim World*(Austin, TX, 1979)

S. C. Welch, *A King's Book of Kings*(exh. cat., Metropolitan Museum of Art, New York, 1972)

———, *Wonders of the Age : Masterpieces of Early Safavid Painting, 1501~1576*, contributions by Sheila R. Canby and Nora Titley(exh. cat., Fogg Art

Museum, Cambridge, MA, 1979)

Estelle Whelan, "Writing the Word of God : Some Early Qur'ān Manuscripts and their Milieux, Part I", *Ars Orientalis*, 20(1990 [1991]), pp.113~148

직조술

Emery(1980)는 직물의 까다로운 용어를 명쾌하게 설명해준다. 이슬람 사회에서 직물이 차지한 위치에 대한 연구는 Lombard(1978)가 최고로 손꼽힌다. 이 책은 저자가 콜레주드프랑스에서 강의한 내용을 재편집한 것이다. 아시아에서 직물과 다른 수공업품이 차지한 경제적 위치에 대해서는 Chaudhuri(1990)를 참조하라. 이슬람 사회와 예술에서 직물의 역할에 대한 연구는 Golombek(1988)이 참조할 만하다. 초기 이슬람 직물에 대한 문헌들은 Serjeant(1972)에서 상당히 언급되고 있으며, 당시 자료에서 수집한 흥미로운 일화들은 Ahsan(1979)에 실려 있다. 잔다니지 직물은 Shepherd and Henning(1959)과 Shepherd(1981)에서 언급된다. 『중기시대 사전』(*Dictionary of the Middle Ages*)과 『이슬람 백과사전』에서는 리넨, 무명, 비단 등 기본적인 직물에 대한 유용한 정보를 얻을 수 있다. 티라즈에 대한 기본 서적으로는 Kühnel(1952)이 있다. 모슈체바야 발카 카프탄은 Riboud(1976)와 Jeroussalimskaja(1978)에서 언급된다.

카이로의 게니자에 대해서는 Goitein(1967~94)을 참조하라. 성 안의 베일에 대해서는 Marçais and Wiet(1934), 성 조스의 수의에 대해서는 Bernus, Marchal and Vial(1971)을 참조하라. 부이 왕조의 비단에 대해서는 Blair, Bloom and Wardwell(1993)을 참조하라. 이슬람 시대의 에스파냐 직물과 카페트에 대해서는 Dodds(1992)에 거의 언급되어 있다. 카페트의 세계에 대한 입문서로는 Black(1985)이 적합하다. 반면에 페르시아 카페트에 대한 최고의 입문서는 『이란 백과사전』의 '카페트' 항목이다. 사파위 왕조 시대의 직물에 대해서는 Bier(1987)에 언급되어 있다.

M. M. Ahsan, *Social Life Under the Abbasids*(London and New York, 1979)

Patricia Baker, *Islamic Textiles* (London, 1995)

M. Bernus, H. Marchal and G. Vial, "Le Suaire de Saint-Josse", *Bulletin de Liaison du Centre Inter-national d'Etudes des Textiles Anciens*, 33(1971), pp. 1~57

Carol Bier(ed.), *Woven from the Soul, Spun from the Heart : Textile Arts of Safavid and Qajar Iran 16th~19th Centuries*(exh. cat., The Textile Museum, Washington, DC, 1987)

David Black(ed.), *The Macmillan Atlas of Rugs & Carpets*(New York, 1985)

Sheila S. Blair, Jonathan M. Bloom and Anne E. Wardwell, "Reevaluating the Date of the 'Buyid' Silks by Epigraphic and Radiocarbon Analysis", *Ars Orientalis*, 22 (1993), pp.1~42

K. N. Chaudhuri, *Asia Before Europe : Economy and Civilisation of the India Ocean from the Rise of Islam to 1750*(Cambridge, 1990)

Jerrilynn D. Dodds(ed.), *Al-Andalus : The Art of Islamic Spain*(exh. cat., Metropolitan Museum of Art, New York, 1992)

Irene Emery, *The Primary Structures of Fabrics : An Illustrated Classification*(Washington DC, 1966 ; repr. with corrections 1980)

The Encyclopaedia of Islam, eds H. A. R. Gibb et al.(new edn, Leiden, 1960~)

S. D. Goitein, *A Mediterranean Society*, 6 vols(Berkeley and Los Angeles, 1967~94)

Lisa Golombek, "The Draped Universe of Islam", in *Content and Context of Visual Arts in the Islamic World*, ed. Priscilla P. Soucek(University Park, PA and London, 1988), pp.25~49

A. Jeroussalimskaja, "Le cafetan aux simourghs du tombeau de Mochtchevaja Balka(Caucase Septentrional)", *Studia Iranica*, 7 (1978), pp.182~212

Ernst Kühnel, *Catalogue of Dated Tiraz Fabrics : Umayyad, Abbasid, Fatimid, technical analysis by Louisa Bellinger*(Washington, DC, 1952)

Maurice Lombard, *Les Textiles dans le Monde Musulman VIIe~XIIe Siècle, Civilisations et Sociétés 61*(Paris-La Haye-New York, 1978)

Georges Marçais and Gaston Wiet, "Le 'voile de Sainte Anne' d'Apt", *Academie des Inscriptions et Belles-Lettres, Fondation Eugène Piot, Monuments et Mémoires*, 34(1934), pp.1~18

Krishna Riboud, "A Newly Excavated Caftan from the Northern Caucasus", *Textile Museum Journal*, 4(1976), pp.21~42

R. B. Serjeant, *Islamic Textiles : Material for a History to the Mongol Conquest*, collected articles published in Ars Islamica (Beirut, 1972)

Dorothy Shepherd, "Zandaniji Revisited", in *Documenta Textilia : Festschrift für Sigrid Müller-Christensen*, eds Mechthild Flury-Lemberg and Karen Stolleis (Deutscher Kunstverlag, 1981), pp.105~122

Dorothy Shepherd and W. Henning, "Zandaniji Identified?", in *Aus der Welt der Islamischen Kunst : Festschrift für Ernst Kühnel* (Berlin, 1959), pp.15~40

Joseph R. Strayer(ed.), *The Dictionary of the Middle Ages*, 13 vols(New York, 1982~89)

화예(火藝)와 그 밖의 예술

도예, 유리 제조술, 야금술의 기본기법

은 al-Hassan and Hill(1992)에 대부분 설명되어 있다. 도예에 대해 좀더 깊이 알고 싶다면 Soustiel(1985)을 참조하라. Lane(1947)은 초기 이슬람 도자기에 대한 고전이다. 유약을 바르지 않은 도자기에 대한 기본 서적으로는 Reitlinger(1951)가 있다. 청화백자의 역사에 대해서는 Carswell(1985)을 참조하라. 이슬람 유리제조술에 대한 입문서로는 Jenkins(1986)가 추천된다. 한편 이슬람의 금속공예에 대해서는 Baer(1983)와 Ward(1993)가 읽을 만하다. 기술적인 문제에 대해서는 Allan(1979)와 Atil, Chase and Jett (1985)을 참조하라.

이슬람의 도자기를 가장 명쾌하게 요약해준 책은 Watson(1985)이다. 프리어 미술관에 소장된 대부분의 도자기는 Atil(1973)에서, 베나키 박물관의 자기는 Philon(1980)에서 소개되고 있다. 제로나와 팜플로나의 상자들은 Dodds(1992)에서 언급되고, 보브린스키 물통은 Ettinghausen(1943)에서 언급된다. 페르시아의 러스터 도기에 대한 개괄적인 역사는 Watson(1985)에서 다루고 있다. 프리어 접시의 문양에 대해서는 Guest and Ettinghausen(1961)에서, 프리어 큰 컵에 대해서는 Simpson(1981)에서 심도 있게 다루었다. 기독교 주제를 다룬 이슬람의 금속공예품에 대해서는 Baer(1989)에서 언급된다. 루이 성자의 세례반이 제작된 시기와 그에 담긴 의미는 여전히 논란 중이지만 Atil(1981), Bloom(1987), Behrens-Abouseif(1988~89)를 참조해보라.

이즈니크 도자기는 Atasoy and Raby(1989)에서 언급된다. 오스만 제국에서 만들어진 호화로운 공예품들이 Köseoğlu(1987)에서 폭넓게 다루어지고 있으며, 비드리 상감공예는 Stronge(1985)가 작성한 카탈로그의 주된 주제다.

Y. Ahmad al-Hassan and Donald R. Hill, *Islamic Technology, an Illustrated History*(Cambridge, 1992)

James W. Allan, *Persian Metal Technology : 700~1300 AD*, appendix by Alex Kaczmarczyk and Robert E. M. Hedges (London, 1979)

Esin Atil, W. T. Chase and Paul Jett, *Islamic Metalwork in the Freer Gallery of Art*(Washington DC, 1985)

——, *Renaissance of Islam : Art of the Mamluks*(exh. cat., Washington DC, 1981)

Nurhan Atasoy and Julian Raby, *Iznik : The Pottery of Ottoman Turkey*(London, 1989)

Esin Atil, *Ceramics from the World of Islam* [in the Freer Gallery of Art](Washington DC, 1973)

Eva Baer, *Ayyubid Metalwork with Christian Images*(Leiden, 1989)

——, *Metalwork in Medieval Islamic Art*(Albany, NY, 1983)

Doris Behrens-Abouseif, "The Baptistère de Saint Louis : A Reinterpretation", *Islamic Art*, 3 (1988~9), pp.3~9

Jonathan M. Bloom, "A Mamluk Basin in the L A Mayer Memorial Institute", *Islamic Art*, 2(1987), pp.15~26

Stefano Carboni and David Whitehouse, *Glass of the Sultans* (New York, 2001)

John Carswell, *Blue and White : Chinese Porcelain and Its Impact on the Western World*(exh. cat., The David and Alfred Smart Gallery, University of Chicago, 1985)

Jerrilynn D. Dodds(ed.), *Al-Andalus : The Art of Islamic Spain*(exh. cat., Metropolitan Museum of Art, New York, 1992)

Richard Ettinghausen, "The Bobrinski 'Kettle' : Patron and Style of an Islamic Bronze", *Gazette des Beaux-Arts*, 6 sér., 24 (1943), pp.193~208

Ernst Grube, Cobalt and Lustre : The First Centuries of Islamic Pottery(Oxford, 1994)

Grace D. Guest and Richard Ettinghausen, "The Iconography of a Kashan Luster Plate", *Ars Orientalis*, 4(1961), pp.25~64

Marilyn Jenkins, "Islamic Glass : A Brief History", *The Metropolitan Museum of Art Bulletin*, 44 : 2 (1986), entire issue

Cengiz Köseoğlu, *The Topkapi Saray Museum : The Treasury*, trans., expand. & ed. J M Rogers (Boston, 1987)

Arthur Lane, *Early Islamic Pottery* (London, 1947)

Helen Philon, *Early Islamic Ceramics : Ninth to Late Twelfth Centuries*, catalogue, Benaki Museum, Athens(London, 1980)

Gerald Reitlinger, "Unglazed Relief Pottery from Northern Mesopotamia", *Ars Islamica*, 15~16 (1951), pp.11~22

Marianna Shreve Simpson, "The Narrative Structure of a Medieval Iranian Beaker", *Ars Orientalis*, 12(1981), pp.15~31

Jean Soustiel, *La Céramique Islamique : Le Guide du Connaisseur*(Fribourg, 1985)

Susan Stronge, *Bidri Ware : Inlaid Metalwork from India*(London, 1985)

Rachel Ward, *Islamic Metalwork* (New York, 1993)

Oliver Watson, "Ceramics", in *Treasures of Islam*, ed. Toby Falk(London, 1985)

——, *Persian Lustre Ware*(London, 1985)

찾아보기

굵은 숫자는 본문에 실린 작품 번호를 가리킨다

가구식 구조 150
가드너 미술관 268
가든 카펫 **195** ; 316, 369
「가유마르스의 궁전」 **152, 181** ; 339
검은 돌 **4** ; 85
게니자 223
골든혼 297
공인기 227, 231, 235
구상예술 111
구제라트 386
군바디 카부스 **86** ; 161
궁중 카펫 374, 375
불랑제, 귀스타브 419
그리핀 231
금요 기도회 56
기도용 깔개 **201, 207** ; 376, 394
기야트 알 딘 자미라 368
기하학 문양 31, 49, 52, 117, 165

나바테아 문자 60
나스르 182, 185, 236
나시르 알 디 투시 200
나시르 알 딘 무하마드 231
내쌓기 150
네이샤부르 **68** ; 123, 124, 168
「노란 별궁의 바람구르」 **115** ; 219
니자미 218, 340, 350
니잠 알 물크 154, 171

다렌부르크 대야 276
다르비시 218
다르 알힐라파 **23** ; 51
다마스쿠스 **29** ; 23, 24, 31~33, 35, 40,
 60
다 베라차노 제독 374
다주식 건물 23, 153
다주식 기도실 44
다주식 양식 141, 146
단검과 칼집 **220** ; 405
단조 263
대서양 지도 **185**
데생 350, 354

델리 321, 407
도자기 104
도자 10, 38, 101, 398
도자기 램프 **213**
돔 28, 32, 49, 51, 174
동물 카펫 **126, 206** ; 237, 382
 뉴욕 카펫 **125** ; 238
 베를린 카펫 237
 마르뷔 카펫 237
동인도회사 350
동판인쇄술 359
두스트 무하마드 340, 353
드럼 28
디나르 **30-33** ; , 66, 67
디람 **12**
디오스코리데스 197, 225
「디오코리데스와 제자」 **117**
디완 35

라마단 16
라스나바스데톨로사 깃발 **123** ; 234
라시드 알 딘 200, 202, 203
「세계의 역사」 200
라지푸트족 388
라펫 **204** ; 380
라호르 321, 350
랑파 **120** ; 230, 235, 370
러스터 110, 111, 250
러스터 도기 **60-62, 134, 218** ; 124, 252,
 400
레클뤼즈, 샤를 드 381
렘브란트 350
로르흐, 멜히오어 **155** ; 296
로버츠, 데이비드 **95** ; 278
로지아 184
로트실드, 에드몽 드 339
루돌프 2세 403
루스템 파샤 301
 ~의 모스크 **159** ; 379
루이 성자의 세례반 **148** ; 276
루즈비한 무하마드 **180** ; 337
루지에로 2세 233

~의 망토 **122** ; 233
루트팔라 마이시 알 아밀리 312
르 코르뷔지에 421
리넨 **43** ; 86, 87
리바트 샤라프 **92** ; 168~170
리자 아바시 353
「푸른 외투를 입은 청년」 **189**
리자 이마미 419
 거울 상자 **226**

마그리비체 351
마니자 **143** ; 268
마드라사 133, 165, 171, 175
마라케시 193, 320
마르완 2세 93, 120
마르코 폴로 162, 272
마린 171, 172
마수드 이븐 아마드 260
「마스나비」 **113, 114** ; 216
마스지드 23
마우솔레움 157
마이단 **162** ; 303
마일 69
마크수라 32, 35, 143, 153
「마하바라타」 348
만디나트 알살람 39
만지케르트 전투 132
말뤼야 40, 41
말리크샤 153
맘루크 133, 171, 206
맘루크 술탄 173
맘루크 카펫 **131** ; 242
멀햄 89, 94
메달리온 230, 256, 272, 275, 276, 312,
 368
메달리온 카펫 **194**
메디나 **7** ; 17, 23, 33, 64, 67, 260
메르프 168, 169
메리노 양 86
메메드 2세 295~297, 359
 ~의 모스크 **155**
 ~의 복합단지 297, 299

메셰드 302
면 86, 87
모리스, 윌리엄 411
모리아 산 25
모술 271
모슬린 272
모슈체바야 발카 97, 116
모스크 **227** ; 23, 24, 32, 37, 394
모자상인들의 돔 **170**
모자이크 **13, 14** ; 28, 36, 37, 40, 82, 143
목판인쇄 220
목화 87, 88
무굴 6, 7, 288, 321
무굴 제국 **209** ; 219, 331, 350
무데하르 245
무라드 3세 375
무사비르 354
무슬림 321
무인 354, 356
　「청년을 공격하는 호랑이」 **190**
무카르나스 137, 166, 168, 174, 185
무크수드 368
무하마드 **7** ; 15, 59, 113, 342
　~의 겉옷 **44** ; 85
무하마드 알리 417
무하마드 이븐 아브드 알 와히드 260
무하마드 이븐 알 자인 278
무하마드 이븐 하이룬 알 마파리 49
무하마드 훈단바 353
무하카크 195
문직기 227
뭄타즈 마할 324
미나레트 **1, 16, 17, 80, 227** ; 41, 44,
　53, 137, 150, 152, 162, 174, 295, 298
미나이 268
미라브 33, 40, 44, 45, 143, 154, 175,
　308
미르 알리 418
　「파스 알리의 초상」 **225**
미르 알리 이븐 일리아스 212
미르자 14
미술공예운동 411
민바르 32, 40, 45, 168, 175

바그다드 38, 39, 41, 51, 53
바드르 알 딘 룰루 271, 272
바람 구르 **109**, 114, 207, 272
바벨탑 41
바부르 322

바브 알암마 51
바스라 24, 123
바스말라 336
바스코 다 가마 321
바예지드 331, 334, 379, 394
바위의 돔 **8-10** ; 25, 30, 31, 33, 65, 143
바이순구르 212
바자 161 ; 303
바퀴무늬 카펫 **132**
바퀴절단법 124
　「바하리스탄」 350
바하 알 다울라 **119** ; 228, 229
박공 지붕 32
반건조 상태 104
반원통형 볼트 154
발쿠와라 궁 **24**
발흐 **22**, 49
방석 커버 **204** ; 380
버팀벽 40
법랑 265, 280
　~항아리 **221**
베네치아 102
베두인족 179
베르베르 132, 171, 179
베를린 이슬람 박물관 268
베를린 카펫 237
베이셰히르 146
　대모스크 **77**
베일 81, 83
벤 유수프 마드라사 171 ; 320, 351
벨벳 **196-199** ; 370, 371
보브린스키 물통 **138** ; 257, 261, 272
보브린스키 백작 257, 408
보이디드 벨벳 371
볼트 **169** ; 35, 49, 146, 162, 167, 185,
　206, 312, 511
부라크 342
부르다 86
부르사 296, 374, 376
「부스탄」 214
부이 152, 153, 228, 229
부적 셔츠 **203**
부파타타 49
부하라 159, 309
북아프리카 137, 171, 181, 256, 346
불교 348
불란드 다르와자 172 ; 322
붉은 요새 407
뷔스베크, 오지에 기슬랭 드 381

브루인, 코르넬리우스 데 **162**
블라카스 공작 271
블라카스 물병 **145** ; 271, 272, 275
블랭킷 스티치 94
블루아, 에티엔 드 227
비다르 410
비단 띠 **48**
비드리 상감세공 410
비자드 338, 353
　「유수프의 유혹」 **112**
비자르 214
비잔 143 ; 268,
비잔틴 법랑 **70**
비치트르 356, 357, 372
　「수피교도에게 책을 보여주는 자한기
　르」 **175**
빅토리아 앨버트 박물관 229, 268

사나 91
사니 알 물크 419
사드 288
사디 207, 214
사라센 25
사마라 **6** ; 40, 41, 43, 51, 53, 107
사마르칸트 49
사만 131, 159, 227, 250, 309
　영묘 **84, 85**
사산 17, 37, 39, 66, 67, 114, 204, 418
사선양식 52
사슬뜨기 94, 386
사슬서법 336
사실주의 419
사이프 알 다울라 아브드 알 말리크 이븐
　알 만수르 256
사즈 스타일 374, 379, 392
　~카펫 **200**
사지다 76
사파르 131
사파위 7, 218, 287, 288, 331, 392
산구츠코 왕자 371
산마르코 광장 305
산마르코 성당 126
산자르 169,267
산 페드로 데 오스마의 수의 조각 **121** ;
　231
살라크타 44
살림 치슈티 322
삼문 모스크 **21** ; 45, 49
상감 120, 257

상아상자 **137** ; 256
상인방식 구조 324
상트페테르부르크 356, 408
상회 249
새마이트직 227
『샤나마』 **109** ; 202, 204, 207, 212, 229, 238, 250, 268, 272, 338, 370
「아르다시르에게 붙잡힌 아르다완」 **105** ; 203
샤라프 알 딘 이븐 타히르 169
샤를마뉴 38
샤리 샤브스 183
샤리프 287, 320
샤 마무드 340
샤 모스크 **1, 163-165, 295** ; 305
샤반 206
샤 아바스 399
샤이 진다 179
샤이흐 루트팔라의 모스크 **166** ; 305, 310
샤이흐 사피 365
샤이흐 함둘라 **177** ; 331, 358
샤이흐 후사인 356
샤이히 218, 219
샤 자한 324, 384, 401, 407
~의 포도주 잔 **219** ; 401
샤쿨리 392
샤피파 179
샤하다 65
샴스 알 딘 바이순구리 **111** ; 212
성 도미티아누스 98
「성모의 결혼」 238
성묘성당 25, 30
성전산 25
성 조스 229
~의 수의 **118** ; 226, 227
셀림 287
셀림 2세 339
셀주크 왕조 132, 153, 155
셈어족 62, 63
셰레푸딘 421
솔로몬 성전 25, 30
솔리두스 67
수니파 133, 302
「수라트 알바카라」 67
수비학자 379
수연통 받침 **224** ; 410
수정향병 **135** ; 252
수직베틀 90, 224
수크 193

수평베틀 90
수프 81
수피교 81, 166, 174, 409
수피즘 133
순례자들의 깃발 **205**
술라이만 123
물병 **67**
술타니야 162, 206
술탄 132, 179
술탄-무하마드 **288**, 340
『쉴레이마나마』 343, 346
「벨그라드 포위」 **183-184**
쉴레이만 287, 297, 334, 371, 393
복합단지 **156, 157** ; 298
~의 모스크 **158**
쉴레이만 베이 146
슈자 이븐 마나 272
스칸디나비아 38
스캘럽 **142** ; 234, 266
스퀸치 167
스투코 **6, 25** ; 35, 37, 52, 111, 320
승마복 **192, 208** ; 386
시난 298
시라즈 207, 337
시라프 107
시무르그 **52-54, 64** ; 97, 114, 117
시아파 38, 85, 131, 133, 171
이맘 81
시야마크 339
시오 세 폴 **167** ; 316
시크리 322
신정국 288
신줄파 303, 316, 409
실크로드 97, 107, 169
십자군 31, 73, 132, 224

아그라 321, 324
아글라브 43
아나톨리아 5, 132, 146
아부둘라프 모스크 41
아라베스크 138, 216, 242, 392
아랍어 **27, 28**
아르다빌 카펫 **193** ; 365, 368, 411
아르다시르 204, 340
「아르다시르 왕과 노예소녀 굴나르」 339
아르다완 204
아르메니아 공동체 409
아리피 343
아마드 알 만수르 352

아마드 야사비 165, 167
~의 성묘 **89-91**
아마드 이븐 툴룬 43
~의 모스크 **17**
아마드 이븐 하산 334
아마드 잘라이르 212
아마샤 331
아마주르 71
아메드 1세 397
아메드 3세 380
아메드 카라히사리 **179** ; 336
아몬 성자 98
아미르 179
아바스 37~41, 43, 49, 53, 71, 107, 124, 137, 141, 152, 302, 353, 369
아바스 왕조 모스크 **22**
아부 나스르 106
양념접시 **57**
아부둘라프 모스크 43
아부 만수르 바흐티킨 228
아부 사이드 202, 231
아부 자이드 198, 268
아불 카심 266, 267
아불 카심 바부르 218
아불 하산 가파리 419
아불 하산 이븐 무하마드 이븐 야히아 이븐 히바트 알라 알 후사인 266
아브달라 352
아브달라 알 갈리브 320
아브달라 이븐 무하마드 351
아브달라 이븐 무하마드 이븐 마무드 알 하마디니 **106, 107** ; 205
아브달라 한 418
아브둘메지드 420
「사라이의 베토벤」 420
아브드 알 라만 1세 141
아브드 알 라만 알 후아라즈미 218
아브드 알 라만 이븐 아브달라 알 라시디 260
아브드 알 말리크 24, 25, 30, 64~66
아브드 알 말리크 이븐 누 227
아브디 파샤 380
아브라함 16
아비세나 359
아셰로프 230
아우랑제브 황제 325, 386
아이나르드 기도용 깔개 **207** ; 384
아이바크 152
아이유브 171, 276

아자르 218
아케메네스 418
아케이드 28, 44, 65, 299
야타린 마드라사 93 ; 172, 173, 185
아타베그 179
아틀라스 97
아틀라스 산맥 172
아흐임 92
악바르 322, 324, 348, 356
『악바르나마』 348
　「붙잡혀 온 아불 말리」 209
　「파테푸르시크리 건설」 186 ; 348
안달루시아 49
안드로메다 101
알나마라 60
알 나시르 279
알라 15, 30
알라 알딘 모스크 237
알라 알 딘 할지 152
알라위 288
알람브라 궁전 2, 71, 73, 98-100 ; 6,
　184, 185, 236
　사자궁 99 ; 184
　은매화 궁 184
　대사의 방 185
알레포 181
　~ 성채 96
알렉산드로스 대왕 371
알리 24, 38, 85
알리 마슈하디 214
알리 아스가르 353
알리 이븐 무하마드 알 아슈라피 207
알리 이븐 아부 탈리브 288
알리 이븐 유수프 233
알리 이븐 힐랄 195
알리카푸 168, 169 ; 312
알 마문 118
알 만수르 39, 51
알 말리크 알 살리 276
알모라비데 132, 233
알 모실리 272
알모아제 132
알 무스탈린 칼리프 224
알 무이 224
알 무크타디르 49
알 무타디드 94
알 무타와킬 40, 51
알무타와킬 모스크 15, 16 ; 41
알 부하리 84

알 수피 197
　『항성에 대한 책』 101 ; 197
알 아지즈 칼리프 252
알아크사 모스크 31
알 아프달 224
알 와시티 103 ; 198
알 왈리드 31
알 왈리드 2세 37
알 이드리시 233, 359
　『루지에로의 책』 233
알카이라완 43, 45, 77
　대모스크 18, 19, 20 ; 44
알푸스타트 24
알 하리리 198
　『마카마트』 103 ; 198
알 하캄 2세 143, 253
야시 165
야즈드 370
야쿠브 218, 219
야쿠브 이븐 아브달라의 묘석 41
야쿠트 알 무스타시미 176 ; 205, 331, 357
야히아 알 와시티 26
양피지 60, 64, 69, 73
에레반 113
에르미타슈 미술관 408
에블리야 첼레비 398
에스파냐 5, 137
에스파냐-무어 양식 185
에스파한 160 ; 41, 152, 168, 302, 369
　대모스크 81-83
염색법 89
영묘 295
예리코 35
「예언자 무하마드의 승천」 182
「예언자 무하마드의 탄생」 104 ; 201
오스만 6, 7, 287
오스만 제국 73, 219, 282, 331, 392
오스만 함디 419
왈리드 히샴 253
요크 민스터 395
우마르 83
우마이야 24, 31, 32, 35~37, 39, 52,
　120, 121, 131
우마이야 모스크 11, 13 ; 33
우샤크 374
우샤크 메달리온 카펫 129 ; 241, 242
우스만 64, 69
울레마 53, 297
울루그베그 왕자 402

울자이투 162, 165, 200, 202, 204, 308
　~ 의 영묘 87, 88
워싱턴 어빙 183
위그노교도 370
유리 10, 101
　~램프 149
　~병 69
　~사발 70
　~접시 68
유수프 214, 216
유스티니아누스 1세 88
유약 104, 105, 165
육서체 195
은상자 136 ; 253, 254
은접시 63, 64
의청 224
이맘 알 샤피이 179
이브라힘 207
이브라힘 뮈테페리카 359
이브라힘 에드헴 파샤 419
이븐 무클라 194
이븐 알 바우와브 102 ; 195, 197, 205
이븐 이사 107
이븐 잠라크 185
이븐 할둔 172
『역사 입문』 172
이스마일 이븐 아마드 159
이스마일 1세 218
이스탄불 71, 73, 302, 334, 376, 392
이슬람 지도 5, 72, 153
이완 51, 154, 157
이즈니크 210, 282, 298, 374, 392, 398
이카트 46 ; 91
이티마드 알 다울라 407, 408
이프리키야 93
인도유럽어족 78
인주 207
일투트미슈 152
일한국 133, 137, 162, 206, 207

자단파루흐 228
자미 214, 216, 350
자수 49, 192 ; 94
자연미 402
자연주의 338, 382
자이나교 150, 321, 348
자이푸르 407
자이푸르 마하라자 궁 369
자파르 알 타브리지 212

자한기르 **175** ; 356, 372, 386, 405
자한샤 218
자화상 372
잔다나 98
잔다니지 **42**
잘라이르 207
잘랄 알 딘 루미 216
장-바티스트 타베르니에 370
장정 77, 193, 216
장제전 174, 175, 178
점토액 106, 109, 249, 282, 398
정묘자기 265
제롬, 장 레옹 419
제야르 161
제임스 1세 357
제지기술 193, 194, 219
제책술 193, 200, 218, 331, 338, 347, 348
조로아스터교 116
조판 408
주나이드 **110**
주이바리 319
주하이르 이븐 무하마드 알 아미리 256
줄라이하 214, 216
줄파 303
중국 38, 88, 107
중조직 230
즐라트코 우글리엔 421
지구라트 41
지다 89
지리드 181
지리아브 254
지야다트 알라 43

차가타이한국 133
차딘, 존 370
차하르 바그 316
차하르 바크르 신전 복합단지 316
찬디가르 421
찰디란 전투 302
천막 82, 83, 183
천문학 200
청화백자 282, 395
초상화 353, 356, 418
추상예술 111
추상표현 422
측량 44, 299
칭기즈 칸 133

카누니 297
카디리야 수도회 381
카라반사리 168, 169, 172, 303
카라히사르 396
카를 5세 184
카를 마르텔 17
카말 알 물크 419
카메오 124
카바 **4** ; 15, 16, 25, 30, 83
카부스 이븐 우슘기르 161
카브 이븐 주하이르 85
카블라 23
카샨 370
카슈미르 385
카시다 59
「카시다트 알부르다」 336
카이로 **17** ; 133, 174
카자르 418
카즈빈 302
카투시 236
카프탄 **52, 53, 202** ; 93, 97, 116, 376
칸, 루이스 421
칼리프 7, 17, 30, 35~39
칼리프 하룬 알 라시드 38
칼리프 히샴 36
『칼릴라와 딤나』 200, 212
「황소를 공격하는 사자」 **111** ; 214
캐시미어 90
캔버스화 418
케르만 365
코니아 카펫 **124** ; 237
『코란』 **34, 36-40, 106, 108, 176, 177, 180, 188** ; 15, 25, 28, 30, 59, 64, 77
코르도바 49, 141, 146
　대모스크 **74, 75, 76**
콘스탄티노플 88, 143
콘스탄티누스 25, 30
콜로폰 197, 198, 218
쿠닝, 빌렘 데 339
쿠라이시족 15, 17
쿠르드족 132
쿠바치 도자기 **217** ; 399, 400
쿠에르다 세카법 309
쿠와트 알이슬람 모스크 **78, 79** ; 146
쿠투비야 193
쿠트브 미나르 **80** ; 150, 152
쿠트브 알 딘 아이바크 150
쿠파 24, 69, 335
큐비트 50

크리코르 발리안 420
크리츠, 존 드 357
키밤 알 딘 207
키블라 **164** ; 25, 32, 40, 155, 162, 175, 299, 308
키스와 83

타마스프 1세 334, 338~340, 342, 365
타브리즈 200, 302, 334
타일 **212, 215** ; 44, 45, 165, 397
타지마할 **3, 174** ; 6, 324, 325, 385
타지 알 물크 154
탈라스 전투 17
태피스트리 **47**
터번 81, 346
토가 81
토기 56, 58, 59, 133 ; 102, 398
토라 15, 71
토머스 357
토프카피 궁 337, 376, 391
톰바크 409
　물병 **223**
투각 장식 120
투르칸 169
투르크족 132
투아레그족 81
투채 도자기 **59** ; 109
투쿠즈티무르 279
툴룬 정권 131
튜닉 92
튤립 시대 380
트블리 123
티라즈 **50, 51** ; 93
티레 73
티레스 73
티무르 83, 137, 165

파가니노 데 파가니니 359
파나 409
파르티아 204
파사드 32, 45, 49, 393
파사바드 322
파스 알리 샤 418
파일 91
파테푸르시크리 321, 322
파티마 85, 131, 223, 251
「파티하」 67
파피루스 60, 64, 71
판지마할 **173**

판화 350
팜플로나 성당 256
페르난도 1세 236
페르도우시 202, 229, 250, 268
페르디난도 2세 374
페르시아 카펫 384
페스 171, 172, 174, 185, 399
　도자기 **216**
페즈 346
펠트 91
푸스타트 **45** ; 91, 395
푸스타트 카펫 91
푸아티에 전투 17
풍속화 356
프랑수아 베르니에 386
프레데릭 1세 380
프리어 미술관 268, 276
프리트 **141, 150, 211, 214, 215, 218** ;
　102, 264, 400
프톨레마이오스 197
피르 부다크 218
피리 레이스 346
피세 52
피어 28, 299
피크 65
필리프, 루이 417

하기아 소피아 295, 299
하디스 84
하람 모스크 16
하룬 알 라시드 93, 107
「하룬 알 라시드와 이발사」 **139**
하마단 200
하산 85,
하산(맘루크 술탄) 174, 175, 178
　~의 장제전 **94, 95** ; 178
하산 파티 420
　모스크와 미나레트 **227**
하슈트 비히슈트 325
하지 16
하지지 첼레비 408
하툰 169
「하프트 파이카르」 218
하피즈 207, 365, 368
하피즈 오스만 357
　서첩 **191**
하회 249
한카라 165
할릴 술탄 218

『함사』 218, 340, 350, 401
　「아버지를 만난 청년」 **187**
헤라클리우스 66
헤라트 212, 302
헤로도토스 87
호라산 126, 227, 264
홀바인, 한스 241
　「대사들」 **128** ; 241
홀바인 카펫 **127, 129** ; 241
화이트 모스크 421
활판 인쇄 220, 358
황금군단 133, 165
황농 11 /
　~물병 **66, 67**
　~수통 **146, 147**
　~촛대 **140**
　~향로 **65**
횃불받침 **222**
후마윤 324
후사인 85
후사인 미르자 214, 216, 218
후샹 왕자 339
후스라우딜라비 350
후아주 키르마니 212
훌라구 200
휘렘 술탄 380
휴턴, 아서 339
흑사병 178
흘림체 331
흙벽돌 23
히르바트 82
히르바트 알마프자르 **14** ; 35~37, 82
히바트 알라 알 후사인 266
히자지 69
히즈라 16
힌두교 150, 321, 348

감사의 말

이 책을 준비하면서 우리는 많은 친구와 동료에게 도움을 받았다. 우리에게 이 책의 아이디어를 처음 제시해준 마크 조든은 우리가 원고를 마무리 지을 때까지 격려를 아끼지 않았다. 패트 바릴스키와 줄리아 매켄지의 손에서 이 원고는 깔끔한 책으로 탈바꿈되었다. 초고를 읽고 나서 무엇과도 바꿀 수 없는 소중한 조언을 해준 로버트 힐른 브런드와 마가레트 세브첸코 덕분에 우리는 치명적인 오류와 부적절한 표현에서 벗어날 수 있었다. 하트퍼드의 트리니티 칼리지 학생들도 초교지를 읽고 난 후 냉정한 평가를 해주었다. 캐럴 비어, 스테파노 카르보니, 휠러 색스턴, 앤 워드웰은 우리의 까다로운 질문에도 성심껏 대답해주었다. 하버드 대학교의 중동연구소와 윌리엄 그레이엄 소장의 알선으로 하버드 대학 도서관을 마음껏 이용할 수 있었던 점도 커다란 도움이 되었다.

조녀선 블룸, 셰일라 블레어

옮긴이의 말

언젠가 세계 3대 종교 가운데 유일하게 세력이 확대되는 종교가 이슬람교라는 통계를 보았다. 그 이유는 무엇일까? 이슬람교가 세계 종교 가운데 가장 마지막에 태어난 때문은 아닐 것이다. 이슬람교가 가장 마지막 태어난 종교라고는 하지만 벌써 1,300년 이상의 세월이 흐르지 않았는가.

그 이유를 예술에서 찾을 수 있을까? 나는 이런 마음에서 이 책을 번역해나갔다. 그리고 그들이 중동을 중심으로 이룩해낸 찬란한 문화를 알게 되었고 이슬람이란 공통분모 속에서 살아간 사람들이 이룩해놓은 문화를 맛볼 수 있었다.

이 책은 지금까지 우리가 어렴풋이 알고 있던 이슬람의 예술세계만이 아니라, 우리가 잘못 이해하고 있던 이슬람 세계를 올바로 인도해주는 책이다. 예를 들어 회화에서 무하마드의 얼굴을 그리지 않은 이유에 대해서 상당히 객관적으로 접근해간다. 또한 유럽 예술처럼 작품의 제작 시기나 작가가 17세기까지 뚜렷하지 않기 때문에 이 책은 그들이 이룩해놓은 예술세계를 평가할 때도 상당히 조심스럽다.

이슬람의 예술세계를 역사적 변화에 따라서 세 시기로 나누고, 각 시기마다 건축, 직물, 서체와 삽화와 책, 그리고 도자기를 비롯한 공예품으로 나누어 접근해가는 구성에서 독자는 북아프리카에서 시작되어 멀리 인도까지 연결된 거대한 이슬람 세계의 예술을 단번에 섭렵할 수 있을 것이다.

생극(笙極)에서
강주헌

사진의 출처

Collection Prince Sadruddin Aga Khan : 152, 181 ; al-Sabah Collection, Dar al-Athar al-Islamiyah, Kuwait : 130, 140, 220 ; American Numismatic Society, New York : 12, 30, 31, 32, 33 ; Ancient Art and Architecture Collection : 78, 79, 80 ; Art Institute of Chicago, Lucy Maud Buckingham Collection : 209 ; Arxiu Mas : 136, 137 ; Ashmolean Museum, Oxford : 214 ; Benaki Museum, Athens : 134 ; Bildarchiv Preussischer Kulturbesitz, Berlin : 6, 25, 62, 63, 64, 120, 191 ; Jonathan M. Bloom & Sheila S. Blair : 10, 21, 52, 53, 66, 81, 82, 88, 89, 90, 91, 93, 94, 96, 99, 151, 166, 171 ; Bodleian Library, Oxford : 101 ; Bridgeman Art Library : 103, 139, 182, 186 ; British Library, London, 34, 110, 188 ; British Museum, London, Department of Oriental Antiquities : 41, 57, 145, 149, 218 ; Cairo National Library : 106, 107, 108, 112 ; Chester Beatty Library, Dublin : 38, 39, 102, 180 ; Cincinnati Art Museum, gift of the children of Mr & Mrs Charles F. Williams : 217 ; Cleveland Museum of Art : Leonard C. Hanna Jr Fund 116, J. H. Wade Fund 198 ; K. A. C. Creswell, Early Muslim Architecture, 2 vols, 1932 : 17 ; Professor Walter B. Denny : 77, 159, 196, 197 ; Dr François Déroche : 36 ; John Donat : 87 ; Edifice : 3 ; Edinburgh University Library, Scotland : 44, 104 ; Freer Gallery of Art, Smithsonian Institution, Washington DC : 65, 133, 141, 142, 143, 144, 146, 147, 175 ; Fine Arts Museums of San Francisco, Museum Purchase, Roscoe and Margaret Oakes Income Fund : 45 ;

Gemeentemuseum, The Hague : 150 ; Glasgow Museums, The Burrell Collection : 195 ; Sonia Halliday Photographs : 164 ; R. W. Hamilton, Khirbat al-Mafjar–An Arabian Mansion in the Jordan Valley, 1959, after Oleg Grabar, drawing by G. U. Spencer Corbett : 54 ; Robert Harding Picture Library : 16, 74, 86, 100, 154, 161, 165, 167, 168, 169 ; Robert Harding Picture Library : photo Mohamed Amin 4, photo Robert Frerck 98, 156, photo Michael Jenner 13, 212, photo Christopher Rennie 71, 170, photo G. M. Wilkins 76, photo Adam Woolfitt 158 ; Harvard University Art Museums : Francis H. Burr Memorial Fund 37 ; courtesy of the Arthur M. Sackler Museum, gift of John Goelet 205 ; Hermitage, St. Petersburg : 67, 138, 222 ; Hutchison Library : 173 ; Yasuhiro Ishimoto : 1, 73, 174 ; Ann & Peter Jousieffe : 97 ; A. F. Kersting : 172 ; Nasser D. Khalili Collection of Islamic Art, Nour Foundation : 35 ; Anthony King/Medimage : 2 ; Kunsthistorisches Museum, Vienna : 122 ; Leiden University Library : 155 ; Marlborough Photographic Library : frontispiece, 95, 113, 114, 124, 127, 177, 178, 183, 184, 189, 202, 211, 213, 221 ; Fred Mayer/ Magnum Photos : 9 ; Metropolitan Museum of Art, New York : 60, 125, gift of Mrs Charles S. Payson 55, gift of V. Everit Macy 56, excavations of the Metropolitan Museum of Art-Rogers Fund 59, 68, gift of Horace Havemeyer 61, Cloisters Collection 132, gift of James F. Ballard 201, gift of Ruth Blumka 223 ; Monastery of

Las Huelgas, Burgos : 123 ; Mountain High Maps, copyright © 1995 Digital Wisdom Inc. : 5, 72, 153 ; Musée Historique de Lorraine, Nancy : 42 ; Musée de l'Homme, Paris : 216 ; Museum of Fine Arts, Boston : Helen and Alice Colburn Fund 46, Francis Bartlett Donation of 1912 and Picture Fund 190, Ellen Page Hall Fund 121, gift of Mrs S. D. Warren 215 ; National Gallery, London : 126, 128 ; National Gallery of Art, Washington DC : 206 ; Professor Bernard O'Kane : 92 ; Österreichisches Museum für Angewandte Kunst, Vienna : 200 ; Private collection : 225 ; Zev Radovan : 8, 14 ; RMN, Paris : 118, 148 ; Royal Armoury, Stockholm : 199, 204 ; Arthur M. Sackler Gallery, Smithsonian Institution, Washington DC : 105, 109 ; Scala, Florence : 70, 194 ; Staatliches Museum für Volkerkunde, Munich : 58 ; Textile Museum, Washington DC : 50, 51, 119, acquired by George Hewitt Myers 131 ; Thyssen-Bornemisza Collection, Lugano : 207 ; Topkapi Palace Library, Istanbul : 111, 115, 117, 176, 185, 203, 210 ; Trip Photographic Library/H. Rogers : 19 ; Francesco Venturi/KEA : 84, 85 ; Victoria and Albert Museum, London : 47, 48, 49, 192, 193, 208, 219, 224, 226 ; Walters Art Gallery, Baltimore : 187 ; Ole Woldbye : 43, 69 ; Roger Wood/© Corbis : 18, 20, 163

A_{rt} & Ideas

이슬람 미술

지은이 조너선 블룸/셰일라 블레어
옮긴이 강주헌
펴낸이 김언호
펴낸곳 한길아트
등 록 1998년 5월 20일 제16-1670호
주 소 413-830 경기도 파주시 교하면 산남리 파주출판문화정보단지 17-7
 www.hangilart.co.kr
 E-mail : hangilart@hangilsa.co.kr
전 화 031-955-2000

제1판 제1쇄 2003년 1월 15일

값 29,000원

ISBN 89-88360-53-2 04600
ISBN 89-88360-32-X (세트)

Islamic Arts
by Jonathan Bloom and Sheila Blair
ⓒ 1997 Phaidon Press Limited

This edition published by Hangil Art under licence
from Phaidon Press Limited of Regent's Wharf, All Saints Street,
London N1 9PA, UK through Bestun Korea Agency Co., Seoul

Hangil Art Publishing Co.
413-830, 17-7 Paju Book City
Sannam-ri Gyoha-myeon, Paju
Gyeonggi-do, Korea

ISBN 89-88360-53-2 04600
ISBN 89-88360-32-X(set)

Korean translation arranged by Hangil Art, 2003

Printed in Singapore